图1-1 俞剑华《最新图案法》封面

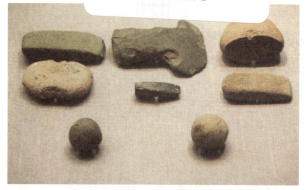

图1-2 石器时代的工具

图1-3 龙山文化玉器

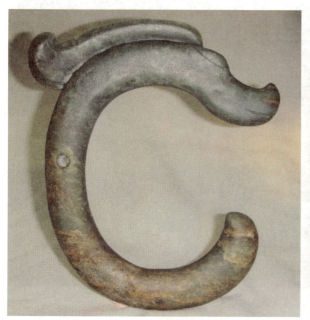

图1-4 红山玉龙

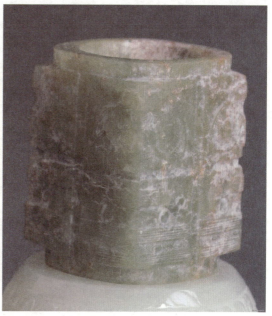

图1-5 良渚玉琮

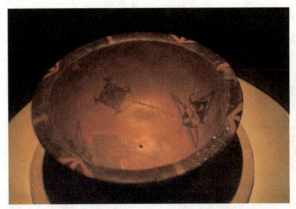
◁ 图1-6 半坡彩陶

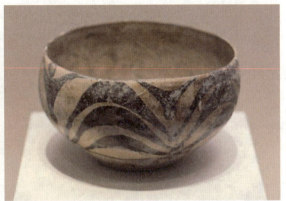
◁ 图1-7 庙底沟植物纹

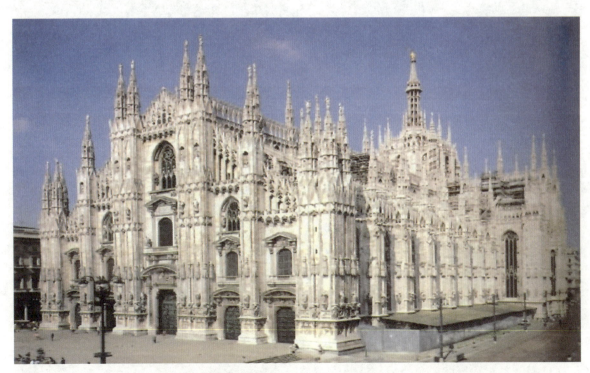
◁ 图3-1 欧洲中世纪的哥特式建筑

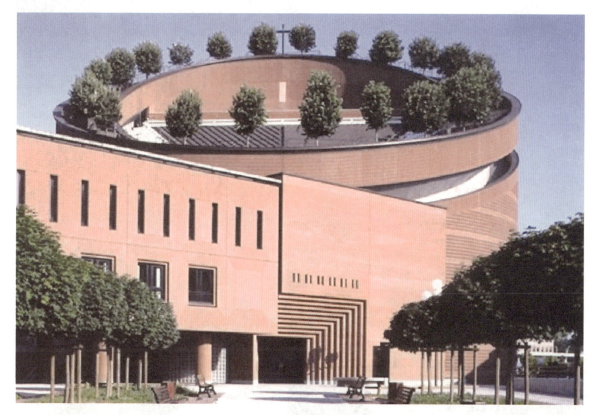

◀ 图 3-2 包豪斯风格设计作品

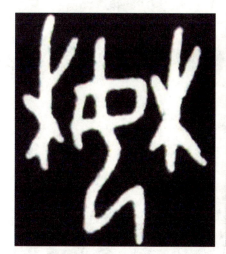

◀ 图 3-3 "焚"字的甲骨文

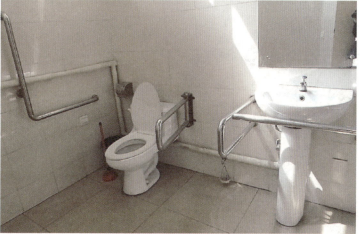

◀ 图 3-4 残疾人卫生间设计

◁ 图 3-5 "线龟"

◁ 图 3-6 盲人阅读仪

◁ 图 3-7 太阳能汽车

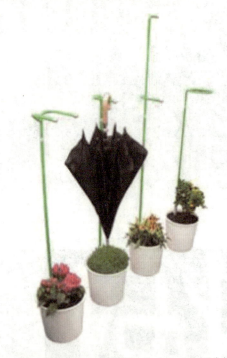

◁ 图 4-1 "Friendly Umbrella Stands"雨伞架

◁ 图 4-6 设计思维敏感性作品 -1

◁ 图 4-7 设计思维敏感性作品 -2

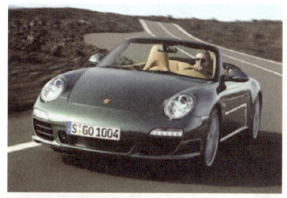

◁ 图 4-9　形象思维设计作品

◁ 图 4-8　保时捷 911 车系青蛙眼的造型设计

◁ 图 4-10　逻辑思维设计作品 -1

◁ 图 4-11　逻辑思维设计作品 -2

◁ 图 6-3　罗西设计的皇宫旅馆

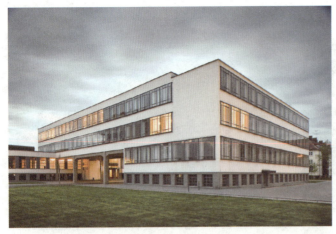
◁ 图6-4 德绍包豪斯学院建筑

◁ 图7-1 日本的包裹设计

◁ 图7-2 舞蹈纹彩陶盆

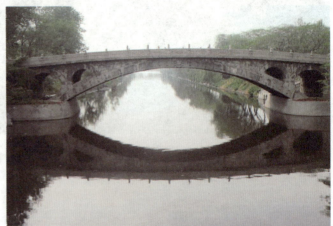
◁ 图7-3 李春设计的赵州桥

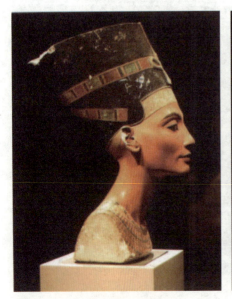
◁ 图8-1 涅菲尔娣蒂胸像

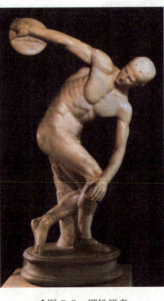
◁ 图8-2 掷铁饼者

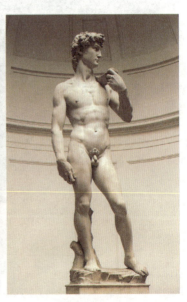
◁ 图8-3 大卫

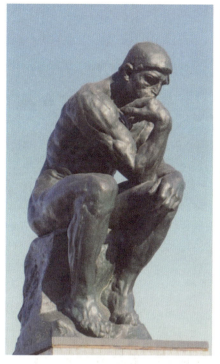

◁ 图 8-4　思想者

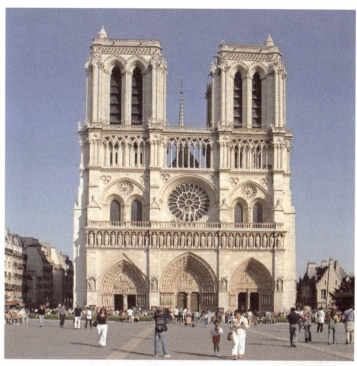

◁ 图 8-5　巴黎圣母院

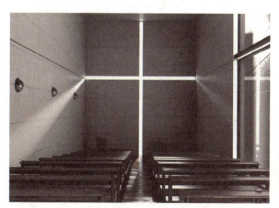

◁ 图 8-6　光之教堂

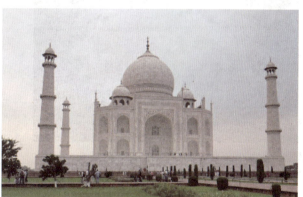

◁ 图 8-7　泰姬陵

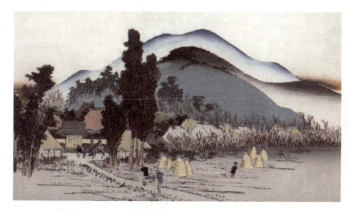

◁ 图 8-8　浮世绘作品

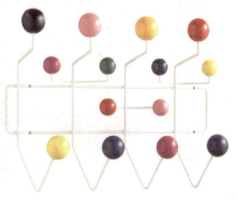

◁ 图 8-9　伊姆斯衣架

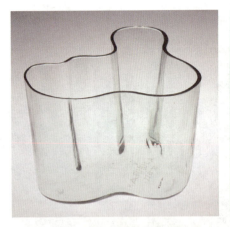

< 图 8-10 阿尔瓦·阿尔托 "萨沃伊瓶"

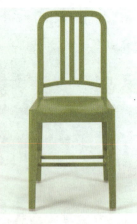

< 图 8-11 威尔顿·丁杰斯 "海军椅 111 号"

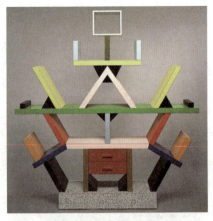

< 图 8-12 艾托尔·索扎斯 "卡尔顿书架"

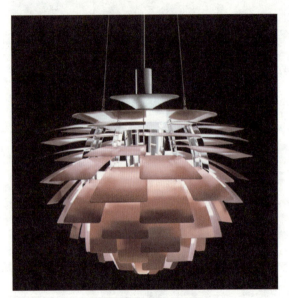

< 图 8-13 保罗·汉宁森 "PH Artichoke 吊灯"

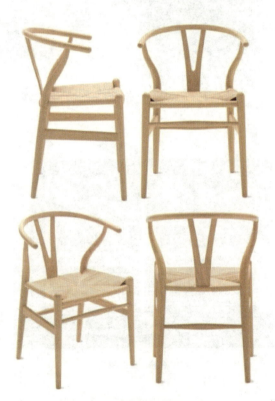

< 图 8-15 华格纳 "维什邦椅子"

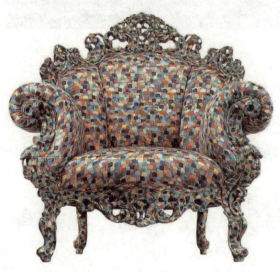

< 图 8-14 门迪尼 "普鲁斯特椅子"

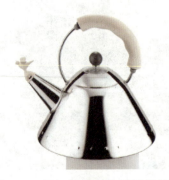

< 图 8-16 迈克·格里夫斯 "唱歌的水壶"

 普通高等教育艺术设计类专业"十三五"系列规划教材

设计概论

韩禹锋　姚民义　主　编
刘　辉　杨　阳　副主编

全国百佳图书出版单位

化学工业出版社

·北　京·

全书共分为八章，通过阐述艺术设计、设计的类型、设计的本质特征和目的、设计的思维、设计师、设计批评、设计与文化、设计作品赏析等内容，理论联系实际，对工业设计、产品设计、视觉传达设计、环境艺术设计、广告设计、建筑设计和服装设计等不同专业领域进行较为详细的论述，希望能使读者从宏观上全面了解艺术设计丰富的内涵和形式，开阔读者眼界，提高审美水平，陶冶艺术情操，从而具备从事专业设计的基本素养。

本书为普通高等院校艺术设计类相关专业的基础课教材，也可供高等职业教育相关专业作为教学用书使用，亦可供对此有兴趣的爱好者参考。

图书在版编目（CIP）数据

设计概论/韩禹锋，姚民义主编．—北京：化学工业出版社，2018.8（2021.8重印）
普通高等教育艺术设计类专业"十三五"系列规划教材
ISBN 978-7-122-32538-9

Ⅰ.①设… Ⅱ.①韩…②姚… Ⅲ.①艺术-设计-高等学校-教材 Ⅳ.①J06

中国版本图书馆CIP数据核字（2018）第145354号

责任编辑：马　波　胡全胜　徐一丹	装帧设计：溢思视觉设计 E-mail: isstudio@126.com
责任校对：王　静	

出版发行：化学工业出版社（北京市东城区青年湖南街13号　邮政编码100011）
印　　装：中煤（北京）印务有限公司
787mm×1092mm　1/16　印张14　彩插4　字数281千字　2021年8月北京第1版第3次印刷

购书咨询：010-64518888　　　售后服务：010-64518899
网　　址：http://www.cip.com.cn
凡购买本书，如有缺损质量问题，本社销售中心负责调换。

定　　价：48.00元　　　　　　　　　　　　　　　　　　　　　版权所有　违者必究

普通高等教育艺术设计类专业"十三五"系列规划教材

编审委员会

主任： 周伟国　田卫平

副主任： 董国峰　戴明清　赵佳　李志港　吕从娜　张丽丽　周艳芳
　　　　孙秀英　任志飞　潘奕　王航　韩禹锋　刘洪章　杨静霞

委员（按照姓氏笔画为序排列）：

丁凌云　于杰　王兴彬　王宇　尹宝莹　白芳　冯笑男　刘玉立
刘旭　刘思远　刘耀玉　安健锋　安琳莉　许妍　许裔男　李龙珠
李肖雄　李兵霞　李晓慧　李硕　杨漾　吴春丽　佟强　宋泽
张丽丽　陆津　陈迟　欧阳安　尚震　周冬艳　孟香旭　赵天华
姜琳　姚民义　姚冠男　倪鑫　徐冰　徐丽　郭敏　黄志欣
崔云飞　康静　魏玉香

前言

FOREWORD

　　现代设计是一种世界语言,是人类交流的艺术信息符号。作为一种创造性的智力活动,现代设计是一种文化的展现。一个时代的社会政治环境、经济状况、工业化程度、历史文化传统和人们的审美修养造就了一个时代的设计文化;另一方面,一个国家的设计文化,也反映了该国的政治面貌、经济实力和文化传统。考虑到我国高校教育对象的普遍教育背景和成长环境,应当具有当前时代的特征,编者在编撰本书时,注意理论与实例并重,全面培养学生艺术设计素养。作为学习设计的入门教材,本书横跨工业设计、产品设计、视觉传达设计、环境艺术设计、广告设计、建筑设计和服装设计等不同专业领域,希望能使读者从宏观上全面了解艺术设计丰富的内涵和形式,从而具备从事专业设计的基本素养。同时,希望本书能开阔读者眼界、提高审美水平、陶冶艺术情操,为当今信息化、全球化社会对人才广基础、厚专业的要求起到积极的促进作用。

　　本书主要研究了与设计相关的知识和理论。全书共分八章,分别为艺术设计、设计的类型、设计的本质特征和目的、设计的思维、设计师、设计批评、设计与文化和设计作品赏析。本书从这八个方面来阐述艺术设计的范畴、原则、历史等相关知识;介绍视觉传达设计、产品设计、环境艺术设计、数字化多媒体设计等设计类型;分析设计的功能特征、审美特征、伦理特征以及社会属性等本质特征及目的;简述设计思维的基本类型、特征以及设计思维的训练;介绍设计师的历史发展、职业素质、分类及社会职责等;简述设计批评的现状、

对象、标准、方式等；分析设计与文化的关系，如设计与艺术文化、设计与商业文化、设计与科技文化等的关系；还赏析了中外设计作品。

本书由韩禹锋、姚民义担任主编，刘辉、杨阳担任副主编。具体的编写分工是：第一章、第二章由刘辉编写；第三章、第四章由姚民义编写；第五章～第七章由韩禹锋编写；第八章第一节、第二节及第三节雕塑设计作品部分由杨阳编写；第八章第三节建筑设计作品部分由沈业编写；第八章第三节绘画设计作品部分由闫英慧编写；第八章第三节家具设计作品部分由李明编写。全书由韩禹锋统稿，杨阳、沈业、闫英慧、李明负责全书的资料、图片整理工作。

本书在编写过程中参考了许多文献，在此，对相关参考文献的作者表示衷心的感谢！本书在有限的时间内完成，难免会存在不足之处，还请读者和同行批评指教。

<div style="text-align:right">

编者

2018 年 1 月

</div>

目录 CONTENTS

第一章 艺术设计 - 1

第一节 艺术设计概述 - 1
一、设计的含义 - 1
二、设计的解读 - 2

第二节 艺术设计范畴 - 6
一、设计的文化范畴 - 6
二、设计的经济范畴 - 7
三、设计的艺术范畴 - 10
四、设计的时代技术范畴 - 11

第三节 艺术设计原则 - 12
一、设计的特性 - 12
二、设计的原则 - 15

第四节 中国艺术设计历史 - 18
一、史前设计的萌芽 - 18
二、土与火的赞歌——从陶器到瓷器 - 21
三、狞厉之美——青铜设计艺术 - 26

第五节 西方艺术设计历史 - 28
一、现代设计的觉醒 - 28
二、从功能主义到国际风格 - 31
三、后现代主义设计风格 - 33

第二章 设计的类型 - 37

第一节 视觉传达设计 - 37

一、视觉传达设计概述 - 37
二、视觉传达设计的构成要素 - 38
三、视觉传达设计的类型 - 40

第二节 产品设计 - 46

一、产品设计概述 - 46
二、产品设计的基本原则 - 48
三、产品设计的分类 - 49

第三节 环境设计 - 51

一、环境设计概述 - 51
二、环境设计原则 - 53
三、环境设计的构成要素 - 54
四、环境设计的领域 - 55

第四节 数字媒体艺术设计 - 57

一、数字媒体艺术设计概述 - 57
二、数字媒体艺术设计的方向 - 59
三、数字媒体设计的工具 - 61

第三章 设计的本质特征和目的 - 62

第一节 设计的功能特征 - 62

一、设计的本质 - 62
二、功能设计 - 64
三、设计的功能要素 - 66

第二节 设计的审美特征 - 66

一、设计的美学体系 - 66

二、设计的技术美 - 69

三、设计的艺术美 - 70

第三节 设计的伦理特征 - 70

一、设计伦理学 - 71

二、人性化设计 - 73

第四节 设计的社会属性 - 78

一、设计的社会学属性 - 78

二、设计的社会学意义 - 79

三、为第三世界设计 - 80

第四章 设计的思维 - 82

第一节 设计思维概述 - 82

一、设计思维的基本概念 - 82

二、设计思维的基本特征 - 83

三、设计思维的基本过程 - 85

第二节 设计思维的基本类型 - 86

一、形象思维 - 86

二、逻辑思维 - 87

三、发散思维 - 87

四、收敛思维 - 87

五、逆向思维 - 88

六、直观性思维 - 89

七、联想思维 - 89

八、灵感思维 - 90

九、直觉思维 - 91

十、抽象性思维 - 92

第三节　设计思维的基本特征 - 92

一、设计思维的普遍特性 - 92

二、新形势下艺术设计的表现特征 - 94

三、设计的真善美特征 - 95

第四节　设计思维的方法 - 97

一、头脑风暴法 - 97

二、列举法 - 98

三、仿生学法 - 99

四、构造法 - 100

五、KJ法 - 101

六、目的发想法 - 101

第五节　设计思维的训练 - 101

一、发散性设计思维训练 - 101

二、同构性设计思维训练 - 102

三、逆向性设计思维训练 - 103

四、收敛性设计思维训练 - 104

五、虚拟性设计思维训练 - 104

六、柔性设计思维训练 - 105

七、空间性设计思维训练 - 105

八、情感化设计思维训练 - 106

第五章　设计师 - 107

第一节　设计师的历史发展 - 107

一、设计师的含义 - 107

二、中国设计师的历史发展 - 108

三、国外设计师的历史发展 - 110

第二节　设计师的职业素质与职业技能 - 111

一、设计师应具备的职业素质 - 111

二、设计师应具备的职业技能 - 113

第三节 设计师的分类 - 115

一、按照工作内容分类 - 115

二、按照从业方式分类 - 115

三、按照设计创意驱动力分类 - 116

第四节 设计师的社会职责 - 122

一、设计师的社会职责 - 123

二、为真实的世界而设计 - 123

三、进行可持续设计 - 125

第六章 设计批评 - 128

第一节 设计批评现状 - 128

一、设计批评相关概念界定 - 128

二、设计批评的现状 - 129

第二节 设计批评的对象与批评者 - 133

一、设计批评理论 - 133

二、设计批评的对象 - 135

三、设计批评的主体：批评者 - 141

第三节 设计批评的标准 - 145

一、设计批评的标准 - 145

二、设计批评的原则 - 148

第四节 设计批评的方式 - 150

一、艺术批评 - 150

二、科学批评 - 151

三、文化研究批评 - 152

四、设计理论批评 - 153

第七章 设计与文化 - 155

第一节 设计与文化概述 - 155

一、设计与文化的相同点和不同点 - 155

二、文化对设计的影响 - 155

三、设计对文化的影响 - 157

第二节 设计与艺术文化 - 158

一、未来主义 - 158

二、表现主义 - 159

三、荷兰风格派 - 160

四、俄国构成主义 - 161

五、装饰艺术运动 - 162

第三节 设计与商业文化 - 163

一、艺术设计的价值结构 - 163

二、艺术设计、生产与消费 - 164

三、艺术设计与市场经济 - 166

第四节 设计与科技文化 - 168

一、设计与科技文化概述 - 168

二、科技与设计的互相融合 - 169

三、科技进步对设计的推动作用 - 170

第五节 设计与生活方式 - 172

一、设计与生活方式的辩证统一 - 172

二、设计的生活内涵 - 172

三、绿色设计 - 174

第八章 设计作品赏析 - 177

第一节 设计作品概述 - 177
一、艺术作品设计原则——多元化 - 177
二、设计作品赏析原则 - 178

第二节 中国设计作品赏析 - 182
一、陶器 - 182
二、瓷器 - 183
三、青铜器 - 186
四、服饰 - 186
五、家具 - 190

第三节 外国设计作品赏析 - 194
一、雕塑设计作品 - 194
二、建筑设计作品 - 197
三、绘画设计作品 - 199
四、家具设计作品 - 201

参考文献 - 206

第一章 艺术设计

第一节 艺术设计概述

人类的历史，是一部设计变化、发展、演变的历史。从人类文明的曙光初现那一刻起，设计就开始与人类社会相依相伴，共同走过了漫长的发展历程。随着人类社会的进步，人们对社会劳动的分工逐渐有了系统化的认识，"艺术设计"这一概念也随之有了特定的意义。艺术设计是人类所独有的创造性活动，其原动力在于对理想的生活方式的不懈追求。人类通过艺术与设计的结合，将个人的理想、情感、智慧或意志具体化、形象化、实用化，进而审美化。如今，艺术设计的触角已经延伸到社会生活的各个角落，并成为人类文化传承的重要载体。

一、设计的含义

随着人类社会的进步与发展，设计已经成为人类文明和文化的组成部分，它既是现有文明与文化的产物，又在发展过程中不断创造出新的文明和文化。当前，"艺术设计"或"设计"一词，已经成为社会生活中最时髦、使用频率最高的词汇之一，广泛使用于社会生活的各个领域，人们对其含义的解读也具有多样性。在设

计界，对于艺术设计的含义及其本质特征的讨论，可谓众说纷纭，莫衷一是。

科学技术的发展和工业经济的繁荣，使现代设计的关注点不再囿于表现上的图案、装饰，而逐步转向对产品的材质、结构、功能和审美等要素进行规划与整合。设计要反映出工业化大生产和市场经济前提下的各种要求以及消费者与生产者双方的利益以及生理、心理上的要求，因此，设计是一项综合性很强的活动。

在现代设计活动中，一般认为，设计是在活动之前，根据一定的目的要求，预先对活动所进行的一种策划和安排。在第7版《现代汉语词典》中，设计被定义为："在正式做某项工作之前，根据一定的目的要求，预先制定方法、图样等。"也就是说，设计是人类在生产劳动中，把自然的物质改造成符合人类需要的产品之前，在头脑中形成或制定的某种构想或规划。一些国外学者认为，设计是为创造某种具有实际效用的新事物而进行的探究活动，在这一定义中，更强调设计的创新性和过程性。

20世纪90年代以后，由于全球自然环境的恶化，人类对环境的关注日益增强，设计活动也从关注人与物之间的关系，转向关注人与环境及环境自身的存在，从而出现了生态环境设计思想和潮流。

二、设计的解读

（一）空间范畴

从空间范畴来说，设计有广义与狭义之分。

1. 广义的设计

广义的设计，是指人类为实现某一特定的目的而进行的一种创造性活动，它存在于一切人造物的形成过程中，反映着人的自觉意志和经验技能，与思维、决策、创造等过程密切相连。对此，美国设计家维克多·帕培奈克有过精彩的论述："所有的人都是设计师，几乎一切时候我们的所作所为都是设计，因为设计是人类最基本的活动。为一件渴望得到而且可以预见的东西所作的计划、方案也就是设计的过程。任何一种试图割裂设计，使设计仅仅为'设计'的举动，都是违背设计先天价值的，这种价值是生活潜在的基本模型。设计是创作史诗，是绘制壁画，是创造绘画杰作，是构思协奏曲。设计同时又是清理抽屉，是烤苹果派，是玩棒球的选位，是教育儿童。总之，设计是为创造一种有意义的秩序而进行的有意识的努力。"

在广义的范畴中，设计被看作是一种文化活动，突破物质生产领域的限制，成为人类社会文化生活中的重要组成部分。设计既可以指工程技术与产品开发设计，也可以理解为人类自觉把握、遵循客观规律，并根据人类社会的需要以及社会结构、机制和发展趋势，依照一定的预想目的，做出有益于人类生产与生活的设想、规划，并付诸实践的创造性、综合性的实践活动。它包含了一切针对社会物质生产

和精神生活而进行的创造性活动，如设计一个组织机构、一项城市交通规划、一个社会教育体制或一个生态平衡模式等。当然，也包括物质方面的设计，如生产工具、生活资料的设计等，涉及自然科学和社会科学等众多领域。因此，从最为广泛的意义上讲，人类所有生物性和社会性的原创活动都可以被称为设计。

2.狭义的设计

狭义的设计，是特指在美学实践范畴内、甚至仅限于实用美术范畴内的各种相对独立的构思与创造过程。根据生活与生产的需要，合理地运用材料、技术，经过艺术处理，并从人的生理、心理特征出发，依照一定的预想目的，做出的从设想、规划、制作到生产出成果的创造性、综合性的实践活动，并使自然物从内容到形式发生变化而成为人工制品的行为。具体来说，主要指作为实用目的的视觉传达设计、产品设计、建筑设计、环境艺术设计、园林设计以及服饰设计等。由此可见，狭义范畴中的"设计"更接近于"艺术设计"的含义。

（二）语义构成

就语义的构成来看，中西方语言中的"设计"一词，都与其本义存在一定的差异。在英语中，为人们所熟悉的"design"一词，是由拉丁语"designare"派生而来的，有"画记号、图案"的意思，与汉语中的图案等词的词义相近。它是由词根"sign"和前缀"de"组成，"sign"的含义广泛，具有标记、方案、构想等语义，着重强调某种已然的状态；"de"则有"实施""做"等动态语义，强调肯定、否定或组合、重复等动作行为。"design"一词本身含有"通过行为而达到某种状态、形成某种计划"的含义，就符号逻辑而言，它意味着某种思维、确定形式的过程。

"design"一词所包含的设计概念，源于意大利文艺复兴时期的绘画，最初是指素描、绘画。后来人们从中整理出绘画的四个要素，即设计、色彩、构图和创造。人们对设计内涵的理解，也随着时代发展而产生不同的变化。在公元15世纪前后，人们将其定义为："以线条的手段来具体说明那些先在人的心中所构思、后经想象力使其成形，并借助熟练的技巧使其现身的事物。"即将艺术家心中构思的作品加以现实化。1786年出版的《大不列颠词典》对"design"一词的解释为："艺术作品的线条、形状，在比例、动态和审美方面的协调，可以从平面、立体、结构、轮廓的构成等诸方面加以思考，当这些因素融为一体时，就会产生比预想更好的效果。"第一次世界大战之后，现代设计教育体系逐渐建立，"设计"被使用在某些课程的名称中，如金属设计、印刷设计、家具设计等，从此"设计"作为名词流行起来。在1974年版的《大不列颠百科全书》中，"design是指进行某种创造的计划、方案的展开过程，即头脑中的构思"。当前，人们对"design"一词的理解，已经突破了美术与纯艺术的范畴，更加深入和多样化了。

与西方语义中"design"词汇演变一样，在汉语中，"设计"一词也经历了由动词到名词的变化过程。在古代汉语中，设计并不是一个词汇，其中，"设"是动词，

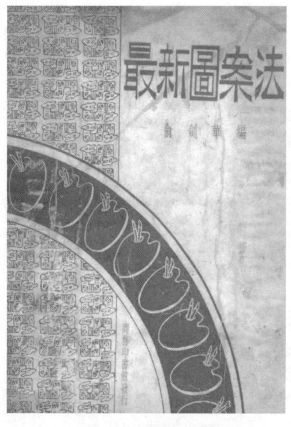

图1-1 俞剑华《最新图案法》封面

指人从事创造活动之前的主观谋划过程,"计"是名词,指谋划、计谋,后来二者逐渐合用,演变为一个名词,形成现代汉语中的"设计"一词,指代"设想""计划"等意思。

"design"一词引入我国后,当时译作"图案、工艺美术"等。著名美术教育家俞剑华先生所编的北京国立艺术学校教材《最新图案法》(如图1-1所示),教材内容包括平面的纹饰和立体的设计图样、模型等方面。在该书总论中,俞剑华先生写道:"图案(design)一语,近始萌芽于吾国,然十分了解其意义及画法者,尚不多见。国人欲发展工业,改良制造品,以与东西洋相抗衡,则图案之讲求,刻不容缓!"同时强调,"上至美术工艺,下迨日用什器,如制一物,必先有一物之图案,工艺与图案实不可须臾离",由此可见,在20世纪20～30年代,"设计"与"图案"的基本含义是相同的。

据现有资料记载,最早提出"工艺美术"这个词语来表述设计概念的,是我国著名教育家蔡元培先生。1920年,他在《美术的起源》一文中写道:"美术有狭义的、广义的。狭义的是专指建筑、造像雕刻、图画与工艺美术等。"1935年4月,上海设计师张德荣在创刊于上海的《美术生活》杂志上撰文指出,"所谓工艺美术,即实用美术,换言之,凡于日常生活器具之制造上加以美术之设计者,即工艺美术,与日常生活,是有密切的关系。"与此同时,柳林在《提倡工艺美术与提倡国货》一文中也指出:"工艺美术即日常生活用品而经美术设计制造之技术,此种技术的结果世人称之为工艺美术品或美术工艺品,以与寻常简易粗笨的工艺制品相对立。"

将设计表述为"工艺美术"的状况,一直延续到20世纪70～80年代。在新的历史变革时期,一批专业学者对工业美术展开了大讨论,设计的观念开始逐渐取代工艺美术的限定。《现代汉语词典》中将设计解释为:"在正式做某些工作之前,根据一定的目的要求,预先制定方法、图样等"。《辞海》则表述为"根据一定的目的要求,预先制定方案、图样等,如服装设计、厂房设计"。

（三）表现形态

从表现形态来讲，设计包含两种形态：一种设计只属于生产过程的内部要素，产品的原型保留在生产者的头脑中；而另一种设计，则是相对独立的创造活动，生产者要根据设计师预先设计好的图样进行加工。

设计在特定的历史阶段有其特殊的时代含义，如工业革命之前的设计，是指传统手工艺品的创作，它包含着人类对自己将要创造的产品的前期构想以及使这种构想变为实际产品的整个制作过程。前者是观念的形成，后者是制作产品的操作。

而在大工业生产日益普及的现代社会，设计往往被当成工业设计或现代设计的代名词。也就是说，如果不加特定限制词，人们通常所说的"设计"就是指工业设计或现代设计。它包括一切工业制品从材料、结构、功能、造型、色彩一直到价格、包装、销售等多方面的、立体的、全方位的设计和策划过程。由此可见，现代设计是对手工艺品以外的人造物（或设计对象）的预想、策划和创作的过程。其目的就是通过设计活动，使设计对象既能满足人们的生理（功能）要求，又能满足人们的心理（精神）需求。诚然，手工艺品也能满足人类在这两方面的需要，其制作同样包含着某种设计过程，但它的制作方式是以个体为单位，以小作坊的形式存在，且其设计、制造与销售是一体的，整个过程通常是由单个个体来完成，因此，是自然经济的产物。而现代设计则产生于现代工业社会，以机械化、批量化的大生产为基础，通过生产效率的不断提高来降低生产成本。当人们对产品数量的需求获得满足之后，转而开始关注工业产品的品质、追求精神审美，对设计提出更新的、更高的专业要求。在新的时代条件下，设计逐渐从过去设计、制造与销售一体的状态中摆脱出来，走向专业化、职业化的道路。同时，设计的职业化又促进了现代设计的进一步发展，加速了现代设计的进程。

在设计越来越趋向专业化的今天，设计的时代特征愈加显著。一方面，在设计的发展过程中，许多原有的设计形式不同程度地应用了新的表现手法，给人以现代感；另一方面，又有许多新的设计概念不断产生，如设计中绿色环保的概念、可持续发展的概念，使得"可持续设计""绿色设计"开始备受社会各领域的关注。总之，随着科技的进步和社会的变革，人们对设计价值认识的逐渐提高，设计自身的逐渐完善和日益成熟，使得设计行业越来越科学化、系统化和专业化。

尽管目前设计界对设计的概念并没有形成共识，但在众说纷纭的讨论中，依然包含着趋同的内容，即设计是人类特有的创造物，是人类依照美的规律进行的有目的的创造性活动，反映出人的自觉意志和经验技能。设计是人类依照自己的要求，改造客观世界的自觉的创造性劳动过程的第一步，是人类以自己所能获取的经验为基础，把创造新事物的活动推向前所未有的新阶段的一种高级思维活动。在这一创造性活动中，人的判断、直觉、思维、决策等心理机制都发挥着重要作用，并把目标指向改造客观世界的实践过程，同时，也反映出人的本质力量和对美的规律的不懈追求。

第二节 艺术设计范畴

现代设计是一项融入多学科的、创造性的新兴边缘学科,是现代艺术与现代科技交叉融合的和谐体现。由于设计所涉及的领域广泛,门类繁多,学科综合性强,与多种学科知识紧密关联,所以,现代设计是构建在多种知识综合运用之上的高度文化性体现。

一、设计的文化范畴

文化是人类生活方式的总和,即人类在长期的社会实践中所创造的物质资源和精神资源的总和。在人类的社会生活中,各种现象无不与文化相关联。从衣食住行到人际交往,从风土民俗到社会体制,从科学技术到文学艺术,一切由人所创造的事物,都是一种文化现象。

1.文化是设计产生的背景

国内一些学者从文化社会学的角度出发,将其界定为:文化乃是人类创造的不同形态的特质所构成的复合体。实质上,文化就是"人化",是人类实践的产物,体现出人作为历史活动的主体进行自我创造和自我实现的成果和过程。文化主要表现为器物文化、行为文化和观念文化三种形式。设计既不仅仅属于器物文化层面,也并非单纯地从属于观念文化,而是一种文化整合过程,同时满足人类物质、精神文化的双重需求。所以,在思考艺术设计的本质问题时,不能离开其赖以发生、发展的人类文化大背景。社会文化是设计得以存在的外部环境,也是设计能够发挥作用的广阔舞台,是设计所需要的材料、技术、工艺、要素的来源。

① 设计本身就是一种文化形态的体现,其本质是塑造文化的过程。一件设计作品的形成,其中蕴含着丰富的时代特征和思想内涵,而这种设计表现同时也是与时俱进的,不断呈现出与时代同步的新面貌。正如女性时装设计,设计的不是女装,而是女性本人,是女性本人的外貌、姿态、情感和生活风格。也可以说,设计师直接设计的是作品,间接设计的是人,最终体现的是对社会文化的设计,这才是设计师进行设计考虑的真正目的。

② 文化的进步和创新是设计的内在发展驱动力。人在满足了物质需要之后,就会产生更高层次的需求。这种需求不断地促使着人类去发明和创造新的事物,促进科技和文化的进步。而这种人类社会发展的内在需求也为设计提供了不断前进的动力,促使设计成果的产生。

2.设计的文化价值体现

设计与文化之间表现出一种互相促进、互相融合、互相影响的不可分割的紧密

关系，设计的过程就是诠释文化和塑造文化的过程。文化的发展进步促进了设计的创新，同时设计也受到文化的制约，并通过设计创新以体现其文化价值。设计的文化价值主要体现在以下几个方面。

① 设计表达的信息体现着人类社会的文化传承。那些蕴涵于设计作品之中的文化，包含有自然科学、社会科学领域内丰富的文化知识和技能，体现着民族的或非本土的文化特征，表达出一定的道德价值、审美价值，反映了社会价值观、生活方式和文化情趣。这些信息将显性或隐性地呈现和延续下去，从而实现设计的使命。

② 设计所表达的信息体现着人类知识形态的复合性。设计从造型表达活动开始，其重点在于处理物与人之间的关系。正如美国学者西蒙所说："人工物可以看成是'内部'环境（人工物自身的物质组织）和'外部'环境（人工物的工作环境）的接合点，用如今的术语来说就叫'界面'。"如果把外部环境作为人的活动空间，那么设计处理的问题便是人机界面的问题。也就是说，设计在于使物适应于人的尺度，以满足人的生理、心理和社会文化的需要。这就使得设计所涉及的领域从自然科学和技术领域扩大到人文科学和审美文化，成为多种知识综合作用的成果。

③ 设计所表达的信息体现着文化的创造性。设计是人类文化活动的重要组成部分，它体现出人类文明的积极创新和创造性。

二、设计的经济范畴

所谓设计的经济性，就是指设计师要考虑到经济核算问题，考虑原材料的生产成本、产品运输、储藏、展示、推销等费用的合理性，在一般情况下，力求以最小的成本获得最适用、美观和优质的设计。

设计作为经济的载体，作为意识形态的载体，能够产生巨大的经济效益，并对人类的生活方式造成强烈冲击，成为一个国家、机构或企业发展的有力手段。英国前首相撒切尔夫人说："工业设计对英国的重要性甚至超过了我的政府。"曾任国际工业设计学会联合会主席的美国设计师普洛斯认为，"美国人无一例外地受益于工业设计""设计师每一种重要的发明，都明白无误地改变着人们的生活方式"。日本工业设计家荣久庵宪司也表示，日本可以没有一流的科学家、艺术家，就是不能没有一流的设计家和设计家的事业。

（一）设计伴随着人类生产劳动的产生而产生

就设计这一创造性的活动来说，它是伴随着人类物质生产活动和器物文化的出现而出现的。它实际上就是"人类为生存而进行的造物活动，是人为实现实用功能价值和审美价值的物化劳动形态。这种造物具有一定的审美属性和精神价值，因而是一种艺术质的造物"。

人类的历史是从制造工具开始的，设计的历史也是从这里发源。当人类的祖先把一块石头敲打成用来切割和砍削的石刀时，最早的设计活动就开始了。这把石刀

就是最初的设计产品,如图1-2所示。这种工具的创造首先要符合实用目的,同时也兼顾了使用的方便性,以引起主体的审美快感。它的制作过程具备了设计所要求的从预想、选料到加工成型等必备过程,将功能和形式结合于一体。

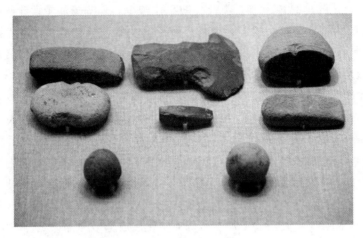

◀ 图1-2 石器时代的工具

工具的制造是人类自我革命的开始,也是人类区别于其他物种族类的根本。我们今天所看到的最早的史前艺术品,差不多都是与人的生活联系最紧密的生产工具和日常用器。这些就是我们人类早期的设计。设计随着人类文明的发展而发展。人类科学水平的提高,推动着设计越来越科学化,其技术性也越来越高。设计逐步成为一种有目的的创造活动,成为协调人和环境、人和社会、生产和消费之间的手段。

（二）经济属性贯穿于设计活动过程的始终

设计的经济属性是它区别于其他艺术活动、手工业制造的首要特征。社会的不断进步与发展必然导致人对物质和精神生活的追求,设计通过艺术与技术相结合的创新,创造社会的物质和精神文明。

1. 经济因素在设计过程中具有不同的形式和作用

设计区别于"沙龙艺术"的一个重要特征,就是它关注大多数人的需求。即便是为少数人设计的豪华型设计产品,仍然常常有一个降低成本的问题,两件设计作品在性能和价值都差不多的情况下,价格较低的作品往往成为人们的首选。从设计到实现设计的过程中,经济因素在不同的阶段具有不同的形式和作用。

① 设计观念的产生阶段：设计需要把握设计物由过去到未来形成发展的种种相关因素,然后以创造性思维方式和表现手法使之成为崭新的设计方案。其中的经济因素体现在对原有状态的经济价值分析、市场需求预测以及新方案的经济内容评估等方面。对原有状态的经济价值分析,是设计观念产生的基础。

② 设计的实施阶段：设计的实施过程指的是设计方案由图纸到生产成实体的过程,对于设计来说,是实际制作的过程。设计在真正付诸实施的过程中,从设计物

的试产、批量生产和专利保护等方面均受经济因素的制约。

③ 设计的实现阶段：设计物最终要推向市场实现其经济价值，主要是通过销售来实现的。当设计物作为商品投放市场，设计师应当及时调查市场反应和销售效果，综合反馈信息以改进设计和进行新的设计构思。其中，经济因素不仅体现在设计物的综合经济价值实现过程中，而且作为改进更新已有方案和促成新设计方案产生的基础，经济因素起到了不可替代的作用。

2. 设计通过预测未来的市场需求来确定设计目标和方向

设计具有强烈的超前性、预测性。在许多场合中，设计这个概念经常被"策划"等术语所代替。这意味着设计与艺术、手工艺活动都不同，它更偏重于事前的过程。在整个市场营销的组织中，设计占有引导性的地位。设计、生产、销售、使用，这四个环节中，设计不仅在时间上先于生产、销售活动，而且设计的市场定位合理与否，在很大程度上决定了后两者的成败。正因为如此，设计前的活动往往比设计的其他环节花费的时间、精力更多。如设计前必须进行大量的市场调查，包括对消费者、竞争对手、媒体的详细调查；调查之后的数据要加以统计分析直至最后提出成文的方案、策划报告；并且还必须根据市场状况及时调整方案，以适应突如其来的变化，这就要求设计师的思考必须理性化和专业化。科学地进行市场容量、市场占有率及需求预测，把握设计物成为实体后在市场中的作用和价值体现，能够使新的设计方案更加合理，更加准确地适应未来市场，并且通过预测可以得到提高和创造设计物附加价值的理论依据。

3. 设计与社会经济发展具有相辅相成的关系

（1）社会经济发展是设计繁荣的基石

设计的技术性、经济性、文化性的前提是社会经济高度发达。设计的每一次飞跃和进步，都处在因社会分工而造成的社会经济高度发达的时期。

① 因为社会经济发达，随着生活水平和自身素质的提高，人们不再仅仅满足于商品的物质性功能，而越来越重视消费过程的精神享受和审美快感。社会需求加大，人类文明程度和审美情趣的提高，对设计提出了更高的要求并提供了相应的物质基础。

② 社会经济高度发达时期也是社会观念大变革、大解放时期，为设计发展提供了广阔的思想空间。

知识经济是继工业经济之后的又一次生产力革命，为设计的发展提供了机遇与土壤。在知识经济时代，知识成为发展经济的主要资源，设计艺术将成为人类主动、自觉的一种行为。从建筑、环境、公共艺术、城市规划，到食品、服饰、生活用品、劳动工具，人类一切生存空间和生活方式，都要经过精心而富有创意的设计，人类将生活在一个经过了设计并不断被设计着的文化环境和氛围之中。

（2）设计发展是社会经济腾飞的翅膀

经济的发展，为设计的创新发展提供了广阔的空间，作为社会经济发展的推动因素，设计也必将以自身更为完善的运作体系，更好地为社会经济服务。

设计发展的原动力在于满足人的需求。设计的市场取向就是以满足需求、引导需求、创造需求为目标的，它服务的对象是人而不是物。其次，设计所带来的，不仅是精神上的愉悦与享受，更重要的是，它可以改变人们的生活方式。设计是把预期目的和观念具体化、实体化的手段，它在本质上是人们对将要进行的经济建设活动做出艺术化的设想和筹划。总体来看，这种设想和筹划是进步的、发展的，甚至是超前的。从这个意义上，也说明了设计是推动社会发展的动力。

设计促进社会经济发展的典型案例：以德国为代表，由国家最高权力机关设立或制定专门的工业设计部，把设计业作为国家经济整体的一部分；以日本为代表，日本在经济发展的过程中，产业振兴和经济增长的三个要诀是艰苦奋斗的民族精神、领先一步的工业设计和不断完善的经济政策。

由此可见，工业设计对日本经济腾飞起到巨大的推动作用。从各个经济发达国家的经济发展史来看，设计也是一种生产力，设计能为国家提供很高的经济效益。通过设计，可以提高产品的科技、艺术含量，提高产品的审美附加值，从而创造出更高的经济效益。

三、设计的艺术范畴

设计是艺术和技术的结合，与艺术有着密切的关系。在传统社会中，艺术、技术和手艺这三者曾经是混而不分的一件事。早期的设计活动与艺术是融为一体的，艺术最初是建立在实用的基础上经过审美加工而成的设计。而设计，始终是由艺术审美做指导的具有实用价值的艺术形式。当社会发展到一定程度时，随着社会分工的深入、精细化，三者的分化便成为一种必然。在西方，艺术和技术几乎同时从手艺中分化出来，艺术和设计逐渐发展成了各自独立的学科。前者归属于注重个人情感表达的美学范畴，后者隶属于系统化的科学体系。在中国，艺术和手艺的分化早于西方，但技术和手艺的分化却在明清时期才初见端倪。

（一）设计与艺术同源

1. 设计和艺术在起源上有着共同的来源

设计产生于现代绘画中的客观化趋势。20世纪初，西方现代艺术摒弃了古典主义的色彩和审美表达方式，将世界分解成为物体的、组合的、可分解的几何形态，从而孕育出了现代设计艺术。一些早期设计大师的履历也证明了艺术和设计之间的紧密联系，如比利时设计师亨利·凡·德·威尔德曾学画于凡·高；德国建筑师彼德·贝伦斯曾是画家和实用艺术家；法国建筑师勒·柯布西埃在从事建筑和设计以前，和奥占芳一起发展了绘画空间中的主体主义概念，创立了纯粹主义；美国的盖

茨和德雷福斯最早是舞台美术家；洛威在从事设计以前，为时装杂志画过插图；马克斯·比尔是画家、雕塑家和建筑师。

2.设计与艺术有共同的造型基础

两者都是借助于线条、空间、形状、结构、色彩与纹理等共同的元素，通过统一与多样、对称与均衡、节奏与韵律、对比与调和、比例与尺度等原则进行美的创造。因此，在设计师的培养过程中，人们一直非常重视艺术所起到的基础作用。1835年，英国国会的艺术与生产委员会的多数委员都认为对制造业中设计师的培养，应该以油画和雕塑艺术为基础，他们认为"纯艺术的高贵和说教性会提高大众的品位"，进而创造出"美与实用的和谐"。

设计从艺术，特别是造型艺术中吸取养分，同时又丰富着造型艺术的语言。对现代技术形式的审美把握，不是发生在技术中，而是发生在艺术中。技术中所产生的形式的审美性质，首先是在绘画中得到揭示，后来这些形式进入到建筑中，然后又进入到生产中。这种回归过程不是别的，正是现代生产造型原则本身的发展。工程师在器物设计的过程中同形式打交道，形式在他那里总是关系到功能、工艺、生产技术和经济的。只有当从事造型的专家无需囿于具体功能和具体材料时，才能够改变形式，揭示其内在，构建仿佛独立于器物的形式。然而，这种独立于器物的构建，实际上仍然依据的是人类实践所获得的经验。

（二）设计与艺术之间的差别

客观而言，设计与艺术之间有着较多的重叠，二者都在遵循着相同的美学原则，以某种形象或形式表达着各自的观念或意图。

设计与艺术之间的差别，主要表现在艺术是以艺术家个人为中心的创作方式，相对于设计而言，这种没有"甲方"约束的"个人化"创作，更具有自由性和主观性。王受之先生在《世界现代设计史》一书中写道："把设计当作艺术家与设计师自己的事，设计活动是艺术家的自我表现与自我制作，不受任何法则的约束，这种意念其实是造型艺术的概念在设计活动中的表现。"而设计服务的对象是复杂的、包括了所有要素的社会，而不仅仅是设计师自己。在设计过程中，设计师的个人意识必须与科技与工业的要求相协调，在与现实的抗衡和批判中，达到主观自我和客观需要之间的平衡。

四、设计的时代技术范畴

设计总是受到生产技术发展的影响。技术包括生产用的工具、机器及与其发展阶段的文化知识。设计是设计人员依靠对其有用的、现实的材料和工具，在意识与想象的作用下，所进行的符合当时技术文明的创造。

技术形成了设计得以生存的外部环境，无论哪个时代的设计都是根植于当时的

社会生产技术之中的。随着技术、材料、工具等的变化，技术对设计创造产生着直接影响。

当技术环境发生了改变，设计师进行工作所使用的材料也必然会发生变化。如世界上第一种销售量超过百万件的产品是托内特椅子，这种产生于19世纪中叶的小酒店椅子，以其形态上的弯圆形体而著称，与当时流行的古典风格有所区别。这种设计形态的改变，正是由于摩提维亚地区的考雷兹科工厂的托内特发明了弯木与塑木新工艺而引起的。

第三节 艺术设计原则

一、设计的特性

设计作为人类生物性与社会性的生存方式，是伴随"制造工具的人"的出现而产生的。在古代，人们为了生活而创造工具、建造房屋，开始产生最初的设计意识。因此，也可以说设计是一种最简单原始的造物活动，是人类特有的、有意识的创造活动，是依照美的规律所进行的有目的的实践活动，它反映了人的自觉意志和经验技能，体现了人的本质特征。

1.设计的意识性与自觉性

人类的设计活动与其他一切动物的生产活动的主要区别就在于，人类的设计行为是一种有意识的、自觉的创造性实践活动。

当我们的祖先用"拣"来的石块进行"生产劳动"时，这种"拣"就已经具有意识的因素。当"拣"来的石器被不断使用时，其自身的简陋和不足逐渐被人类所发现，于是人们开始按照自身的需要，进行自觉的、有意识的打磨加工，创造出属于自己的、赋予了人类主观意识的工具。在这一过程中，人类通过设计对自然物的形态进行改变，在自然中展现了人有意识、有目的地改造客观世界的活动，具有目的性、自主性和创造性。这种自觉能动性是人区别于动物的本质，也是人类实践发展水平的标志之一，而人类的设计也正是在这种实践发展中生成并随之发展的。

马克思在《1844年经济学——哲学手稿》中指出，"诚然，动物也进行生产。它也替自己构筑巢穴或居所，如蜜蜂、海狸、蚂蚁等所做的那样。但是动物只生产它自己或它的幼仔所直接需要的东西，动物的生产是片面的，而人的生产则是全面的；动物只是在肉体需要的支配之下生产，而人则摆脱肉体的需要进行生产，而且只有在他摆脱了这种需要时才真正地进行生产；动物只生产自己本身，而人则在生

产整个自然界；动物的产品直接同它的肉体相联系，而人则自由地与自己的产品相对立。动物只是按照它所属的那个物种的标准和需要来进行塑造，而人则懂得按照任何物种的尺度来进行生产，并且随时随地都能用内在固有的尺度来衡量对象。"也就是说，动物是在消极地适应自然的过程中维持自己的生存的，而人类则是在利用设计创造物积极改造自然的实践活动中，维持自己的生存和发展的。

恩格斯在阐述人与动物的本质区别时指出："动物仅仅利用自然界，单纯地以自己的存在来使自然界改变；而人则通过他所做出来的产品使自然界为自己的目的服务。"

这种有意识的实践活动，通过制造和使用工具，使人类从自然界的支配下逐渐解放出来，并成为大自然的支配者；而伴随着改造自然实践的深入，作为主体的人类在生理和心理诸方面也同时得到丰富和发展，主体所蕴含的无限潜力逐渐发挥了出来。他们开始意识到自己所取得的成就，从打制的工具上，从捕获的猎物上，不仅看到了对象的使用价值，并且还看到自己意志的实现，看到自身的智慧、力量和技能——即人的本质力量，从而在内心引起满足、自豪和喜悦之情。因此，有意识的、自觉的创造行为是人类设计活动的特征之一。

2. 设计的目的性与预见性

人类的设计活动，不同于动物的本能，它始终都是一种有目的、有预见的创造活动。在进行设计活动之前，人类对设计物就有明确的目的性，预期的效果就已在脑海中形成，这种目的性、预见性指引着设计活动的发展方向。

马克思曾指出："蜘蛛结网，颇类似织工纺织；蜜蜂用蜡来建造蜂房，使许多人类建筑师都感到惭愧。但是就连最拙劣的建筑师也比最灵巧的蜜蜂要高明，因为建筑师在着手用蜡来建造蜂房之前，就已经在头脑里把那蜂房构成了。劳动过程结束时所取得的成果在劳动过程开始时就已存在于劳动者的观念中了，已经以观念的形式存在着了。他不仅造成自然物的一种形态改变，同时还在自然中实现了他所意识到的目的。"恩格斯在《自然辩证法》一文中也指出："人离开动物愈远，他们对自然界的作用就愈带有经过思考的、有计划的、向着一定和事先知道的目标前进的特征。"

可见，无论是人类早期的设计创造行为——把石器打制成球状、尖状、橄榄形……还是后来的设计作品——形式各异的青铜器物、色彩斑斓的陶瓷器、宏伟规整的宫殿建筑……，所有这些创造活动，都包含了设计预想的目的，适用、经济、美观。这目的体现着人类生活的需要、社会的需要，以及时代的需要；这预见，反映着设计师对事物的认识、对规律的把握，以及对美的探索。通过人类的设计活动，不仅可以对自然物的存在形态进行改变，还在改造自然的活动中展现了人的主观意识，具有目的性、自主性和创造性。

3. 设计的规律性与审美性

人类的设计活动是在认识和把握客观规律的基础之上，所从事的高度自觉地、

有目的地创造活动，是按照人的想法和目的而进行的实践活动，是依照人的尺度对自然物进行构造。在确定了设计目标后，自觉地遵循客观世界和人类自身的规律，以求实现既定的设计目标，使之成为一种美的创造。

马克思曾指出："这个目的就给他的动作的方式和方法规定了法则（或规律）。他还必须使自己的意志服从这个目的""动物只是按照它所属的那个种的尺度和需要来构造，而人懂得按照任何一种尺度来进行生产，并且懂得处处都把内在的尺度运用于对象。因此，人按照美的规律来构造。"由此可见，人类的设计除了要满足人的实际生活需求外，还要符合自然的规律和美的法则，也就是说还要满足人的审美要求。

在远古时期，人类的审美意识活动，只是依附于劳动成果（工具、武器、猎物等）的使用价值之上的一种附带的精神价值，它们一经产生，就必然作为一个客观的对象，一方面满足着人类对它的需求，同时又进一步丰富和扩展人类的审美意识和感官功能，即丰富和扩展人性。正如平衡、对称、光滑、和谐、多样统一等形式美的基本法则，就是人类在生产实践中发现、认识和掌握的。原始人在制造使用工具的过程中，发现把柄光滑的工具适宜使用，便开始从实用出发，将把柄磨光。后来人们又发现，这种磨光的器物能给人带来一种视觉的快感，于是，逐步地将"光滑"视为一种形式美的原则。又如"平衡""对称"，在使用工具的过程中，原始人发现符合"平衡""对称"原则的工具，用起来更加方便，可以提高劳动效率。久而久之，也就将平衡、对称视为一种形式美的原则。

随着人类劳动实践的深入和扩大，那些具有形式美感的产品，反过来又促进人类审美意识的提高，人们对审美的精神附加值在产品中所占的比重的要求逐渐增加，致使现代许多设计作品日趋艺术化。譬如朗香教堂、流水山庄、悉尼歌剧院、鸟巢体育场等，都堪称设计艺术的杰作。因此，设计作为一种有意识、有目的的创造性活动，作为一种给现实生活和人类生存以结构形象和形式秩序的创造性活动，更应该给人类的生存和生活赋予文化的和美学的内涵。

4.设计的指导性与在世性

① 实践是人类基本的在世方式。设计活动是人类实践活动中不可缺少的重要组成部分，因而也是人的在世方式。人天生所具有的自觉能动性和对生存的渴望，注定了人的设计行为不仅仅是一个适应世界的过程，还是一个改造世界的过程。人的设计行为要与人的物质需求相适应，当人的生产和生活方式发生变化的时候，设计也随之变化。

② 设计作为人类在世方式，对人类的造物行为具有指导性。一方面，生产实践活动要在特定设计的基础上来完成；另一方面，特定的设计观念对设计实践具有指导意义，即有什么样的设计观就有什么样的设计作品。两者在"设计——实践——再设计——再实践"的反复和循环中，以求达到满足人类物质与精神双重需要的目标。设计还具有指导消费的作用，那些独特优美的产品往往能引领时代的潮流，成

为消费者追逐的热点。

总之，人类历史上一切文明的产物——精神的、物质的、有形的、无形的，都是这种创造活动的产物；整个人类的文明史，也就是人类在不断突破自然界和人类自身的局限性，按照人类不断增长的精神和物质的需求，创造谋求自身发展的新环境、新事物、新空间、新观念的历史，而这一切创造活动的最集中、最高级的表现形态，便是设计，设计是人类特有的创造物，是人类依照美的规律进行的、有目的的创造活动。

二、设计的原则

1. 创新性原则

创新性原则是设计的一个重要前提，是其存在的意义。

设计作为一项社会实践活动，是以生活体验为基础、为解决人的需求而进行的创造性活动。它不仅要求设计师不断地更新已有的固定化模式，改变设计方向和引导设计潮流，实现设计创新和思维创新，而且还要创造出新的东西，从而为人们提供更为优质的生活品质。

在现代社会，社会的消费观念在不断发生变化，功能已不再是消费者决定购买的主要因素，那些具有宜人、美观、环保等特征的设计作品越来越受到人们的青睐。这种消费变化促使企业在进行新产品开发时更关注于产品外观、科技理念、人机交互等方面的创新设计。

设计创新不是现有元素的简单拼接，更不是复古回归到传统工艺，而是一种融合；创新不是主观片面的，而是综合的艺术再创作的行为；创新不是主观地寻找和确定艺术法则，在偏执的艺术活动中塑造审美形象，用程式化的模式和概念性的思维取代形象的塑造，而是从生活出发，最终使设计服务于生活；创新不是对生活主观的理解和简单的归纳，不是以程式化的作品形式歪曲设计的真正目的，而是以真实的体验来解决日益发展的新需求，那种不遵循艺术创作规律，违背科学设计理念的作品必定是苍白而短暂的。

2. 功能性原则

功能性是设计的最基本原则。人类在设计活动中始终将"适用"——即功能性放在首位，因为设计的出发点和归宿，是以促进人的全面发展为导向，不断满足人们日益增长的物质和精神的需要为目的。设计的目标是使设计产品具备一定的功能，用以满足消费者需要。设计产品之所以要不断地推陈出新，正是由于人的需要在不断地发展，功能的范围需要不断地扩大。通过对设计产品功能性的不断开拓便可以逐步改善人与自然的关系，提高人们的生活质量，从而推进社会物质文明与精神文明的发展。

由于设计产品的功能是多重的，除了物质层面外，还有精神层面。所以，设计

不仅要体现技术和工艺的良好性能，还要体现设计与使用者之间的适应性，取得合理、适宜、安全、实效的机能和保证，从整体的构思到细节的处理，达到使用者、产品、环境的协调。

产品的功能与人的功能在本质上是相互关联的，它们既具有同一性又存在差别。产品的功能是作为人的功能的一种强化、延伸或替代。产品一方面提高人的活动能力，扩大其活动范围，另一方面也产生出人本身所未有的功能。如现代设计使车辆成了人的代步和承载的工具，电脑成为人脑的延伸，而飞机和宇宙飞船则填补了人的能力的缺憾，使人类完成了飞翔的梦想。

3. 经济性原则

经济性原则在设计中具有普遍的意义。设计的经济性，是指设计师要考虑到经济核算问题，考虑原材料的费用，生产成本，产品运输、储藏、展示、推销等费用的合理性，在一般情况下，力求以最小的成本获得最适用、美观和优质的设计。因此可以说，设计与经济的关系密不可分。在当今现代化、信息化高度发展的时代，如果设计空有美的外观，而不能为人类生存和发展服务，不能推动经济和时代的发展，是没有市场、也不能为社会所接受的。归根结底，设计的价值必须投入到社会经济活动中才能得以实现。

设计具有实用价值的功利要求，与现代工业、商业等经济活动密切相关联，受经济因素制约。它不是向人们提供纯粹的艺术观赏品，而是提供价格合理、美观适用的消费品。

消费是人类社会化生存与发展不可缺少的条件，是社会再生产的一个环节。设计应以不同时代、地区、消费层的本质特征为依据，把握潜在的消费趋势，从而赢得消费、引导消费。

设计与消费的关系是设计与经济关系的具体化。首先，消费是设计的消费。设计是物的创造，消费者直接消费的是物质化了的设计，实际上就是设计人员的劳动成果，而且不仅仅是某一个设计人员的劳动成果。其次，设计为消费服务。消费是一切设计的动力与归宿。除了设计生产的目的是为了消费之外，设计还可以帮助商品实现消费，促进商品流通。最后，设计创造消费。设计可以扩大人类的欲望，从而创造出远远超过实际物质需要的消费欲。

4. 审美性原则

设计的审美性原则是通过设计产品的外在形态特征给人以赏心悦目的感受、唤起人们的价值体验、使之对人具有亲和力而体现出来的。随着社会文化素质的提高和经济条件的改善，在设计产品的实用功能得到满足的同时，人们对于审美性的要求日益广泛和迫切。

设计必须考虑审美的共同性和差异性，强调人机交互、构成、材质、工艺、色彩等因素，并结合环境因素，以鲜明的形式美感产生视觉冲击力，营造愉悦的氛围

并达到审美要求。设计的审美包括以下三个层面。

① 直接感受和直观评价的审美，即根据设计外观或用户交流体验产生的审美。这一层面的审美来自用户维度的评价，是设计必须达到的基础审美。

② 深刻理性的审美，即在设计和工艺现实允许的情况下，实现设计产品的各项功能细节和配置的平衡之美，此层次的审美来自设计师的科学技术和工艺水准的客观评价。

③ 设计理念的审美，即设计社会责任的体现，也是最深层次的设计诉求和设计价值的体现。

由于人的精神需要的特殊复杂性，在审美和认知之间表现出多种因素相互融合和交织的状态。设计的审美标准与人的主观感受有密切关联，有一定的空间、地域性特征，受到种族、性别、年龄、文化、修养等因素的影响，并呈现为动态的过程。

5. 科学性原则

艺术与科学之间存在紧密的联系。从原始社会到当代社会，伴随着生产力的进步和科技的发展，艺术与科学经历了相遇——分离——再结合的复杂过程。从设计的领域来说，设计本身有其独特的特点和创作方法，如果仅流于对艺术设计表面风格的追求，忽视对设计本质的探究，这样的设计终究是会被社会淘汰的。设计的科学性主要表现在对设计理论的研究，重点在于对设计科学、设计方法学的本质、范畴和体系的探讨。

机器时代的到来，设计与制造出现分工，以及20世纪初各种设计思潮的产生是设计滋生的土壤。科学技术的每一次进步，都为设计提供一个新的平台，经过设计制造出来的新产品，又可以去引导和改变人们的生活方式。在艺术设计中所包含的物质性内容，如技术的可行性、材料的适宜性、人机是否协调、结构是否合理，都依赖于科学技术手段；艺术设计中所体现的精神性、审美性、艺术性等感性的内容，同样可以利用科学技术来实现。

设计发展的历史证明，物理学、数学、植物学、矿物学等学科的发展，为扩大设计的表现领域和新材料的应用奠定了科学基础。设计人员只有摒弃肤浅的、单纯追求艺术效果的设计思想，深入进行更全面、更科学的设计本质问题研究，才能创造出高价值的作品。

6. 道德性原则

当今社会，设计活动已经拓展到整个人类社会和自然环境，与设计相关的种种伦理道德问题逐渐引起人们的关注和重视，在设计日趋商业化的当代，种种不道德、不负责任的设计行为已产生了很严重的社会影响。企业对利润的极端追求、消费需求的过度膨胀、人与自然和谐关系的破坏等，造成设计伦理道德危机的存在。在这种情况下，强化艺术设计伦理道德已刻不容缓。

按照美国设计理论家维克多·帕帕奈克的观点，设计的伦理主要包括三个方面

的内容：设计应该为广大人民服务，而不是为少数富裕阶层服务；设计不但应该为健康人服务，同时还必须考虑为残疾人服务；设计应该认真考虑地球的有限资源的使用问题，应该为保护地球的有限资源服务。

国内学者李砚祖先生在谈到设计时，提出设计的三种境界：一是功利的境界，这一境界的设计是为了满足人们的需要，提高人们的生存质量；二是审美的境界，这一境界的设计用其形式之美、设计之美，让人们在使用过程中产生精神的愉悦；三是伦理的境界，造物或设计，首先有以人为本的目的，但它又涉及对自然物的加工、利用、改造等方面，存在环境可持续发展的问题。

因此，设计必须以人为本及为维护生态平衡、保护自然资源服务。通过设计这一手段，而使人生活的幸福，这是设计的终极价值、最高意义。设计只有超越了现实的功利境界和审美境界，达到功利、审美与道德伦理和谐统一的伦理境界，才能为人类和社会发挥应有作用。

第四节　中国艺术设计历史

一、史前设计的萌芽

1. 石器初现

人类文明不仅仅书写在文字上，也昭示在文字产生之前那些华光四射的器物中。原始时代的石器，是人类文明的最早记录载体，也是人类设计的最初表现形式。

目前，人类原始社会文化的考古挖掘积累了丰富的研究资料。人类学研究表明，在从猿到人转变的过程中，人类掌握了两种征服自然的武器：石器与火。最初，原始人只会选择自然界中存在的石块或木材用作日常工具或狩猎武器，当人类发现单纯的木石工具已不能适应需要时，就开始动手制造适合实际需要的石器工具，人类的设计和文化便随着造物而产生了。

1929年，在北京周口店附近出土了距今约四五十万年的旧石器时代早期北京猿人的头骨化石。北京猿人是由猿到人的中间过渡类型，在他们居住过的洞穴中，遗留有猎获的兽骨化石和其他文化痕迹。由此可知，中国猿人已经能够制造粗石器，会把兽骨做成骨器，并利用天然火来获得熟食。在周口店遗址，人们还发现了早期原始的打制石器遗存——一块燧石制的石核石器和几片经过人工打击制造出来的石英石片。按类型和形状，可分为砍砸器、尖状器、刮削器等。这一时期的石器在材质上以砾石、片状石为主；一般只进行一次加工，没有固定的形式，对于造型也没

有做任何考虑。

随着历史的发展，石器的打制开始具有了设计的意义。旧石器时代晚期，石器加工有了第二步修整改造的痕迹，加工技术也更加精细化。

在距今一万七千多年前的山顶洞人遗址中，石器打制技术的进步并不明显，但在此时，磨制和钻孔的技术有了突出表现，已接近新石器时代的水平。山顶洞人的遗物中，除了原始石器外，最有代表意义的是表面磨制得非常光亮、上面刻有纹饰的鹿角短棒和精致的有孔骨针，另外还有一些制作技术非常高超的穿孔石珠、兽齿、砾石和蚌壳等装饰品。人们还发现一些用作染料的赤铁矿碎块、粉粒，和一些用赤铁矿染红的椭圆形砾石。这些东西体现着原始人的装饰意图，或与原始宗教巫术活动有关。

在距今大约一万年的时候，人类社会进入新石器时代。原始农业已经出现，人类开始了刀耕火种的定居生活。磨制石器在旧石器时代晚期开始应用，到新石器时代已经非常普遍，成为新石器时代的主要标志。这一时期的石器以磨制钻孔的技术和整齐对称的造型为特征，成为人类石器制作发展的高级阶段。新石器时代的石器，在石材的选择上，十分注意石材的硬度、形状和纹理。如制作石斧、石锛的石材硬度很大，石刀多选用片页岩，便于加工；在器物类型上，出现了石斧、石刀、石锛、石铲、石凿等固定的工具样式；在形式上，注意石材的色泽和纹理的选择，器形更加规整，尖端与刃口部分更加锋利，器物表面光洁，具有了朴素的审美观念和艺术表现手法。

原始石器在漫长的发展过程中，形式上由不固定进步为固定，工艺上由不整齐进步为整齐，造型上由非对称进步为对称，材质上由随意拾来的原料进步为特别选择的原料，这些变化是在劳动的积淀中发生的，反映了人类设计能力的进步和设计思维的发展。原始石器在经过长时期的劳动实践之后，产生了"美"的形式，这一点可以在玉石工艺中得到进一步的印证。

2. 美玉之光

我国玉器文化源远流长，大约一万两千年以前，辽南地区的原始居民就开始利用蛇纹石打制砍砸器，在此后四千年里，中华民族祖先的琢玉活动从未间断，这在世界历史上是十分罕见的。

原始社会玉器制作是随着石器制作技术的进步而出现的，经历了由简单形状到复杂形状、由无纹饰到有纹饰的发展历程，最后产生了专门的制玉工匠和完备的制玉方法，为中国玉石文化繁荣奠定了基础。

原始人在选择、制作、使用石器工具过程中，逐渐了解熟悉各个种类石头的质地。随着加工工艺的进步，那些具有美丽光泽和纹理的"美"石，开始具有了精神上的装饰审美意义，在原始部落的宗教、祭祀等活动中扮演着重要角色。中国处在玉石文化最早的繁荣时期。这个时期从新石器时代开始，至新石器时代末期，大约六千年历史，其中以北方的红山文化和南方的良渚文化为主要代表。

距今三千五百年至四千五百年间，黄河中游两岸的晋、鲁、豫、陕四个省份组成的中原地区发展起来的龙山文化，是黄帝和炎帝为代表的氏族部族主要活动地域。龙山文化玉器，主要呈现为以生产工具、生活用品为主，装饰品为辅的概貌。主要玉器品种有玉铲、玉璇玑、玉环、玉璧、玉人、玉刀、玉圭、玉鸟和玉珠等（见图1-3）。龙山玉石文化的繁荣与黄河流域地区农业生产的高度发达，更依赖于先进的劳作工具。在历史传说中，那个躬耕于历山脚下的舜帝，在甲骨文中就是一个拿着权杖玉斧、戴着鸟兽面具在耕作的部族酋长形象。《尚书·舜典》一书解释"玉璇玑"，认为它就是当年舜用于"齐七政（日、月、五星）"的原始用具，或曰天文仪器。

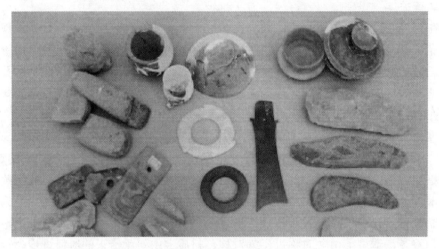

◀图1-3 龙山文化玉器

龙山文化时期，玉器的材质有一个很值得注意的特点是：玉材一般都较好，经过了精心挑选；玉器颜色以深浅不一的绿色为主，此外还有暗红、白等色彩；玉材主要来自山东等地的玉石矿，但从某些玉器的玉质和玉色看，具有新疆和田玉的特点，这部分玉一般光泽度很强，说明在当时玉料已在原始部落之间进行了贸易交换。

四千年前的中国，正是史前文化的转折期，红山文化主体分布在东北西部，以辽河流域中支流西拉木伦河、老哈河、大凌河为中心的区域，属于典型的文化交汇区域。龙的形象在红山文化当中出现的比较多，被称为中华第一龙的红山玉龙（如图1-4所示）是一件圆雕作品，高26cm，整体和谐可爱，是出土玉龙中最完美的一件，造型呈卷曲"C"形，头部刻画细腻、生动，线面利落、简洁、圆润，龙身中有一孔可悬挂，以切磨碾轧为主要加工工艺，在设计上有成熟的构思，在制作上技巧熟练，是龙山玉石文化成熟期的代表。

良渚文化因首先发现于浙江余杭良渚镇而得名，距今三千三百年至五千年。良渚文化玉器雕琢之精、用量之大都是空前的，有些墓葬中，一次就出土几十件直径20cm左右的玉璧，这说明在这一时期，玉器已成为王权的象征和写照。

良渚玉器品种齐全，工艺高超，琢制精湛，造型生动。其典型代表玉器有玉

琮、玉璧、玉璜、玉珠等形制，其中最引人注目的是玉璧和玉琮。良渚文化遗址中出土了许多大型玉璧和高矮不同的多节玉琮，标志着在这一文化体系中制玉工艺与石器工艺开始分离，已能碾琢阴线、阳线、平、凸等几何图形及动物形装饰图案，形成早期朴素稚拙的玉饰风格。

比如典型代表玉琮，外方内圆，分为高大型、矮粗型、薄筒型和小玉琮四种形式。在玉琮的转角处上刻饰有饕餮纹或族徽等纹饰，使造型呆板的玉琮生出无限活力。良渚玉琮（如图1-5所示）高大者可达40cm左右，粗短者宽达14cm多，高却只有5～7cm。这些玉琮上的纹饰，由难度极大的剔地阳纹，变化多端的圆圈纹、橄榄纹、几何纹、鸟纹、象纹、弧线纹、云雷纹等组成；在线条处理上还能运用粗细、深浅、长短、间距大小的不同，适宜地组织在所要表现的区域内；纹饰的繁与简、有与无、具体与抽象、真实与夸张的应用，也都恰如其分，表现出高超的艺术水平。

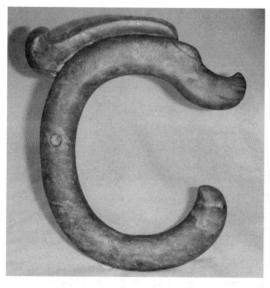
◁ 图1-4 红山玉龙

◁ 图1-5 良渚玉琮

我国新石器时代的玉器，大多为礼仪用器，器型繁多，以素器为主，刻纹饰者甚少。概括而言可分为直方系玉器，如斧、锛、凿、圭、璋、多孔刀；圆形系器，如璧、环、瑗、璜、珠、玉管等；直圆合体器，如琮；仿生器，如玉人、玉鸟，玉鱼、玉蝉、玉龙、玉鳖等，它们奠定了中国传统玉器器型的基础。此时期，玉石工艺技术已达到相当高的水平，从玉器的数量及质量角度看，已经形成了第一次琢玉用玉的高潮，但在艺术表现手法上仍处于古拙时期，而且作为一种不可复制的艺术典范对后世具有长远影响。

二、土与火的赞歌——从陶器到瓷器

陶器的出现，是新石器时代的主要特征之一。陶器在人类生活中具有很重要的

意义，不仅丰富了生活用具，而且加强了定居的稳定性。

我国陶器的起源很早，1962年在江西万年县仙人洞出土了距今约八千年的陶器，这是我国目前发现的最早的陶器资料。

1.彩陶

中国原始彩陶的大批出现，其时间大约从六千年前的仰韶文化持续到三千年前的大汶口文化。彩陶是利用普通的黄土（不含钙质和钾质），加细沙及含镁的石粉末，经过精细的澄洗，以手工制作，或经过慢轮修整，表面砑光，用天然矿物质颜料进行彩绘后入窑烧制，在红褐色或棕黄色的器物表面呈现出黑色、红色装饰花纹。原始彩陶最早发现于河南省渑池县仰韶村，其空间分布大体上可分为三个区域：中原地区、西北地区和东南沿海地区。

彩陶作为生活实用器具，除了在造型上要符合功能需要外，其彩绘图案则体现了原始人类意识形态的演化，与当时的图腾和神话观念紧密相关。

早期的彩陶装饰，尚保留了来自原始编织技艺的若干特点，使用一些简陋的绳纹、编织纹进行装饰，后期则主要以几何纹为主。原始彩陶的装饰图案细分有以下几种类型：人物纹样（人面纹、舞蹈纹等）、动物纹样（鱼、鸟、蛙、鹿、猪、蜥蜴、壁虎等）、植物纹样（花瓣纹、叶纹、树纹、谷纹等）、几何纹样（方格纹、网纹、波纹、三角纹、涡纹等），其中使用最多的是几何纹。

中国彩陶纹饰在图案组织和表现手法上绽放出绚丽光彩，创造了中国设计艺术的第一个高峰时期。其特点主要表现为：彩陶纹饰的装饰位置，一般都与器皿的使用条件相适应，体现实用与装饰的统一；在装饰布局上，注意从不同的视角观察、设计纹饰，体现装饰的完整效果；从图案的整体来看，以丰富多彩的几何图案为主体；在装饰手法上，使用了开光法、双关法等形式法则。

彩陶上的纹饰具有浓郁的装饰性，因装饰部位不同而使用不同的纹样，如口缘部分，为了适应向外倾斜的斜面，多采用锯齿纹；在腹部，为了适应器体的向内收缩，多采用垂幛纹；几何形装饰花纹的组成，或疏或密，都结合了形体的变化，这是中国传统设计手法的源头。

中国彩陶图案明显地表现出由具体形象到抽象图案的演化历程。如半坡型鱼的抽象化中：一条完整的鱼的形象经过演变变形，鱼的头尾缩小，身躯线条慢慢转为纯粹的几何图形（见图1-6）；庙底沟型鸟的抽象化中，一只丰腴的鸟逐渐变细，最后成为两条线、一边一个圆点的抽象图案；马家窑

◁ 图1-6　半坡彩陶

型蛙的抽象化中，一只完整的蛙变为只剩头部，身体完全几何曲线化，双眼分开成为曲线中的两个多圈圆形；半坡型人的抽象化中，一个有头有四肢的人形，一方面的变化是头部消失，只剩完全变成大的折线的四肢，另一方面的变化是头部增大，变为圆圈形，四肢慢慢分离，转为相连的折线或不相连的折线；庙底沟植物纹（如图1-7所示）的抽象化中，从规则的植物花瓣到花瓣以各种形状弯曲，变为各种流动的似花非花的几何图案，以波状弧线效果最鲜明，装饰图案虚实相间，黑白互相衬托成为"双关图案"，这是中国传统图案的一种卓有成效的组织方法。

◂ 图1-7　庙底沟植物纹

2.从陶器到原始瓷器

先秦时期，由于青铜的制作成本很高，只能为贵族阶层所享用，平民百姓的日常生活用器，依然使用的是陶器。因此，先秦时期的陶器工艺也得到了较普遍的发展。当时陶器是贸易交换的商品，制陶业内部有固定的分工，制陶技术更是精益求精，出现了大量精美陶器，主要有灰陶、白陶、釉陶和原始瓷器等种类。

商朝制陶工匠独创的刻纹白陶是用高岭土作胚胎，并刻上精美的花纹，烧成温度在1000℃以上，烧后的陶质十分坚硬，可以说是一种瓷胎陶器。刻纹白陶器形状多样，有鼎、豆、皿、爵、樽等礼器形制，装饰花纹也与青铜器风格颇为相似。

烧造原始瓷器是商代制陶业的重大贡献，是陶瓷史上的一次飞跃。原始青瓷的胎体是用含铁量低于1.5%的高岭土作为原料，釉色以青绿为主，少数呈褐色或黄绿色，经过1200℃左右高温烧成，胎质细腻坚硬，吸水率较低，已具备瓷器的基本特征，但没有达到真正瓷器的薄胎半透明性质，因此被称为原始青瓷。

早期原始青瓷古朴质拙，结实耐用，特别是表面的玻璃质釉层，便于拭洗，深受人们的喜爱，所以自出现以后便快速发展起来，直至春秋战国时期原始青瓷的发展达到鼎盛时期，工艺上逐渐摆脱了原始状态，从陶器生产中分化出来，建立了独立的作坊，成为一种新兴的瓷器手工业。

春秋战国时期的陶瓷业，比商周时期更为发达。在出土的陶器上往往刻有"相邦""守相""左陶户"等字铭，这是官方经营的产品。主要品种有暗纹陶、几何印纹硬釉陶、原始青瓷以及具有特色的彩绘陶等。

彩绘陶始于春秋时期，在战国时期得到发展，一直延续到两汉时代，主要用作陪葬的明器。它与原始社会的彩陶不同，彩陶是在陶胎上画花后再进行炼制，而彩绘陶

则是在烧成了的陶坯上画花，因而花纹易于脱落。其纹样常见有几何纹、云纹、花瓣纹和鸟兽纹等；在图案组织上一般为适合纹样，较多的是二方连续的带状纹样。

（1）陶俑

进入秦汉时期，陶瓷的用途越来越广泛，除了炊器、饮器、盛器、农具等生产生活用品，在祭祀、建筑之中，陶的使用越来越多，包括陶俑、砖、瓦和陶制水管等，这得益于社会的高度发达和城市化建设的需要。

用活人殉葬是伴随原始氏族社会瓦解、奴隶制建立而产生并盛行起来的一项残酷而野蛮的丧葬制度。秦汉以后有所收敛，一些皇族、统治者为了将现实生活中的权威和奢靡生活，在死后仍然能够延续，开始用陶来复制现实生活的盛况，陶制祭祀用品在这一时期发展到了极致，如秦陵兵马俑。

秦代的陶俑制作十分发达，具有很高的艺术水平。这些陶俑体形高大，形态生动，多采用模塑结合的方法，以模为主、塑模结合，陶俑的各部分分件制作，完成后进行套合，再入窑烧制，出窑后绘彩，制作工艺上很有独到之处。

（2）秦砖汉瓦

战国时期由于城市建设的日益发达，随之而来的是砖瓦等建筑用陶的发展。瓦当是瓦的头端，起着防止屋顶漏水、保护檐头的作用，也增加了建筑物的美观。战国瓦当一般呈半圆形，称为半规瓦，上面用印模印上花纹，主要有涡状纹、树木纹、对鸟兽纹等。

秦代的砖瓦久负盛名，秦砖质地坚硬，有"铅砖"之称。砖坯用模制之后，还用印花进行装饰，常见的有菱形纹、回纹、卷云纹等，风格秀丽。

到了汉代，陶瓷工艺进一步提高，并有所创新。汉代的砖瓦生产十分发达，是具有较高艺术性的一个品种。其应用范围极广，除了建筑用的壁砖、地砖、瓦当等之外，还有大量应用于墓室中的画像砖。汉代瓦当主要为圆形，装饰有卷云纹、动物纹、四神纹、文字等纹样。

画像砖起源于战国时期，盛行于两汉，多在墓室中制作构成壁画。秦汉时期，多为模制砖，表现手法一般用大块大面的浮雕，块面圆厚、古朴简练，粗放而富于动感，砖体坚硬，工艺已达到很高水平。多数画像砖为一砖一画，也有一砖为上下两个画面的。画面内容非常丰富，有表现劳动生产的，如播种、收割、舂米、酿造、盐井、桑园放牧等；有描绘社会风俗的，如宴乐、杂技、舞蹈等；有体现神话故事的，如西王母、月宫等；还有表现统治阶级车马出行场景的。因此，它们不仅是美术作品，也是记录当时社会生产、生活的实物资料，成为研究我国汉代时期政治、经济、文化、民俗的宝贵文物。

3.原始瓷器的继续发展

在商周春秋时期，原始瓷已经逐渐增多，质量也越来越好。但陶瓷考古资料表明，到战国时期末期，由于多年的战乱，烧制原始瓷的工艺曾经一度失传，致使秦汉时期的原始瓷器，无论在品质还是工艺上，都出现了退化现象。秦代原始瓷的烧

制，有一个重新复苏的过程。原始瓷工艺、配方、烧制水平经过不断探索、提升，继续往真正的瓷器发展、过渡，终于在东汉，完成了原始瓷向瓷器的过渡——青瓷器诞生了。

东汉青瓷器的烧制成功，是我国陶瓷史上一项重大的成就，也是一次质的飞跃。汉代陶瓷工艺所取得的成就，主要表现在两方面，即龙窑的使用和高温釉的出现。在东汉时期既已解决了瓷器原料的选制问题，具备了瓷器生产的内因条件，同时龙窑的改进，为瓷器的烧成温度创造了外因的条件，成熟的青瓷在此时期终于出现了。它的坯体由高岭土或瓷石等复合材料制成，在1200～1300℃的高温中烧制而成，胎体坚硬、致密、细薄而不吸水，胎体外面罩施一层釉，釉面光洁、顺滑、不易脱落。

4. 瓷器与名窑

隋代历史虽短，但在白瓷发展中却起到了承前启后的作用。隋代瓷器特点是：胎土细腻、洁白，坯胎坚硬、釉润，白色釉中微微闪黄，带一点乳白色，器型平底折边，边的外缘凸起一条边沿，平底处无釉，腹部凸起弦纹。

唐代的国势强盛，文化发达，是中国瓷业发展的重要阶段，各地出现了一些比较成熟的瓷窑。南方浙江越窑的青瓷与北方河北邢窑的白瓷，同时著称于世，有"南青北白"之说。唐代越窑的青瓷胎骨较薄，施釉均匀，釉色青翠莹润，唐代诗人曾用"九秋风露越窑开，夺得千峰翠色来"等诗句，来赞美越瓷的釉色之美。越窑青瓷的精品多为供奉皇家宫廷使用，称之为"秘色瓷"，秘色瓷质地细腻，表面光滑，器型规整，体现了唐代越窑制瓷技术的高超水平。唐代邢窑瓷器，以质地坚硬、制作精致、洁白如雪而著称，较之隋代的白瓷，在对釉料呈色的控制上有了明显的进步。邢窑白瓷的出现，改变了以青瓷为主导的瓷器发展方向。

青瓷凤头龙柄壶是唐代陶瓷的代表作品。通体施青釉，胎体厚重，盖形如凤头，柄塑成一直立的蟠龙。腹部装饰六个圆形开光的胡人舞蹈联珠纹，下部塑有六朵宝相花，其他部位饰莲瓣、卷叶或垂叶纹等。壶的造型吸取了波斯萨珊王朝金银器造型特点，联珠、卷叶、忍冬以及胡人舞蹈等纹饰具有西域文化因素，同时又融入了我国传统的龙凤纹样，在装饰技法上集塑贴、模印、刻花等多种技法于一体，体现了唐代制瓷工匠的高超技艺。

宋朝又被称为"瓷的时代"，瓷器产量之多、质量之精、技艺之高、风格之美，都达到了历史的最高水平，堪称中国陶瓷史上的黄金时代。

宋朝的瓷窑遍布全国各地，南方北方都有制瓷名窑出现，生产各种独具风格的陶瓷品种。其中定窑、汝窑、官窑、哥窑、钧窑被称为宋瓷五大名窑，烧制的瓷器形制优美，高雅凝重，不但超越前人的成就，后人即使仿制也难以比肩。

宋朝瓷器从胎釉上看，北方窑系的瓷胎以灰或浅灰色为主，釉色却各有千秋。如钧窑釉，喻为海棠红、玫瑰紫，灿如晚霞，变化无穷如行云流水；汝窑釉含蓄莹润、堆积如凝脂；磁州窑烧出的则是油滴、鹧鸪斑、玳瑁等神奇的结晶釉。南方窑系的胎

质则以白或浅灰白居多，景德镇窑的青白瓷色质如玉、碧如湖水；龙泉窑青瓷翠绿莹亮如青梅；哥窑的青瓷其釉面开出断纹，如丝成网，美如天成，是一种独特的缺陷美。追求釉色之美、追求釉质之美，宋人在制瓷工艺上达到了一个新的美学境界。

宋朝瓷器，以其古朴深沉、素雅简洁，同时又千姿百态、各竞风流的气象，成为陶瓷史上的一座高峰。从总体来看，宋瓷的造型简洁优美，比例尺度恰当；装饰方法多种多样，有刻花、印花、画花等；装饰题材喜用折枝花及飞鸟虫鱼等，纹样秀丽，线条流畅，体现了清新典雅的艺术特色。

三、狞厉之美——青铜设计艺术

1.青铜的设计发展

在中原地区立国的夏代，是中国历史上第一个奴隶制王朝，自此之后，中国开始了周而复始的朝代更替，中国的原始设计艺术也发展到奴隶制艺术的新阶段。

青铜是铜与锡或铅的合金，因为颜色青灰，故名青铜。考古学上把使用青铜器为标志的人类文化发展阶段，称为青铜时代。

夏代最有代表性的是青铜设计艺术，据《左传》记载，大禹晚年，"收九州之金铸九鼎而象万物"。可见，夏代已进入青铜时代。后世将争夺政权称为"问鼎"，建立政权称为"定鼎"，就是由此而来。

从考古挖掘的夏文化重要遗址二里头文化来看，夏代的青铜设计已经具有鲜明的阶级烙印，同时，也为商周时代青铜设计艺术的发展打下了坚实的基础。

商代的建立，把中国古代奴隶制设计艺术，尤其是青铜设计艺术的发展推向了顶峰。集雕塑、装饰和工艺于一身的青铜器设计，代表了商代设计艺术的辉煌杰作。瑰丽奇伟的青铜礼器，造型之丰富精巧，装饰之华丽繁缛，工艺之精湛细腻，都是举世罕见。它们表现出的威严和神秘的艺术氛围，也只有在商代设计艺术中才能见到。商代青铜器品类齐全、造型多样，装饰图案或中心对称，或呈单独纹样，神秘庄严。由于商代统治阶级盛行饮酒之风，所以酒器制作十分发达。

西周时期是我国奴隶制的鼎盛时期，在继承了商代设计艺术传统的同时，西周的青铜器铸造技术又有新的发展。这时期青铜器的突出特点是，器物上的铭文较长，有的多达三四百字。铭文字体优美奔放，内容丰富，既有祭祀祖先，又有征伐、记功、册命和赏赐等记载，生动具体地补充了西周文献记载之不足，为研究西周历史提供了重要的原始资料。

春秋战国时期是我国青铜时代向铁器时代过渡的阶段。青铜器的中心地位开始动摇，但青铜器的使用仍延续了相当长的时间。

到秦汉时期，青铜器的铸造一方面注重生活化，另一方面更加注重艺术化。秦始皇统一六国后，为防止六国贵族的东山再起和人民的揭竿起义，下令将藏在民间

的武器聚集到咸阳，加以销毁，铸"十二金人"。当时大量武器，都是用青铜铸造的。这时期出土的青铜器多为日常的小件铜器。不过，1980年在陕西秦始皇陵西侧出土的两组铜车马，体积仍然很大，代表了这时期青铜制作的工艺水平。

西汉时期，青铜器的铸造日趋精美，广泛采用错金银、鎏金、镶嵌技艺，与之前的青铜铸造工艺相比无疑是巨大的进步。

2. 青铜工艺的后世继承与发展

在秦汉时代，中国古代青铜艺术经历了最后的辉煌，青铜器已经处于秦汉文化的次要位置。

与夏商周青铜器相比，秦汉时期青铜器追求的是浩大磅礴的气势，形成了一种新的写实传统，这两点是秦汉青铜艺术的显著特点。

在艺术成就方面，秦汉青铜器十分突出，大型独立性圆雕层出不穷，尤其是青铜雕像，雕塑语言简洁畅达，风格质朴大方，生动传神。

秦汉时代的青铜铸造业，已经与商周时期的青铜器在器物的性质、种类、形制、工艺技术等方面有了根本的不同。铁制品、漆器和瓷器的发展逐步取代了青铜器的主要地位，青铜铸造技术已经完全转到日常生活用器的制作上来，更具有人性化和商品化的特征。这一时期的青铜器铸造工艺具有很明显的特点。

① 金银与镶嵌工艺　两汉初期不但继承了先秦时代已有的错金银与镶嵌技术的传统，还在此基础上有了一定的创新，工艺更加精湛。

② 鎏金与镶嵌技术　青铜器上的鎏金工艺早在战国中期就已经出现，到两汉时发展到高峰。经过鎏金处理的青铜器器物外表色泽金灿美丽，而且鎏金能保护青铜器，使其抗氧化能力大大增强。

③ 青铜器线刻技术　青铜器上细线刻花纹早在春秋时代就已萌发。到了两汉时代，尤其是西汉后期在南方和西南地区发展得更为发达。

汉代青铜器在造型上更注重实用性、科学性和审美功能，这一特点在灯、炉一类的器物中表现得尤为明显。汉代的灯具种类极多，造型富于变化，如长信宫灯、朱雀灯、羊灯、当卢灯、凤鸟灯、十二连枝灯、雁衔鱼灯、错银饰牛灯等，尺度适宜，造型生动，讲求实用，功能合理。这些灯多以当时的祥瑞动物或人为灯座，灯座中放水，利用动物的脖子或人的手臂为灯管，油烟从灯管流于座内，溶于水中，从而避免了室内污染，保持空气清新。灯罩还可自由转动，以调节灯光的方向和亮度的强弱。炉的造型和装饰也是既讲求实用又注重美观。如博山炉、竹节熏炉等既是高雅的装饰物品，又是富有科学性的实用器物。博山炉的盖呈山峦形，山峰林立，飞禽走兽栖息于其间。炉身内放置香料，香气透过山峦间的缝隙向外溢出，弥漫于空气之中。

东汉晚期，制瓷技术成熟，瓷器没有青铜器、漆器和铁器本身所有的局限，可以广泛地用于人们日常生活的方方面面，很快取代了青铜器在人们日常生活中的地位，使青铜文化走上了衰亡的道路。

第五节 西方艺术设计历史

一、现代设计的觉醒

18世纪中叶到20世纪初,即欧洲工业革命开始到第一次世界大战结束,这是人类历史上生产技术突飞猛进的时代,也是手工艺设计走向现代工业设计的转折阶段。这一发展转折充分体现了现代设计在时代的推动下酝酿、发展、变革的复杂历程,也体现了科学技术和社会经济对于设计发展的促进作用和制约限定。

18世纪伊始,英国最早进入了工业革命时期,生产力的巨大变革,也改变了英国社会的政治、经济和文化面貌,从而使设计进入了一个全新时代,一个围绕着机器轰鸣和市场喧嚣的新时代,我们称之为现代设计。

1. 工业革命与现代设计

蒸汽机的出现,标志着一个崭新的时代到来了。这种新动力的出现,极大地改变了现实世界的固有面貌,第一次工业革命从英国迈上历史舞台。工业革命促进了社会生产力的迅速发展,大规模工厂化生产逐渐取代了旧的个体手工作坊,进而促进设计从制造业中分离出来,完成了由传统手工艺到现代设计的转变。随之而来的工业化、标准化和批量化的大工业生产方式,更是促使现代设计彻底摆脱手工业的影子,迎来全新的设计时代。

在这一时期,随着技术革新步伐的加快,工业机械化应用到大量新产品的生产上,促使设计从传统手工制作中分离出来,逐渐成长为一个独立的行业。这一变化,一方面使设计有了更广阔的发展空间;另一方面,刚刚诞生的设计行业还没有建立起属于自己的审美体系,设计风格为适应机器制造而变得粗陋不堪。传统手工艺认为这些工业产品应被排除于美学考虑的范畴之外,工业化生产也同样否认传统美学在其作品中所起到的作用,从而造成设计水准急剧下降。土木工程师柯本在《机车工程与铁路机械化》一文中,表明了一种毫不含糊的实用主义态度,"商业上的成功是工程的主要目标,因此不必虑及与此无关的因素"。

工业革命促进新型的能源与新材料的诞生及运用,改变了传统设计中的材料使用和结构模式,为设计带来全新、更为广阔的表现空间。典型的变革最早出现在建筑行业,在西方传统建筑中大量使用的砖、木、石材料和与之相适应的造型、设计结构,逐渐被钢筋、水泥等现代标准建筑材料和设计方式所取代,设计风格也随之产生巨变。

在时代风格的巨变中,与之相适应的设计评价标准发生了根本变化。当规模化、标准化、批量化成为生产目的时,设计的内部评价标准就不再是"为艺术而艺术",而是"为工业而工业"。由于设计的外部环境变化,市场概念应运而生,消费

者的需求、经济利益的追逐、成本的降低、竞争力的提高，这些因素促使设计在受众、要求和目的上都发生了一系列的变化。

2. 工艺美术运动

英国著名艺术家约翰·拉斯金是工艺美术运动的精神导师。拉斯金的思想理论当中充满了矛盾之处，一方面他对工业文明深表怀疑，甚至敌意，而对中世纪的手工艺设计顶礼膜拜，对现代设计及"水晶宫"（第一届万国工业博览会展览馆）持否定态度，认为机械化生产使艺术与技术相分离，导致产品质量下降，他主张艺术家从事设计活动，应该从自然中寻找设计的灵感和源泉，反对使用新材料、新技术，要求忠实于传统的自然材料的特点，反映材料的真实感；另一方面，拉斯金又强调设计应为大众服务，反对精英主义的设计，提倡适合民众生活的美观实用的设计。1849年，拉斯金发表《建筑七灯》，他在文章中明确提出："建筑是门艺术，它这样安排和装饰人们所建造的大厦：不管它是什么用途，它给人的视觉形象，应该带来心理健康、力量和愉快。"拉斯金的理论中既有反对机器化生产的保守性，同时也提出了艺术与技术结合的必要性和为大众服务的社会要求。

约翰·拉斯金的思想理论对于在艺术设计领域发起一场真正的设计运动起到了决定性的作用，极大地影响了工艺美术运动的发起人威廉·莫里斯。莫里斯出生于一个富有的家族，受过艺术家和建筑师的专业训练，后来加入拉斐尔前派，从事绘画创作。莫里斯17岁时参观了"水晶宫"博览会，那些充斥着丑陋和恶俗的工业展品，引起了莫里斯的深深反感，也影响到他以后的设计活动和设计思想。莫里斯对拉斯金的思想观点深表赞同，但他并不满足于普及拉斯金的思想理论，而是力图通过设计实践将这些思想发扬光大。

1859年，威廉·莫里斯与菲利普·韦珀合作设计建造了莫里斯新婚住宅，这是一栋具有创造性的建筑，应用了很多哥特风格的细节特点，如高高的塔楼、尖拱式入口等，力求接近中世纪样式，材料上全部用红砖建造，斜坡屋顶铺着红瓦，表现出建筑的筋骨和质感，强调功能性、实用性和舒适性。这所住宅是英国第一座红砖建筑，在建筑史上很难找到对应的风格，因此得名"红屋"。"红屋"内部的家具、壁毯、地毯、窗帘织物等装饰用品，均由莫里斯亲自操刀设计。它们以重复、对称的形式以及自然主义的装饰题材，创造出一种简约之美，从而摆脱了维多利亚时期繁琐装饰的特点，体现了浓郁的田园特色和乡村别墅的风格。1861年，莫里斯成立了独立的设计事务所，业务内容包括建筑、家具、灯具、室内织物、器皿、园林、雕塑等构成居住环境的所有项目，设计作品因典雅的色调、精美自然的图案而备受青睐。

威廉·莫里斯的理论观点与设计实践在英国产生了很大影响，吸引了许多追随者参与到设计革新实践中来，从而在1880～1910年间形成了一个设计革命的高潮，这就是所谓的"工艺美术运动"。从本质上来说，工艺美术运动旨在通过艺术和设计相结合来改造社会，提倡以手工艺为主导的生产模式，主张设计师从传统社会手

工艺品的"忠实于材料""适合于目的性"等观念中获取灵感,从而创造一种质朴、古典、清新的风格。

3. 新艺术运动

新艺术运动(Art Nouveau),是19世纪末20世纪初在欧洲和美国产生并发展起来的装饰艺术运动。对于其发展影响最深的是英国的工艺美术运动。与工艺美术运动相比,新艺术运动的规模更加宏大、涉及范围更加广泛、设计革新更加深刻,在建筑、家具、服装、平面设计,乃至于绘画、雕塑等领域都产生了深远的影响。

工艺美术运动发起人威廉·莫里斯主张采用自然主题进行装饰设计,开创了从自然流畅的线型植物形态中提炼设计元素的过程,新艺术运动的设计师们则把这一过程推向了极致。新艺术运动在如何对待工业化问题上,态度有些模糊。究其根本原因,是由于它并不反对工业化。新艺术运动的中心人物萨穆尔·宾认为,"机器在大众趣味的发展中将起重要作用"。但是,新艺术运动不喜欢工业化的过分简洁和粗陋低俗,主张保留某种具有生命活力的装饰性因素;反对传统的矫揉造作的过度装饰。在设计思想上,新艺术运动比工艺美术运动走得更远。它完全放弃任何一种传统折中的历史装饰风格,彻底走向自然主义;在设计表现上,对来自于自然的曲线、有机形态有着极大的偏爱。

1900年,法国设计师艾米尔·盖勒在《根据自然装饰现代家具》一文中指出,自然应是设计师的灵感之源,并提出家具设计的主题应与产品的功能性相一致。盖勒将这一观点也应用到他的彩饰玻璃花瓶设计上,在花瓶表面饰以花卉或昆虫,使设计具有特别的生命活力。

比利时新艺术派大师亨利·凡·德·威尔德指出:"我所有工艺和装饰作品的特点都来自一个唯一的源泉:理性,表里如一的理性。"然而,他的理性并不排斥装饰,而是强调"合理"地应用装饰以表明物品的特点与目的,提倡设计装饰在批量生产中的合理化应用。

促进新艺术运动发生和发展的因素是多方面的。一方面,20世纪初的欧洲政治和经济形势稳定,在文化上需要一种全新的、非传统的艺术表现形式来反映时代的审美风格。另一方面,新技术、新材料的大量出现,也为设计师提供了更广阔的设计表现空间。同时,工艺美术运动思想的广泛传播,使欧洲大陆的反工业化姿态较为温和,在追求美学的社会理想过程中逐渐转变为接受机械化,最终导致了一场以新艺术为特征的设计运动,并在1890~1910年间达到了高潮。

新艺术运动深受王尔德唯美主义美学的影响,一些设计作品也体现出唯美主义美学主张。早在1865年,欧文·琼斯就在《装饰的法则》一书中声称:"形式的美产生于波浪起伏和相互交织的线条之中。"法国设计师赫克多·吉玛德在设计巴黎地铁入口时,采用金属铸造技术,模仿起伏卷曲的树木枝干和蜿蜒的藤蔓,显示出一种典雅而浪漫的时代特征,他的设计也赋予了新艺术运动最有名的戏称——"地铁风格"。维克多·霍尔塔于1893年设计的布鲁塞尔都灵路12号住宅,葡萄

蔓般相互缠绕和螺旋扭曲的线条被设计师大量应用到了建筑上，并与结构紧密联系，形成独特而优美的样式。这种起伏有力的线条也成了比利时新艺术的代表性特征，被称为"比利时线条"或"鞭线"。1902年，吉玛德与一些艺术家和建筑师，成立了巴黎新艺术风格协会，此时新艺术运动已不再局限在装饰艺术中，开始注意到如何把新技术自然化，提倡设计的民主理想，以缓解和消除技术的非人性的一面。

新艺术运动的风格是多种多样的。在欧洲的不同国家，新艺术表现为不同的风格特点，甚至于名称也不尽相同。"新艺术"一词为法文词，法国、荷兰、比利时、西班牙、意大利等以此命名，而德国则称之为"青年风格"，奥地利则称之为"维也纳分离派"，斯堪的纳维亚半岛各国则称之为"工艺美术运动"。从风格特点方面来看，法国、比利时、西班牙的新艺术作品比较倾向于艺术型，强调形式美感，而北欧的德国、奥地利和斯堪的纳维亚半岛各国则倾向于设计型，强调理性的结构和功能美。

二、从功能主义到国际风格

1. 功能主义风格建筑

"功能主义"一词，最早出现于18世纪，伴随着工业革命带来的设计的巨大变革而萌发。至19世纪，设计中的繁缛装饰，重新引发了人们对形式与功能问题的思考与探讨。1896年，美国建筑师路易斯·沙利文提出"形式追随功能"的口号，成为奠定功能主义的最基本的原则。

工业化的生产方式和民主主义社会思潮是功能主义设计思想产生的社会原因。在现代设计史中，功能主义的设计思想发端于19世纪末、20世纪初的新建筑，经过德国工业同盟和包豪斯的实践，再发展到乌尔姆造型学院的新理性主义洗礼，最终形成了成熟的现代设计思想体系。20世纪40年代，功能主义确立了其在设计史上的地位，并衍生出自己的设计审美体系。

功能主义设计是指产品的造型由它的功能所决定，产品以突出使用功能为特点，着力解决形式和功能、美和效用的关系问题。从美学意义上讲，意味着一个物体，当它能完全满足其功能时，自然会是符合审美要求的。这一流派的先驱包括洛斯、沙利文和赖特等。

在倡导功能主义的设计师中，美国建筑师路易斯·沙利文最具有世界影响力。作为芝加哥学派的中坚人物和理论家，沙利文倡导建筑设计应以功能为主导，正确处理功能与形式的关系，并提出"形式追随功能"的观点。1892年，沙利文在《建筑中的装饰》一文中，明确表达了他对装饰的厌恶，"如果我们能够在若干年后抑制自己不去采用装饰，以便使我们首先专注于创造不借助于装饰外衣而取得形式完美的建筑物，那将大大有益于我们的美学成就"。他提出，给予每座建筑以适合的形式，才是建筑设计的目的，"哪里的功能不变，形式就不变"。沙利文的设计思想

在当时是具有革命性意义的,它明确了功能和形式之间的主从关系。同时,沙利文也指出现代建筑是传统建筑在进化过程中的延续,它们有因果传承关系,应在继承传统的基础上发展、变化出新的时代风格。

沙利文一生中或独立或与人合作设计了一百多座高层建筑,其中代表作有圣路易斯市的温赖特大楼、芝加哥的施莱辛格和迈耶百货商店等。沙利文设计理论中的"功能"包含了建筑形式的审美功能和象征功能,在设计中,采用钢结构取代传统墙承重结构,提出建筑立面"三段式"设计方法,恰当地运用装饰,形成典雅统一的整体感,呈现出工艺美术运动的非工业化特点,在结构和形式方面,为高层建筑的发展奠定了基础。

奥地利建筑师阿道夫·卢斯深受沙利文功能主义美学思想影响,1908年,他发表了著名文章《装饰与罪恶》。在文中,卢斯反对建筑物的一切装饰因素,主张建筑以实用为主,"建筑不是依靠装饰而是以形体自身之美为美",进而提出"装饰即是罪恶"的观点。卢斯的观点中带有浓厚的民主主义思想,在建筑设计中去除装饰内容,强调建筑的比例关系,重视建筑本身的基本结构,建筑成为体现功能的简洁形式,体现了现代建筑的美学原则。

久负盛名的美国建筑师弗兰克·劳埃德·赖特曾在沙利文事务所学习和工作。在其后设计生涯中,赖特进一步发展了沙利文"形式追随功能"的设计思想,提出在设计中形式与功能应结合为一个有机整体。1903年,赖特在芝加哥以"机器时代的艺术和手工艺"为题做了一次报告,肯定机械在设计和生产中的积极作用,认为个性价值与批量生产之间并无矛盾,艺术家应创造性地发挥和运用机械的力量。机械在人类文明中占据着重要地位,不能让机器以工业方法批量生产伪劣产品,设计师应研究机器,通过掌握机器的艺术潜能,来提高人们的生活质量,利用工业时代的科学思维推动着社会进步。

对于形式与功能问题,赖特指出"形式与功能是一回事",二者在设计中根本没有可能完全分开,以此表明他的功能主义立场。赖特主张统一考虑建筑的功能、结构、材料、方法、适当的装饰以及建筑的环境,使建筑的每个细节都能与整体相协调,形成具有时代特征和个人特色的艺术表现,这种综合性的、功能主义的设计思想被称为"有机设计"。

赖特的设计以现代材料和现代建筑结构、功能主义倾向和抽象细节特点,表现出典型的现代主义设计特征;但他又异于现代主义的简单理性方式,较早考虑到设计与自然的关系,是具有强烈个人风格特征的现代主义设计大师。

从"装饰就是罪恶"到"形式服从功能",建筑设计在形式上完成了现代主义的蜕变,也从理论上确立了功能主义、理性主义的设计原则,建筑领域里的设计观点被当时正在探索新形式的工业产品设计广泛借鉴,经过德国工业同盟、包豪斯学院和乌尔姆造型学院的探索和实践,最终形成了充分体现机器批量化、标准化生产特征的简单几何形式,工业时代的机器美学和反装饰的功能主义美学占有越来越重要的地位。

2. 国际主义风格建筑

国际主义首先在建筑设计上得到确立。1927年，菲利浦·约翰逊在德国威森霍夫现代住宅建筑展上发现了一种新兴的建筑风格，他认为这种理性、冷漠的建筑风格会成为国际流行的样式，将之称为国际风格，这是现代主义设计被称为国际主义的开端。国际主义极其推崇几何的形式——舍弃装饰，其在20世纪60～70年代发展成熟，直到20世纪80年代才消退，涉及设计的诸多方面，包括平面设计、产品设计、室内设计等。

国际主义风格设计具有形式简单、反装饰性和系统化等特点。米斯·范德洛在早期提出的"少即多"原则，在此趋向于极端，形式变成了第一性，甚至达到一种为了形式的单纯性而放弃某些功能要求的程度。

从发展的根源来看，美国的国际主义风格与战前欧洲的现代主义设计运动是同宗同源的。流亡海外的包豪斯师生来到美国后，将包豪斯的设计思想体系结合美国社会商业文化从而形成了新的现代主义。但从意识形态上看，美国的国际主义风格与战前欧洲的现代主义设计虽然形式上颇为接近，但是思想实质却有了很大的距离。现代主义具有强烈的社会主义和民主主义色彩，是典型的知识分子理想主义运动，它将设计为上层权贵服务扭转为为大众服务，在设计过程中目的性和功能性是第一位的，这种以形式为结果而不是为中心的立场，是现代主义运动的初衷。而国际主义风格以米斯减少主义的"少即多"为原则，钢筋混凝土预制件结构和玻璃幕墙结构得到协调的混合，成为国际主义的标准面貌，在这里形式已具有象征性力量，成为第一性的，设计的社会性、大众性目的逐渐演变为一种单纯的商业风格，以形式追求为中心是国际主义的核心。

1958年，米斯·范德洛与菲利普·约翰逊合作，在纽约设计了西格莱姆大厦。与此同时，意大利设计家吉奥·庞蒂在米兰设计了佩莱利大厦，这两栋建筑成为建筑史上国际主义的里程碑，奠定了国际主义建筑风格的形式基础。米斯是这个风格的集大成者，微弱的意识形态倾向，以及重视形式主义细节的特征，形成了建筑设计减少主义形式原则。西格莱姆大厦是世界上第一座钢铁玻璃盒子高层建筑，完全没有任何装饰，纯净、透明和施工精确，为了达到减少主义的最高形式要求，大楼的玻璃幕墙墙面直上直下，整齐划一，没有变化，而建筑的细部处理经过慎重的推敲，简洁细致，突出材质和工艺的审美品质。在今天，与西格拉姆大厦很相似的建筑形态，在世界各地的公建建筑当中非常普遍。

三、后现代主义设计风格

20世纪60年代中期以后，高科技特别是计算机技术发展迅猛，现代工业社会朝着信息化社会急速前进，西方社会步入"后工业社会"时期，在文化、艺术、设计等领域产生强烈的反响。

1.后现代主义思潮对后现代主义设计的影响

　　随着二战后和平富裕年代的到来和婴儿潮一代的成长,新一代年轻人登上历史舞台,父母一代的价值观已经不再适用,他们开始探索属于自己的生活方式和行为模式。中产阶级的青年男女,开始大量模仿市井底层的行为方式,如衣着、语言、行为、音乐等,最典型的莫过于摇滚乐的流行。这种审美品位平民化的倾向,实质上是年轻人反抗束缚、追求自由的行动。这一代人的努力形成了20世纪60～70年代席卷西方世界的新青年文化运动。这场运动可以说是新时代人类文化的革命。其主要特色是通俗性,同时还带有强烈的废弃道德意识。同时,新青年一代成长为"发达市场经济"的主力消费人群,形成极为强大的集中购买力量。应这一代人强烈的物质需求,市场上也充斥着大量针对青少年的产品,尤其以唱片业和时尚业最为红火。

　　与此同时,女权主义思潮蓬勃发展促使社会消费又多了一道亮丽的风景线。新一代女性对于市场的诉求从传统的时尚、家居,拓展到所有能够体现她们在社会和家庭中存在价值的各个方面,社会需要用大量设计品来满足她们的这些新需求。

　　由于大众文化的繁荣和社会思想的多元化发展,单调统一的国际风格已无法满足多样化的消费需求,而后现代设计对于设计情感和文脉的重视正好弥补了现代主义的空白,"现代主义之后"设计的多元化时代来临了。

　　后现代设计的风格异常纷繁复杂,但他们都有一个共同特征——非理性。在后现代设计中,设计师大量地引用矛盾修饰法、讽刺和隐喻的手法来进行思想、情感的表达。在他们的设计表达中,桌子不再是桌子,而是一种概念,一种符号,甚至是一种政治态度。这种多样化风格现象的出现是对现代主义的最大挑战,它抹杀了现代主义设计纯洁性和至上性,将设计带入到一种可以是"很多"的状态。

　　1956年,波普艺术的领军人物理查德·汉密尔顿制作了一幅小型拼贴画——《究竟是什么使得今日的家庭如此不同,如此有魅力》。这件作品把众多的商业图像从日常生活中挪移出来,放置在艺术的框架内,从而构成了对现代消费社会的解构和反讽。这样的作品虽然被命名为波普艺术(Pop Art),但它并不会得到大众广泛的认同。实际上,商业图像仅仅是波普艺术的题材,波普艺术自身并非商业艺术,它仍然是一种前卫艺术、小众艺术,只不过它所处的时代环境及它背后的情绪、理念都已经和20世纪上半叶的先锋艺术大异其趣了。后现代主义设计从波普艺术汲取了不少灵感,一些著名的波普艺术家本人也在一定程度上参与了产品设计的实践。

2.后现代主义设计的发展

　　后现代主义设计风格的兴起,与建筑理论和实践的发展有着十分密切的关联。美国学者卡林内斯库指出:"后现代主义最早获得比较直观可信而且有影响力的定义,与文学和哲学并不相干……正是建筑把后现代主义的问题拽出云层,带到地上,使之进入了可见的领域。"

建筑中的后现代主义始于20世纪60年代，简·雅各布斯在《美国大城市的死与生》一书中，批评了现代主义城市改造方案的死板和单调。美国建筑师罗伯特·文丘里在《建筑中的复杂性与矛盾性》一书中，首先肯定了现代主义是对人类文明进程的伟大贡献，同时，他又提出现代主义已经完成了它在特定时期的历史使命，简单化的城市规划不足以应付当代生活的复杂性，建筑师不应主观地设想一个乌托邦方案，而应考虑和尊重那些已然存在的东西。以多元化来对抗现代主义的"纯粹"，以现实的复杂性来对抗乌托邦式的"理想"，以历史的延续性来对抗先锋派的"断裂"，成为贯穿在后现代主义建筑思潮中的一条主线。

文丘里之后，美国建筑批评家查尔斯·詹克斯为确立建筑设计的后现代主义理论做出了重要贡献。詹克斯认为美国圣路易市普鲁蒂·艾戈住宅区的炸毁，公开宣告了现代主义的死亡。1977年，他在《后现代建筑语言》一书中，把后现代风格概括为"折中调和"的"有多重意义的作品"，或是对各种现代主义风格进行混合，或是把这些风格与更早的样式进行混合。詹克斯是最早在建筑和设计上提出后现代主义概念的人物，出版了一系列后现代主义建筑理论著作，详尽地列举和分析了当时的建筑新潮，并把它们归于后现代范畴，使后现代主义一词开始广为流传。

后现代主义20世纪60年代发端于建筑设计的反现代主义设计思想，在70年代的建筑实践中突出地体现了出来。1977年，文丘里和他的夫人丹尼斯·斯科特·布朗为美国以冒险著称的最佳产品公司设计了公路边的商店：在夸张的低矮的直线条的门檐上面，是一堵装饰着巨大的鲜艳花饰的墙面，其触目的视觉效果是对19世纪60年代POP风格的直接引用。查尔斯·摩尔设计的新奥尔良市意大利广场是后现代主义建筑设计思想的典型体现。广场在设计中吸收了附近一幢摩天大楼的黑白线条，将之变化为一圈由大而小的同心圆，直接把意大利的地图搬到了广场设计中。圆心喷泉中涌出的水，从象征着阿尔卑斯山脉的高处，瀑布般地流淌下来，两旁则是五种典型的古典柱式，表现出设计师对罗马、地中海历史风格的偏爱，既考虑到了当地居民的审美趣味和生活方式，又考虑了与周围环境的协调，成为后现代主义设计的经典作品。

20世纪70年代末至80年代初，后现代主义建筑已开始慢慢被社会所接受。1980年，美国建筑师迈克尔·格雷夫斯接受了俄勒冈州的公益服务大厦设计项目。大厦类似积木立方体的造型体现出古典的单纯，格子状的小窗与建筑物的庞大规模形成了强烈的对比，并使建筑富有一种夸张的膨胀感。中间竖条和横条的大窗又把建筑物分开，一对巨大的褐红色壁柱与两边小窗的白色墙面形成对照，为感觉虚幻的建筑物起到有力支撑作用的视觉效果。这一在古典模式下的变形和自由创作的杰作，成为一幢囊括人类过去的尊严与现在的活力的真正意义上的公共建筑。

1978～1984年完成的美国电报电话大厦，是后现代主义建筑中规模最大、最负盛名的代表作。此建筑由建筑大师菲利普·约翰逊和伯奇设计。这一摩天大楼整体造型类似高脚柜，楼体由高高的楼脚支撑起来，并借用文艺复兴教堂的古典建筑

语言——拱券形式，把古典风格搬进现代高层建筑，将巴洛克时代的堂皇与现代商业化的波普风格融为一体，体现出对古典建筑的不朽性和象征意义的巧妙借用，使后现代主义理论得到了极好的阐释。

思考题

① 如何理解设计的内涵？
② 如何看待中国古代设计思想对现代设计的意义？
③ 如何理解艺术与设计的关系？

第二章 设计的类型

第一节 视觉传达设计

一、视觉传达设计概述

1.视觉传达设计的概念

视觉传达设计是为了创造性地构成并传达视觉信息所做的设计,通过视觉媒介表现、完成传达信息的目的。它是对视觉环境进行管理、构成,并以综合的立场创造出与人类最为匹配的视觉传达的创造性活动。视觉传达是凭借视觉符号系统,通过人类的视知觉器官——眼睛,来传达信息、表现物体的性质,在这一过程中,包括"视觉符号"和"传达"这两个基本概念。所谓"视觉符号",顾名思义就是指眼睛所能看到的能表现事物某些性质的符号,如摄影、电视、电影、造型艺术、建筑物以及各种科学、文字,也包括舞台设计、纹章学、古钱币等,都属于视觉符号。所谓"传达",是指信息发送者利用符号向接收者传递信息的过程,它可以是个体内的传达,也可以是个体之间的传达,如所有的生物之间、人与自然、人与环境以及人体内的信息传达等,包括"谁""把什么""向谁传达""效果、影响如何"四个程序。把信息通过视觉进行传达,以此达到准确翔实的效果,这就是视觉传达

设计所要做的工作。

视觉传达这一术语最早产生于1960年在日本东京举行的世界设计大会，其内容包括：报刊、杂志、招贴海报及其他印刷宣传物的设计，还有电影、电视、电子广告牌等传播媒体，它们把有关内容传达给眼睛从而进行造型的表现性设计，这种统称为视觉传达设计。简而言之，视觉传达设计是"给人看的设计，告知的设计"。从视觉传达设计的发展进程来看，在很大程度上，它是兴起于19世纪中叶欧美的印刷美术设计（Graphic Design，又译为"平面设计""图形设计"等）的扩展与延伸。

2. 视觉传达设计的特点

① 视觉传达设计是通过视觉媒介表现并传达给观众的设计，体现着设计的时代特征和丰富的内涵，其领域随着科技的进步、新能源的出现和产品材料的开发应用而不断扩大，并与其他领域相互交叉，逐渐形成一个与其他视觉媒介关联并相互协作的设计新领域。

② 视觉传达设计多是以印刷物为媒介的平面设计，又称装潢设计。从发展的角度来看，视觉传达设计是科学、严谨的概念名称，蕴含着未来设计的趋向。就现阶段的设计状况分析，视觉传达设计的主要内容依然是平面设计，两者所包含的设计范畴并无太大的差异。"视觉传达设计""平面设计"在概念范畴上的区分与统一，并不存在矛盾与对立。

③ 视觉传达设计是为现代商业服务的艺术。主要包括标志设计、广告设计、包装设计、店内外环境设计、企业形象设计等方面，由于这些设计都是通过视觉形象传达给消费者的，因此，称为"视觉传达设计"。它起着沟通企业——商品——消费者的作用。视觉传达设计主要以字符、图形、色彩为基本要素的艺术创作，在精神文化领域以其独特的艺术魅力影响着人们的情感和观念，在人们的日常生活中起着十分重要的作用。

二、视觉传达设计的构成要素

1. 色彩

在自然界，色彩是一种客观现象的存在。在社会生活中，色彩则具有政治、经济、文化、宗教、情感等主观倾向，人们可以利用色彩来表达自己的意念。

在视觉传达过程中，色彩是第一信息刺激，人类的视觉对色彩的感知和反射是最敏感、最强烈的。色彩对人眼刺激的最佳时间值约为0.7秒，在这一时间段内，色彩刺激的感知由强变弱再变强，这是视觉生理因素反映的结果，人眼对色彩的心理反应由满足——不满足——满足，这是视觉心理因素反应的结果。在视觉传达设计中，如何运用色彩构成要素，是设计成败的关键。因此，研究和探索色彩的运

用，不仅仅要学习色彩基本知识、色彩应用原理，更重要的是认识和掌握色彩的理念，充分发挥色彩在视觉传达中的作用和功能。

2. 图形

视觉传达设计是一个把概念（理念）视觉化、形象化、信息化的表达过程，通过视觉形象（图形语言）设计，传达、刺激视觉传达信息接受者，使视觉传达信息接受者能迅速解读或产生联想来认知视觉形象（图形语言）所表达的语言信息。因此，图形语言是视觉传达设计的基础构成要素。

图形作为一种视觉形态，本身就具有语言信息的表达特征，比如，三角形是锐角形态，具有好斗、顽强的感觉；六角形既不是圆形，又不是方形，给人平稳和灵活的感觉；圆形线条圆滑，给人平静的感觉；而正方形具有四平八稳的形态，表现出庄重、静止的特征。图形作为视觉传达构成要素，具有以下几个方面的特征。

① 表现性　视觉传达设计所应用的图形或符号应有明确的意思，使视觉传达信息接受者能够快速、准确地认知或解读图形信息。

② 功能性　在视觉传达设计中所表现的图形语言应充分刺激视觉传达信息接受者的联想能力和视觉经验。图形语言的创作设计过程，就是视觉形象再思维的过程，要让视觉传达信息接受者完全理解所传的语言信息。

③ 象征性　在视觉传达设计中，采用创作图形语言，应将图形的象征性作为设计要素进行思考。图形的象征特性非常容易使视觉传达信息接受者理解和感知信息语言的目的和效应。

因此，在视觉传达设计中图形构成要素的运用是整个设计的基础，只有准确运用图形构成要素，将视觉传达图形设计的艺术性和表现性、功能性和象征性相互统一，就能达到较完美的视觉传达图形设计效果，同时获得视觉传达信息接受者对信息的认知和反馈。

3. 字符

在视觉传达设计中，色彩、图形、字符三者是不可缺少的构成要素。在视觉传达过程中，字符语言的视觉传达更为直接和明确。

中国"汉字"字形的基础是远古时代的象形符号，考古学家从大量的彩陶文物中发现了绘画向形象符号演变的轨迹，即中国汉字的雏形。古代中国人在社会生活实践中，依据丰富的审美感知和创造性的形象思维能力，对图形、象形符号进行不断地总结和改进，将这些产生于自然和社会实践的象形符号慢慢地、系统地贯穿起来，经过漫长岁月的演变，最终出现了"汉字"。

汉字的创造来自远古，汉字作为华夏民族语言中最基本的文字符号，记载着中华民族五千年辉煌灿烂的文明史。从古至今，汉字及其各种艺术表现形式，在视觉传达中都充分体现了其特有的信息传递功能。无论是产品的包装，还是商铺的店面

装修以及其他视觉空间，无处不散发着"汉字"艺术的韵味。

在现代视觉传达设计中，外文字符也是设计构成要素不可缺少的部分。随着经济全球化的发展，国际间的交往日益频繁，各种视觉信息的交流和反馈日益增多。中外文字的正确运用和准确的表达，是不可忽视的环节。外文字符的构造形态主要分为两种。

① 符号型　如欧洲、南北美洲、拉丁美洲及大洋洲地区。

② 结构型　如亚洲、非洲等地区。

在视觉传达设计中，色彩、图形、字符三个构成要素是唇齿相依的关系。只有充分把握好字符与色彩、图形的处理、编排关系，推新设计思维理念，运用现代设计手段才能创作一幅成功的视觉传达设计作品。

4.版式

在古代中国，"版"与"板"的字义是相通的，即为造房筑墙用的夹板，两版相夹装满泥浆，筑成高墙。以后"版"被引申义解为片状形态、表面平整的物体。唐代时期发明了雕版印刷术，即在木板上刻字，然后刷上油墨，将字体印在纸上，这是最古老的印刷术。其中，刻有文字、图形的木板叫作"印版"或称为"版"。由文字、图形、符号及空白组成平面，称为"版面"。由此可见，所谓"版式"就是版面色彩、图形、文字编排或设计的形式。"版式"是视觉传达设计中的基本要素，有以下两种属性。

① 版式是视觉传达设计的平面体。视觉传达所要表达的信息，通过色彩、图形、文字符号等元素编排、提炼、设计在一个或多个平面内。这是内容与形式的结合体。

② 版式是视觉传达设计的信息发布载体。在视觉传达设计领域，各种视觉传达信息可以通过多种媒介载体进行传递，如视频形式、网络形式，而版式形式是视觉传达的专属的信息发布载体。版式载体具有信息传播面广、信息涉及量多，视觉传达信息接受者感知和反馈速度快的特性。

在视觉传达设计的发展历程中，有很长一段时期，视觉传达是处于平面设计的状态。版式作为平面设计的基本构成要素，同样经历了演变、发展、推新的过程。在电子技术高度发达的时代，印刷技术的推陈出新、设计制版技术的不断更新和提高，为视觉传达平面设计的版式编排与设计，提供了广阔的视觉空间。因此，视觉传达设计是平面设计的延伸和扩展。

三、视觉传达设计的类型

1.广告设计

广告设计，是利用视觉符号传达广告信息的设计，是对观念、商品及服务的介

绍和宣传。广告包含五个要素：广告信息的发送者（广告主）、广告信息、广告信息接收者、广告媒体和广告目的。广告设计就是将广告主的广告信息，设计成易于接收者感知和理解的视觉符号，如文字、标志、插图等，通过各种媒体传递给接收者，达到影响其态度和行为的广告目的。

传播功能是广告最主要的功能，它通过视觉形象完成经济信息、社会信息、文化信息等信息内容的传递，而商业广告则具有诱导和说服的功能，将消费者作为传播受众和研究对象，进行心理、行为需求的研究，使消费者对广告信息进行认知，促使其发生消费行为。此外，广告还可以推荐新产品、传播消费文化，促进市场的繁荣发展。

广告主要以媒体形式进行分类，分为印刷品广告设计、影视广告设计、户外广告设计、橱窗广告设计、礼品广告设计和网络广告设计等。印刷品广告也称平面广告，是在二维空间内进行广告的设计和传播，主要包括招贴、报纸广告、杂志广告、直邮广告等，各自具有不同的媒体特征和媒体优势。影视广告注目率高、表现力丰富，对消费者的购买决策有较大影响力。视听语言的运用是影视广告最突出的优势，所以影视广告的设计要充分关注视觉要素和听觉要素的配合。真实、直观、简洁是影视广告的特征，它以简洁明快的画面力求所传达的信息能够让观众瞬时看懂，形成感官刺激和心理触动，并同广告主题融为一体，体现出广告的深刻内涵。户外广告主要有路牌广告、造型广告和灯光广告等，一般设置在商业区和人流较集中的区域，具有宣传区域明确和反复诉求性强的特性。户外广告要求内容上的简洁、形式上的突出准确，以及与环境关系的和谐统一。

2. 标志设计

标志是狭义的符号，以精炼的形象代表或指称某一事物，表达一定的含义，传达特定的信息。相对于文字符号，标志表现为一种图形符号，信息高度概括化、凝练化，具有更直观、更直接的信息传达作用。

早在原始时期，原始人类为了记录，创造了符号、印记、图形等视觉语言，最具代表性的图腾可以视为标志的起源。图腾作为部落或联盟所信奉和崇拜神灵的符号，用以区别和标识群居部落，后来不断演变成为城堡、家族标记，如欧洲早期王室和贵族的纹样徽章，代表家族的传统和历史。直到今天，世界各国的国旗和国徽都可看作一个民族精神文化的延续和传承。

按性质分类，标志可分为指示性标志和象征性标志。指示性标志与其指示对象有确定的直接对应关系，例如，红色的圆表示太阳，箭头表示对应的方向等。而象征性标志不仅可以表示某一事物及其存在性，而且可以表现出包括其目的、内容、性格等方面的抽象概念，如公司徽和商标等。设计师保罗·兰德为IBM公司设计的海报中，将"I"和"B"两个字母分别以谐音的手法来表现：眼睛和蜜蜂。这样的设计同时也隐喻了IBM公司的理念，使之与观众产生情感上的共鸣（如图2-1所示）。

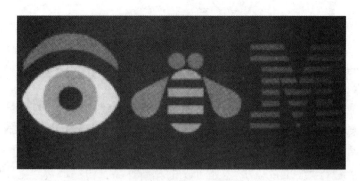

◀ 图 2-1　IBM 公司海报

按照功能细分，标志还可分为国家和地区标志、社团组织标志、政府机构标志、节庆会议标志、公司企业标志、商品产品标志、交通标志和安全标志等。

20世纪60年代以后，图形化的视觉语言在不同的设计领域得以运用，视觉化的平面设计交流起来很方便，有助于消除世界各国文字和语言的障碍。企业的标志、产品的品牌形象往往是规范化了的图形，色彩和字体的富有个性的视觉整体，能强化人们的识别和记忆。如可口可乐的外包装，鲜明的红、白两种色彩，极富动感的字体，简洁、明快的格调，成为人们记忆中抹不去的形象。

识别性是标志的基本特征之一，标志图形比其他视觉传达设计类型更能突出艺术的形象化，单纯、简洁、鲜明、一目了然；象征性是标志的本质特征，作为"有意味的符号"，标志正是利用视觉符号的象征功能，形成独有的价值和文化，达到表现抽象概念和情感沟通的目的；审美性是标志的形象特征，人们在识别标志的同时，也在进行审美，美的形式与标志的寓意融合在一起，提高了标志设计自身的魅力，也符合人类对美的视觉选择心理。国际性是"全球化"时代对标志设计提出的新要求，即以直观感性的形象语言，兼顾标志的时空和民族文化，强调图形的跨文化传播功能，使标志在更广泛的空间里，体现更大的价值。

3. 企业形象设计

20世纪60年代初，美国首先提出企业形象设计（简称"CI"），20世纪70年代，在日本得以广泛推广和应用。企业形象设计是指将企业经营理念和企业精神文化加以整合和传达，使公众产生一致的认同感和价值感，是使现代企业走向整体化、形象化和系统管理的一种全新理念。

CI由三部分构成，即MI、BI和VI。MI是指企业经营理念定位，用于确定企业发展的目标，是企业对当前和未来一个时期的经营目标、经营思想、营销方式和营销形态所做的总体规划和界定；BI是指企业实际经营理念与创造企业文化的准则，是对企业运作方式所做的统一规划而形成的识别形态；VI是指企业的视觉识别系统，将企业理念、企业文化、服务内容、企业规范等抽象概念转换为具体符号，塑造出独特的企业形象。三个部分是一个整体，紧密联系，在设计应用的过程中，要强调差异性、标准性、规范性和传播性。

视觉识别设计（即VI设计），是以企业标志、标准字体、标准色彩为核心展开的完整视觉传达体系。视觉识别系统分为基础系统和应用系统两部分。基础部分主要包括标志、标准字、标准色、象征图案等；应用部分主要包括办公事务用品、环境应用、产品包装、交通工具、公关与交流应用等，是最具有传播力和感染力的企业形象（如图2-2所示）。

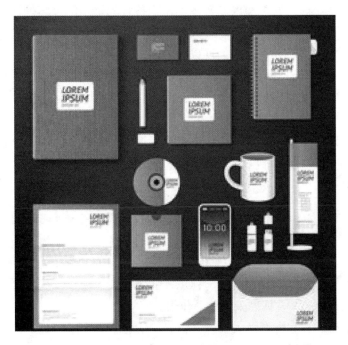

◁ 图2-2　VI设计

改革开放以后，中国民族工业不同程度地受到外来品牌的冲击，对成长中的中国企业而言，品牌战略成为企业决胜的关键。企业通过CI设计实现企业形象的树立，对内寻求员工的认同感、归属感，加强企业凝聚力，对外则树立企业的整体形象，不断强化受众的意识，从而获得认同的目的，对于打造民族品牌具有重要的现实意义。

4.包装设计

包装设计是指对产品的容器、结构和外观进行的设计。它可以传达商品的信息，兼具保护商品、方便运输、树立品牌、进行销售展示等功能，是视觉传达设计的重要类型之一。包装设计包括包装造型设计、包装图形设计、包装造型的规划与实施。包装设计是一门独立的学科，受经济发展规律的支配。包装的视觉设计在设计方法和步骤上以市场调查为基础，从商品的生产者、商品、销售对象三个方面进行定位，选择适当的包装材料，先进行包装结构的设计，然后根据包装结构提供的外观版面，通过文字、标志、图像等视觉要素的编排将商品的信息表现出来，做到信息内容充分准确，外观形象抢眼悦目，富于品牌的个性特色。

在商品品种繁多和市场同质化激烈竞争的今天,包装设计一方面要求能够增强视觉吸引力,提高包装信息的传递,以便在同类产品中凸显出来;另一方面,消费者个性化的心理需求成为包装设计考虑的主要因素。优秀的包装设计,可以提高商品的价值,沟通商品生产与消费群体的情感,以附加在商品包装上的心理价值诱发消费者的购买欲,商品包装设计的视觉魅力已成为促进购买的重要因素。

当代社会文化形态的更迭以及数码、印刷技术的进步,包装设计的发展必须符合时代精神,设计理念充分体现现代人的审美观、价值观和消费观。情感设计是包装设计的趋势之一,包装设计应体现以人为本的思想,充分考虑受众面对商品的心理感受,寻找商品特征与消费者心理之间的契合点,展现品牌的独特魅力。绿色包装是全球可持续发展战略对包装设计提出的要求,要求包装尽量减少对自然资源的消耗,尽量避免造成生态环境的破坏和污染,要求在技术上采用高性能的包装技术,提高包装的重复使用率,在材料上选用可控的生态材料、可降解材料和水溶性材料等,节约能源、保护环境,体现人与生态环境和谐发展的理念。

5.字体设计

"言为心声,书为心画。"文字是人类祖先为了记录语言、事物和交流思想感情而发明的视觉文化符号,对人类文明起了很大的促进作用。字体设计主要有中文字体设计和西文字体设计,包括基础字体设计变化而成的变体、装饰体和书法体等。字体设计的应用极其广泛,通常要与标志、插图等其他视觉传达要素紧密配合,以取得完美的设计效果,发挥高效的传达作用。

文字主要有表意和表音两大类型。世界上所有古老文字,最早的象形、表意字都来源于图画。绘画以表现思想、记载事实而成为文字产生的第一步。由于文化和历史背景的不同,不同文明形成各种不同的文字,如表音文字,即字母本身没有意义,需串联成词,且字形长短各异。文字设计的具体作品如图2-3所示。

◀ 图2-3 文字设计作品

字体设计要在把握表音和表意文字基本特征的基础上,充分表达文字的图形意义和内在情感,从字形、字义和文字编排中体会不同文字形式具有的不同艺术表现

力,如汉字宋体的典雅端庄、黑体的粗壮有力、罗马体的和谐古典、哥特体的坚挺神秘等。字体设计的发展与时代背景密切相关,拉丁字母黑体也称为标题体,伴随着商业发展而出现,是一种比较现代的字体,充分体现其简洁、单纯富有现代感的特征。而复兴时期的意大利体(斜体),是由于文化交往的增多和商业日渐发达的实际需要,追求书写速度形成斜向的动感,风格活泼轻松。作为人类创造文明的组成部分,文字设计充分表现和发扬了各个不同时代的社会审美规范和审美理想,也构成了人类艺术文化的重要部分。

面对丰富多彩的生活需要,紧紧依靠现有的印刷规范字体远远不够。只有在对现有字体的理解基础上,对字体的使用范围、应用对象和审美特征有所认识,然后把艺术的想象力和创造意识融入字体的设计之中,才可能创造出个性独特、形态各异的字体。

6.展示设计

展示设计是指将特定的物品按特定的主题和目的,在一定空间内,运用陈列、空间规划、平面布置和灯光布置等技术手段传达信息的设计形式,包括各种展销会、展览会、商场的内外橱窗及展台、货架陈设等。展示设计是视觉传达设计、产品设计和环境设计等多种设计技术综合应用的复合性设计,运用了较多视觉传达的表达方式。展示设计作品如图2-4所示。

◁图2-4　展示设计作品

展示设计具有综合性,需要以较为全面的设计专业学科知识作为基础,以从空间规划到平面表现给人的视觉和心理感知作为目的,以图形、文字、色彩为基本元素,通过造型和空间元素的综合运用,创造出视觉美感。

展示设计分为两个重要的部分,一是展示的程序策划,主要指前期的经费预

算、工程管理步骤等；二是实际设计策划，包括场地规划、空间策划、灯光设计、导向设计等。

当代展示设计呈现多元化的发展趋势，充分利用新技术、新工艺、新成果，在形态、材料、照明、音响、影像等多方面体现时代的发展，充分调动观众的视觉、听觉、触觉甚至嗅觉等感知能力，形成"人"与"物"的互动交流。此外，展示设计还应充分考虑展示时间的长短、展品的视觉位置、人流的动向、视线的移动，以及观众的年龄、性别、兴趣、职业等因素，更好地实现其信息传达功能。

第二节 产品设计

一、产品设计概述

（一）产品设计的概念

广义上的产品是指被生产出来的物品。而工业设计中的产品则是指用现代机器生产手段，批量生产出来的工业产品，如各种家用电器、生活用具、办公设备、交通工具等。

产品设计是工业设计的核心，是企业运用设计的关键环节，它实现了将原料形态改变为更有价值形态的目的。设计师通过对人生理、心理、生活习惯等一切关于人的自然属性和社会属性的认知，进行产品的功能、性能、形式、价格、使用环境的定位，结合材料、技术、结构、工艺、形态、色彩、表面处理、装饰、成本等因素，从社会、经济、技术的角度进行创意设计，在企业生产管理中保证设计质量实现的前提下，使产品既是企业的产品、市场中的商品，又是日常生活的用品，达到顾客需求和企业效益的完美统一。在这一过程中，产品与人、产品与环境、环境与人之间形成相互影响、不可分割的内在联系。

构成产品设计的要素主要有三个方面，即产品功能、物质技术条件和美的形态。产品功能是工业产品与使用者之间最基本的一种相互关系，是产品得以存在的价值基础。物质技术条件包括材料、结构、工艺等在内的生产技术要素，是产品实体得以形成的物质基础。任何产品的开发与实现，都离不开物质技术条件的支撑。同一产品在不同的材料结构、加工工艺、生产技术背景下会形成完全不同的产品概念。美的形态是产品的外在表现，可以通过人的感官传递给人一种心理感受，影响人们的思想，陶冶情操，并具有一定的时代特征。这三方面要素相互依存、相互制约。产品设计不是单纯地设计外观形态，因为产品是供人使用，满足人在生活工作中的需要，其功能目的的实现才是关键。但不论产品设计的使用目的体现得多么完

善，也不论在产品设计过程中，经历多少个复杂环节，最后，还是要由一个具体的物化形态来体现。

（二）产品设计的要求

一项成功的设计，应满足多方面的要求。这些要求，有社会发展方面的，有产品功能、质量、效益方面的，也有使用要求或制造工艺要求方面的。一些人认为，产品要实用，因此，设计产品首先是功能，其次才是形态；而另一些人认为，设计应是丰富多彩、异想天开、使人感到有趣的。设计人员要综合地考虑这些方面的要求。

1. 社会发展的要求

设计和试制新产品，必须以满足社会需要为前提。这里的社会需要，不仅是眼前的社会需要，而且要看到较长时期的发展需要。为了满足社会发展的需要，开发先进的产品，加速技术进步是关键。为此，必须加强对国内外技术发展的调查研究，尽可能吸收世界先进技术。有计划、有选择、有重点地引进世界先进技术和产品，有利于赢得时间，尽快填补技术空白，培养人才和取得经济效益。

2. 经济效益的要求

设计和试制新产品的主要目的之一，是为了满足市场不断变化的需求，以获得更好的经济效益。好的设计可以解决顾客所关心的各种问题，如产品功能如何、手感如何、是否容易装配、能否重复利用、产品质量如何等；同时，好的设计可以节约能源和原材料、提高劳动生产率、降低成本等。所以，在设计产品结构时，一方面要考虑产品的功能、质量；另一方面要顾及原料和制造成本的经济性；同时，还要考虑产品是否具有投入批量生产的可能。产品设计必须从消费者的利益出发，在保证良好的使用功能的前提下，尽量降低产品的生产、运输和使用成本，做到物美价廉。

3. 功能性要求

良好的产品功能包括物理功能、生理功能、心理功能和社会功能。物理功能指产品的性能、构造、精度和可靠性等；生理功能指产品使用的方便性、安全性、舒适性等；心理功能指产品的造型、色彩、肌理和装饰等，带给人的愉悦感；社会功能指产品所显示或象征的价值、兴趣、爱好或社会地位等。

4. 使用的要求

新产品要为社会所承认，并能取得经济效益，就必须从市场和用户需要出发，充分满足用户使用要求。这是对产品设计的基本要求。产品的使用要求，主要包括以下几个方面的内容。

① 使用的安全性。设计产品时，必须对使用过程的种种不安全因素采取有效措施，加以防护。同时，设计还要考虑产品的人机工程性能，易于改善使用条件。

② 使用的可靠性。可靠性是指产品在规定的时间内和预定的使用条件下能够正常工作的概率。可靠性与安全性紧密相关，可靠性差的产品，会给用户带来不便，甚至造成使用危险，使企业信誉受到损失。

③ 便于使用。对于民用产品（如家电等），产品易于使用十分重要。

④ 有优美的外观及包装。设计产品时要考虑和产品有关的美学问题，如产品外形和使用环境、用户特点等相关因素。在现有条件下，尽可能设计出用户喜爱的产品，提高产品的欣赏价值。

5. 适应性要求

任何种类的产品都是供特定的使用者在特定的环境中使用的。所以，在设计产品时，必须充分考虑到产品的不同使用者的生理和心理特征，考虑到产品对于不同的时间、空间、环境的适应性等。

6. 制造工艺的要求

生产工艺对产品设计的最基本要求，就是产品结构应符合工艺原则。也就是在规定的产量规模条件下，能采用经济的加工方法，制造出合乎质量要求的产品。这就要求所设计的产品结构能够最大限度地降低产品制造的劳动量，减轻产品的重量，减少材料消耗，缩短生产周期和制造成本。

7. 审美性要求

产品设计的审美不是设计师个人的主观审美，而是具有大众普遍性的审美情调。产品的美观性要求是在满足功能性要求的基础上，通过简洁、新颖的形式所表现出来的。

二、产品设计的基本原则

产品设计可以改善人的工作条件或生活质量，提高人的工作效率，替代或延伸人的智力与体力，最终促进人与产品两者之间共存和和谐的关系。在产品设计过程中主要是解决产品与人之间的关系，这包括使用关系、审美关系、经济关系、环境共存关系等。

产品设计要遵循以下基本原则。

① 新产品的设计与开发要追求立足于时代性、社会性和民族性的"美"，并且必须经过第二次物化（批量生产）并形成商品化，实现其最终目标。

② 设计要融合科学与艺术双方面要素，实现精神功能与物质功能的协调统一，即设计制造某种产品时，不单对其用途，还要对其美的形态进行合理规划。

③ 设计既要有独创和超前的一面，又必须为所属时代的使用者所接受，将独创性、合理性、经济性和审美性有机地结合到一起。

④ 设计要受一定市场条件、技术和社会背景等因素的制约，追求的是目标人群

的公众审美,不是设计师个人主观判断下的美。

三、产品设计的分类

产品设计包含的内容非常广泛,分类方法繁多。按照生产方式分,可以把产品设计分为手工艺设计和工业设计两大类。按照设计性质分,可以把产品设计分为改良设计(改进现有产品不足的设计)、方式设计(改变人们生活方式的创新设计)和概念设计(不考虑现有社会科学、技术、材料和生活水平而纯粹是预想的设计);按照产品种类分,可以把产品设计分为生活用品设计、交通工具设计、服饰设计、公共性的商业与服务业用品设计(包括办公用品与设备设计、医疗器械设计等)和工业机械设备设计等。

1. 生活用品设计

生活用品设计包括家用电器、饮食器皿、家具、卫生设备、照明用具、玩具和旅游用品设计等(见图2-5)。随着科技的进步与发展,新技术、新材料在生活用品设计中得到了广泛的应用。生活用品的适用与精美程度,成为大众经济能力和精神向往的具体表现,简约时尚的风格、个性化的需求和尊重自然的环保理念,成为现代生活用品设计的必然要求。

◁ 图2-5 闹钟设计

2. 交通工具设计

交通工具设计是产品设计中较复杂的一个重要类别,它涉及社会发展、公众需求、技术走向、环境保护等诸多因素和机械工程学、人机工程学、美学等不同学科。当前,交通工具设计的主要内容包括汽车设计(见图2-6)、火车设计、飞机设计(见图2-7)、船舶设计、自行车设计、滑板设计等,在注重安全与速度的基础上,人的主体地位也更加突出。舒适性的结构设计和个性化、象征性的造型设计以及信息化的空间设计等越来越受到重视。

3. 服饰设计

服饰设计包括服装和饰品设计两个方面。

① 服装设计 服装设计的内容包括服装造型、款式、工艺和细节的设计。设计时必须综合考虑季节、场合、用途及穿衣人的体型、职业、性格、年龄、肤色、经济状况等因素,要在确保造型美观、穿着舒适的同时,体现出穿衣人的气质以及性格特点(如图2-8所示)。现代服装设计大体上包含了职业装设计、家居装设计、运动装设计、军用服装设计、休闲装设计、泳装设计、礼服设计和表演装设计等种类。

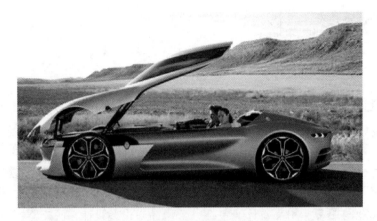

◁ 图2-6　汽车设计

◁ 图2-7　飞机设计

◁ 图2-8　服装设计

② 饰品设计　饰品设计包括帽子、手套、皮包和围巾等服装配件的设计。饰品设计除了具有一定实用价值之外，往往装饰性的作用更为突出，能够与服装交相辉映，共同展示出服饰的美感与韵味。

第三节　环境设计

一、环境设计概述

（一）环境设计的概念

环境设计是建立在现代环境科学研究基础上的边缘学科，通过设计对人类的生存环境进行规划，是时间与空间艺术的综合，设计的对象涉及生活中的各个领域。

广义上，环境设计包含现代几乎所有的设计，是一个艺术设计的综合系统，而狭义的环境设计则是以建筑的内外部空间环境来界定的。内部环境设计以室内、家具、陈设等诸要素进行空间综合设计；外部环境设计以建筑、雕塑、绿化等诸要素进行的空间组合设计。

环境的概念可以从地理学、生态学、社会学等不同角度得到不同的理解，这里是指人赖以生存、从事生产和生活活动的外部客观世界。根据其构成因素的性质分为自然环境、人工环境和社会环境。自然环境是相对于人工场所或人工环境而存在的自然造化，通常由土地、江河湖海、大气、动植物等构成；人工环境是人们为了改善生存条件而人为建造的环境。通常由建筑、道路、设施等物质形态构成；社会环境是指人与人之间形成的非物质的意识形态领域。

自然环境是自在的，有着自身的空间结构、属性、规律和特点。当然，人类常常赋予自然以某种意义，使纯客观的自然有了人文的因素。自然环境的客观性是保持自然界整个生态平衡的根本，也是人工场所形成的基础，它支撑也制约着人工环境的形态构成和发展。

人类的居住环境是环境设计研究的主要对象和领域，亦被称为人居环境。人居环境一般是指人类居住生活的地方，是与人类生存活动紧密相连的地表空间，通常为经过人为改造的自然环境，或经过人设计与建造的建筑、小品、道路、桥梁、花园等适合人类自身生活的环境。人居环境的核心是人，所以满足人在居住方面的各种需要，是人居环境设计的基本目的和追求的目标。

（二）环境设计的特征

环境设计是设计领域内最具复杂性和综合性的一大类，由于它所建立的是人类赖以生存的空间系统，所以它所蕴含和表现的必然是人类生存的一切需求和努力。环境设计在其发展的过程中借鉴、吸纳、包容了众多的学科成果，表现出跨越多学科的综合性、复杂性。同时，环境设计具有极强的目的性，又使其不论有多少构成要素，都必须将他们统合协调成为整体。

1. 环境设计跨学科的综合性特征

作为人理想的生活载体,环境设计对人的各种行为、生活的具体需要做出必要的回应。环境设计结合人的行为学、人体工程学,研究环境的功能,为使用者提供方便、安全、舒适、高效率的生活方式。环境艺术不是纯欣赏意义的艺术样式,不是完全表达艺术家个性的作品,而是一门综合性学科,是功能、艺术、技术的统一体,是自然、社会、人文、艺术等多学科的融合,它包括了地理地貌、气候、种植、历史文化、民俗民情、工程技术、环境心理、人体工程、审美欣赏等各方面的知识。

2. 环境设计的整体性特征

从设计的行为特征来看,环境设计是一种强调环境整体效果的艺术,在这种设计中,对各种实体要素的创造是重要的,但不是首要的。一个完整的环境设计,不仅可以充分体现构成环境的各种物质的性质,还可以在这个基础上形成统一而完美的整体效果。没有对整体效果的控制与把握,再美的形体或形式都只能是一些支离破碎或自相矛盾的局部。

3. 环境设计的人文性特征

环境设计的人文性特征表现在环境应与使用者的文化层次、地区文化的特征相适应,并满足人们物质的、精神的各种需求。只有如此,才能形成一个充满文化氛围和人性情趣的环境空间。我国从南到北自然气候迥异,各民族生活方式各具特色,居住环境、风俗习惯千差万别,因此,居住区空间环境的人文性特性非常明显,是极其丰富的环境设计资源。

4. 环境设计的艺术性特征

艺术性是环境设计的主要特征之一,环境设计中的所有内容,都以满足功能为基本要求。这里的"功能"包括"使用功能"和"观赏功能",二者缺一不可。环境设计中的空间包含有形空间和无形空间两部分内容。有形空间的艺术特征,包含形体、材质、色彩、装饰等,它的艺术特征一般表现为环境中的对称与均衡、对比与统一、比例与尺度、节奏与韵律等;无形空间的艺术特征,是指空间给人带来的流畅、自然、舒适、协调的感受与各种精神需求的满足。二者的全面体现,才是环境设计中的完美境界。

5. 环境设计的科技性特征

环境空间创造是一门工程技术性科学,空间组织手段的实现,必须依赖技术手段,依靠对材料、工艺、各种技术的科学运用,才能圆满地实现意图。这里所说的科技性特征,包括结构、材料、工艺、施工、设备、光学、声学、环保等方面的因素。

二、环境设计原则

1. 以人为本的原则

人是环境的主角,"以人为本"就是尊重人类自身需要,从生理和心理上创造符合人类生存模式的环境。

2. 系统和整体原则

环境艺术是一个系统,它由自然系统、人工系统组成。自然系统又是由地形、山水、气候等多方面元素构成,人工系统则有建筑、交通、水电设施、照明设施、绿化等。另外,环境艺术设计的构成除了实体要素之外,还有思想、观念、意识等非物质内容,涉及多门学科或领域。因此,环境艺术设计必须要有系统和整体的观念。

3. 尊重环境自在的原则

自然环境是一个客观自在的系统,它有自身的特点和发展规律,人类应该尊重它,而不是随便改变它。人类自身也带有自然的属性,也是自然的一部分,和其他元素一起构成了自然环境的整体、共生系统,对某一局部的破坏就会导致全局的变化。只有与自然和谐相处才是真正的尊重自然、尊重人类的最佳选择。

4. 科学、技术与艺术结合的原则

环境设计应该体现人的审美追求和文化趣味,将现代科学技术成果用于构筑理想的环境之中。科学技术与艺术在环境艺术设计中既互相制约又互相促进,环境中的各种艺术和非艺术的形象和造型,都是以实体形态呈现的,物质材料的造型或者材料本身的实现往往离不开科学理论和技术手段的支持。

5. 创建时空连续的原则

环境设计是一门兼有时间和空间性质的实用性艺术,是由自然要素和人文要素共同构成的。

6. 尊重民众、树立公众意识的原则

环境设计是为大多数人服务的,所以必须听取公众对于设计的建议。在消费时代,设计不再是设计师将自己的意愿强加于人的设计。设计师应具有更高的审美眼光,服务大众,引导消费。

7. 可持续发展的原则

人类开发和利用自然资源的目的是为了改善自己的生存环境,但过度地开发和毫无节制地滥用导致了对自然生态环境的破坏。在自然环境中,许多资源是不可再生的,一旦造成破坏,将无法恢复。因此,我们在进行环境设计时,应考虑到未

来、生态平衡、可持续发展的可能。"绿色设计""生态设计"和"可持续发展",是现代环境艺术设计应遵行的普遍原则。

三、环境设计的构成要素

环境设计的组成因素分为四项：功能因素、技术因素、形式因素、经济因素。

1. 功能因素

环境设计的功能内涵是创造环境的前提。其功能因素可以分为：实用功能、认知功能、审美功能。

环境设计的实用功能主要表现在环境设计的"用途"和环境设计的综合物质功能上。这两个层面的实用功能，共同组成了环境设计的基础，是环境满足人的物质与精神需求的第一步，也是环境其他功能产生的基点。

除了实用功能之外，环境可以通过视觉、触觉、听觉、嗅觉等全方位刺激人的感官，并使人产生相应的整体知觉，使人们由此对环境产生综合认知概念。环境设计的认知功能可以分为指示功能、象征功能、展示功能三个方面。

环境的审美功能是指一个良好的环境设计，不仅能为使用者提供良好的物质需求满足，也要全方位地唤起人们审美感受。人们在感受环境设计形成的整体形象所带来的愉悦感同时，也会产生综合的情感体验。环境设计要激发使用者的情感认同，才能获得超越功利性的审美功能。人的这种情感认同是十分复杂而非理性的，有着文化习惯、经验、社会等多元多层次的原因。

2. 技术因素

环境设计对技术十分依赖，作为物质实体的创造性建设，技术因素对环境具有决定性的意义。在人与环境之间，发生的持续不断的物质交换过程，都是依靠技术参与来实现的。可以说技术因素是使环境设计得以物化的基础，是人类创建环境的物质手段。

在环境设计的各个环节中，所使用到的技术主要包括生产技术、使用操作技术、产品技术等。其中最基本的技术是生产技术，环境表现形式、材料组合方式等都是由生产技术来实现的；使用操作技术是环境投入使用之后，控制、使用环境的能力和用法；产品技术是指环境设计和建造过程中的相关材料、设备的内涵技术和性能，在环境建造中所涉及的各种材料，其内在结构、组合方式构成了材料本身的品质。

3. 形式因素

环境的形式并非表象设计元素简单的堆砌，不能单独地、分离地理解环境的形态、色彩、材质、光影等物质表现。环境的形式应该是功能因素、技术因素这些内涵的外在反应，相互之间有着内在的、紧密的关联性。环境设计所说的"风格"，就是这一联系的外在表达方式，也就是形式因素。

形式因素作为环境外在造型构成的状态，是直接传达环境功能信息的媒介，也对使用者的心理认知和审美有着重要影响。形式是环境中各种形状、轮廓的特征，由内在结构、外在造型、材料形式综合构成；色彩不仅有装饰环境的作用，也从生理到心理全方位传达环境信息、参与环境的风格形成、影响使用者的舒适和审美；材质是环境设计中最基本的素材；光影关系是环境空间的形成因素，它使得环境空间中不但有三维立体视角的变化，而且包含着随时间流动而产生的一系列明暗变化。

4. 经济因素

环境设计的经济价值早已得到世界的认可，环境建设不仅可以解决经济发展中人们日益增长的物质、精神需求，而且可以成为国家用来调节经济冷暖、开销多余积累的重要手段。

在环境设计的构思阶段，必须要对环境项目的经济价值进行分析，调查市场需求并给予相应的经济投入方案。环境实现并使用阶段，是体现环境的经济效益的阶段。

四、环境设计的领域

1. 城市规划设计

作为环境设计概念的城市规划，是指对城市环境的建设发展进行综合的规划部署，以创造满足城市居民共同生活、工作所需要的安全、健康、便利、舒适的城市环境。

城市基本是由人工环境所构成的，建筑的集中形成了街道、城镇乃至城市。城市的规划和个体建筑的设计在许多基本道理方面是相通的，它实际上是个体建筑在更大的范围内为人们创造各种必需的环境。由于人口集中、工商业发达，在城市规划中，要妥善解决交通、绿化、污染等一系列有关生产和生活的问题。

城市规划必须依照国家的建设方针、国民经济计划、城市原有的基础和自然条件，以及居民的生产生活各方面要求和经济的可能条件，进行研究和规划设计。城市规划的内容一般包括：研究和计划城市发展的性质、人口规模和用地范围、拟定各类建设的规模标准和用地要求、制订城市各组成部分的用地的区划和布局，以及城市的形态和风貌等。

2. 建筑设计

建筑是人工环境中的基本要素。建筑设计是指针对建筑物的结构、空间及造型、功能等方面进行的设计，是人类用以构造人工环境的最悠久、最基本的手段，包括建筑工程设计和建筑艺术设计。

建筑的类型丰富多样，建筑设计也门类繁多，主要有民用建筑设计、工业建筑设计、商业建筑设计、园林建筑设计、宗教建筑设计、宫殿建筑设计、陵墓建筑设

计等不同类型，在功能、造型和物质技术要求上也各不相同。

建筑的功能、物质技术条件和建筑形象，即实用、坚固和美观，是构成建筑的三个基本要素，三者之间是目的、手段和表现形式的关系。建筑设计师的主要工作就是要完美地处理好这三者之间的关系。

建筑历来被看作造型艺术中的一个重要门类，事实上，建筑不是单纯的艺术创作，也不是单纯的技术工程，而是两者密切结合、多学科交叉的综合性设计。建筑设计不仅要满足人们对建筑的物质需要，也要满足人们对建筑的精神需要。从原始的筑巢掘洞，到今天的摩天大楼，建筑设计无不受到社会经济技术条件、社会思想意识与民族文化，以及地区自然条件的影响。

当代的建筑设计，既要注重单体建筑的比例式样，更要注重群体空间的组合构成；既要注重建筑实体本身，更要注重建筑之间、建筑与环境之间的"虚"空间；既要注重建筑本身的外观美，更要注重建筑与周边环境的协调配合。

3. 室内设计

室内设计，即对建筑物内部空间进行的设计。具体地说，是根据建筑空间的实际情形与使用性质，运用物质技术手段和艺术处理手段，创造出功能合理、美观舒适、符合使用者生理与心理要求的室内空间环境的设计。

室内设计是从建筑设计脱离出来的设计，其创作始终受到建筑的制约，是"笼子"里的自由。因而，在建筑设计阶段，室内设计师就要与建筑设计师进行合作，有利于创造出更理想的室内使用空间。

室内设计不等同于室内装饰。室内设计是总体概念，室内装饰只是其中的一个方面，它仅是指对空间围护表面进行的装点修饰。室内设计包含设计的四个主要内容。

① 空间设计　即对建筑提供的室内空间进行组织调整，形成所需的空间结构。
② 装修设计　即对空间内实体的界面，如对墙面、地面、天花板等进行设计处理。
③ 陈设设计　即对室内空间的陈设物品，如家具、设施、艺术品、灯具、绿化等进行设计处理。
④ 物理环境设计　即对室内采暖、通风、温湿调节等方面的设计处理。

室内设计大体可分为住宅室内设计、集体性公共室内设计（学校、医院、办公楼、幼儿园等）、开放性公共室内设计（宾馆、饭店、影剧院、商场、车站等）和专门性室内设计（汽车、船舶和飞机体内设计）。根据设计类型的不同，在设计内容与要求上，也有很大的差异。

4. 室外设计

室外设计泛指对所有建筑外部空间进行的环境设计，又称风景或景观设计，包括园林设计，还包括庭院、街道、公园、广场、道路、桥梁、河边、绿地等所有生活区、工商业区、娱乐区等室外空间和一些独立性室外空间的设计。近年来，随着

公众环境意识的增强，室外环境设计日益受到重视。

室外设计的空间不是无限延伸的自然空间，它有一定的界限，但室外设计是与自然环境联系最密切的设计。"场地识别感"是室外设计的创作原则之一，室外设计必须巧妙地结合、利用环境中的自然要素与人工要素，创造出源于自然而又胜于自然的室外环境。

相比偏重于功能性的室内空间，室外环境不仅为人们提供广阔的活动天地，还能创造出气象万千的自然与人文景象。室内环境和室外环境是整个环境系统中的两个分支，二者是相互依托，相辅相成的互补性空间，因而室外环境的设计，还必须与相关的室内设计和建筑设计保持呼应和谐，融为一体。

室外环境不具备室内环境的稳定无干扰条件，它更具有复杂性、多元性、综合性和多变性，自然方面与社会方面的有利因素与不利因素并存。在进行室外设计时，要注意扬长避短和因势利导，进行全面综合的分析与设计。

5.公共艺术设计

公共艺术设计是指在开放性的公共空间中，进行艺术创造与相应的环境设计。这类空间包括街道、公园、广场、车站、机场、公共大厅等室内外公共活动场所。所以，公共艺术设计在一定程度上和室内设计与室外设计范围相重合。

公共艺术设计的主体是公共艺术品的创作与陈设。现代公共艺术设计兴起于西方国家让美术作品走出美术馆，走向大众的运动。一个城市的公共艺术，是这个城市的形象标志，是市民精神的视觉呈现。它不仅能美化城市环境，还体现着城市的精神文化面貌，因而具有特殊的意义。

理想的公共艺术设计，需要艺术家与环境设计师的密切合作。艺术家长于艺术作品的创作表现，设计师长于对建筑与环境要素的把握，两者结合从而设计出能突出艺术作品特色的环境。此外，作为艺术作品接受者的公众，同时也是作品成功与否的最后评判者。因而，公共艺术的设计创作，不能忽视公众参与的重要性和必要性。

第四节　数字媒体艺术设计

一、数字媒体艺术设计概述

（一）数字媒体艺术设计的概念

任何一种艺术形式的出现，都要依赖于当时社会和科技的发展。数字媒体艺术设计便是随着计算机的发展和普及与数字化时代的到来而诞生的。数字媒体艺术设

计的出现不是一个偶然的现象，而是科学和艺术在社会信息化浪潮中结合的必然产物，它深刻地反映了近年来电子媒体、数字媒体和新艺术形式不断融合、发展和相互推动的历史进程。

数字媒体艺术设计是指以数字科技和现代传媒技术为基础，将人的理性思维和感性思维融为一体的一种新型设计形式。它是目前艺术设计领域中最具有生命力和发展潜力的设计形式，应用表现包括数字视频和数字电影、平面艺术设计、工业设计、展示艺术设计、服装设计、建筑环境设计等，其表现外延涉及也非常广，包括互动装置、多媒体、电子游戏、卡通动漫、数字摄影、网络游戏等。

数字媒体艺术设计区别于其他艺术设计形式最为关键的一点，就是它的呈现形式或者创作过程，必须部分或者全部使用数字科技手段。从学科的角度来看，数字媒体艺术设计是视觉艺术、设计学、计算机图形图像学和媒体技术相互交叉的学科。其核心是艺术和计算机科学与技术的交叉，其呈现形式为电子媒体或数字媒体，其呈现内容也多是数字媒体形式的艺术作品或设计产品，以及作为交叉学科的数字媒体艺术，如交互式装置艺术或多媒体网页等。

（二）数字媒体艺术设计的特征

与传统艺术设计作品相比，数字媒体艺术设计的基本特征就是"变化"。对于具有交互性特征的数字媒体艺术设计作品来说，艺术家和欣赏者常常可以按照自己的意图随时修改和完善它。可以说"数字媒体艺术设计的特点就是没有特点"，但"百变之中求万变"正是数字媒体艺术"唯一不变"的形式法则。

1. 创作工具的数字性

在数字媒体艺术设计创作实践中，数字技术必须作为工具来使用，这是数字媒体艺术设计的特点之一。数字媒体艺术设计作品在经过计算机设计创作完成后，其最终的呈现形式不一定是电子媒体。如数字特技电影的胶片形式、报纸、杂志平面广告设计的印刷品形式、户外广告和宣传海报的电脑彩色喷绘形式、包装设计中的丝网印形式、陶瓷表面装饰设计的烫印形式等。数字媒体艺术设计归纳起来可以分为两类。

① 以数字方式为工具进行的艺术设计活动，如用数字技术处理画面，以求超现实的效果。

② 以数字方式本身作为艺术设计呈现的载体，使其成为一种独立的设计种类。在计算机上演示的大量交互艺术设计形式均属于此类。

2. 作品展示的交互性

交互性或互动性是网络传播媒体最显著的特点，数字媒体艺术设计从诞生之日起，就和网络技术结下了不解之缘。受众对数字媒体艺术设计的参与和交互体现在两个方面。

① 数字媒体艺术设计作品是在受众的交互控制下逐步展开的。

② 由于受众交互控制的不同，可能导致结果的不确定性，这种不确定性使得数字媒体艺术设计作品永远处于一种动态之中。

数字媒体艺术设计的交互性在于它是建立于超链接技术平台上的设计，对作品的浏览不是线性的。因此与传统设计作品不同的是，对数字媒体艺术设计作品的观赏无法一览无余，需要通过对超链接的点击，方能完成对作品的浏览。数字媒体艺术设计的交互性还表现在作品的创作过程中，进行创作的不仅仅是作者，受众也会参与创作的过程。

3. 作品呈现的多态性

由于计算机的出现，使得传统上根据媒体材料和技术进行艺术分类的方式被打破，并由此诞生了新的设计形式——数字媒体艺术设计。数字媒体艺术设计的本质就是"多媒体"和"超媒体"的艺术，是一种数字语言的艺术，而数字化处理又可以把声音、图像、文字、动画、电影、视频等不同的媒体信息"翻译"成统一的"世界语"，即数字语言。因此，数字媒体艺术设计的制作和传播过程就带有了"多态性"的特点。

4. 表现手段的综合性

数字化技术在现代艺术设计中的运用，促进了设计审美价值体系的变化。设计师在娴熟运用传统艺术表现手段的同时，又在数字化技术的引导、支撑下，通过综合文字、图片、动画、声音、视频等各种表现手段，全方位、多角度、生动地表达设计意图，真正达到了图、文、声、像并茂的设计效果。这种数字化艺术模糊了艺术和技术的界限，构成了科学与艺术高度融合的新的艺术形式，形成了新的审美趋向。

二、数字媒体艺术设计的方向

伴随着网络大潮发展的数字媒体艺术设计无疑是个"新生事物"，它不仅是一种新的设计形态和传播形态，还代表着一种新的思想、新的观念和新的文化。和其他艺术设计形式相比较，数字媒体艺术设计具备一定的技术性、媒体综合运用性、形象呈现的逼真性，其包括的种类形式也具备了多重属性。

从实用艺术应用范畴来界定的数字媒体艺术设计，包括广告设计、书籍装帧设计、商装设计、海报设计、邮票设计、企业形象设计、舞台布景设计、建筑设计、服装设计、人机界面设计、工业产品设计等多媒体设计；电子游戏设计和互联网商业网站设计；含有故事性的数字影视作品，包括数字电影、动画和数字电视剧情片；非故事性的、但以广告和企业形象展示为目的的影视作品，包括数字影视栏目片头、数字产品广告和公益广告等。

1. 计算机图形设计

计算机图形设计是以计算机为平台,按照固定的视觉艺术设计规律形成的静态的、动态的或动态交互的,再现现实或虚拟现实的视听图形或图像艺术设计。它分为计算机静画和计算机动画两大类,其形式包括二维设计、三维设计、动画设计、数码影像设计等。

目前,随着计算机技术的发展,计算机图形设计的创作方式与应用领域也迅速拓展。除了与传统的艺术形式进行配合之外,计算机图形设计甚至还可代替传统的艺术形式而进行独立创作(如图2-9所示)。

◁ 图2-9 计算机图形设计

2. 用户界面设计

用户界面(User Interface,简称UI),是人与计算机之间传递、交换信息的媒介和对话接口,是计算机系统的重要组成部分。它实现了计算机的内部信息与人类可以接收的信息形式之间的转换。好的UI设计不仅能让软件变得有个性、有品位,还可以让软件的操作显得舒适、便捷。比较常见的用户界面设计有网络多媒体设计以及应用软件界面设计等。

3. 虚拟现实设计

虚拟现实(Virtual Reality)简称VR,又译作灵境、幻真,是近年来出现的高新技术。虚拟现实设计技术也称作灵境技术或人工环境。虚拟现实是利用电脑模拟产生三维空间的虚拟世界,并在其中加入视觉、听觉、触觉等感官的模拟,让使用者如同身临其境般,可以及时、没有限制地观察三维空间内的事物。虚拟现实设计是项综合集成的设计活动,其中所涉及的技术内容涵盖了计算机图形技术、计算机仿

真技术、人工智能、传感技术、显示技术、网络并行处理等领域。

数码游戏设计是虚拟现实设计中的一个重要类别，也是我们最常接触到的类别。数码游戏设计是虚拟和交互的艺术，被称作是继绘画、雕刻、建筑、音乐、诗歌、舞蹈、戏剧、电影之后人类历史上的第九艺术。互动性是数码游戏设计最突出的特征，游戏的参与者（玩家）可以摆脱旁观者的身份限制，真正融入到游戏情节中去，与游戏的虚拟世界进行交流互动，产生精神上的共鸣。

三、数字媒体设计的工具

数字媒体设计的工具可分为硬件和软件两大部分。硬件方面，主要有计算机多媒体设备与配件等；软件方面，用于数字媒体设计的软件繁多，主要有Photoshop、3DMAX、MAYA等动画设计制作类软件。

> **思考题**
>
> ① 什么是设计的形式？它包括哪些因素？
> ② CI计划的作用体现在哪些方面？
> ③ 如何理解环境设计中的"环境"？

第三章 设计的本质特征和目的

第一节 设计的功能特征

一、设计的本质

1. 设计的出发点——需求

设计的终极目标是为人服务。设计是满足人类需求的创造性活动，因此，设计必须始终围绕需求展开。应该说，设计始于需求，需求由设计来满足，生产将设计意图付诸实现。美国著名心理学家马斯洛将人的需求分为五个层次，由低级向高级依次为：生理需求、安全需求、社会需求、尊重需求和自我实现需求。我们会发现，人的需求有物质需求和精神需求两方面，在满足基本的物质需求后，人还有更高层面的精神需求。

人类的设计活动开始于劳动工具的制造，当时的目的只有一个——实用。之后，审美需求出现，审美和实用统一成为设计的法则。商品社会里，设计除了满足需求之外，还有个创造经济效益的问题。有需求就要有相应的生产去满足，设计就是要分析具体需求的层面，把握市场的需求动向、特定消费群体的消费观念、消费习惯和消费能力等，做到有的放矢，才能在满足需求的同时取得良好的市场效益。

2.设计的基本价值——实用性

设计有别于纯艺术创作,设计的产品无论多好看,如果不能满足实用,这个设计就是失败的。我国春秋战国时期的思想家墨子曾说:"食必常饱,然后求美;衣必常暖,然后求丽;居必常安,然后求乐。"古罗马建筑家维特鲁威也曾提出建筑的"实用、坚固、美观"三原则,被摆在第一位的便是实用性。这些观点与马斯洛的需要层次理论大体是一致的,认为人在满足基本的实用需求后,才会产生更高层次的精神需求。可见,物质的需求是人的最基本需求。包豪斯时期的格罗佩斯也说:"既然设计它,它当然要满足一定的功能要求,不管它是一只花瓶、一把椅子或一栋房子,首先必须研究它的本质。因为它必须绝对地为它的目的服务,换句话说,要满足它的实际功能,它应该是实用的。"在现代设计中,功能性在设计中要非常明确,当设计忽略了功能需要时,产品就会流于"华而不实"。当然,过分强调设计的实用性,也会导致产品设计语言的贫乏。

3.设计的宗旨——精神性

现代设计的主要作用就是在功能的基础上加以美化,这种美化可以是形式上的美观,也可以是技术上的美化,以及功能上的人性化设计等。人们在消费产品时对审美的需求、对文化的认同已经成为其重要的考虑因素。然而,就审美性而言,单纯地把设计作品的外在形式因素看成是具有审美性是片面的。设计作品的外在形式与功能的和谐统一,才能从各个方面给予人精神上的满足和愉悦(如图3-1所示)。

◀ 图3-1 欧洲中世纪的哥特式建筑

现代设计需要文化的支撑,单纯满足实用已经不能抓住消费者的心了。设计领域早有这样的认同:文化是现代设计的灵魂,凡是优秀的设计,总蕴含着深厚的文化内涵。现代设计是现代物质文明和精神文明的统一体,它必须充分考虑产品的文

化功能，最大限度地满足消费者的文化心理。随着社会经济的发展，人们对产品设计上的文化因素的需求也日益加强，因缺乏文化内涵而失去市场和机遇的产品不在少数。今天，人们对自身所处的文化背景有着很深的认同感，设计作品中蕴涵一定的文化因子，人们在选择商品时，就容易产生共鸣，得到情感上的满足。

4.设计的必备条件——整合能力

设计是一项系统工程，它必须将众多因素整合才能达到目的。春秋时期的工艺专著《周礼·考工记》中就有这样的记载："天有时，地有气，工有巧，材有美，合此四者然后可以为良"，强调设计要考虑时间、空间、技术、材料等因素，才能制作出好的产品。从远古先民单纯对实用性的追求，到今天设计要更多地关注经济、政治、文化、艺术、科技、人文心理、生态环境等因素，设计面临着一个庞杂的系统工程。这就要求设计师具备大局观和整合能力，全面把握设计要素。

5.设计的生命——创新能力

设计创新带来的市场竞争力，在众多市场品牌中的表现是非常明显的，以致很多人把创意设计看成是"21世纪决定企业经营最后成败的关键"。

恩格斯曾经说过："人类的思维，是'地球上最美丽的花朵'。创新，正是这美丽花朵结下的最丰硕、最珍贵的果实。"社会不断向前发展，人的需求不断向更高层次渐进，这就要求设计师不断突破、变革，创造新的设计成果服务于人。

二、功能设计

1.功能定义概述

产品设计首先要明确产品的功能定义，即产品设计所要达到的目的。所谓功能设计，就是为实现产品的功能目的而进行的设计过程。产品的功能设计面临两个方面的问题：一是产品的结构原理，二是产品的结构形式。它们分属于两个不同的领域，但二者又是不可分割的整体。功能设计的实现必须是一个设计团队合作的结晶，只有将二者有机地结合，才能充分地实现设计的功能。

2.功能设计内涵

设计艺术本质是功能性和审美性的双重结合，最早的设计就是从功能角度出发，所以设计艺术是人类有意识的创造活动过程，设计作品是人类有意识地根据功能性和审美性创造出来的产物，设计艺术活动是实用先于审美。设计艺术是以他人的接受信息为归宿点，通过设计作品解决现实生活中存在的问题，解决问题的过程是有规律、有秩序的实践活动。设计艺术在实用基础上，创造了审美及审美规律。设计师把解决功能的方法用归纳、整合、加工等艺术手法加以限定，将信息秩序化、功能合理化。随着设计艺术活动的发展，人们开始意识到，在使用基础上具有

美的规律的实体，比较容易引起人的关注，能够被大众所接受，并产生良好的印象。

1928年，时任包豪斯第三任校长的著名建筑师米斯·范德洛提出"少即多"的名言，提倡纯净、简洁才是建筑的表现。1929年，米斯设计了巴塞罗那国际博览会的德国馆，其空畅的内部空间，优雅而单纯的现代家具，使他成为世界上最受注目的现代设计家，与此同时，他强烈推崇的功能主义也正在悄悄地改变着世界。

功能主义是现代设计思潮的集中体现，而现代设计的集大成者"包豪斯"（见图3-2），继承了德意志工业同盟的传统，并总结了自英国工艺美术运动以来各种设计改革运动的精髓，最终使功能主义得到了繁荣与发展。

◁ 图3-2 包豪斯风格设计作品

功能价值是设计和造物活动的首要价值形态，它直接关系到人的生存质量。

马克思将物质生活看作人类一切历史的前提，他说："为了生活，首先就需要衣、食、住及其他东西，因此第一个历史活动就是生产满足这些需要的资料，即生产物质生活本身。"人类要满足人们衣食住行用各个方面的现实需要，于是以解决问题、满足需要为目的的设计生产活动便开始了。

在进行设计活动时，不管是设计一所别墅、一台相机、一款电影海报，或者是一个虚拟动画人物，都是为了实现某种实用功能从而满足人的实际需要。实用功能在设计与人的关系中表现为实用价值，是设计物作为有用物而存在的本质属性。实用价值是所有设计价值的基础，没有实用价值的设计可以说不具有其他任何价值。

产品的合目的性，主要表现在实用功能和审美功能方面，人类为了适应自身的需求而进行产品设计，实用价值和审美价值是造物的目的。道德价值作为"善"的

价值，在产品设计上，是由产品的合目的性所体现出来的。对于设计而言，合乎上述目的即是"善"的。

建筑师沙利文提出"形式服从功能"的口号，他认为，供人用的产品，其形式必然服从功能，几乎所有的产品，其形式都是由功能所决定的。这个口号的提出，在当时对反对工艺生产和建筑中的虚饰之风，具有积极的意义。一个合理地表达了内在结构或适当地表现功能的形式应当是一个美的形式，这也是中国古代所提倡的"美善相乐"的思想。我们看到，原始石器工具中的箭镞、手斧、刀等工具功能结构的完善，是与对称、光洁的形式联系在一起的。

三、设计的功能要素

功能是产品开发设计的目的，产品的具体结构是实现功能的手段和形式。产品设计首先要对产品的功能进行分析，明确功能定义，把功能从产品中抽象出来，摆脱产品实体的束缚，以便深入地发现问题，寻求产品的创新设计方法与途径。

1. 使用功能与精神功能

使用功能是产品的使用目的和特殊用途，是产品解决问题的功用。精神功能是满足人们的审美需求，影响使用者心理感受和主观意识的功能，它是通过产品的造型、色彩、材质、技术性能等因素影响人的感受，产生出产品的高技术感、美感、高档感、时尚感等感受。

2. 主要功能与次要功能

主要功能是指使用产品完成主要目的所应具有的相关功能，是产品的最基本的功能，是产品存在的基础。次要功能是辅助产品更好地实现主要功能而存在的功能。产品的主要功能基本上是不变的，相对稳定的，而次要功能是多变的、不确定的，是根据具体的需求而定的。但有时产品的主要功能与次要功能是难以区分的，如时装表，它的时间显示功能与装饰功能就无法区别孰主孰次。

第二节 设计的审美特征

一、设计的美学体系

设计美学体系构建，是从设计美的发展历程，设计美学的范畴、基本特征，设计审美等方面来进行的。

马克思说过："人也按照美的规律来建造。"这种美的规律的实质，便是客观世界的必然性与主体"人"的自由创造能力，在实践过程中表现出的合规律性与合目的性的统一。人作为自然界的一部分，在长期的认识自然和改造自然的过程中，实现着外在自然的人化过程，创造出客观世界的美，同时也实现着内在自然的人化，形成了自身的审美感官、心理结构以及审美能力。因此，人类对于美的创造和追求，是从创造"物"的伊始便存在的，而设计美也正诞生于"物"的创造过程之中。

石制工具是人类最早的创造物。大约在五六十万年以前，旧石器时代的打制石器与自然状态的石块相比似乎并没有多大差异，然而这些微弱的打制痕迹，却打上了人类自我意识的印迹。从无目的选择到有目的选择，从改造到创造，数十万年漫长的实践积累，造就了源于实用而又超越实用的美的产生。虽然这种美的创造是不自觉的，但是，它为以后美的进一步发展奠定了基础。石器由打制到磨制，由简单到复杂，由不规则到规则，由粗陋到精细，由一器多用到每器专用，这一演变过程，体现了人类根据自我意识有目的的从事设计活动的发展历程。其中，对称、均衡、规整等美的形式以迎合实用性的需要而出现并逐渐沉淀下来，形成一种固定的观念，指导着物的创造活动。

原始陶器是人类第一种完成物质的质的变化的创造物。较之于石制工具，它的创造更加完整地体现了人类设计意识的确立以及对美的创造和追求。作为主要生活器具的陶器，实用功能是首要目的，造型的多种多样，则是取决于其用途的不同。例如三足器形体稳定，便于放置，且受热面积大，利于蒸煮食物；尖底瓶上重下轻，接触水面时，便于倾斜汲水；器耳、提梁、流等的出现，也是为了使用的方便。然而，当时的人类并不满足于单纯的使用功能，而是出于不同的观念，在这些陶器上，绘制了他们曾经有过的欢愉和对事物的朦胧理解和猜想，并追求结构、造型与美观的统一。中国的彩陶文化中，以仰韶文化最具代表性。其中的半山型彩陶，从造型和装饰的角度看，是最为精美的。丰满圆浑的罐体与较短而略显外张的直颈，曲直对比和谐，比例尺度恰当，富于变化的锯齿纹饰，黑红相间，传达出富丽、精巧的艺术风格。最为独到的是陶器的装饰具有正视、俯视等多角度的欣赏效果，使人们在使用过程中，从各种角度均能获得完整的审美感受。虽然当时的装饰纹样或立体装饰，大多具有表号的作用，其认知的功利目的大于审美意义，但是追求实用与审美的统一，无疑对设计美的发展完善起到了重要的作用。同时，形式感的应用，也提高了人们对形式美的感受和认识，奠定了设计美的发展基础。

进入阶级社会以后，作为统治者的少数贵族阶层的审美观念和思想意识直接影响到设计美的形成，并为其融入更加丰富的精神内容。青铜器的造型和装饰，均是经过精心设计，具有很高的审美价值和实用价值，而价值创造的目的却是为了满足祭祀的需要或权力的象征，拥有一定的宗教意义和象征意义。如中国青铜时代的典型器物——鼎，其本身的实际用途是煮食物的炊具，然而，方正威严的造型，对称狰狞的纹饰，却创造了一种神秘、凝重的气氛，以满足祭祀的需求。

"禹铸九鼎，以象九州"的传说以及当时严格的拥有数量的规定，也为我们提供了对于那个时代特殊的象征含义和规范着等级秩序的鼎的社会作用的认识。这种观念始终贯穿于整个手工业时代的设计发展过程，表现在包括服饰、建筑、生活用品等广泛的设计领域，成为影响设计美形成和存在的重要因素。

手工业时代设计美的产生和发展，奠定了其组成因素和基本内容。合目的性所体现的功能美、装饰艺术风格传达的形式美，以及多种社会因素、经济因素的影响，使设计美成为有别于艺术美、现实美、自然美等的相对独立的体系，并以追求物质的实用功能与精神的审美功能的高度统一的状态存在于设计对象的创造过程中。

近代工业革命的产生和发展，打破了手工业时代业已完善的统一格局，早期机械产品虽然带来了物质成果的迅猛提高，但它们丑陋的外形和牵强附会的装饰，令人们感到厌恶。同时，机器的大量使用，阻隔了人对制作物的整体感受，使人沦为机器的奴仆而丧失了操作的愉悦感。这些现象都说明，在工业革命初期，人们还没有找到一种适合于工业生产的设计美学观念，实用价值与审美价值出现了背离的脱节现象。但是，改变这种现象的途径并不是一味地怀旧，试图恢复手工业时代"手工与艺术"相结合的生产统一状态，而是应当立足于当下，肯定机器，追求符合设计规律的审美创造。德国的包豪斯以它丰富的教学和实践，提出了艺术与技术在服从机械生产的前提下实现新的统一生产的主张，并通过废弃传统样式和不必要的外加装饰，以强调几何造型的简洁明快，尊重结构自身的逻辑，从而促进设计物的标准化和商品化发展。这些观念促成了新的设计美学观的诞生，即功能主义美学观，它的基本点在于从工业生产过程的合理性中找到产品审美形态的决定性基础。

伴随而来的现代主义运动，在此基础上，进行了广泛的实践和探索。简洁的钢筋混凝土的现代主义建筑纷纷落成，钢架玻璃结构的摩天大楼鳞次栉比，几何形的产品更是充斥了日常生活，设计美也从中找到新的统一格局和存在形式，并得到了充分肯定，从而形成一个新的美学分支研究领域——设计美学。

当现代主义建筑大师密斯·凡·德洛提出"少即多"的口号，并将建筑的功能意义发展到极致，所体现出的实际上已经是背离功能目的的单纯形式化倾向了，这种新的不平衡很快便引发了后现代主义美学思想的诞生，针对过分追求"简单""纯粹""干净""明快"的审美观念，提出了"复杂""折中""丰富""含蓄"的风格主张，并极大地影响了各个设计领域的实践活动和理论探讨。作为对现代主义的修正和有机补充，后现代主义以注重装饰、文脉、传统、文化的面貌，再一次取得设计美学中各组成因素的平衡，成为设计学思想逻辑发展过程中的又一环节。

综上所述，设计美一方面按照自身的成长历程，由被动的不自觉的创造，到有意识、有目的的运用，直到成为一门独立的美学分支学科，具有自己独特的研究对象、研究方法和内容；另一方面，受到社会发展和时代审美观念的影响和制约，经历着螺旋上升形式的破坏——重组——再破坏——再重组的动态循环过程，并在运动过程中，不断求得平衡和突破，完成与自身发展规律相适应的体系建立和完善。

二、设计的技术美

长期以来,纯艺术是美学研究的主要对象,美学曾被认为就是艺术哲学。然而,从手工业时代到机器时代,直到今天的信息时代,艺术设计中的工艺美或技术美是一直存在着的,中国第一部工艺美术文献《周礼·考工记》中就有"工巧美"的论述。工艺美、技术美具有功利性、物质性和情感性。

1. 功利性

原始先民在造物制器的过程中,最早是从实用功利上去考虑的,而审美意识正是在实用意识中孕育而成。俄国美学家普列汉诺夫说得非常明白:"那些为原始民族用来作装饰品的东西,最初被认为是有用的,或者是一种表明这些装饰品的所有者拥有一些对于部落有益的品质的标记,而只是后来才开始显得美丽的。使用价值是先于审美价值的。"人类所创造的物品,是人的目的实现,是人的本质力量的直观体现。人们面对自己创造出来的物品,自然会产生一种愉快感。这种愉快感正是在物品给人的生活带来便利的基础上产生的。因而,从审美发生学的角度看,功利性是审美的基础。

传统的美学理论把排斥功利性当作先决的审美前提,说审美不涉及实用功利。这种观念只适合于纯艺术或自然美的审美,如果把它作为整个审美活动的前提,就不完全正确了,因为它不适合艺术设计的审美规律。艺术设计的审美就是建立在实用功利的基础上,离开了实用功利性,艺术设计的审美价值就无从体现。艺术设计是实用与审美的有机统一。

2. 物质性

工巧美、技术美不是抽象的,而是实实在在的物质形态的美。像古代的石器、陶器、瓷器、丝织品、家具,现代的搪瓷与玻璃制品以及大量的工业产品等,都是以具体的、实在的物质形态,感性地呈现出来。而技术美的物质形态是通过对材料的加工制作而产生的。如家具的技术美,就是通过对木材的加工制作而表现为家具的结构美、肌理美、材质美等。正因为技术美具有很强的物质性,设计的审美才受到多方面的制约,它至少受到了材料、用途、功能、结构等因素的束缚。有人说,美是自由的象征,设计之美就是不自由的自由象征。

3. 情感性

情感属于心理学范畴,人类的造物活动及其产品,肯定包含着丰富的心理内容。马克思曾指出:"工业的历史和工业的已经产生的对象性的存在,是一本打开了的关于人的本质力量的书,是感性地摆在我们面前的人的心理学。"马克思论述的是工业产品,推而广之,人类的一切物品,包括人类早期的石器直至今天的宇宙飞船,其中的工巧美、技术美是具有情感内容的。工巧美、技术美中的情感内容不仅和人类具有功利的关系,而且在使用过程中,让人欣赏到主体的创造力量与创造

才能，这样人与工巧美、技术美之间就形成了一种情感认同。另外，物品的技术美，也是设计师对生活的美好情感的物化的结果。技术美的情感性，不像纯艺术（诗歌、小说）那样显露、直露，它是以物化的形式隐性地存在着的。

三、设计的艺术美

设计美学是技术美与艺术美的结合，也是生活美与艺术美的统一。艺术美在设计美学中的地位可见一斑。设计美学中的艺术美，从艺术形式看，主要有形式美和形式美的规律；从艺术形象看，有造型、色彩、装饰，这三大要素在各种艺术设计中都不同程度地呈现出来。艺术美的出现要晚于技术美。因为艺术来源于技艺、技术。中国甲骨文中"埶"（如图3-3所示）是一个人在种植的象形字，表明了艺术来源于劳动技艺；西方语言中的"艺术"（拉丁文Ars），原来也是技术的意思。这说明在古代社会中，"技"和"艺"是统一在一起的，工匠就是艺术家。今天，设计师与艺术家有所不同了，艺术家主要从事纯艺术的创作，设计师是把技术与艺术完善地结合起来的人。因此作为设计美学得把技艺的概念和纯艺术的概念区别开来。

艺术设计的艺术美，不是单纯地存在的，它总是通过材料、结构、技术、功能、形式法则等因素体现出来，主要还是形式美和形式美的规律在起作用。

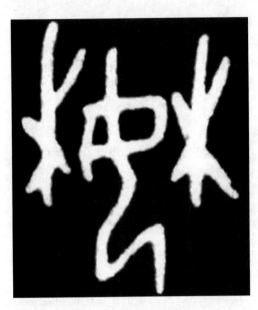

◁ 图3-3 "埶"字的甲骨文

第三节　设计的伦理特征

现代社会是一个消费高速增长的社会，当今的设计师为了满足现代人的物质追求而不停地设计，消费者却永远不满足。设计师如何设计出既满足消费者的意愿，又不违背设计伦理道德，由一种"形而上"的伦理学观念出发，做出"形而下"的产品，满足大众物质和精神双重的需求，成为设计实践和理论需要解决的迫切问题。

一、设计伦理学

设计伦理学是建立在伦理学基础上,将伦理观念与各种社会关系相联系,通过人的思想意识,运用一定的手段作用于设计活动的一门科学。伦理学是一门在人类社会复杂关系中,以道德为主题进行研究的一门学科。

设计作为一项创造性的实践活动,反映了人、物、自然三者之间的互动关系。在这个过程中,设计解决了人类生存以及发展的实际需要,最终实现自我的心智完善。

设计伦理学是新世纪设计艺术发展的新方向,它强调以人为本,主张人性化的设计,提倡关注贫困人口、儿童、残疾人、老人等弱势群体;同时,设计伦理学还注重人与自然的和谐发展,主张生态设计、绿色设计,实现人类社会的可持续发展,最终取得人、环境、资源的平衡和协调。最早提出设计伦理命题的是美国的设计理论家维克多·帕帕奈克。他于20世纪60年代出版了一本著作《为真实世界而设计》,在这本书中,他提出了设计的三个主要问题:一是设计应该为广大人民服务,特别是为第三世界人民服务,而不是少数富裕阶层服务;二是设计不仅仅为健康人服务,同时还必须考虑为残疾人服务;三是设计应该为保护地球的有限资源服务,并为节约和保护我们赖以生存的资源而提供帮助。帕帕奈克认为社会性设计应该摆脱"形式追随功能",而转向"适应需要"。

帕帕奈克提出的关于为真实世界设计,其实质就是强调设计的社会责任,现代设计关于设计大众化和装饰合理性的探讨实际上也是在强调设计的社会责任。帕帕奈克开始呼吁关注有限的地球资源和人类的可持续发展,关注发展中国家民众的基本生存需求和与人类可持续发展密切相关的环境和社会问题,重点关注老年人、残疾人等弱势群体,在世界范围内展开了以解决社会性需求为目的的设计实践探索。

设计伦理学关注以下方面的要点:设计要给予贫困人口、低收入人群、残疾人、老人等弱势群体以更多的人文关怀,遵循设计伦理的平等性原则;设计要关注日益突出的社会伦理问题,如老龄化提速、贫富差距扩大,以求实现世界的和谐发展;设计必须认真思考与解决目前地球日益减少的资源与资源浪费等问题,以实现人类社会的可持续发展;设计应注重实现人与人之间良好的沟通与交流,特别是情感的交流,实现彼此的文化认同。

从某种意义上讲,帕帕奈克强调的真实需求和现代设计强调的设计大众化都属于社会性需求的范畴。社会性需求是随着社会经济发展不断变化的,其应该是实现人类社会和谐发展必须满足的需求,是人的基本需求和社会、环境可持续发展需求的总和,包括发达国家保护环境和资源的需求,发展中国家解决人口、温饱、发展的需要,以及各国老、弱、病、残等特殊群体的需求等。

设计伦理作为设计艺术在21世纪的新的艺术设计的方向,恰恰满足了现代设计艺术处理综合设计关系的问题,使设计艺术有了时代性的设计理论指导。伦理道德作为整合社会思想观念及价值标准的思想导向,对于重新定位调整秩序化的人的关

系有重要作用，伦理道德所明确的核心是人与人、人与物的相互关系性的理论思考和总结，塑造了整个社会共同遵从的思想道德观念。设计伦理学关注设计与人、设计与环境，实现设计的情感交流、文化认同和人文关怀的发展，使设计"以人为本"的设计目的不断深化，从而重新回归到包豪斯所确立的设计原则："设计的目的是为了人。"

包豪斯强调"设计的目的是人而不是产品"，这一观点所体现的人文思想就是尊重人性，以人为本，维护人的基本价值。

设计最根本的服务对象就是人，从一件产品的设计、一个室内空间的营造、一件服装的创意，到一个景观的规划，一栋建筑的拔地而这些设计活动中无不体现着以人为本的思想理念，而这所有的一切，为的是创造一个更适宜人们生存与发展的优良环境，使人与物、人与环境、人与人、人与社会之间相互平衡相互协调，这就是设计的最高境界。

设计的使用者和设计师是人本身，人是所有设计的中心和衡量设计品质的尺度。以工业产品设计为例，设计师将心理学、人体工程学、仿生学等学科引入工业设计领域，为的是能够满足人生理与心理的各种需要；在设计理念上，把工业设计提升到生活方式设计和创意文化设计的层次与境界，使得"人——机——环境"之间最大限度地实现和谐共生。

设计伦理观念极大地深化了设计的思考层面，推动了设计观念的发展。在人类逐渐进入后工业社会的今天，人们对设计的要求也更加多样化。设计不仅仅是为产品的功能、形式的目的服务，更主要的意义在于设计行为本身包含着形成社会体系的因素。因此，设计包括对于社会的综合性思考，设计应该在可持续发展的原则下，使产品与客观世界、产品与人之间的关系得到协调。

设计伦理学是以道德关系为基础、跨越物质（设计活动）的社会关系与思想的社会关系，展开的物质与伦理观念的矛盾研究，其任务是运用一定的伦理学观念与发展规律，基于人因和特定条件与环境，正确设置行为准则与社会规范，通过物质的人工设计，从道德观念上求得人类社会的共同生存、平等、进步、秩序和安全，给予人类社会容易接受的造物实体，并促进整个社会道德教育。

维克多·帕帕奈克曾经明确地提出："设计不但为健康人服务，同时还必须为残疾人服务"。无障碍设计就出现在人们生活的方方面面，它要求设计师在设计中必须全面、充分地考虑到残疾人、老年群体生活的实际需要，并结合他们特殊的生理和心理特点，为其营造一个充满爱与关怀的现代生活环境。

目前国际上规定无障碍设计应该遵循以下标准和原则：平等性原则、安全性原则、易识别性原则和易操作性原则等几方面内容。这些标准和原则，最大限度地关注了设计的适用性，充分体现出对人细致关怀的人文主义精神。

在日常生活中，设计师需要运用先进的技术和手段，使视力障碍残疾人和听力语言残疾人这一特殊的群体能够顺畅地获取信息进行交流；设计师应该给予肢体残疾群体特殊的人文关照，如为残疾人铺设适宜角度和宽度的坡道，在残疾人使用的

卫生间内设置安全扶手（如图3-4所示）等，为这个特殊的群体营造一个安全、舒适、便利、温馨、人性化的生活环境。

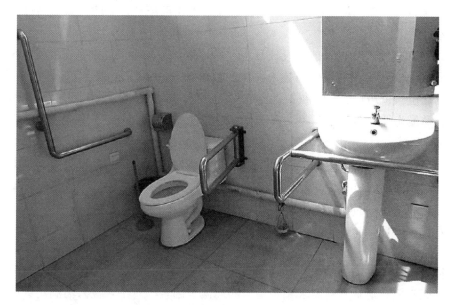

◁ 图3-4　残疾人卫生间设计

二、人性化设计

在设计行业随着世界经济蓬勃发展的今天，"人性化"的设计观念早已经深入到设计领域的方方面面，无论是建筑、纺织、服装，还是机械、家电以及日用品，都在追求着对于"人性化"的表现，设计的人性化已经成为设计的一个基本出发点，成为评价设计优劣的最佳标准。人性化设计的内容主要体现在生理层次、心理层次、人群细分、社会层次和人文五个方向的关怀。

1. 生理层次的关怀

人性化设计首先应满足的是人的生理层次的关怀与需求，即人的基本需要。人性化设计的产品不仅给生活带来方便，更重要的是使产品使用者与产品之间的关系更加融洽。它会最大限度地迁就人的行为方式，体谅人的感情，使人感到舒适，而不是让使用者去适应它、理解它。

从产品的使用角度出发，关于产品结构和功能方向的设计，对人类工作、生活需求的直接满足，是被认同和使用的首要条件。这是物质层面，也是设计所应该满足的最为根本的层面。当现代产品已经具有通常意义上的结构和功能时，产品对市场的占有和发展潜力就主要表现在对于更为周到、便捷和体贴的功能的开发上。这是对于人类工作生活需求的具体关怀。目前，生理层次的人性化设计已经出现以下三个重要的趋势。

① 在原有基本功能的基础上，延伸设计出更加完善的附加功能，多表现在产品智能化的设计上。如在家电行业，满足进一步细分人群的需求和产品基本功能在各品牌都能完全实现的情况下，产品设计趋向人性化已经是各品牌厂商提高自己竞争力的不二法门。

② 通过对产品操作性能的设计开发，满足使用者方便、快捷的要求。在这一点上，遥控器的发明和广泛使用是人性化的最好例证。遥控器小巧、轻便，利用它，不必移动位置就可以轻松、快捷地完成对于一定距离以外的电子产品的操控，这是对于人类最为细心的关怀。

③ 产品外形日趋小巧，多功能复合，便于随身携带和随时使用。在过去的几十年间，电子计算机由一个大房间也装不下的庞然大物变成了可以置于办公桌上的台式电脑，又生产出可以装载公文包内随身携带的笔记本电脑。这个过程无疑是科学技术进步的结果，同时，也是以人为本的设计思想的体现。

人性化设计产品最重要的便是实现其功能性。对于一款手机来说，其最基本的功能便是接打电话、收发信息，在此基础上，还可添加摄像、收录音、MP3、MP4、影视播放、移动存储等附加功能。但附加功能并不是越多越好，而是应当充分考虑技术、成本以及消费者的需求和购买力的高低等因素。对于一件只需满足缠线功能的"线龟"（如图3-5所示）来说，则无需太多附加功能。德国"古德"工业委员会，曾提名表扬"线龟"的设计是独特而简单的创新。这个小东西在使用时将两个小碗向外掰开，电线绕到中轴上，两端留出所需的长度，然后将小碗向内翻折，包住缠绕的电线，每个小碗的边缘上都留有唇口，可让电线伸出来，消除了许多人的"电线噩梦"，也因此获得了日内瓦国际发明展览会金奖。

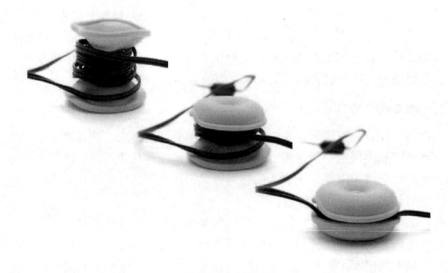

◁ 图3-5　"线龟"

产品结构和功能方面的设计并不属于艺术设计范畴，但它们却是产品设计中的重要内容。现代设计是科学与艺术、技术与人性的结合，科学技术带给设计以坚

实的结构和良好的功能，而艺术和人性使设计富于美感，充满情趣和活力，成为人与设计亲近的纽带。所以，这里所谓的设计人性化中的"设计"并不仅仅指艺术设计，而是包含了内部结构和功能与外存形式美的综合体。更准确地说，科学技术的人性化设计，满足了人的生理需求，使人感到方便快捷、舒适、省力，这种无微不至的关怀往往可以转化为心理上的感动。

2.心理层次的关怀

心理层次上的满足感不像生理层次上的满足那样直观，它往往难以言说和察觉，甚至连许多使用者也无法说明为为什么会对它情有独钟。其实，人对物有情是因为产品自身也充满了感情，如信息产品，柔软、可翻动的键盘，图形化的按键等。

随着社会的不断向前发展，人的生活节奏不断加快，作为个体的人的独立性越来越强，人们不仅需要丰富多彩的物质享受，同时也需要温馨体贴的精神抚慰，尤其是在竞争激烈的信息化时代，工作变得更加繁忙和紧张，人们渴望与之相伴的办公和家居用品更具有人情味，能缓解疲惫的身心，使在家能有像在自然中的感觉。我国自古以来重视人自身的精神活动与人生状态的体验，强调人文精神的贯彻。古代的儒家、道家都主张"天人合一"的观念，认为自然与人本来就是不可分离的统一体，世界是与人的本性、生命活动、生存方式休戚相关、相互交融的，追求人与自然契合无间的一种人生境界和精神状态，关心人生、人事，重视内在精神境界。使用者的这种渴求，使"以人为本"的设计上升到对人的精神关怀。国外一些知名企业的一些最新设计明显体现了人性化的设计理念，如夏普公司设计的液晶显示器冰箱，具有提醒、录音等功能，让用户倍感人性的温馨。

人性化设计除了从技术角度为人类提供了舒适和便利，从而获得了使用者心理的感动，还更加主要地表现在通过艺术设计的方法来体现人性化设计的宗旨。人性化艺术设计多是通过某种经历、经验、习惯或情绪等多种因素的联想而引发的情感共鸣而产生设计效果的，它受到多种艺术风格的影响，手法多种多样。但是，无论以何种途径、何种方式来表达，人性化艺术设计的中心总是停留在对产品的幽默感、趣味性和人情味的表现。因为这种效果容易使人感到安慰、亲切和舒适，从而对本来没有生命的物体产生情感，赋予它生命。

一般而言，对心理层次的关怀大致可以通过以下几种方式来表达。

① 通过设计的形式要素（如造型、色彩、装饰、材料等）的变化，引发人积极的情感体验和心理感受。

② 通过对产品功能的开发和挖掘，在日臻完善的功能中渗透人类伦理道德的优秀思想，如：平等、正直、关爱等，使人感到亲切温馨，让人感受到人道主义的款款真情。

③ 借助语言词汇的妙用，给设计物品一个恰到好处的命名，往往会成为设计人性化的点睛之笔，赋予了产品的有机生命和使消费者难舍的人文情结。

3.人群细分的关怀

设计是为人服务的,因此对于不同的人群也应有不同角度的关怀,尤其是对于在工作和生活中存在着障碍和自由行动受到限制的弱势人群。这里所指的弱势人群主要指老年人、儿童和残疾人三种在社会中需要各种特殊关照的人群。针对弱势人群的人性化设计主要包括弱势人群专用器具设计和在公共环境中设置的弱势人群专用设施。

弱势人群因其自身生理、心理特点和整个社会环境系统缺乏针对他们的考虑,而使他们的自由行为受到限制,在生活中只能依靠别人的帮助才能完成他们想做的事,然而在接受别人的帮助时,他们却失去了一个人的许多需要,如:尊重、参与、平等,而人性化设计的产品就能最大限度地消除不便带来的障碍。

人性化设计更多地从弱势人群的角度来审视社会的倾向,减少弱势人群生活中的不方便和对他人的依靠,帮助他们尽可能地独立生活、建立信心和自信,增强参与意识,更多地感受社会关怀和人间温情,获得自由平等的生活权利。

关注残疾人用品,成为人类工业设计最具人情味的一面。由设计师文森特设计的"残疾人用电脑操作器",方便了手臂残疾的残疾人。现代数字化技术的成熟,方便残疾人的各类产品也应运而生,文字的语音转换、音频的传导以及多种形式的对残疾人关爱的电脑辅助设施也日渐丰富和完善,伴随着对残疾人电脑培训的兴起、残疾网站的建立等,使他们能和正常人一样,享受到丰富精彩的世界。德国设计师设计的盲人阅读仪(如图3-6所示),小巧轻便,可随手拿着在报纸上进行扫描、阅读和存储,避免了残疾人的心理障碍,盲人也能与正常人一样读报。

◀ 图3-6 盲人阅读仪

超级市场的手推车架上加一个翻板,老年人购物时,累了可以当靠椅休息,尊老爱老的美德便体现在细微的设计细节中。日本设计师曾发起针对儿童进行的设计活动,使产品具有独特的功能和儿童喜爱的外形,让儿童受到教育并健康成长,他们称这种设计是"进行教育的设计",令人们对设计师肃然起敬。在这里,设计成了带有神圣责任感和教育职能的社会行为。

4. 社会层次的关怀

人性化设计对社会层次的关怀主要表现为设计对人的生存环境的关怀,在世界经济迅速增长的过程中,工业时代所采用的一些技术在带来舒适和方便的同时,由于短视和不负责任的行为,对人类生存的环境造成了破坏,解决环境污染问题已成为刻不容缓的重大任务。作为当代的工业设计师,应将职业道德作为履行社会职责的基础,在进行设计之前,应考虑设计对社会是否有益,从而抵制不良设计,并且要使产品来源于自然又回到自然,并在本质上更贴近自然。

著名的设计师和设计理论家维克多·帕帕奈克曾经说过"世界上没有比工业设计更危险的工作。"设计不当的工业产品可能具有潜在的危险,包括对人体的损害、对环境的污染及对资源的浪费等。这就要求设计师在进行产品设计时应力求造型简洁,尽量简化产品结构:零件、部件可拆卸、更替;减少材料的使用量和材料的种类,特别是稀有材料及有毒、有害材料,尽量使用回收材料,增加材料循环和用高科技合成材料代替天然材料,最大限度降低各种消耗,同时又可再利用,其目的在于实现产品——人——环境之间的"可持续性"发展。设计界已经提出"适度设计""健康设计"的原则,将对自然环境的保护、对传统文化的传承、人性的回归、反对资源的浪费等作为设计的职业道德和设计师履行社会职责的基础。围绕这个主题系列的绿色产品相继问世,电动汽车、电动自行车、太阳能汽车(如图3-7所示)、无氟冰箱和空调等多种环保产品,其部件可拆卸、便于更换和回收利用。

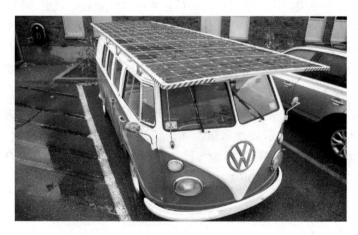

◁ 图3-7 太阳能汽车

5. 人文的关怀

一件设计优良的产品,必然是人、环境、经济、技术、文化等因素巧妙融合、平衡的产物。人性化的设计是人与产品完美和谐的结合,是一种人文精神的体现。在新的世纪里,人们越来越多的在追求一种新的生存环境和生存空间,未来的人性化设计具有更加全面、立体的内涵,在紧张的生活空间中人们更加需求的是一种自

我的情感体验和认知，它将超越我们过去所局限的人与物的关系的认识，向生理感官和心理方向发展。

在设计中表达人文思想，满足人的精神需求，是人性化设计的重要内容。在激烈的商品市场竞争过程中，消费文化的体现应是从消费者的心理、行为与消费观等角度去考虑，通过各种途径展现商品的文化内容，有意识地改变消费观念，激起消费者的情感与共鸣，博得消费者的青睐，从而赢得更大的市场份额，最终体现设计的文化价值。

平等和尊重是人文关怀的基本体现，是作为社会的人自由的情感需求。社会的和谐发展与人际关系的亲和离不开平等和尊重，也是作为"为满足最广大的人的需求"的人性化设计的根本出发点。

德国的著名设计师兰姆斯曾在20世纪50～60年代设计出一系列高度理性化、功能化、高质量而冷漠的经典作品。然而在20世纪80年代，"新德国设计"流派就公开反对以兰姆斯为代表的正统德国设计，强调设计艺术的生动性和人性化。克里斯提安·邦格拉博公开宣称："我反对的不是兰姆斯，而是那种说德国设计必须像兰姆斯的刻板教条"，对沉闷的、冷漠的、理性的德国设计发起强烈攻击，反映了其对极端理性主义设计的厌恶情绪和对人性化设计的期盼与渴求。

随着消费者自我意识不断增强、消费品位不断变化，人性化设计表现出多元化和个性化的特点，刺激消费文化向朝着高层次转化。在设计中注重文化品位的提升与艺术个性的表达，依托文化特色，给设计产品带来更高的附加值。在形式、结构、功能和装饰等方面统筹安排，别出心裁，在物质载体中加入更多更高的"文化含量"，引入文化因素，充分借助于声、形、色、图像等设计元素，调动人的视觉、听觉、触觉、味觉等感官，全方位的营造场景与氛围，让人真正体味到文化气息与文化格调。

人性化设计的人文关怀还体现在民族性上。每个民族、地区或国家由于所处的文化环境不一样，必然会存在一定的文化心理差异，这种差异具体体现在形态、图像、色彩、习俗、信仰、爱好、禁忌、价值观等方面。关注文化的差异产生的需求差异，注重本土文化，展示民族风情、体现民族风格，打出民族文化个性的品牌，通过色彩、绘画、音乐、节日、宗教等民族文化内容，来提高商品的竞争力，以满足不同区域、不同类型的人的审美需求。

第四节　设计的社会属性

一、设计的社会学属性

社会学是一门应用十分广泛的社会科学，是研究人类在社会中的社会生活、社

会交往、社会工作、社会结构、社会发展等社会现象和社会问题，形成对社会整体的认知的一门学科。

设计是人类为了实现某种特定的目的而进行的人造物活动，社会性是其本质属性之一，设计是立足在现实生活的基础上的面向社会的设计，是创新的设计，是提出新问题、解决新问题的过程。

设计社会学为人类社会做出了巨大贡献，一方面为社会组织提供前瞻性、全局性的视角和意识，另一方面设计社会学紧密跟踪着社会现象，分析社会问题，发掘社会变化中蕴涵的趋势，为社会具体事务的解决提供可行的方案。

设计师在满足社会性需求时还需要考虑经济、社会和环境等各种因素。经济性要素包括生产成本和消耗资源等，社会性要素包括社会责任和社会福利等，环境要素则包括材料选择、生产工艺、技术，这些因素的多样性和差异性同时也加大了设计社会属性的复杂性。

帕帕奈克将弱势人群和第三世界民众纳入设计对象的范围，同时也将社会和环境问题作为设计关注的对象。设计的职责不再仅限于为大众设计和装饰的伦理问题，而是扩大到关注全人类可持续发展的层面。为了处理、调整、协调人类与环境的关系，解决地球危机，人们正在努力寻求管理环境资源和使人类持久发展的新方法，这种思想观念已经渗透到了人类社会的各个领域中。如注重废旧产品的回收和再利用；开发新的可重复利用的能源；环保节能的公共交通体系；减少不必要的产品包装；为第三世界国家开发廉价的医疗设备；针对弱势人群的设计等。

经济的发展也使人们的价值观念发生了根本的转变，在西方社会掀起一系列的广泛深入持久的社会运动，包括消费者运动、劳工运动、环保运动、女权运动、可持续发展运动等。

二、设计的社会学意义

1948年12月10日，联合国大会通过了《世界人权宣言》，宣言提出了现代社会人类的25项基本需求，包括住房、医疗、必要的社会服务等，强调了每个人都有享受健康幸福生活的权利，提出了为弱势群体服务，帮助他们克服心理、生理和社会障碍。

1972年，在瑞典斯德哥尔摩召开的联合国人类环境会议，这是人类历史上第一次保护人类环境的会议，英国哥伦比亚大学经济学教授芭芭拉·沃德女士和洛克菲勒大学微生物学家、实验病理学家勒内·杜博斯先生为会议提交了一份报告：《我们只有一个地球》。会议广泛研讨并总结了有关保护人类环境的理论、历史和现实问题，在报告中提出了"我们已经进入了人类进化的全球性阶段"，呼吁人们关注地球的现状，呼吁各国政府和人民为改善人类环境、造福全体人民、造福子孙后代而共同努力。于是"人类只有一个地球！"的环境保护口号响遍世界，对环境保护的重视，激起了设计师的共鸣。

在这种思想的指导下，会议形成并公布了著名的《联合国人类环境会议宣言》和具有109条建议的保护全球环境的"行动计划"。该宣言郑重申明：人类有权享有良好的环境，各国有责任确保不损害其他国家的环境；环境政策应当增进发展中国家的发展潜力。

设计受社会影响，同时也可以影响社会。设计通过它的成果直接介入生活，物质性的成果是对地球资源的利用和重组。进入大工业化时代以来，一方面设计的成果给地球的生态环境带来越来越严重的影响，另一方面设计通过其产品所传达出来的消费理念等也在潜移默化地改变着人类对于消费的态度。在这种情况下设计师有责任有义务设计更环保更绿色的产品，走可持续发展的道路，从根本上阻止人类生存环境的继续恶化，促进人类社会的可持续发展。

三、为第三世界设计

20世纪60年代，特别是《为真实世界而设计》和《寂静的春天》著作的出版，设计界开始重视设计的社会责任。1969年在伦敦举办了主题为"设计——社会——将来"的国际工业设计师年会，设计界展开了如何为社会服务的讨论。产品设计开始针对残疾人和老年人的使用特点，偏向对人机工程学易用性的研究。20世纪90年代，英国设计委员会开展了一系列的社会性设计项目，包括"改善学习环境运动""设计抑制犯罪""为病人安全而设计"等。

进入21世纪，大规模的设计展在推动社会性设计理念上发挥了很大的作用，如2005年在纽约现代艺术博物馆举办了主题为"安全：设计承担的风险"的设计展；2007年在纽约国家设计博物馆举办了主题为"为剩下的90%设计"设计展。这些设计展览展示了社会性设计实践的最新发展情况，展示的项目囊括了第三世界国家的医疗、卫生、基本生活、农业经济、社会和环境等社会性需求的各个方面。参加这个展览的共有30个社会性设计项目，它们都以第三世界人们的基本生活需求为出发点，很好地展示了社会性设计发展现状。

由于占世界总人口90%的第三世界民众无法享受发达国家人民习以为常的产品和服务，一些有责任心的设计师发起了名为"为剩下的90%设计"（简称"为第三世界设计"）的设计运动，希望寻找简单和低成本的方法解决第三世界人群的住宅、健康、饮水、教育、能源和交通等各方面社会性需求。

设计师为落后地区设计了低成本的解决方案，例如为非洲缺水地区设计的即时水源净化工具、远距离运水工具等，有效解决了当地缺水的状况。第三世界的贫困民众，特别是儿童和残疾人，很少有机会享受基本的教育，设计师开发了专为发展中国家小孩设计的电脑，在硬盘中存储大量的电子书籍，设计师还开发了利用廉价LED和微缩胶卷组成的投影系统，进行社会教育。设计展中还针对落后地区进行能源解决方案。世界上有超过16亿人用不上电，设计师使用当地的陶罐制成能冷藏食物的"冰箱"，在不利用电能情况下，使水果可以长时间保存。交通可以帮助人们

摆脱贫穷，使他们能方便地到达医院、学校，因而设计师开发出了一些低成本高效率的自行车等工具。

思考题

① 怎样理解设计的功能性与功能主义的联系与区别？
② 怎样理解设计社会性的重要性？
③ 如何理解设计的功能？

第四章 设计的思维

第一节　设计思维概述

艺术设计是思维与表现相结合的产物,而设计过程是一种思维创造的过程。设计产品需要创新,而创新的核心是创造性思维,创造性思维是指用创造性的概念和方法解决问题时的思维,它是思维的高级表现,是具有主动性的思维活动,以不同寻常的角度思考问题,反映事物本质属性是一种可以物化的思想心理活动,寓于抽象思维和形象思维的结合之中。首先,创造性的设计思维能力是从事思维活动所必须具备的能力,富于创造性思维能力的人,他的学习和工作是能动的,会自觉地将从书本中学习到的知识加以融会贯通来解决问题,产生知识的创新。其次,创造性的设计思维能力能帮助设计人员完成设计,观察、联想、想象、发散思维能力是产生创造灵感的基础,综合、分析、判断、取舍、概括、提炼则是创造灵感的导航。

一、设计思维的基本概念

思维是人脑对客观事物间接的和客观的反映,它能动地反映客观世界。思维通常指两个方面:一是理性认识,即"思想";二是理性认识的过程,即"思考"。设计是通过构思方案,形成人工制品的视觉形式。设计是前提,限定思维的范畴;思

维是手段，借助于多种表现形式，最终形成设计方案及其相应成品。

设计思维的整体活动主要包括两个方面，首先，它体现出鲜明的创新性，相对于传统思维的恒定性，这种创新性在思维活动中的表现是广泛的和多角度的，有论证方式的新颖性，有思考角度和方法的新颖性，有运用材料技术的新颖性，还有思维成果的新颖性。其次，从思维运行的过程来看，创造性思维不是单一的思维形式，而是以各种智力因素为基础，围绕选题目标全面展开联想，最终产生优化组合，形成了新成果的高层次、复杂的系统化思维活动，其各种因素之间存在着不同程度上的相互作用、相互制约的必然联系。

创造性思维既不是一种孤立的思维活动形式，也不是两种或者某几种思维活动类型的简单叠加，而是一个包括逻辑思维与非逻辑思维、形象思维和抽象思维、发散思维与收敛思维、灵感思维等多种思维形式和要素在内的、相互协同进行的有机结合起来的高级整体。

因此，设计思维不仅要求设计师具备较高的审美敏感度和扎实的形象表达技能，同时还要能对艺术和技术的结合做出思考，通晓自然科学和社会科学知识，不断激发直觉上的思维惯性能力。长此以往，设计师通过大量实践项目逐渐认识了设计对象与客观环境之间的各种联系，逐渐熟悉设计规律，从而形成一定的设计思维形式。

二、设计思维的基本特征

设计的内涵是创造，设计思维的内涵是创造性思维。创造性思维的特征可以归纳为：思维方向的多向性、求异性，思维进程的突发性、跨越性，思维效果的整体性、综合性，思维结构的广阔性、灵活性，思维表达的新颖性、流畅性。下面详细介绍创造性思维其中五个基本特征。

1.设计思维的突破性

设计的出发点之一就是要寻求突破，而要创新首先必须对已有知识信息进行加工处理，从中发现新的关系，形成新的组合，并产生突破性的成果。现代科技进步是在批判和否定旧事物的基础上取得并完善的，创新者敢于怀疑，具有好奇的眼光，善于从多个角度观察事物，能运用自己的潜能激发灵感和直觉，突破传统的成见、偏见和思维定式，形成革命性的改变。如图4-1中的"Friendly Umbrella Stands"雨伞架，设计结果得到的产品不仅可以存放雨伞，并且能接住从雨伞滴下的雨水，充分利用所接的雨水为花儿浇水，颇有新意，充分体现出产品

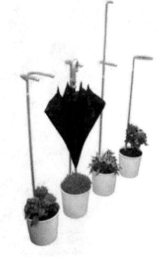

◁ 图4-1 "Friendly Umbrella Stands"雨伞架

设计的创新性。

2.设计思维的新颖性

设计思维的本质属性是求异、求新，以致产生出独特的思路。创造者能从不同寻常的角度去思考问题，其思维的角度、方法和路线别具一格，其思维结论超越了原有的思维框架，具有独到之处。为了达到新颖，就要敢于对习以为常的事物提出质疑。代表作品如图4-2所示。

◀图 4-2　设计思维新颖性作品

3.设计思维的多向性

相比于人们通常习惯的逻辑思维的单向性，多向性思维是向三维空间扩展，分为发散思维、顺向思维、逆向思维、侧向思维和收敛思维等，从而使创新过程富有活力。代表作品如图4-3所示。

◀图 4-3　设计思维多向性作品

4.设计思维的突发性

当人们的思维达到极限或者高潮时,往往会豁然开朗,于是便有可能突发奇想,使得久思不解的问题在顷刻之间找到答案,使问题迎刃而解,这就是所谓的灵感突降。当然,这是由量变到质变的飞跃,有赖于日积月累的经验和思索才能达到这种顿悟的状态与境界。代表作品的草图如图4-4所示,作品成品如图4-5所示。

◁ 图4-4 设计思维突发性作品草图

◁ 图4-5 设计思维突发性作品成品

5.设计思维的敏感性

思维的敏感性是指能在短时间内,迅速地调动思维的能力,能当机立断解决问题。这样的思维结果能够得到鲜明的思路,这要求构思者既不优柔寡断,又不轻率从事,而是以思维的综合性、深刻性、灵活性为基础。作品如图4-6、图4-7所示。

◁ 图4-6 设计思维敏感性作品-1

◁ 图4-7 设计思维敏感性作品-2

三、设计思维的基本过程

1.一般的设计思维过程

思维是一个复杂的心理过程,是大脑对各种信息的分析、综合、比较、抽象、

概括、系统化思考的过程。而在设计思维活动中，则是把上述的思维过程关联起来，并利用判断、推理等思维形式进行分析、比较、抽象和概括的过程。

2.发现问题并解决问题的设计思维过程

解决问题的设计思维程序，通常可以分为四个阶段，即提出问题、分析问题、做出假设和验证假设。

首先是提出问题的难易程度，要能够把控；接着是界定问题范围，并加以分析及整理，以做出恰当定位；然后做出假设，列出构想；最后综合所收集的思路，从中优选出可行性方案进行试验并完善。

第二节 设计思维的基本类型

一、形象思维

感受和体验是常常和形象关联在一起的词汇，而形象思维则是通过事物的外表对其进行分析、概括、总结的一种思维方式。该思维方式的特点是：形象思维抛开的抽象和实际的信息载体，通过直接的外表接触、直观感受、个人记忆、个人想象力等作为介质，进而转换成形象思维，在此基础上将想法进行深加工、改变、综合以及展现出来。这样的思维方式和其他的思维方式有着根本上的不同，是一种特殊存在的思维方式。形象思维在具体的运用过程中，必须要有一种形象存在才能够使用该种思维方式进行艺术设计，才能够达到设计师想要的效果（见图4-8、图4-9）。

◁ 图4-8 保时捷911车系
青蛙眼的造型设计

◁ 图4-9 形象思维设计作品

二、逻辑思维

逻辑思维是一个理性的思考过程，通过定义、判断、推理等方式进行思维，也可以称之为主观思维、抽象思维。该思维方式具有以下特点：确定性、有条理性、有根据性等，将反应客观现实和自然规律的事物通过抽象的概括变成内涵、原理等，让人们的认识能够从感性转变成理性、从个别转变成一般再变成个别的过程。逻辑思维方式反映的是客观事物，使得客观事物的抽象性、总结、间接性得到反映，也是通过这些过程将事物的实质表现出来（见图4-10、图4-11）。

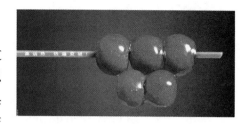

◁ 图 4-10　逻辑思维设计作品 -1

三、发散思维

发散思维又称为放射性思维、扩散性思维、求异思维等，是创造性思维的重要表达方式，该种方式主要运用在艺术设计的创意出现时期。发散思维的特点是：自由发挥、变通性强、独具特色等。发散思维方式的应用方法是根据中心问题展开想象，根据问题解答出各种可能的结果。该思维方式没有逻辑性，是一种跳跃式的思维方式。在人们的生产生活创造和解决问题时，可以围绕问题的中心，根据掌握的信息，从多种角度、多个方向、多个层次进行思考和探究，力求获得更多的解题方法，这便是该种思维方式的应用过程。

◁ 图 4-11　逻辑思维设计作品 -2

四、收敛思维

收敛思维方式又被称作集中思维、聚合思维、求同思维等，表示的是在解决问题的过程中，利用已知信息，在多种可能性中利用逻辑性有方向的、在一定的范围内得出一个合理的答案。该思维方式的特点是：简单

◁ 图 4-12　收敛思维设计作品

明了、有条理、有逻辑性、具有一定的规律。该种思维方式在使用的过程中只有一个正解，可以从各个方面进行目标的寻找，最终的答案只有一个。因此，可以在解决的过程中利用一切办法、使用一切资源、组织一切力量，在科学合理的计划和掌控中，达到目标（见图4-12）。

五、逆向思维

逆向思维是通过改变思路，用与原来的想法相对立或表面上看起来似乎不可能解决问题的办法，获取意想不到的结果的一种思维方式。逆向思维具有双向性、创新性及转移性的特点。在构思设计方案时，应注意绕开以前所熟悉的方向和路径进行思考。在现实生活中，用逆向思维进行思考和设计的实例屡见不鲜，如机场的电扶梯、运送带，就是将地不动人动的常态转换成地动人不动的逆向状态而设计的；倒装把手的设计，也是反顺装把手的常态而设计出来的等。逆向创新思维的关键，是摆脱常规思路的束缚，当设计师殚精竭虑、百思不得其解时，逆向地思考事物的过程、结果、条件和位置等，就会茅塞顿开，收到意想不到的效果（见图4-13）。逆向思维主要有反向选择、破除常规、转化矛盾三种表现形式。

◀ 图4-13　逆向思维设计作品

1.反向选择

反向选择，即针对惯性思维产生逆反构想，从而形成新的认同并创造出新的途径。如洁肤化妆品的消费对象一直以女性为主，男用化妆品的问世就是一种反向选择的结果。

2.破除常规

破除常规，即冲破定势思维的束缚，用新视野解决老问题，并获得意外成功的效果。在过去，当人们视力模糊时，一般要配戴眼镜，通过镜片凹凸的角度来矫正

眼球视物的焦距。自20世纪80年代以来，隐形眼镜逐渐风靡全球。它将一小块透明塑料片放在眼球前方的泪膜上即可取代眼镜片，而且这种镜片可随眼球转动，视野更为广阔。

3. 转化矛盾

转化矛盾，即从相去甚远的侧面做出别具一格的思维选择。牙膏从来就是洁齿护齿的清洁用品，可"胃康"牙膏却兼有保肝护胃的保健功能：由于引起胃黏膜病变的幽门螺旋杆菌一般躲在牙垢中，当机体抵抗力降低时便随着唾液或食物返回胃内兴风作浪，而该牙膏可以杀灭幽门螺旋杆菌从而达到护胃的功能。"胃康"牙膏抓住"病从口入"的特点很快便获得成功。

六、直观性思维

直观性思维，是指人们在设计时，不经过逐步分析而迅速对所要创作的作品做出合理性的设想或顿悟的一种跃进式思维。采用这种思维方式来进行设计，可以取得直接而明显的效果。如许多广告设计就直接将产品形象置于主角地位，形成所谓的产品真实"形象"，但这种设计如果不注意艺术意韵的体现，也会因过于直接而显得平庸，甚至变成缺乏创意的设计。例如，在2006年中国联通主办的"新势力系列产品形象代言公仔创意大赛"中，有很多作品就直接将手机描绘成长了鼻子、眉毛和眼睛的手机形象。虽然直观，但失之于单调，更缺乏想象力。

七、联想思维

联想思维是将要进行思维的对象和已掌握的知识相联系、相类比，根据两个设计物之间的相关性获得新的创造性构想的一种设计思维形式。联想越多越丰富，获得创造性突破的可能性就越大。联想思维有因果联想、相似联想、对比联想、推理联想等多种表现形式。如鸟能飞翔而人的两手臂却无法代替翅膀实现飞翔的愿望，因为鸟翅的拱弧翼上空气流速快，翼下空气流速慢，翅膀上下压差产生了升力，据此，设计师们产生联想，改进了机翼，并加大运动速度，从而设计出飞机。联想思维具有形象性和连续性特征。

1. *形象性*

联想思维属于形象思维范畴，因为它的思维过程要借助于一个个表象才得以完成。就像电影里的一幅幅静止的画面，最后播放成为完整连续的电影。具有感性、直观的特点，所以这种思维显得生动、鲜明。

2. *连续性*

联想思维一般是由某事或某物引起的其他思考，即从某一个事物的表象、动作

或特征联想到其他事物的表象、动作或特征。这两种事物之间往往都是存在着某种联系的，继而再以后者为起点展开进一步的联想，直到最终结束。也可能开始和最终的两个事物根本没一点联系，但却被这样一种思维形式联系在了一起，这就是联想思维的连续性特征的反映。联想是人的接纳能力、记忆能力和理解能力长期积累而突发的结果。

八、灵感思维

灵感思维就像它的名称一样，抽象、令人难以捉摸。"灵感"一词起源于古希腊，原指神赐的灵气。"灵"是精神、神灵的意思；"感"是客体对主体的刺激，或主体对客体的感受。灵感是心灵在接受外界刺激之后，通过各种思维方式所产生的某种思维产品。

自古以来，灵感就引起了人们的注意。在古代，人们认为，灵感就是在人与神的交往中，神依附在人身上，并赐给人以神灵之气。随着科学技术的发展，人们逐渐从生理学、心理学的意义上搞清楚了这些长期困扰我们的问题。灵感就是人们在文学、艺术、科学、技术等活动中，艰苦学习、长期实践、积累经验和知识，而产生的富有创造性的思路或创造性成果，是形象思维扩展到潜意识的产物。它要求人们对某种事态具有持续性的高度注意力，高度的注意力来自对被研究对象高度热忱的积极态度。思维的灵感常驻于潜意识之中，某一研究的成果或思路的出现，有一个较长的孕育过程，待酝酿成熟，突然沟通，涌现为显意识。灵感的出现需要以下条件：长期致力于对某一问题的思考；记忆的重新组合，思路接通，迎刃而解；注意力高度集中、忘掉自我，其他层次的人格忽然升华；积极思考，苦苦求索，精神处于高度兴奋状态。

灵感是显意识和潜意识相互作用的产物，显意识和潜意识是人脑对客观世界反映的不同层次。显意识是由人体直接地接受各部位的信息并驱使肢体"有所表现"的意识。潜意识是由人体间接地接受各部位的信息，并不能驱使肢体"有所表现"的意识。灵感是人类创造活动中一种复杂的现象，它来源于知识和经验的沉积，启动于意外客观信息的激发，得益于智慧的闪光。灵感的表现是突发的、跳跃式的，就是"众里寻他千百度，蓦然回首，那人却在灯火阑珊处""用笔不灵看燕舞，行文无序赏花开"的情境。灵感思维具有跃迁性、超然性、突发性、随机性、模糊性和独创性等特点。

灵感思维是思维主体对百思不解的问题，在刹那间出现破解问题答案的非逻辑思维方法。它是思想中突如其来的、使问题得到澄清、使思路豁然开朗的灵光乍现。它有时出现在自觉思考中，但更多的是在潜意识的紧张思考之后突然闪现。灵感是思维中奇特的突变和跃迁，是思维过程中最难得、最宝贵的一种思维形式。因而灵感思维也叫顿悟思维，指人在思维活动中，未经渐进的、精细的逻辑推理，在思考问题的过程中思路突然打通，问题迎刃而解，是人的思维最活跃，情绪最激奋

的一种状态。

爱因斯坦认为灵感与科学方法的逻辑分析毫不相干。在灵感产生的过程中，主体在加工信息时（同化），信息也在加工主体（顺应）。不仅如此，多个自我、感觉经验、思想情绪、思维定势等多种因素都在加工着主体。同化和顺应总是同时发生的，不可分割的。同化和顺应的过程既是线性的，又是非线性的，是形式逻辑思维和非形式逻辑思维的辩证统一。我国著名科学家钱学森指出："灵感，不是什么神灵的感受，而是人灵的感受，还是人，所以并不是很神秘的事。不过在人的中枢神经系统里是有层次的，忽然接通，问题就解决了"，"如果逻辑思维是线性的，形象思维是二维的，那么灵感思维好像是三维的"。灵感思维实际上就是形象思维的扩大，从显意识扩大到潜意识，是从更广泛的范围或是三维的范围，来进行形象思维。

灵感思维以逻辑思维为基础，以思维系统的开放，不断接受和转化信息为条件。大脑在长期、自觉的逻辑思维积累下，逐渐将逻辑思维的成果转化为潜意识的不自觉的形象思维，并与脑内储存的信息在不知不觉的状态下相互作用、相互联系之中产生灵感。在现代设计领域，它往往被认为是人们思维定向、艺术修养、思维水平、气质性格以及生活阅历等各种综合因素的产物，是一种高级的思维方式。灵感思维是人类创造活动中的一种复杂的思维现象，是发明的开端、发现的向导、创造的契机。

灵感思维主要有以下两种表现形式。

1. 神秘灵感

神秘灵感，即突然闪烁出来的具有内在主动性的奇思妙想，它一般比较偏向于由抽象到具象的思维过程。牛顿把天体运动中的月球想象成一个被大力抛出的石头，这就是惊世骇俗的突发奇想，因为这既不是从直接经验事实中归纳出来的，更非从既定的逻辑思维中演绎出来的结果，但它完完全全符合自然界的发展规律。

2. 混沌灵感

混沌灵感，指处于饱和的受激状态下，由外因触发反射或蜕变出来的思维结果。混沌灵感始于具象而后朝着理念的抽象性世界再转化表现出来的。德国化学家弗里希·凯库勒在睡意朦胧中梦见了一条首尾相接、翩翩起舞的长蛇围绕着自己，由此突然悟出了苯分子碳链的环状结构。

九、直觉思维

直觉思维是思维主体在向未知领域的探索中，直觉地观察和领悟事物的本质和规律的非逻辑思维方法。直觉是"智慧视力"，是"思维的洞察力"；另一方面，直觉是"思维的感觉"，通过它，人们能直接领悟到思维对象的本质和规律。

直觉思维与逻辑思维的不同点在于：逻辑思维具有自觉性、过程性、必然性、间接性和有序性；而直觉思维具有自发性、瞬时性、推测性、随机性和自主性。例

如大陆漂移学说的创立者魏格纳，躺在病床上观察墙上的世界地图时，突发奇想：大西洋两岸大陆轮廓的凸凹竟如此吻合，会不会原来就是一个整体呢？这种依靠灵感和顿悟的思维方式，就是直觉思维。直觉思维可以创造性地发现新问题，提出新概念、新思想、新理论，是创造性思维的主要形式。

灵感思维与直觉思维的发生有一定的关系，但是，直觉和灵感又是两个不同的概念。直觉产生的时间往往很短促，而灵感则要经过一段时间的顽强的探索，有持续时间长短之分；直觉是在对出现于眼前的事物或问题，所给予的迅速理解，灵感的产生常常出现在思考对象不在眼前，或在思考别的对象的时刻；直觉出现在神智清楚的状态，灵感可能产生于主体意识清楚的时候，也可能出现在主体意识模糊的时候；直觉产生的原因是为了迅速解决当前的问题，灵感则往往在某种偶然因素的启发下，使问题得以顿悟；直觉的产生，无所谓突然，也无所谓出乎意料，灵感在出现方式上则有突发性，或出乎意料性。直觉思维的结果是做出直接判断和抉择，灵感思维的结果则与解决某一问题、突然理解某种关系相联系。

十、抽象性思维

抽象性思维是认识活动中一种运用概念、判断、推理等方式，来对客观现实进行的概括性反映。抽象性艺术思维设计是凭借抽象概念，以及间接性表现方式来对设计进行的一种高度凝练化的反映过程，使设计的形态更加具有超出人们通过认识活动而获得的仅靠感觉器官直接感知的形象。

一些运用抽象性思维设计的图案，很容易令人想起毕加索、马蒂斯、康定斯基的作品，他们运用多变而富有意义的风格表现事物的本质。有些图案则像蒙德里安的几何图形和简单的色块放在一起。这些图案的形式，如线、点、锯齿形、重复的条纹与自然的、生物的形状均被用于装饰设计之中。尤其是现代设计师，从这一设计中获得了强有力的艺术表现效果。例如，抽象性思维为家居设计提供了另一种灵感，远离烦琐的细节，大面积运用简单色彩，创造一种宁静、简洁的室内装饰效果。

第三节　设计思维的基本特征

一、设计思维的普遍特性

1. 易读性

设计思维的易读性，是指设计师将设计意念的各种符号信息按照易于理解的构图秩序组织起来，发展为语义结构的模式识别，从而完成设计语言转换的思维特

点。设计与人们的生活息息相关，其信息传递的易读性要求十分明显。当代人在快节奏和无序的生活状态下，总希望在琳琅满目的商品和鱼龙混杂的广告中能快速地将他们的某种需要识别出来，最为直观的就是各类视觉符号和图形语言。在图形语言的运用上，设计师往往是从注意力的捕捉开始，通过视觉流向的引导以及流程规划，到最后印象的定格等思维紧密的设计，去引导消费者的思维，使消费者能以最合常理的心态、最便捷的途径以及最有效的方式获得最佳印象，从而激发受众的心理诉求，实现传达商品信息的目的和说服消费者购买的广告效应。当图形、文字与色彩等各种信息不断地作用于人们的感官时，就会引起视线的移动与心理的变化。

2. 跃迁性

设计思维的跃迁性是一种质变，设计人员在研究创作对象时，会对其进行分析，并做出意念创造，借助完成逻辑中断和思维飞跃实现跨越常规推理的过程。由于人类意识活动不是单一、孤立的现实反映，而是一种综合性较强的复杂反映。反映形式方面，除了一些可控性较强的显性意识反映外，某些不可控的潜意识反映也占有一定的比例。

主体对客体潜在控制的反映是潜意识的具体表现。丰富生活经验的累积是设计师设计思维跃迁性的主要来源，在客观信息的刺激下，灵感的闪现有利于设计师的创作发挥。多数情况下，由于潜意识在日常生活中的思考当中长期处于疲惫状态，在思绪牵动或外因触发的情况下，更容易激发新问题、新观点，形成初步的想象构思和直觉顿悟。当设计师对设计对象设定新的质量规格或是对产品包装的市场接受度进行外观判别时，难以突破传统认知的约束，先入为主的思维定势束缚了创作设计，若能摆脱这一束缚，设计创意将让人眼前一亮。

3. 同构性

设计思维的同构性，是指输入的知觉客体信息与已存储的审美主体经验信息间的顺应、受动与同化、再造的相互关系。设计思维同构性的设计过程具有以下一些特点。

① 通过对素材的界定可以使主题明朗化。
② 通过整体的分析使设计方案更加符合设计师的初衷。
③ 通过内容与主题之间，方案与策略之间的联系和融合使设计方案系统化。
④ 通过思维和方法上的条理性使设计方案致力于可实现性。

4. 独创性

独创性是艺术创作的前提。在设计过程中，独创性也是设计思维的基本特征。设计思维的独创性，是指在设计观念生成的过程中，设计师充分发挥心智条件，打破惯有思维模式，赋予设计对象全新意义，从而产生新的设计方案的思维品格。设计思维的独创性是设计工作者在设计实践中不断积累的结果。无论是创造构思阶段

还是设计成果的呈现，都离不开设计者深入生活的社会实践。

设计思维的独创性素质要求分为心和智两个方面。心：要求设计师具有不满足、好奇心、成就欲、专注性等心理因素。智：要求设计师具备变通力和洞察力等智力因素，例如，废弃的易拉罐可以做成烟灰缸、笔筒、风铃、花篮、钥匙挂饰、仿铜雕、装饰物、吸顶灯等。在设计思维活动中，境域——启迪——顿悟——验证四个阶段，构成设计思维跃迁性的生成机制。"境域"，是设计思维独创性的生成环境。设计师应首先对设计物的有关条件和限制有透彻的了解，竭尽全力地投入思维活动之中，直至潜意识与显意识随意交融的忘我境域。"启迪"是设计思维独创性的信息纽带。当设计构思陷入僵局、难得其解时，不妨从其他艺术形式和相关学科中寻找意象，形成完整而清晰的新观点，并在潜意识中反复酝酿，然后再用自己的设计语言把它译解出来。"顿悟"是设计灵感在潜意识中孕育成熟后同显意识沟通时的瞬间显现。当人们经历长期的耐心探寻突然产生灵感诱发时，要养成笔录习惯，随时记下设计创意思想火花的瞬间行踪。"验证"是对设计创意的结果进行优劣分析、科学鉴定的审视过程。随着灵感的迸发，一些新方案、新思路甚至新理论会脱颖而出。

二、新形势下艺术设计的表现特征

1. 设计方式的多样化

随着现代人对生活品质追求的提升，大众对艺术设计提出了更高的要求，因而艺术设计在表现方式上体现得更加多样化。艺术设计不仅仅重视其审美的功能性，而且还具备了实用性的特点，艺术设计从艺术的方式表现走向了生活，其影响力扩大了，和老百姓的生活联系得更加紧密。

艺术设计方式体现了服务的精神，以物质和精神的完美统一，催生设计出了更多符合现代人需求的艺术设计产品。艺术设计方式在新形势下更加善于利用现代信息技术手段，重视多重感官和功能性的体验，创新思维方式更为明显。

2. 设计素材的丰富性

艺术设计的素材在新形势下更为丰富，人们接触到的事物和思想更加多样，因而在艺术设计的思维方式上就更具有开放性，对于现实生活中的设计素材都能够灵活地运用。现代艺术的设计重视对传统设计的经验总结，尤其重视对传统工艺和传统元素的把握，从中提取出更多设计元素的净化，并结合以现代性的创作思维和大众的艺术需求性，从而设计出具有更高价值的艺术设计产品。现代艺术设计对于生活的感知能力加强了，以更加贴近大众精神和物质需求的内容来设计出创新性的产品，对于设计元素的整体更具协调性和表现力。

3. 设计需求的多元化

随着大众社会生活水平的不断提升，人们对于艺术设计的需求性体现得更加

多元化。人们在追求艺术审美的同时，对于艺术设计的功能性要求更高，而且艺术设计已经融入到生活产品中，尤其在消费选择上人们更倾向于具有设计美感且实用性强的产品。艺术设计所要考虑的设计需求更加重视对于大众精神文化的思考，同时体现了和大众精神文化需求的双向互动，从而引发大众对于艺术设计的思考。

三、设计的真善美特征

1. 设计之真

"真"是进行设计实践的基础，在"真"的基础上去挖掘能够反映人类生产生活所需求的设计，继而设计出真正满足人类需求的产品。

人类的设计行为是一种有目的的创造性活动，在设计的过程中，需要设计师去探求材料之"真"、工艺之"真"、科技之"真"等。材料之"真"诠释出经由设计进入制造的产品需要了解材料的特性，遵循材料固有的本质，使材料发挥其本身真实的效能，从而设计出完成其产品功能的有效形式。例如设计中所需要的竹子属于天然材料，受损后可以修复，清洁维护方便，质地坚硬，不易生虫，可以大量生产，价格相对低廉，环保无污染，可再生性强。在现代生活中，人们生产生活需要的一些产品材料都可以用竹材料代替，设计出各种各样的竹质产品。在竹质产品的开发中就需要尊重竹材料之"真"，针对竹子的特性，利用竹材本身的色泽、纹理、质感，因势利导，显示出自然的材质美，开发相关的竹质产品，创造出符合现代人审美方式的产品形式。工艺之"真"也是设计产品时需要考虑的重要内容。工艺直接关系着设计的实现。所生产的产品需要在正确、合理的工艺下才能保证产品的质量，这就要求制造工艺讲究工艺的科学性、逻辑性、效率性，符合生产制造的规律和要求，确保产品按质按量制造，避免盲目制造，脱离生产制造工艺的科学轨道，造成人力、物力、财力的浪费。科技之"真"是现今设计过程中所要考虑的重要方面，要求设计者始终紧随全世界科学技术的发展方向，将科学技术进行有效分析，善用科学技术来指导设计。因此，设计中科技之"真"需要尊重科技发展的正确道路，把握科学技术的实质，减少不合理的科技使用给人类带来的冷漠、行为异化、生存灾难等，进而改善人类的生存环境，提高生活质量。总而言之，设计之真涉及的范围较广，需要在设计的过程中具体问题具体分析。始终把握设计之真这一基础，在"真"的基础上去做设计，将会寻找到设计的根源，全面认知事物的本质和规律，从而有利于研发新的产品。

2. 设计之善

思想家庄子主张以求善为本，尊重自然规律，爱惜自然。设计之善这一诉求从"善"的原则出发，又以"善"为归宿，需要在设计中考虑环境道德、文化道德、

社会道德等因素。设计之善从产品层次的角度，是指它的功利作用。从狭义的视角来看，产品设计的功利揭示了产品具备一定的实用功效，能够满足人类的需求，发挥应有的效能。假如设计生产出来的产品不能发挥本身的效能，不能为人类的衣、食、住、行、用提供方便，那么也就失去了"善"的意义。例如市场上很多的假货商品，不仅浪费了生产制造所用的资源，还造成了环境的污染。尤其是一些假冒伪劣的电器产品，带来重大的安全隐患，失去了该产品本身"善"的功利作用。

从设计师的角度来讲，设计之善驱动设计师积极倡导人文之善，追求人文关怀，提高自身的设计责任感。首先，以人为本，设计师按照可持续发展的要求实施可持续设计，深刻考虑设计既要满足当代人的需求，同时也不损害后代人的利益。其次，以自然为善，最大限度地减少对自然的侵害，尊重自然，维护生态平衡。最后，以生物为善，设计时把其他生物放在与人同等的地位上考虑，留给生物生存的自由空间，诉求人与生物的和谐共处。设计之善涵盖的领域较广，不管是人类社会还是自然环境都需要用"善"来监督和管理、用"善"来调节、用"善"来设计。如针对盲人、老人、小孩等弱势群体的无障碍设计、减少能源消耗及污染物排放的可持续设计、注重人类现今及未来生存方式的生存设计，都体现了设计师的人文关怀及设计之善的理念。设计之善包含了社会风尚和道德伦理的内容，时刻坚持设计之善的理念将有利于改善人类的生存环境，有利于提高人类的生活质量，有利于促进人与人、人与社会、人与自然的和谐。

3. 设计之美

"美"是具体事物的组成部分，是具体事物具有的有利于社会和绝大多数人生存发展的特殊性质和能力。设计之美虽与设计美学有一定的联系，但也具有自身的个性与特征。设计之美是追求实用与审美、物质与精神、科学与艺术的整合。

① 设计之美体现实用与审美的结合。欧阳周、陶琪在《服饰美学》一书中指出："美是客观事物自身的一种自然物质属性；美是一种社会现象，它根源于人类的社会实践；劳动创造了一切，劳动也创造了美；美是人类通过社会实践在对象上显现出人的本质力量的肯定和确认。"从《服饰美学》中的观点得知，人类设计制造的需求物品是对人的本质力量的肯定和确认，并表达出了物品的实用功利性。人们在设计、制造物品的过程中获得了物品所带来的快意，这种快意正是在物品给人的生活便利的基础上产生的。从审美发生学的角度看，实用功利性是设计之美的基础。一个设计作品首先要考虑它功能的实现，如不能实现产品本来的功能，这样的设计必将被淘汰。设计除具有实用功利性外，审美也是设计的重要依据。产品的实用功能是通过产品形式表达出来的，由此可见，设计之美需要实用与审美的结合。实用与审美的结合是产品实用功能与形式的直接体现。人们在感知、使用产品的过程中，不仅体验到了产品的实用性，还获得了产品外观形态所带来的精神愉悦和满足。

② 设计之美强调物质与精神的统一。设计活动是人类理想物化的过程。设计

在调节人与物的关系中发挥着重要的作用。设计离不开具体的物，是以造物为前提的。设计之美阐明了造物活动中的形式美、技术美、功能美、艺术美等形式，使之组织在一起，达到一种平衡协调的状态，继而将物的真实之美完全展现出来，实现物质与精神的统一。通过设计，对物的内部因素和外部因素进行优化配置，协调内部因素与外部因素的关系，将物本身的物质效能发挥出来，同时也体现出人们内心的情感及品位。一个好的设计必将是物质与精神的高度协调，这样设计出来的产品表里如一，能更好地服务于消费者。

③ 设计之美注重科学与艺术的配合。科学与艺术是人类文明的两大形态。不论科学还是艺术都是对宇宙不断探索和创造性地加以认识的结果。科学侧重于对事物客观规律的发现、认知和描述，注重用逻辑思维理性地分析事物的本质和规律。艺术侧重于用感性思维去认知、描述、反映事物。设计之美需要注重理性思维的科学和强调感性思维的艺术的协调与配合。从产品设计的过程来看，一方面，在设计的过程中既要考虑实现产品功能所需要的理性科学，把产品材料的性能和用得到的科学方法和技术原理运用到产品之中；另一方面，设计的产品形式需要艺术的支撑，创造出视觉与触觉都具有美感的感官形式，体现出产品的理性之美与感性之美的融合。当前科学与艺术将为设计之美的营造发挥着重要的作用。最典型的例子是建筑师贝聿铭设计的法国卢浮宫新入口，无论是造型还是材料都是科技的结晶。整个入口是以稳健的钢架与平板玻璃构成的现代金字塔，体现出科学技术为设计表现形式提供的材料支撑。另外，建筑师利用艺术手法设计出的现代金字塔形态与古老的卢浮宫相互辉映，融为一体，表现出设计中的艺术魅力。

第四节　设计思维的方法

一、头脑风暴法

智力激励法是创造学中的一种重要方法学。其形式是由一组人员针对某一特定问题各抒己见、互相启发、自由讨论，从多角度寻求解决问题的方法。典型的智力激励法有头脑风暴法，该法为美国BBDO公司副经理A·F·奥斯本首创，最早见于其《应用想象》一书中。

头脑风暴法简称BS法，又称脑力激荡法、脑轰法、激智法、头暴法、智暴法、畅谈会议法等。"头脑风暴"是精神病学中的一个术语，是指精神病患者毫无拘束的狂言乱语之意，引申为一种自由奔放的无拘无束的，打破常规突破条条框框的思考方法。头脑风暴法提倡大家随意发表意见，尽情畅谈，使这些意见自然地发生相互作用，在头脑中产生创造力的风暴，以此来创造出更多、更好的方案，这是一种

典型的综合激发创造方法。

头脑风暴法的目的是为求得更多的、更新颖的设想，从而进一步得到解决问题的方法。因此，在召开的头脑风暴会上应该创造一种宽松的环境，约定一些激励原则并认真贯彻以保证获得大量的、高质量的解决问题的设想。奥斯本提出四项著名的思想原则，以激励人们形成"激烈涌现、自由奔放"的创造性风暴。

1. 自由畅想原则

这一原则的核心是求新、求异、求奇。鼓励与会者解放思想、独立思考，从多种角度或反面去思考问题，敢于提出看似荒唐可笑的想法。

2. 延迟评判原则

延迟评判原则是指在创造性设想阶段，只专心提出设想而不进行评价，避免任何打断创造性构思过程的判断。过早地进行批评、下结论，就等于把许多新观念拒之门外。

3. 数量保障质量原则

事物的发展总是由量变到质变。有限的时间内，提出一定的数量要求，会给设想的人造成心理上的适当压力，往往会减少因为评判、害怕而造成的分心，提出更多的创造性设想。

4. 综合完善原则

本原则要求参加头脑风暴会议的人在他人提出的设想基础上加以改进、发展，或者进行广泛的联想，从而形成新的设想。会议鼓励与会者借题发挥，对别人的设想补充完善成新的设想。

二、列举法

列举分析是人们常用的一种思维方式。列举法是一种针对某一具体事物的特定内容（如特点、优缺点、属性等），进行分析并将其全面地一一罗列出来，用以激发创新设想，找到发明创新主题的创新技法。列举法从本质上讲是一种分析法，它是把整体分解成部分，把复杂的事物分解成简单的要素，分别加以研究的思维模式。

属性列举法，亦称特征列举法、特性列举法等，由美国内布拉斯加大学罗伯特·克劳福德教授在他1954年发表的《创造性思维方法》一书中正式提出。属性列举法以系统论为基础，主张利用属性分解的方法对设计物进行全方位的研讨和评价，这是一种从事物的属性中萌发设想的分析技术。依此理论，我们将设计物的基本属性分为名词属性、形容词属性和动词属性。

① 名词属性　全体、部分、制造方法，事物的组成部分、材料、要素等。

② 形容词属性　体积、颜色、形状，事物的性质、状态等。
③ 动词属性　使用方式、功能，事物的功能，特别是使事物具有存在意义的功能。

在确定了设计物以后，首先将其依照这三种属性进行分解归类，逐层逐个地分析各分解因素的现状和可发展内容，寻求其理想的最佳状态和最佳解决方法，然后进行全方位的综合调整，列出多个供选择的设计方案，再回到设计物属性的分析研究中，以取得最终的设计方案。这样从不同角度把事物分解为一系列特征，使问题简单化、具体化、易于发现和解决问题。

列举法对于创新设计非常实用，它可以帮助人们克服感知不足的障碍，促使人们深入到事物的方方面面进行思考，从而产生丰富的创新设想（见图4-14）。

◀ 图4-14　属性列举法表现形式

三、仿生学法

仿生学法是从生物学派生出来的一门新学科，其研究的出发点在于对生物系统的自由模拟。特点是：以生物系统为基础，具有其明显特点，以此来进行设计构想。方法如下：对生物系统进行研究，如造型、色彩、图案、动作、能量、速度、感觉等方面；模仿模型，这里所指的模型不仅是物理模型，还包括所有可以使用的模型。近几年来，还有应用计算机或数学模型来进行模仿，由这些模型带来启示而产生新的方案。如把鹈鹕和鲨鱼生动形象的形态运用到简洁的卫浴设计当中，流线型的造型非常有亲和力，展现出大自然的魅力。设计师也在无穷地探索仿生学的奥秘，追求人与自然的亲近和谐（见图4-15、图4-16）。

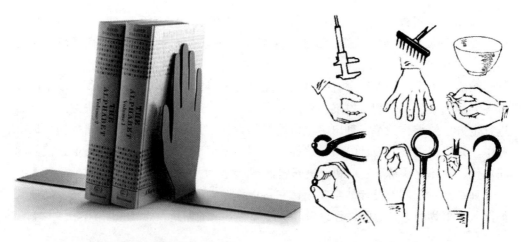

◁ 图 4-15　仿生学法设计作品 –1　　　　　　◁ 图 4-16　仿生学法设计作品 –2

四、构造法

构造法是一种围绕产品构造而发散思维的一种工业设计方法，一件产品的构造是指由各个组件所构成的整体形状。构造法的主要目的是找出一个理性的、可执行的设计方案，以产品计划概念为基础来解决机械组件或单元的功能问题。在这一过程中，多个可行的构造、组合和分拆都会被考虑。这类研究是可以通过图像或电脑辅助科技，甚至简单的模型来进行的。

工程设计人员通常负责产品的功能和性能的表现，而工业设计师专注于产品的操作模式和外形。所以，决定一件产品的构造是两者的共同责任，需要互相配台和协调。产品构造需要寻找工程上的手法和使用者需求之间的和谐性，包括考虑该产品所有的元素及功能如何取得各方面的平衡，之后再找出一个适当的产品外形匹配。

在短线的产品发展计划中，对现有产品的外形进行修改或取代是可行的，但是，在长线及开发新产品时，则需要将产品构造从头部署。所以，设计师有更大的职责赋予产品外形更多意义及用途（见图4-17、图4-18）。

◁ 图 4-17　构造法设计作品 –1

◁ 图 4-18　构造法设计作品 –2

五、KJ法

KJ法是一种解决问题型的思维创造法,在设计界称作"再设计",即对既有物加以改良的设计方法(见图4-19、图4-20)。

◁ 图4-19 KJ法设计作品-1

◁ 图4-20 KJ法设计作品-2

六、目的发想法

目的发想法是在明了事物的功能的基础上,用目的和手段加以体系化的发想创意法。若是单从开发新的商品的愿望本身去考虑,便很难产生新的创意想法。这时候,如果按目的与手段的顺序去思考,短时间就会有很多的创意产生,从中可以得出意想不到的结论。

第五节 设计思维的训练

创造性思维能力能通过有针对性的训练而逐步提高;创造性思维具有多种形式,研究这些思维方式的规律,采用合理的训练方法来培养提高人的创造性思维能力是可行有效的。

一、发散性设计思维训练

发散性思维是以某一事物为思维中心或起点所进行的多种可能性联想、想象,思维方式具有发散性特征。发散性设计思维的运行模式主要有以下两种。

1. 链接式线性发散性思维方式

链接式线性发散性思维方式是一点连一点、一步接一步、一环套一环，逐渐向外生发开去的思维方式，具有连续性（如和平——信鸽——信——邮件——网络……）、自由任意性（如意识流——洛可可——贝壳——沙滩——海……）、深入性（由大而小、由远而近、由总体到局部，不断深入递进，如生命——细胞——胚胎——子宫——卵子……）的特点。

2. 辐射式面性发散性思维方式

辐射式面性发散性思维方式，是围绕主题而进行的不同方向的发散性想象，其思维呈现同一层面辐射状的轨迹，有跳跃性、表意性特点。如上海：白玉兰、外滩、东方明珠电视塔、浦东、南浦大桥。

3. 辐射式体性发散性思维方式

辐射式体性发散性思维方式，是在面性发散性思维方式的基础上加入时间空间的概念，成立体式运行轨迹。如大海：珊瑚、海浪、船、帆、水手、航海、郑和下西洋。

二、同构性设计思维训练

同构即是构造相同，是保持对信息的交换，在本质上是一种映射，一个系统的结构可以用另一个系统表现出来。根据设计主题，以寻找不同事物在形式与内容、表面与内在上的共同之处的方式展开创造性联想和设计构想的思维，将所找到的两个或两个以上带有独立信息的，但相互间有联系的设计元素按照一定的规律加以构成、排列、融汇，将抽象的意通过具象的形传达出来。这种思维有着增强作品形式与内涵的简洁性、生动性、趣味性方面的作用。设计师把长期积累的知识融会贯通，以此去寻找不同事物之间的相似性和相互合成的连接点，通过全方位、多角度、深层次地对客观事物进行审视，从形状、色彩、结构、性质等方面去发现它们之间的同构要素，创造出一个既能传达某种信息，又具有深刻内涵的独特的全新形象。

1. 同构性设计思维的途径

同构性设计思维的途径有直接体现在外在形式上的同构，也有含蓄的体现在内在含义上的同构，还有外在与内在融合的同构。利用事物间某些关系的相似因素，来传达某种意念或商品信息。常见的同构方式主要有以下几种：

① 相似形同构　指在不同物体间在外形特征上所表现出的趋同。尽管两个物体外形相似，但其含义却风马牛不相及，会在相互结合后互相影响，产生彼此借喻的效果。如为夸张鞋子的轻快特色，可与外形近似的轿车并置，又如夹着香烟的手指投影形成象征死亡的十字架，暗示吸烟走向死亡。

② 正负形同构　指正形和负形相互借用，隐含两个不同含义的相关语。

③ 含义同构　利用事物含义的相似因素，通过人们的联想来传递某种意念，借用一种概念说明另一种概念，是逻辑思维的过程。如把文字"沟通"排成电子线路的形状，能形象生动地强化表达沟通的本意。

④ 形义同构　指在外在形式与内在含义两个方面均具有相似特征。如用奶瓶排列成人体脊柱的形状暗示该产品的补钙效用。

2.同构性思维的特性

① 可解读性　指设计师在架设两个不同事物之间的同构关系时，必须以观众能理解和接受为基础。

② 独特性　要求要善于发掘新颖别致的同构关系，独辟蹊径，出奇制胜。如把清洁剂挤出鲨鱼的形象，别具一格地比喻除污力强的产品。

三、逆向性设计思维训练

逆向思维是一种打破常规，从相反的角度思考问题的思维方式。如"反时装"，一反合体的、人为化的服装造型，以围裹、系扎的形式，给予穿着者以发挥个性的空间余地，以虚反实；"反复印机"可将已复印过的纸张，通过它的处理以后消除纸上的图文，使其重新还原为白纸，使一张纸能重复使用多次。逆向性思维并不一定是反方向的思维，有时也是反传统的思维。运用逆向思维进行设计时，必须明确设计的目的，不能为了反传统而刻意脱离思维目标，把设计当成一种形式游戏。应该将创意形式是否最终实现设计内涵作为取舍标准。逆向性设计思维主要有逆转型、换位思考型和缺点型三种类型。

1.逆转型

从已知事物的相反方向进行思考，重点是事物的功能、结构、因果关系方面。如迪拜旋转塔的多变外观打破了传统建筑格局，每一层可360°旋转，整体外观不时变动着。

2.换位思考型

当解决问题受阻时，可以转换思考角度或转换另一种手段尝试。"失败是成功之母""塞翁失马焉知非福？"又如，人们总是幻想时间停止，那么换个角度，使时光倒流，让钟表数字逆时针排列成镜像，看起来钟表在倒着转，为一款"反方向的钟"。

3.缺点型

利用事物的缺点，将缺点变为可利用的东西，化不利为有利，化被动为主动。这种方法不以克服缺点为目的，相反，是化弊为利。可口可乐的诞生是利用原本是研制治疗头痛糖浆失败的现象将错就错，使它变为特殊饮料。

四、收敛性设计思维训练

收敛性设计思维方式与发散性思维相对，收敛性是一种在已有的众多信息中寻求最终理想答案的思维，又称聚合思维，其主要功能是求同。在思维过程中，它对信息进行抽象、概括、推理、判断、比较，使之朝着一个方向聚敛集中，形成一种答案。因此，收敛性设计思维的特征是概括性和指向性。

1. 收敛性设计思维的特征

① 概括性　对某个事物进行观察、分析、整理，对彼此有关联的不同事物进行归纳，删除一些表面的细枝末节的信息，从整体上去把握出事物的本质特征。

② 指向性、针对性强。

2. 收敛性设计思维应用训练

① 对市场调研信息的概括分析处理。
② 对艺术设计表现要素的取舍。
③ 对主题的始终把握。

五、虚拟性设计思维训练

虚拟性设计思维是一种用现实符号在自由、超然、虚幻层面上进行想象的思维方式。"虚"要求充分发挥想象力对事物进行分析，由假设开始，使艺术真实高于生活真实，更深刻地反映现实；"拟"是幽默的创意形式，以诙谐、夸张、变形的手段表现深刻内涵，通过假设，把其他事物的形象与人或物的特征有机联系起来，使创意富于人性化、易于理解、有亲切感、利于信息表达。

1. 虚拟性设计思维的形式

虚拟性设计思维是交互性与构想性、形象与逻辑、认知与感知相结合的综合性思维，通常包含三个阶段：行为阶段的虚拟性思维方式、语言文字符号的虚拟性思维方式、数字化的虚拟性思维方式。

① 对实有事物的虚拟性，即现实性的虚拟，可以模拟、渲染真实和现场感，如鸟巢体育馆。

② 对现实超越性的虚拟性，是对可能性的虚拟，一方面与现实相关，另一方面又超越现实，使现实有更多选择性、可比性。

③ 与现实背离的虚拟，即不可能的虚拟，对现实而言，是悖论或荒诞的虚拟，超自然、反规律。

2. 虚拟性设计思维的特征

① 虚幻性，不受现有知识的局限，超常规、超现实。

② 模拟性，即准真实性，如对外星人、魔鬼的塑造，是对人类本身基本结构的模拟。梦幻情景大都是现实存在的。"置换"是指将一个物象的局部与另一个物象的局部，进行"偷梁换柱"式的移植，置换的对象是两种不同性质的物象，但在某种层面上有着内在联系。如改头换面的人面狮身像。

③ 原创性，它的奇异具有非模仿性、不可重复性。

④ 技术性，与数字技术和信息技术相关，"虚拟现实"。

⑤ 交互性，场的效应，身临其境的感觉，有选择权、多角度观察、参与方式多。

六、柔性设计思维训练

柔性设计思维既具有灵活、善变、多维、感性和发散性的特点，又具有理性、收敛性思维方式的特点，适应性强、包容性大、兼容性好。柔性思维特征有以下几点。

① 不固定性，即没有固定的思维模式和思维结果。设计要以多样化满足服务对象差异性、变化性。

② 中庸性，不偏不倚，不走极端，无过无不及，凡事叩其两端而取其中。可以将多样或相反的东西组织在一起，交相渗透，兼容并蓄，多样统一，使之成为和谐的整体，即适度的平和，又能产生新的变化。

③ 兼容性，对多种状况的适应性。如融汇东西方服装要素的北京奥运颁奖礼服。

④ 多重性，对主题有多重的思考，形成多重意思的表达。

七、空间性设计思维训练

空间性设计思维是全方位、多角度、多层次的思维方式，从点、线、面、体、范围、位置、方向的不同视角去探索平面作品，试图用平面的手法来概括多维和组合形式的不同表现和不同的心理感受。

1. 空间性设计思维类型

① 虚空间，属于心理上的空间，如国画中的"计白当黑"，大片的空白中包含某种空灵之气，由虚而实。平面设计图像的叠加、错位均扩展了有限空间。

② 实空间，即在本质上实际存在的空间，设计师要把设计对象想象成透明体，把被设计对象物体自身的前与后、里与外的结构明确表达出来。在形象的典型细节表现方面，可展开表现对象的结构关系，要说明形体是什么构成形态，它的局部是通过什么方式组合成一体的，除了表现看得见的外观，还要揭示看不见的内在连贯的结构。

2. 空间性设计思维表现形式

进行空间性设计思维，可以从逆向和正向两个角度进行。逆向空间性就是把立

体的物体分解成平面的构架，化具象为抽象，变复杂为单纯。正向空间性则是把绘制在二维图形中的物体合理地转换为三维空间的立体作品。

① 利用形态大小变化表现空间感，空间的非常理在于改变局部的大小空间关系。

② 利用形态矛盾表现空间感，违反正常空间状态，便可产生似是而非的视觉差异；在同一空间中表现不同空间方位的并存，形成双重视幻效果。

③ 利用光影表现空间感，光既可以加强内容，也可以减弱内容，在光与阴影的强烈对比衬托下，形态的空间感突出。

④ 利用色彩变化塑造空间感。

⑤ 利用透视原理表现空间感。

八、情感化设计思维训练

情感化设计思维，是注重美观和情感因素的设计思维，是对高科技的互补，产生人性化、人情味。情感化设计思维的层次，分为普通审美情感化和深刻情感化体验层次（个性化）。

情感化设计思维的表现有以下几点。

① 令人高兴。

② 令人舒适。

③ 令人产生关爱的崇高情感化体验。

④ 令人怀旧。

思考题

① 为什么说在设计过程中想象是创意的源泉？

② 激发设计思维的方法有哪些？

③ 设计思维与艺术思维的差异是什么？

第五章 设计师

第一节 设计师的历史发展

一、设计师的含义

设计师是设计创造的主体，是社会发展与社会分工中专职从事设计工作，拥有专业设计知识与设计技能，能够创造性地完成设计工作的人。设计的出发点和最终目标是满足人的需要，并协调人与自然、环境，人与社会之间的关系。但设计最终能否实现这一目标，则取决于设计师是否真正了解社会需求，理解设计的内涵，从而展开科学合理的设计活动。因此，设计的成功不仅要依赖于社会经济的发展和科技的进步，更要依赖于设计师这一设计创造的主体。

设计师是指从事设计工作的人，是通过教育与经验，拥有设计的知识与理解以及设计技能与技巧，并能成功地完成设计任务，获得相应报酬的人。

德国人类学家利普斯在他的著作《事物的起源》中写道："原始时代，亚里士多德、伽利略、伏尔泰、爱迪生或柏尔，没有一个人能被承认或尊崇为最早发明家。并非有人灵机一动，就发明了第一把石斧、一个编织的篮子，第一座风篱或第一件毛皮衣服；所有这些发明形成一道链条，它是一代一代无名发明者经验的逐步

积累而造成的,是许多不同的发明相互结合的产物。我们无权假定史前时期每人都是天才,需要什么就发明什么。"这段话表明原始社会真正的设计师,就是广大的劳动人民。

如果从广义的设计概念上看,即设计是人类依照自己的要求改造客观世界的自觉的、创造性劳动的话,那么,最早的设计师就是人类第一个制造石器的人,也就是第一个"制造工具的人"。

马克思在《1844年经济学——哲学手稿》一书中提出:"人是按照美的规律创造事物的。"这是人不同于一般动物的很重要的一个方面,因为人有思想、能思维、有审美意识,能按照自己的理想创造出自然界所没有的东西,即实用与美观相统一的物品。

从第一个"制造工具的人",到现代意义上的设计师,经历了漫长的发展过程,随着技术水平的不断发展,生产制作的形式、要求也在不断地提高,设计师的内涵与外延都在发生变化。现代工业的发展,使设计与生产出现分离。设计师工作的细化,使得设计师在工业生产中的地位越来越得以显现,但设计师作为创造者的实质没有改变,凭借科技的力量和设计师的智慧,在美化、改变着我们生活的过程中,设计师的作用与地位更真实地体现出来,为人们所接受。

二、中国设计师的历史发展

(一)原始工匠

广义上讲,人类所有的生物性和社会性的原创活动都可以称为设计。故广义上的第一个设计师,可以远溯到第一个制作石器的人或第一个制作工具的人。这个时期工具的设计制造者,同时也是从事生产的劳动者。劳动工具的产生是人类进入有目的的生产活动的开始,使人与动物之间有了根本性区别,从这一刻起,人类开始了认识自然、改造自然的漫长旅途,在不断创造的过程中呈现出人类无上的智慧,可以说,劳动创造了人,也创造了设计与设计师。

从旧石器时代到新石器时代,再到距今七八千年前的原始社会末期,人类出现了第一次社会大分工,农业生产发展的需要,使得手工业从农业中分离出来,出现专门从事手工艺生产的工匠,以满足农业生产与人们生活的需要。

(二)古代工匠

在我国的甲骨文和金文中,有形似斧头和矩尺的"工"字,一种解释称"其形如斤"(斤是砍木的工具),工即指木工,泛指一切手工制作的人和事;另一种解释称其"像人有规矩",意指按一定规矩法度进行手工制作的人和事。

1.御用工匠(百工)

中国古代自殷商开始,历代均有施行工官制度,在中央政府中设置专门的机构

和官吏，管理皇家各项工程的设计施工，或包括其他手工业生产。周代时设有司空，后世设有将作监、少府或工部。至于主管具体工作的专职官吏，如在建筑方面，春秋时期称为匠人，唐朝称大匠，从事设计绘图及施工的称都料匠。

我国春秋末期的工艺科技文献《周礼·考工记》中记载："知者创物，巧者述之；守之世，谓之工。百工之事，皆圣人之作也。"从中可知，古时的"知（智）者"和"巧者"已经有了设计与制作的分工，"知者"是指在劳动过程中具有一定创造性思维的设计师；"巧者"则指具备一定制作技能的人，通过实际加工与制作手段来传达"知者"的构思与意图。世代专门从事这一制作行业，为人们提供某一方面物质资料的生产，称为"工"。"百工"，泛指所有的生活、生产工具的制造者。

专业工匠一般世袭，被封建统治者编为世袭户籍，进行统一的管理，且规定"工匠之子莫不继事"（《荀子》），"父子兄弟，世不替业"（《魏书》），即子孙必须世代从事这一职业，不得转业。一直到近现代，在一些民间工匠中还有"传男不传女"（或传女不传男）的代代相传的情况。在历来重"道"轻"器"的中国封建社会，即使是宫廷御用的手工匠人，地位也是比较低下的，虽然也曾出现过少数匠人出身的工部首脑人物，但毕竟是极少数。

2. 民间工匠

民间工匠是从农民阶层中分化出来的行业群体，大约春秋中晚期开始出现。一方面春秋时期，诸侯割据，地方经济与文化快速发展，青铜技术开始成熟，青铜器无论是在数量上还是在生活的各个领域上，都得到了普遍的应用；丝绸等纺织品、陶瓷器、车船等制作领域的迅速发展，促使手工制作的范围扩大，手工艺人开始走向民间化。另一方面，春秋中晚期厚葬风气的兴起，具有功能象征意义的明器的产生，如青铜器、漆器、陶器等需求领域的扩展，也是手工艺人分化的一个重要因素。民间工匠在汉代则比较普遍，其技术范围也更加广阔，著名的丝绸之路的产生，对经济的繁荣和文化的交流起着重要的作用，也是当时手工业兴盛和商业发展的重要例证；至北魏时期，民间工匠随着对内、对外经济交流的需要，完全走向了自由化。北魏晚期的杨衒之在《洛阳伽蓝记》中，记述了洛阳一带出现大量以手工为生的群体性民间工匠，有的手工艺人则借此而发达，"楼观出云，车马服饰，拟于王者"，而商贾则"海内之货，咸萃其庭，产匹铜山，家藏金穴"。受需求的影响，某些种类的手工业大量兴起，有的发展到一个或多个村落大量从事某一行业的手工制作，如石雕工艺达到了极高的艺术水平等。

民间的工匠，是从农民阶层中分化出来的行业群体，许多工匠是流动人口，他们游走四方，见多识广，凭借一技之长谋生度日。手工匠的技艺遍布各个生产生活领域，并有自己独特的行业特征。手工匠人以师徒传承为基础，形成一定范围内比较固定的行业组织，对内论尊卑、讲诚信，对外论交情、讲义气，行业间有互惠往来的行业关系。各行的工匠组织还有自己的行业规矩、行业禁忌和行话。

中国古代工匠创造了辉煌灿烂的古代设计文化。近代以来，中国的手工业一直在世界上遥遥领先。许多伟大的设计创造在公元1世纪～18世纪期间，先后传播到欧洲和其他地区，深受当地老百姓的喜爱，有的甚至成为后来世界上先进设计与科技的先导。即使是在现代设计中，中国古代的设计意识与设计元素仍被许多国外的设计师所运用，如中国的明式家具对西方现代家具的影响。中国古代的匠人，堪称世界设计史上杰出的"设计师"。

三、国外设计师的历史发展

古希腊工匠包括商家与雕塑家，均被称为"石工"。他们社会地位低下，与普通的石匠没有多大差别，通常为豪门贵族所鄙视，亚里士多德曾称之为"卑陋的行当"。

公元前850年之后，希腊的政治制度传到了意大利，又被罗马人推广，普遍对手工艺人存在歧视。古罗马在建筑上开始分离，出现了专门的建筑设计师，其设计思想影响深远，如伟大的建筑师维特威著的《建筑十书》，至今对建筑设计仍有重要的指导意义。

到了中世纪时期，出现了自由手工艺人成立的"手艺行会"。行东既是店主，又是熟练的工匠，集中设计、制作、甚至销售于一身，通常还雇有学徒和帮工。

13世纪的欧洲经历了工业技术革命，多种纺织机械被发明和使用，出现了专门的纺织设计师。艺术家与工匠仍在同一阵线，艺术家是工匠行会的成员。

文艺复兴时期，人文观念的觉醒，对文化的重视及学科化的初步形成，使得工艺和艺术在观念上有了区分，艺术家作为学者和科学家的观念产生了。

16世纪前在意大利和德国从事设计和装饰的主要是金匠、画家和版刻家。1530年以后，画家、雕刻家和建筑师成为新的主要的设计力量。

17世纪路易十四时期，皇家家具制造厂总监勒·布伦专门从事挂毯的设计。其分工十分明了，设计与制作在某种程度上出现了分离。

18世纪建筑师在设计领域更为活跃，不少画家和雕塑家转行成为建筑师和设计师。在英国罗伯特·亚当受聘为机械化批量生产的韦奇伍德瓷器厂的模型设计师，成为最早的工业设计师。

18世纪中叶，英国的贺加斯在伦敦设立了圣马丁路设计学校。法国的巴舍利耶在万塞纳瓷厂为学徒设立了设计学校，加快了设计师的职业化过程。

1915年，英国成立了设计与工业协会，最早实行了工业设计艺术师的登记制度，使工业设计师职业化，并确立了工业设计师的社会地位。

1919～1933年，包豪斯学校的建立是设计教育史上的里程碑，不久之后，类似的设计学校在各地纷纷建立，作为社会分工的设计逐渐走向成熟。

设计师的职业化过程是伴随着西方现代工业的兴起，设计师在工业经济发展中地位的不断提升和重视，并伴随着设计教育的发展而逐步发展、成熟起来的。

第二节 设计师的职业素质与职业技能

一、设计师应具备的职业素质

在多元文化快速发展的今天，设计师已经演变成为人类理想生活空间的创造者，成为消费、环境、科学技术和文化发展的重要构建者和推动者。因此，设计师的素质与修养越来越受到重视。智慧型、文化型和综合型的职业素质是对每个设计工作者的必然要求。

1. 先进的设计观念

设计观念是设计师生命力的象征、设计的活力所在。设计师应该随时关注并把握人类社会发展变化中潜在的生产动态、生活观念、审美情趣的发展脉络，捕捉生活中的"热点"，不断调整和修正自己的设计观念，使自己的设计行为与社会保持一致，做到与时俱进、与时代同步，在瞬息万变的时代大潮中找到自己的位置，从而保持旺盛的设计活力。

设计师如果习惯于用过去的眼光来审视、判断设计对象与受众，他在解决新的问题时，必将遭遇无所适从的尴尬境地。一个设计师如果没有先进的、常新的设计观念，就不能称得上是一个合格的、有设计生命的设计师。

2. 敏锐的观察力与强烈的感受力

在设计工作开始前，设计师首先要经历观察酝酿阶段。优秀的设计师，应当学会以强烈的、敏锐的和富有好奇心的状态来观察周围的世界，思考生活中的现象与问题，从而突破约定俗成的观念和形式。观察是心灵与大自然的某种契合，感受是人与大千世界的默默交流。因此，敏锐的观察力与强烈的感受力对设计师来说至关重要，它们是设计创造的基础。

3. 分析能力与创造能力

设计分析不仅要分析设计对象的形体、色彩和肌理等，更要分析设计对象的功能、结构、材料等。通过分析，设计过程中的一些矛盾或疑难就会暴露出来，从而为问题的最终解决提供方向。设计分析是对设计师能力的一种训练，也是整个设计过程中非常重要的环节。

设计的本质是创造，如创造新的造型样式、新的信息传播方式、新的工具、新

的媒介、新的技术等。无论是自然界中的一花一草,还是生活中的点点滴滴,都可以为设计师的创造提供很好的启迪和灵感。优秀的设计师勇于突破固有的思维模式,将创新的思维习惯贯穿到设计实践中去,不断寻求解决问题的最佳方案。

4.艺术修养与鉴赏能力

艺术修养包括深厚的文化素养、超常的艺术思维、精湛的表现技巧、丰厚的美学修养等。艺术修养可以帮助我们理解设计的价值,获得创新的潜质。如果没有较高的艺术修养,即便是掌握了一定的设计技能和设计方法,也很难真正创造出富有美感的、高水平的设计。

优秀的设计师应该具有很强的鉴赏能力。鉴赏能力的提高,一方面要依赖平时的艺术修养,另一方面要依赖于专业知识的积累。此外,留心身边的设计,有意识地对设计的成败得失进行分析,也是提升我们的设计鉴赏能力的重要手段。

5.探索欲望与敬业精神

优秀的设计师应该多看、多问、多思考,应具备追根究底、溯本求源的性格特质。不仅要把设计当作一件普通的工作,更应该把它当作一项事业来对待。只有全身心地投入、努力地付出,才能设计出有创意的作品;只有时刻保持对现实生活不竭的探索欲望和爱设计如命的敬业精神,才能在设计的道路上越走越远。

6.对市场的预测能力和超前意识

优秀的设计师,不应只是市场的"忠实观众",而应该是新市场的创造者和新时尚的引导者,需要时刻关注市场的需求与变化,敏锐预测市场的发展方向。设计的发展与经济的发展密切相关,不了解市场的设计必将被市场、被社会所淘汰。

7.良好的表达能力和协调合作能力

良好的阐释与表达,是设计能够被受众所理解和接受的关键。除了语言文字之外,设计师的专业表达方式还包括绘画表现、摄影摄像表现、多媒体影音表现、模型表现等。在设计实践中,设计师要能够清晰地说明自己设计的构思、主题、要点、技术参数、注意事项乃至预测效果等。

设计既是一项艺术实践活动,也是一项社会实践活动,它必然要求设计人员具备良好的沟通、协调与合作能力。随着时代的发展,社会分工越来越细,设计人员不可能做到精通所有的专业知识与技能,与其他专业人员的协作也就不可避免。具备良好的协调合作能力是优质、高效地完成设计任务的前提与保障。

8.强烈的社会责任意识

设计师的社会责任主要体现在设计工作要遵守国家法律法规,尊重社会道德规范,关注自然的和谐、社会的发展、人类的生存等。设计师不能仅仅把设计当作谋生的工具,更要把设计作为回馈社会的手段,在坚持正确舆论导向的同时,引领健

康、时尚的消费潮流。

二、设计师应具备的职业技能

设计是多种学科高度交叉的综合型学科，与艺术、自然科学、社会科学等息息相关。作为设计创造的主体，设计师必须具备相应的职业技能。

（一）艺术与设计知识

艺术与设计知识是所有设计人员都必须具备的，其主要包括造型基础技能、专业设计技能以及艺术设计理论知识等。其中，造型基础技能，主要包括手工造型技能、摄影摄像技能、计算机造型技能、制图技能、材料成型与模型制作技能等；专业设计技能，主要包括视觉传达设计技能、产品设计与环境设计技能、多媒体设计技能等；艺术设计理论知识，主要包括艺术史论、设计史论和设计方法论等。

1. 造型基础技能

造型基础技能主要强调的是设计师的形态、空间认知能力与表现能力，其实质是要让设计师能够自由地表现头脑中的构想。能否清晰、快捷地表达出自己的创意构想，将意象转化为视觉形象，是体现设计师水平的重要标志之一。随着计算机技术的飞速发展，计算机造型在设计过程中的作用正变得越来越重要，计算机造型在画面的剪切、修改、合成等方面较手工造型优势明显，而且这种无纸化的造型设计也更符合现代设计的理念。

2. 专业设计技能

专业设计技能，是设计人员通过系统的专业学习而获得的，一般可分为视觉传达设计、产品设计、环境设计、多媒体设计四个专业方向。

（1）视觉传达设计

视觉传达设计的专业技能主要是选择最佳的设计符号以表达准确的视觉信息，涉及的内容包括广告设计、字体设计、图形设计、包装设计、标志设计、插画设计、书籍装帧设计、CI设计等。需要有较强的流行趋势把握能力和敏锐的设计符号感受能力。

（2）产品设计

产品设计的专业技能主要是决定产品的材料、结构、形态、色彩、表面装饰等，涉及的内容包括工艺品设计、纺织品设计、工业设计、家具设计等。需要有良好的造型与表现能力，能在较短时间内绘制出产品的设计草图；熟悉各种模型制作材料，并具备良好的模型制作技术。

（3）环境设计

环境设计的专业技能主要是决定环境空间各要素的位置、形状、色彩、材料、

结构等，涉及的内容包括室内设计原理、室内装饰设计、施工工艺与材料、施工预算与管理、展示设计、公共空间设计、景观设计等。需要熟练掌握各种设计和施工图的绘制技术；熟悉建筑装饰材料，了解各种施工工艺。

（4）多媒体设计

多媒体设计的专业技能主要是综合处理与运用数字媒体、仿真、互动、影像、声效等，涉及的内容包括摄影基础、视听语言、数码摄像、动画运动规律、网页设计、场景设计、卡通形象设计、互动数字媒体设计、后期制作处理、平面与三维动画设计、游戏场景设计等。需要熟练掌握数字媒体设备的应用及相关软件的操作技能。

各种专业技能虽有明显差异，但没有绝对的界限，它们是相互渗透、相辅相成的。各种专业技能的获得，都必须经过认真地学习、艰苦地训练，并在实践中不断提高与完善。因而，作为一名设计师，不能局限于某专业技能，而忽视其他专业技能的培养，否则势必会影响个人整体设计水平的提高。

3. 艺术设计理论知识

艺术设计理论主要是指设计师应该掌握的艺术史论、设计史论和设计方法论等。其中，中外艺术史、中外设计史、艺术概论、艺术欣赏、设计美学、设计心理学等，是每个专业的设计师都必须通晓的理论知识。而工艺美术史、建筑设计史、服装设计史、广告设计史、广告学、环境艺术史等，则是相应专业的设计师所必须掌握的史论内容。艺术设计理论能够启发设计师的思维、开拓设计师的视野，帮助设计师真正做到"厚积薄发"。

（二）自然科技与人文社会知识

设计的发展越来越快，设计活动的开展也越来越需要不同学科的支持。这些学科既包括了自然学科中的物理学、材料学、人机工程学、生态学等，也包括了人文社会学科中的经济学、市场营销学、消费心理学、传播学、设计思维学等。

① 在视觉传达设计领域，设计师应当了解的自然科技与人文社会知识，包括设计美学、设计心理学、设计思维学、创造学、市场营销学、消费心理学和印刷工程学等。

② 在产品设计领域，设计师应当了解的自然科技与人文社会知识，包括设计物理基础、生产工学、材料学、仿生学、人机工程学、计算机应用科学、市场营销学、技术美学、民俗学、环境保护法以及相应的标准化规定等。

③ 在环境设计领域，设计师应当了解的自然科技与人文社会知识，包括设计物理基础、材料学、人机工程学、建筑工程技术、工程施工与管理、概算预算、水电基础、环境科学、计算机造型基础、建筑法律法规、合同法等。

第三节　设计师的分类

现代艺术设计涉及范围广泛、门类繁多，设计师的专业分工也越来越细致。按照工作内容性质来划分，大致分为视觉传达设计师、产品设计师和环境设计师三大类；按从业方式的不同来划分，大致可分为驻厂设计师、自由设计师；按设计作品空间形式的不同，则可分为平面设计师、三维立体设计师和四维设计师。此外，根据设计师的专长还可分为总体策划型、分项主持型、理论指导型、技术设计型、艺术设计型、技术研制型、艺术表现型、综合型、辅助型和教育型等。当然，这些分类都是相对的，常常存在交叉和重叠的地方，任何设计师都可能既从事这类工作，又从事另一类工作，某一层次的设计师还可以上升到另一更高的层次。

一、按照工作内容分类

1.视觉传达设计师

视觉传达设计师，或称为视觉设计师，他的工作任务是设计、选择、编排最佳的视觉符号，以充分、准确、快速地传达所要传达的信息。根据设计领域的不同，视觉设计师还可以细分为广告设计师、招贴设计师、包装设计师、书籍装帧设计师、标志设计师、影视设计师、动画设计师、展示设计师、舞台设计师等。

2.产品设计师

产品设计师的工作职责和目标是设计实用、美观、经济的产品以满足人们的需要。根据生产手段的不同，产品设计师可以分为工业设计师和手工艺设计师，前者是以批量生产为前提，后者是以单件制作作为前提。根据设计领域的不同，产品设计师也可以细分为工业设计师、家具设计师、服装设计师、工艺设计师、珠宝设计师等。

3.环境设计师

创造出完整、美好、舒适宜人的活动空间是环境设计师的工作职责。不同的社会历史文化、审美理想与生活方式决定着环境设计师的设计思想。现代社会，对于环境设计领域的认知变得越来越宽泛，环境设计师可以细分为建筑师、室内设计师、园林设计师、景观设计师、雕塑设计师、城市规划设计师和公共艺术设计师等。

二、按照从业方式分类

1.驻厂设计师

在企业内部工作的设计师，称为驻厂设计师。驻厂设计师最早在美国开始被大

量运用到企业设计中。20世纪初，福特汽车公司的老板亨利·福特采用装配流水线的生产方式，生产出福特T型车（如图5-1所示）。由于设计合理、式样轻便、美观大方，市场占有率一度达到50%以上。通用公司在1926年雇请了10名设计人员，一年后生产出与福特一样低廉的大众汽车。随后，驻厂设计师在各个行业也不断涌现。

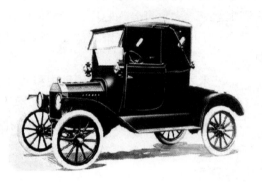

◁ 图5-1　福特T型车

今天的驻厂设计师的业务范围已经不仅仅是美观与舒适，他们不仅要预测和安排产品整个生产过程中可能出现的各种因素，而且还必须弄清本行业与其他同行的竞争情况。其中，最重要的就是，他们必须能够感知公众对设计偏爱的发展趋势，随之创造出优质的产品形象。

在航空、国防和机器设备行业中，设计师则必须和技术专家、心理学家等一起工作，共同创造出人与机械产品之间的特殊关系。

2. 自由设计师

自由设计师也称顾问设计师，是指那些自己开设设计事务所的设计师。他们可以同时接受几个制造商的委托，进行各种产品的发计，以使他们能够在竞争中取胜。也可以接受公共机构或私人机构的委托，为他们设计公共设施和用具。

自由设计师的出现，是在20世纪20年代。当时，美国经济大萧条给设计的职业化提供了良好的外部条件。设计师把设计重点转移到产品的设计上来，一些具有广告、舞台美术平面设计背景的设计师，纷纷成立自己的设计事务所，接受企业委托的设计任务。

自由设计师的出现，标志着设计师职业化的真正开始。其后，自由设计师开始在世界各发达国家陆续出现。

三、按照设计创意驱动力分类

1. 作为创意主体的设计师

在设计活动中，从事实践活动和认识活动的人与设计对象之间，通过设计的

方法、手段、工具、程序等一系列中介连接为一个设计活动的系统。在这个系统中，主体的能动性、创造性和目的性得以充分彰显，并与客体之间形成一种能动与受动、创造与被创造的关系。参与设计活动的主体，可分为创造主体（创意主体）、接受主体（使用和消费主体）和评价主体（鉴赏和批判主体）。而客体则包括自然形态的客体（如材料、色彩、图形等）和精神形式的客体（如信息、概念、数据、方案等）。但不论是作为个体还是群体，经过专业设计训练，充分掌握创意技能，并具有创新意识的设计师，在整个设计系统中都居于最核心的主体位置。其主体性表现为以下几个方面。

① 作为创意主体的设计师，在设计创意过程中具有意志的自觉性和行动的自主性。作为具有独立识别、判断、理解、分析和批判能力的个体，设计师能够根据设计目标来支配调节自身的意志与行动，并对设计对象加以改造。当遭遇到失败和挫折时，设计师能自主自觉地控制自己的情绪和各种负面心理，既不会由于外界的阻碍和干扰轻易地改变或放弃自己的计划，也不会拒绝一切有益的建议和帮助，他能够有计划、有原则的灵活处理来自外界的各种因素。同时，他还会主动寻求与他人合作，并在富有组织性、纪律性的团队作业中克服困难挑战，最终达成预期目标。因此可以说，意志的自觉性和行动的自主性是设计师作为创意主体的主观能动性的最根本表现。

② 通过将自身的主体思想和情感融入到设计作品当中，设计师的主体性将得到充分的彰显。尽管设计创意明显不同于艺术创作，因其创意过程要受到更多的外在条件制约，而被形象地称为"戴着镣铐跳舞"，但设计师仍然能根据自身对生活的理解以及对客观对象的认识和发现，将自己的主观价值取向、审美风格、思维方式和知识背景等融入到设计创意的过程当中，从而对创意目标的建立、创意手段的选择、创意方法的运用和创意结果的处理施加影响。这也使得设计师不仅面对不同的创意目标会带来不同的创意作品，而且即使是面对同一设计任务，不同的设计师也会有截然不同的创意表现，如扎哈·哈迪德笔下充满流动韵律感的曲线（图5-2），菲利普·斯塔克作品中体现出的优雅简洁，索特萨斯对明艳色彩的偏好（图5-3），柯布西耶对粗糙混凝土材质的运用。设计师在对外在的规律性进行把握和对客体进行建构的过程中，都能通过对自我的设定和对客体的选择性加工重构，在设计作品身上打下鲜明的个人烙印。

◁ 图5-2　扎哈·哈迪德设计的巴塞罗那旋转石塔及手稿

◁ 图5-3 索特萨斯及其设计的家具作品

③ 作为创意主体的设计师对创意结果的生成具有决定性的引导作用。诚然，设计活动本身是社会商业系统的一部分，设计师在绝大多数的情况下是为消费市场提供创意商品，为作为投资人、委托人的客户提供创意服务。这也意味着客户和消费者在很大程度上拥有对设计创意的裁量权、控制权，设计师也不可能像艺术家一样纯粹的出于主观偏好和判断进行创作。然而，由于缺乏专业的设计知识和设计经验，客户在很多时候往往只知道自己的需求，却难以明确表达出自己的想法。又或是心中有着美好而模糊的愿景，却无法落实为具体的设计步骤。以设计作为职业的设计师与一般客户的区别也就恰好在于此。他能通过多年积攒的从业经验和专业资质，将消费者和客户心中的需求、愿景以一种高效的方式转化为具体的设计方案，从而弥补客户在专业领域中的不足。在很多情况下，设计师不仅能通过自身的设计阅历和专业经验改变客户一些不切实际的想法，甚至能主动发现一些被客户、消费者所忽视的需求和尚待解决的问题，并努力引导和说服客户接受自己从专业角度出发的判断考虑。

④ 明确自身的主体性地位，是对一名设计师坚守自身品格与设计精神所提出的客观要求。一名合格的设计师不仅要有专业的设计技能和杰出的创意能力，更要具备人文关怀的精神、对行业理想的态度和对社会的责任意识。这既是设计伦理的重要内容，也是构成设计师职业操守和主体性价值的重要方面。当然，就从各种利益的夹缝中开辟出一条设计创新之路的现实而言，让设计师只遵从个人的追求、行业的理想而无视现实的需要是不现实，也是不道德的。但如果仅把设计视为谋生的工具、获利的手段，却不知道如何把握其与伦理道德之间的平衡关系，则更是不负责任、不道德的。对于设计师应如何在对各种利益的权衡中坚守设计品格与精神，学者张永和所提倡的"第三种态度——批判的参与"或许值得每一个设计师借鉴和思考。即强调设计师选择性的与客户合作，或是有限度的参与设计项目。同时，不否定自由市场的合理性和必要性，主张设计的伦理和市场没有必然的矛盾。并且，在设计创意的过程中，自觉地将文化、经济、政治、社会的因素组织在一个创意目标之下，从而使作品更完美和合理。

2. 作为团队成员的设计师

1972年，阿尔钦和德姆塞茨在论文《生产、信息成本与经济组织》中，首次将

团队的概念纳入管理学研究范畴。他们认为，企业的效率不能用单个人的简单相加去衡量，团队生产通过团队成员之间的合作来获取收益。自此，团队作业开始成为企业管理领域的流行用语。1997年，美国管理学教授斯蒂芬·罗宾斯对工作团队的本质做出了更为深入的剖析，他认为和普通的工作群体相比，工作团队的优势体现在积极配合、共同责任和技能上的互补，因而它通过其成员的共同努力能够产生积极协同作用，其结果是使团队的绩效水平远大于个体成员绩效的总和。

以建筑设计为例，一栋现代建筑的设计作业，除了有建筑设计专业的人才参与之外，还离不开结构专业、配电专业、给排水专业、供暖专业、施工管理专业人才的通力合作，围绕整个项目形成一个团队来共同商讨完成。又如，一部手机的研发，设计团队需要集结工业设计师、UI交互设计师、结构工程师、软件开发人员、质量检测人员、品牌策划人员、生产管理人员等诸多职能人员来共同参与。由此可见，现代设计师的作业，不仅需要与机械、电子、软件等理工科领域的工程技术人员在专业技能上形成互助互补，更需要广泛地与来自心理学领域、营销领域、文化人类学领域、社会学领域的专家顾问进行沟通配合，这样才能充分保证设计创意的品质。

在团队化作业成为设计发展主流趋势的大背景下，不少企业已经组建了规模越来越庞大的驻厂设计团队来应付复杂而繁重的设计任务。不少企业还会根据自身发展定位和企业运营特点，采用设计业务外包或设计模块外协的方式与独立商业设计公司的团队进行协作，以实现设计资源的互补。当然，设计团队的规模并非越大越好。知名设计公司IDEO的联合创始人大卫·柯里曾就设计团队规模问题说道："如果我要设计一架航空飞机，我需要不止三个或四个设计师跟我合作。如果设计一种饮料纸杯，那一个设计师足矣。最重要的是设计团队是否具有创造性。"由此可见，设计团队的创意质量并不完全取决于规模效应，更重要的是结合具体的创意目标进行成员数量上的规划和成员能力结构上的互补，以最终在有效的管理手段下实现设计效率的高效化和创意产出的优质化。

另外，在组织结构和运作模式方面，设计团队的组建往往具有较大的灵活性。例如在一般的服装设计企业中，设计团队通常是由设计总监牵头负责把控整体品牌风格和项目进度。在设计总监之下，又可细分为款式设计师、图案设计师、配饰设计师、包装设计师等专项职位。而在各专项职位之下，还有大量的助理设计师、实习设计师，从而形成一个金字塔形的等级结构。而在广告活动的运营当中，项目团队除了有专职的视觉传达设计人员之外，还有包括文案、客服、财务等非设计人员的参与，其团队成员之间的关系更多表现为一种平级平等的协同关系。因此，设计项目团队的组织架构有必要根据设计项目的规模、难度及任务特点进行灵活多元的设置。

3.作为企业员工的设计师

从本质上说，企业也是一种团队生产。和团队一样，企业也包含着职能分工的

成分，且同样围绕着特定目标，追求整体效益。但作为团队发展的高级形式，企业内部要素的形成，又是以产权作为基础而确立的。并且，企业往往具备更成熟、更规范的组织制度，组织运营也更趋于常态化。而就其两大构成主体——雇主和雇员的关系而言，企业不仅是一种合作性的团队组织，更是一种交易性的契约联结。

从零散化的个人作业发展到系统化的团队作业和成建制化的企业作业，是所有行业形成发展的基本规律，设计行业也概莫能外。设计问题的复杂化、市场需求的升级化和产业竞争的加剧化，催生了团队化设计作业形态的出现，当设计团队发展到一定规模，势必也会朝着企业的方向过渡。以企业化的运作方式完成设计项目，既是设计行业高度发达的标志，也是现代设计走向职业化、成熟化的表现。今天的职业设计师不仅需要学会以团队成员的身份参与到设计项目当中，还必须在关系结构更为复杂的企业组织中，以一名企业员工的身份完成创意。

根据受雇企业的不同类型，设计师的职业形态大致上可以划分为驻厂设计和独立设计两种模式。一般情况下，驻厂设计师主要承担本企业的设计创意任务，服务于所隶属的企业本身。但在一些特殊情况下，驻厂设计部门或团队也会积极向外推展业务，对外进行设计创意输出。例如联想创新设计中心不仅承担着联想公司的日常设计项目，还积极投身于企业外的商业性或社会性设计活动中，并于2008年成功设计了奥运"祥云"火炬（图5-4）。而独立设计模式则主要指设计师受雇于生产性企业之外的专业设计组织，如各类广告公司、建筑设计公司、工业设计公司等。这些独立的专业设计机构在规模上可大可小，可以是由几个人组建的小型工作室，也可以是由数百名员工组成的大型设计事务所。甚至在很多情况下，一些设计企业由于规模微型化、业务单一化、服务对象固定化，也被人习惯性的直接等同为"团队"加以称呼。而从企业对设计岗位和相关职能部门的规划形态来看，设计师在企业内的工作组织形式基本可以归纳为以下四种。

◁ 图5-4　联想创新设计中心的工作团队及其设计的奥运"祥云"火炬

（1）职能式组织形态

这种组织形态在驻厂设计模式中比较常见。企业按照经营活动流程分设人事、财务、研发、设计、采购、生产、质检、营销、客服等职能部门，由设计师们组成的专职设计部门与其他各部门形成平行运作的关系。业务流程在各部门之间依次传递，形成完整的生产链和价值增值链（图5-5）。

▲ 图5-5　职能式组织形态

(2) 项目制式组织形态

项目制式组织形态，即打破职能部门功能分立的组织结构，以项目为导向划分人力资源，企业内部形成多个平行的项目组。每个项目组都由项目经理牵头，相当于一个独立的团队。各项目组内不仅设有专职的设计师岗位，还包括其他参与项目的非设计工作人员（图5-6）。

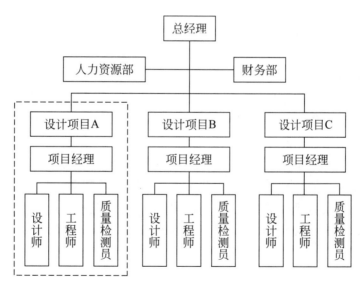

▲ 图5-6　项目制式组织形态

(3) 矩阵式组织形态

为完成某一设计任务，企业组织任命项目经理跨部门调集人才，组建临时性团队进行攻关。该模式具有职能式组织形态和项目制式组织形态的双重特点，设计师既隶属于专职的设计部门，又受项目经理领导。因此，这种组织形态既能加强设计师与其他部门非设计人员的联系，同时也保证了设计部门的管理者拥有合理的管理幅度，使其对设计人员能实施集中管理。但其缺点也是显而易见的，设计师由于受

双重命令系统的指导，容易产生指令上的模糊和矛盾。且由于项目团队往往具有临时性的特点，设计师对项目团队的归属感通常不高（图5-7）。

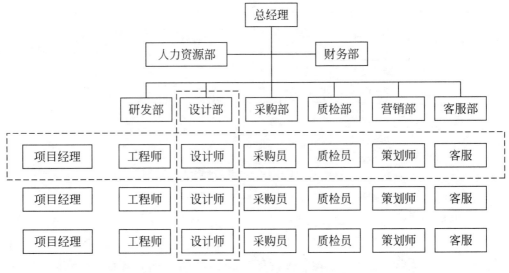

◀ 图5-7　矩阵式组织形态

（4）混合式组织形态

混合式组织形态，即一个企业内部可能同时存在上述几种组织形态。这种模式的优点在于灵活性很强，但也容易造成组织结构混乱，资源分配不均等问题。综合上述分析，设计师与团队、企业组织之间的关系可以用一种层级化嵌套圈层结构来进行描述。设计师隶属于设计团队，而团队又被包裹在特定的企业组织环境当中。一名设计师首先是作为独立的设计创意主体参与设计项目。但与此同时，团队及企业组织共同组成了设计师的外部工作情境，并通过水平导向的团队氛围和自上而下的组织制度影响其创意绩效的水平。设计师在参与项目的过程中不仅与项目团队、部门中的其他设计师及非设计人员发生频繁的接触互动，同时也通过企业组织与外部客户、合作性组织建立起关联。因此，对设计师的创意驱动力因素进行分析也就不能仅仅聚焦于考察其个体因素，更需要从工作团队和企业组织的层面去寻找外部环境线索。

第四节　设计师的社会职责

设计创造是自觉的、有目的的社会行为，不是设计师的"自我表现"。设计创造应社会的需要而产生，受社会限制，并为社会服务。因此，作为设计创作主体的设计师，应明确自己的社会职责，自觉地运用设计为社会服务。

一、设计师的社会职责

20世纪下半叶与以往任何一个时代相比，消费文化在设计行为与作品中更加具有举足轻重的作用。在21世纪，消费已经并且还将继续扮演一个至关重要的角色，刺激着设计领域的一切发展与变化。市场需要决定了绝大部分设计师的工作性质，他们为早已图像泛滥的消费世界不断添加更新、更诱人的图像，而消费者在应接不暇地捕捉这些图像的同时，确保了来自市场的刺激和设计师工作的有效性。人们需要通过消费获得更好的生活，而设计师似乎可以满足他们的需求。设计师与他们的合作又促进社会经济的发展。因此，有人认为，设计适销对路的产品或能够促进产品销售的广告就是设计师的社会职责。设计师接受企业委托进行设计，倘若其设计不被消费者接受，达不到预期目的，势必会造成企业人力、物力和财力，乃至社会资源的巨大浪费。但是这种合乎设计直接目的的要求只能说是设计师工作职责的一部分。设计已经不可避免地与人的需求和社会的文明进程相结合。

1971年，美国设计理论家维克多·帕帕奈克出版了《为真实世界而设计》一书。该书开篇就流露出强烈的批判锋芒："世上确实有些职业比工业设计危害更大，但它们相当少见。可能只有一种职业是更加虚伪的。广告设计，这种职业劝说消费者花费他们没有的钱去购买他们并不需要的东西，目的在于使别人记住他们本不甚在意的东西，它很可能就是当今世上最虚伪的行当。工业设计，这种职业紧跟在广告人编造叫卖的俗丽蠢话之后，它是排名第二的虚伪行当。有如犯罪般地设计出每年在全世界导致几乎一百万人死亡或残废的不安全的汽车，创造出填塞自然景观的各种彻头彻尾的新型永久性垃圾，选择污染我们呼吸的空气的材料和生产方法，通过这些行为，设计师已然成为危险人物。并且，从事这些行为的必备技能正被一丝不苟地传授给年轻人。"

帕帕奈克的批评针对的是追逐销量而不顾用户安全的汽车行业，恣意浪费资源、制造大量垃圾的产品设计以及花言巧语的广告设计。尽管他的批评有些过于严苛，然而，在他的批评已经过去将近半个世纪的今天，当今设计界仍然泛滥着"为金钱而设计"的风气。改善人类生活是人类设计行为的终极目的，因此，以制作生活中的艺术为己任的设计师，应当在遵循市场需要的常规之外，寻求一种可替代的策略。帕帕奈克的批评或许苛刻，但他指出了设计师更加重要的责任，即为真实世界而设计。

二、为真实的世界而设计

为真实世界而设计指的是设计要满足人们的需要而非想要，设计师的工作应当是为需要而设计。帕帕奈克再三劝诫设计师不要忙于制作那些"成年人的玩具"，而应该专注于那些实际存在的、与人有关的问题，具体地说，是与残疾人、第三世界、老年人和世界生态相关的问题。

实际上，在过去的半个多世纪里，已经有越来越多的设计师加入"为真实世界而设计"的行列，人们做出许多努力并引发了一场设计上的"良心转变"。尽管在大多数情况下，设计师作为商业发展辅助者的地位并没有得到真正的改变，那些"标新立异"的试验仍旧处在设计主流之外，但毕竟出现了一些富于社会责任感的尝试。

在工业设计领域，人机工程学发展迅速，并得到了更加广泛的运用。瑞典的"人体工程设计小组"以对人体工程学的研究为基础，为残疾人创造出大量富于人本主义精神的作品。"人体工程设计小组"的设计遵奉这样一种设计信仰："设计并不仅仅是外观。它是形式、功能与经济。凭良心推动的产品发展可以在提高销售额、降低产品成本、打开新的市场的同时改善关于产品质量的曲线图。设计变成一种迎向成功的策略性工具。"1972年，"人体工程设计小组"的两个成员玛丽亚·本克茨恩与斯文艾利克·朱林仔细研究了握拳与肌肉的性能的关系，并开始专门为残疾人员设计。她们努力为行动不便人士或残障人士提供合适的生活用品，提高他们生活的便利性，进而重建其尊严。因此，她们的设计往往同时也适用于正常人。残障人士无需因为使用"特别"的器具，而感到被歧视或被特殊对待。

"人体工程设计小组"的探索与"通用设计"的发展同步。"通用设计"被定义为"使所有人都能够使用的产品和环境设计，以最大可能性使所有人都无需依赖改造或特殊设计。"按照"通用设计"的要求，设计品应当超越各种区分人群的界限，是任何人都易于接受的设计，其原则包括平等性使用、灵活性使用、简明性与直觉性使用、易于被察觉的信息、对错误具备的宽容性、无需高体能消耗以及对使用时的尺寸规模与空间需加考虑等。以往那些出于人本主义考虑而为特殊人群进行的设计，在解决问题的同时往往也导致了特殊人群被社会隔离的心理问题。通用设计则希望避免这种情形，例如设计老年人和小孩都可以使用的电话亭、健康人和残障人都可以通行的坡道。各种通用设计小组研究并找寻各种问题的解决方法，范围从运输、公园到游乐场、家居再到厨房。总而言之，通用设计试图以改善所有人的生活而建立起广泛适用的方式，体现真正意义上的人文关怀。英国OXO公司于2000年设计并生产的有橡胶把手的厨具易于把握，不仅能满足特殊人群的需要，而且很受普通人群的欢迎，这是体现通用设计原则的一个代表。

为需要而设计的呼唤也导致了"绿色设计"观念的发展。英国设计师罗斯·拉夫格罗夫是一位多次强调绿色设计的实践者，他长期致力于太阳能产品的设计研究。他为维也纳应用艺术博物馆设计的"太阳能树"路灯已于2007年10月8日维也纳设计周期间正式开始照明。这种路灯造型如自然生长的树木一般，"树"上的太阳能电池能在日间储存足够能量用于夜间照明，而强大的LED（light-emitting diode，即发光二极管）照明系统的采用也能够显著地减少二氧化碳排放量。

在视觉传达设计领域，自20世纪八九十年代以来，"为真实世界而设计"的呼声逐渐高涨，在这方面，1980年之后贝纳通服装公司的广告设计做出了很好的示范。

三、进行可持续设计

设计师如何在设计过程中有效地开展有利于可持续发展的设计工作是推动可持续发展的关键问题。设计师对产品影响作用是巨大的,因为他要负责对环境和生态具有影响作用的一些关键性问题。他们要决定材料的选择、产品持续的使用寿命、如何有效使用能源、产品如何回收以及如何再使用等问题。对这些问题的决定都会对环境和生态造成直接或间接的影响。因此,设计师在设计过程中,要权衡利弊,综合考虑如何将对生态环境造成的影响降到最低。设计师在设计时,主要要关注以下问题。

1. 使用寿命

任何产品都有使用寿命问题。设计师在设计过程中要根据产品的用途和对环境的综合影响做出全面评估,要确定一个最佳的使用寿命期。通常来说,产品使用寿命期越长,对需要的材料和能源的消耗越少,对环境污染就越小。但使用寿命太长,产品就会显得陈旧、过时,而且更重要的是产品技术将会落后,因为现在科技发展速度很快,需要在一定时期进行更新换代,利用革新技术满足人们对产品更多的功能需求和对环保的积极作用。因此,设计师要把握的是如何最有效地平衡各方,确定一个有利各方的最佳使用寿命期。

2. 材料

材料是对环保影响最重要的因素。设计师在设计时,要综合考虑产品的功能要求、生产技术要求、用户审美要求和回收环保要求等问题。选择哪种材料十分重要,要求既能满足其他要求,又最有益于环保。材料一般可分为可更新材料、可回收材料、可降解材料和危险材料等几大类。可更新材料包括木材、羊毛、纸、棉和皮革等;可回收材料通常包括合成塑料、玻璃和金属等;可降解材料主要指以动植物为基本原料通过一系列加工处理而形成的材料,常用于生产食品袋、餐桌布、餐具等,使用后通常可以通过生物降解方法进行处理;危险材料包括生产电池、印制电路板等需要的一些含有毒物质的材料。设计中要合理运用材料首先必须了解和熟悉各种材料的物理性质、化学性质以及视觉效果和触觉效果。包豪斯的基础课程之一就有材料课程,让学生对材料既有理论知识,又有感性认识。只有熟悉材料才能更好地使用材料。

材料生产和使用的可持续性设计思想应体现出以下内容。
① 扩大材料范围,实现材料的多样化。
② 避免对某些材料的过量使用,尽可能少用材料。
③ 尽量选用可回收利用的材料,减少对不可回收利用的材料使用。

3. 能耗

在能耗的问题上,设计师主要考虑的是两个阶段的问题。

① 产品在生产过程中的能耗。生产过程要消耗能源和水，生产工艺和材料在很大程度上决定能源和水的消耗量。

② 用户使用阶段的消耗。用户在使用过程中的产品能源和水的消耗与产品的设计密切相关。例如，设计师在设计家用电器时需要注意如何采用最佳方法降低产品对电和水的消耗。因此，在设计过程中，怎样通过采用创新技术，设计节能型产品是设计师关注的重点。

4.用户需求

用户需求是一个非常复杂的问题。对产品而言，它一般包括功能需求和审美需求，也可以归类到物质需求和非物质需求。按照马斯洛的需求层次理论，人的需求是与其经济条件、生活水平、文化背景相关的。在设计过程中要清楚产品的基本使用对象。对于发展中国家来说，首先要考虑生存需求，做到"物善其用"，合理使用有限资源。对于部分"高级需求"用户的"精神需求"产品的设计，设计师要从节约资源的原则出发，合理使用材料，可以在艺术性方面多下功夫，要避免"仅仅是为了满足一时的冲动需要和瞬间即逝的欲望而设计，而人们真正需要的设计却被忽视了"。在消费主义盛行的时代中，追求享受、体验新奇，满足地位与身份的欲望促使我们不断对原料进行大量消耗，与持续性目标背道而驰。我们主张消费的合理性，反对奢侈和浪费。因此设计师应站在可持续发展的角度，设计出美观、时尚、舒适、环保的产品。

5.回收利用

设计师在"设计过程中考虑产品在结束使用时如何能够有效处理一直是环保设计运动的重要内容"。产品的使用寿命结束或用户结束产品的使用时，需要对产品采用或生物降解、或拆卸分解、或碾压磨碎等方式适当处理，其目的是以再制造、再使用和循环利用等形式进行最终处理。再制造是指对使用过的产品或部件进行重新加工使其恢复到和新产品相同的使用功能，延长对产品或部件的使用寿命，提高材料的使用率。通常是对如复印机、发电机等样式变化不大的办公用品或工程用具进行这类处理。再使用主要指对消耗不大的零部件、服装等通过拆卸、清洗等方式再发挥其使用功能。循环利用指对已使用过的产品通过物理和化学等方式加工使其成为新产品的原材料，通常是对金属、玻璃、塑料和纸等进行此类处理。目前，对以上物质的循环利用已经形成了比较成熟的系统和标准。设计师要考虑到如何尽可能地设计出使用终止后有利于、易于环保处理的产品，充分利用资源。

设计师在具体的设计过程中，要全盘考虑设计对环境和生态的影响，对每个环节做出正确的评估。其中，最简单易行的环保评估办法和提醒自己的环保行为的就是时刻关注和意识到以下这六个R。

① 反复思考（Rethink）：不断反复思考正在设计的产品及其功能。

② 减少消耗（Reduce）：减少材料使用和生产、消费、回收过程中的能耗。

③ 可替代（Replace）：用更环保的绿色材料，替代有危害的材料。
④ 可循环利用（Recycle）：选用可循环利用的材料和易于回收的生产方法。
⑤ 可再使用（Reuse）：考虑采用合适的材料和恰当的生产方法，保证产品或产品的部件在使用结束时，经过简单处理就可再使用。
⑥ 易于维修（Repair）：设计时，要考虑产品是否易于维修。

思考题

① 如何理解设计是一门综合学科？
② 设计师的基本素质包括哪些内容？
③ 设计师的能力体现在哪些方面？

第六章 设计批评

第一节 设计批评现状

一、设计批评相关概念界定

1. 批评

一般而言,批评是指指出所认为的缺点和错误或对缺点和错误所提出的意见。在现代文明用语中,"批评"这个概念有了拓展,批评本身就是一种艺术。艺术创造暗含着批评能力的作用,没有后者就谈不上前者的存在,因此"批评"在这一字眼的最高意义上说,恰恰是创造性的。实际上批评既是创造性的,又是独立的。

2. 设计批评

设计批评是指对设计作品的赏析和评论。即通过思想的相互渗透,使作品的内在价值、意义得以延伸、开放,从新的角度认识并剖析作品,从而得以构建新的作品。设计批评所追求的是作品的深沉含义,并通过批评语言,融入到设计师的思想及其作品中去。批评可以起到丰富并延伸作品、作者及其价值的作用,赋予作品开放性以及附加值。所以从某种程度上说设计批评不仅是一种理论总结,更是一种实

践创新活动。

3. 批评意识

批评意识亦称批评思维，就是以批评的态度看待批评客体，使批评主体的意识与批评客体的作者意识相融合，并在批评中建构批评客体。也就是说，批评主体自觉运用自身积累的知识，对批评客体有着敏锐的感受力和判断力等，从而强烈反映批评客体客观存在状态的欲望。

4. 批评能力

批评能力也称为评价能力，是评判、识别真伪、美丑、高下、善恶的能力，以及将自己的观点真诚、准确地转达于公众的能力。批评能力不仅体现在能对批评客体进行客观、科学、公正的价值判断，而且还要求能够准确地表述其价值判断，使之指导设计实践。

5. 批评和伦理

从词源的角度看，批评和伦理具有显著的一致性。根据"在线词源词典"的解释，首先要区分的是"道德"和"伦理"这两个概念。前者的英文是"moral"，这个词汇源自于拉丁语"moralis"，原本是指一个处于社会当中的人的性情、态度、脾性、性格的优劣、好坏；而"伦理"（ethic）一词，则是古罗马学者西塞罗用来代指moral的一个词，"伦理"一词的意思是指"研究道德的学问"。因此，可以得出结论，即伦理是一种价值判断，而不是关于对错或者真假的判断；另一方面，它也是关于事实对象好与坏的判断，是价值判断。

如果从"批评"而且真正具有深度、有品质的批评的角度来看，也一定是将伦理的价值放在十分重要的位置上的。综上所述，批评和伦理这两个议题在本质上是相通、相融的。

二、设计批评的现状

（一）设计批评理论建设薄弱、缺位

人类自从有设计开始就伴随着设计批评，但在设计教育快速发展的今天，却没有设计批评的应有位置，其中的重要原因之一就在于设计批评学科理论建设的不完善性。在当前中国的设计教育领域，设计史、设计学理论相关教材已经有了一定的积累，但设计批评方面的理论专著还是空白，这在很大程度上显示出目前学术层面上设计批评理论建设的薄弱与缺位。就目前而言，其主要体现在如下三个方面。

1. 欠缺从事专业批评的职业家

虽然设计批评的门槛很低，任何人都有对设计进行批评的权利，但这并不意味

着任何人都具备批评的眼光与批评的能力。一般而言，我们经常听见的批评之声是产品的使用者或欣赏者针对日常的经验所发表的评论，或者商家为了谋取利润而进行的广告宣传，这些评论很难形成专业的批评理论。只有专业批评才能把设计批评提升到学术理论的层面，而不是像消费者的评价或商家的宣传那样停留在感性的层面上。专业批评家所做的批评是要超越了个人的体验，并能形成可推广的方法和原则来指导设计师的创作，这才能形成真正意义上的批评理论。

2. 缺乏有效的统一的批评参考标准

设计批评标准是设计批评理论建设的重要内容，只有建立有效的批评标准，才能使我们的批评减少盲目性，做到有的放矢。设计批评标准的建立是极其复杂的，其内容涉及历史、地域、科技、文化、伦理等多方面因素。同时，设计批评标准既不可能是来自现实经验的及时反映，也不可能是来自未来的先验论，只能是建立在历史批判性研究基础之上，并进而构造出某种设计原则或检验的标准。由此可以看出，设计批评标准是一种动态的理论，随着时代的发展始终处于不断自我否定、完善的状态。因此，设计批评理论建设将是对批评标准长期"动态捕捉"的工作。

3. 设计批评学科的定位具有复杂性

设计批评如果能够成为一门学科，那就要借鉴哲学、美学、社会学、伦理学、历史学、文化学等学科已有的理论成果，对设计进行全方位的、多角度的、多层面的、整体性的考察，从而建构一个比较规范的、科学的设计批评学。从历史角度研究可以看出，设计批评是脱胎于文学批评和艺术批评的，在其特定的历史时期，设计批评学科定位倾向于感性形式主义层面；随着工业化进程的深入，设计批评与近代科学与技术联系紧密，设计批评学科定位倾向于理性功能主义层面；随着对工业化进程的反思，设计批评更加关注人与自然的和谐关系，设计批评学科定位不仅要考虑前面的层面，还要引入相关人文学科如伦理学、社会学等的内容。由此可见，设计批评学科的定位随着社会的发展，其涉及的学科范围越来越广泛，这也在客观上造成设计批评学科理论建设的复杂性。

综上所述，设计批评自身的理论建设有其独特性的一面。虽然设计批评在设计教育中发挥作用或多或少会用到设计史、设计理论等学科的知识，但是其自身理论知识的独特性，是培养学生批评意识和能力的关键因素。所以，只有加快设计批评学科理论知识体系的架构，才能使其真正融入设计教育之中。

（二）从失语到浮躁

目前，我国设计教育的发展水平与发达国家相比，还存在一定的差距。虽然，经过近些年的蓬勃发展，设计教育的规模越来越大，培养出来的学生很多，从事设计工作的设计师也是后浪推前浪。而面对良莠不齐的设计作品，大家听到的多是赞扬之声，很难听到反面的意见。事实上，许多公共设施的设计、产品设计、平面设

计、包装设计等存在着很多方面的不足。本应该存在很广阔的批评空间，却表现为批评的"失语"或"浮躁"的现状，究其原因，是没有发挥设计批评的作用，使其处于无为的状态。

设计批评是一种深层次的价值判断。所谓价值判断，是建立在批评客体的技术性评价、功能性评价、经济性评价、安全性评价、审美性评价、创造性评价、人机工程评价、伦理性评价等基础之上的综合性评价。也就是说价值判断是批评主体经过一系列的批评环节而得到的关于价值客体与价值主体的有关价值关系的结论，即设计批评不可能停留在产品的功能本身。因此，真正意义上的设计批评是要建立在相关理论和方法的基础之上，切合实际地进行研究的一项严肃的工作。目前，设计教育的状况是对设计批评的轻视，不能使学生掌握足够的理论知识和有效的批评方法，导致怯于表达的"失语"或胡乱吹捧的"浮躁"。

"失语"在设计教育过程中主要表现在学生在进行专业设计课程的学习时，往往把大部分的精力放在设计的过程上，而通常忽略最后的评价工作。即使有，多数也只是对自己设计的方案做些总结性的描述，更谈不上对其他同学的设计进行价值判断性评价。

学生对设计批评缺乏足够的重视而产生的"失语"主要表现在如下两个方面：首先，缺乏独立价值判断与鉴赏能力；其次，没有掌握分析、判断和批评的方法与程序。当谈起批评的"失语"这一话题时，自然会想起我国的教育一直深受儒家思想的影响。这种中庸、内敛、缺少强烈个性的性格特征，制约了人们表达的欲望。加之长期以来我们对"批评"的狭义理解使得我们产生对"批评"的畏惧甚而失语。这或许是历史遗留的因素，但更是设计教育中亟待解决的问题。只有在设计教育中对学生加以正确的引导，才能使学生除去思想的禁锢，学会畅所欲言。在设计教育中形成的批评"失语"习惯，在设计实践中也体现得淋漓尽致。在现实的商品生产流通领域中，从设计到产品，人们更在乎其最终供求关系和利益价值的实现，很少有针对设计本身的舆论批评。这就形成了现实的设计以利益需求为导向，盲目追求利益的风气。其实，无论是设计教学还是设计实践，最后的设计批评工作都是很重要的。只有广泛的、深入的批评，才能够深层解读作品的深沉含义，并通过批评语言进行重构，起到丰富并延伸作品、赋予作品更高的附加值的作用。

从批评的"失语"过渡到另外一个极端就是批评的"浮躁"。所谓"浮躁"，或是在没有理性价值判断基础之上的盲目吹捧，或是屈于权威的盲目追风。在设计教育中学生的"浮躁"主要表现在如下两个方面：首先，没有真诚对待设计的专业伦理态度，专业动机不端正、不纯粹；其次，会因现实和理想之间的落差而急功近利。在竞争日益激烈的今天，生存或许是当前设计教育赋予每位学生的首要任务，公正、理性的批评不会直接产生经济利益，而广告形式的吹捧是获取巨大利益的快捷方式。于是，大肆宣传的广告掩盖了设计批评的声音，使学生形成广告替代批评的"浮躁"观念。所以导致我们看到的有关设计批评的话语，只是铺天盖地顺

势而为的"浮躁"鼓吹的广告。此外，另外一种"浮躁"的形式就是屈于大师们的权威，而盲目"赞叹"。在通常情况下，学生遇到大师们的作品，为了体现自己的"欣赏水平"，会一味地唱"颂歌"，不敢表露自己的批判观点。产生这一现象的原因正是由于学生缺乏独立的批评意识和能力。大师们的作品是公众关注的焦点，但并非是完美无缺的，大师们自身也是在"自我批评"中成长的。如历史上伟大的设计师里特维尔德，他前期的作品是以三原色和正交要素为原则的风格派。但从1925年以后，里特维尔德走向"从应用技术而产生的更为'客观'的解决方案，以曲面重新设计他的椅子的座位及靠背，不仅是因为这种形状更为舒服，还由于它具有更大的结构强度，使本来的风格派美学消失殆尽"。所以，任何"权威"客体都有可能成为批评对象，只有在设计教育中正确引导学生进行价值判断，才能发出真正的批评之声。

虽然，批评的"失语"和"浮躁"是事物的外在表现形式，但产生这个问题的根本原因在于设计教育内在设计批评的无为。因此，重视设计批评在设计教育的作用，是夺回批评话语权的关键。

（三）从模仿到抄袭

设计批评不仅在理论层面上有着很重要的意义，而且在实践层面也发挥着巨大的作用。设计批评作为一种能力既是设计师设计思维能力的一部分，也是其创新能力的核心基础。如果缺失了设计批评能力，在很大程度上也就缺失了创新能力。设计如果没有了创新能力，剩下的只能是简单的模仿，甚至是抄袭。在设计教育中，模仿是学习设计的初级阶段也是必经阶段，但如果一直停留在这一阶段就会失去设计的创新"本色"。

设计批评能够使学生面对良莠不齐的设计作品，找出有价值的范例，并通过解构、借用等艺术手法，进行有效价值判断，从而达到创新的目的。由此可以看出，设计批评是学生摆脱简单模仿误区的有效"武器"，是实现设计教育目标的重要组成部分。

目前，在设计教育中，抄袭的现象屡禁不止，究其原因也是因为设计批评的缺位。这里所说的抄袭是指盲目照搬别人的设计观点，或对他人设计元素的"机械堆砌"。形成这种现象是因为学生缺乏设计批评的能力。设计批评是"设计的设计"，是对设计观点或设计作品做出价值判断，使其内在价值和意义得以延伸，从而构建出新的设计。设计批评不仅要培养学生解读设计的能力，更重要的是能够使学生具备二次创造的能力。也只有让学生自觉形成批评意识和具备批评能力，才能从根源上杜绝抄袭现象。

（四）从社会性到功利性

设计批评的缺失，使得许多设计师把一些低劣的设计品评价为"时尚""流

行""前卫"等,从而进行盲目模仿,甚至抄袭。表面上是打着设计批评的幌子,其实是为了急功近利或追求个人名誉。

设计的根本任务是为人们创造美好的生活,更好地为社会服务。设计的价值应该在不断满足人们物质和文化需求的社会活动中得以体现,所以设计有着强烈的社会性。设计教育作为社会系统分工的一部分,是培养具有社会责任感的设计人才的重要方面。然而,当前不完善的设计教育理论,尤其是设计批评在设计教育中的缺位,严重制约了学生社会责任意识的培养。随着市场经济的深入发展,学生片面追求设计功利性的特点日趋严重。

设计的社会性不仅体现在为社会创造更多财富、促进社会经济发展,而且还体现在为保证社会可持续健康发展做出的重要贡献。如黄厚石博士所言,设计批评是不能直接创造任何经济价值的,而且还有可能阻碍短期经济效益的实现,所以在追求利益最大化的今天,人们往往会在设计教育中忽视设计批评的存在。在设计教育中如果长期忽视设计批评的存在,就会使学生陷入设计功利性的"泥潭",把设计作为追逐利益的工具。

当然,设计天生面对"金钱"是软弱的,创造超值的经济价值也是其体现社会性的重要方面,但是过分地强调功利性就会扭曲设计的动机。总的来说,设计批评总是和功利性是水火不容的,保证设计教育远离功利性,更有助于其健康发展。

第二节　设计批评的对象与批评者

一、设计批评理论

设计批评是批评主体(个体或群体)对设计物(设计文本)、设计师(设计思想)和设计过程进行的评价和判断。对此进行系统的描述、阐释、分析、比较、研究、评价、论证、判断和批判的也都属于设计批评。设计批评是对一定的设计对象、设计思想和设计实践进行分析研究,进而做出判断和评价的一种科学活动。它除了评价具体的设计作品,还要关注相应的文化和社会背景,广泛地研究整个设计活动过程中关涉到的各方面问题。就单个设计活动来说,从创意到设计、从生产到消费的整个活动过程,都是设计批评的范畴。

设计批评能够成为设计思想发展的驱动力,通过批评能加速某种设计风潮的衰退,也能促成某些设计思想的成形与成熟。活跃的设计批评,能够促进设计思潮的繁荣,能让设计师和大众从理性的角度重新审视设计。以下将从设计批评主体、设计批评客体和设计批评的实践方式三个方面进行说明。

1. 设计批评主体

设计批评主体（主体是个人主体和社会主体的辩证统一）有个人和群体之分，作为一个整体，社会是批评的抽象主体。

批评者的身份类型分为专家、公众和业主，他们在专业程度、与设计的关系等方面各有差异。由于具有深厚的理论修养和专业背景知识，专家的批评最具指导意义，设计批评史也往往以关注专家批评为主。而俄国美学家别林斯基则特别重视公众的批评，他指出："有公众的地方，就会有明确表达出来的舆论，就会有一种直接的批评，这种批评能分清精华和糟粕。公众是最高的裁判，最高的法庭。"业主本是公众的一部分，但是由于其对设计物品的决策权，业主话语和意志一般都成为设计实施的标线。无论是古代的宫廷贵族，还是现代的普通消费者，他们的需求都会左右设计的实施。总的来说，各种批评者都是社会的代表。

2. 设计批评客体

设计批评客体有三个层次：一是设计师，主要是设计师的设计思想和观念；二是设计物，从批评学角度理解，设计物是一种文本对象，是使用的对象，也是设计思想、观念和文化的物化；三是设计过程，关涉到设计活动进行过程中的种种因素，有时甚至牵涉到设计物在生产、传播和消费过程中的某些因素。

在东西方设计批评史上，设计批评客体都因不同时期、不同批评主体而各有侧重。如意大利文艺复兴时期，乔治瓦萨里的《名人传》，是从建筑师、雕刻家和画家入手，进行思想和观念的批评；中国明末清初鉴赏家李渔的《闲情偶寄》，对工艺设计提出了"宜简不宜繁，宜自然不宜雕斫"的规则，这是针对设计物的直接批评；而关注设计活动的社会价值，从设计、生产、传播和消费的整体来进行全面的批判，最具有代表性的莫过于德国包豪斯的创始人格罗皮乌斯（见图6-1），他以设计为实现社会理想的手段，提出要设计"能为德国工人阶级家庭提供每天最少六小时日照的住宅"，是具有浓厚的民主色彩的设计批评观。此外，现代设计批评模式也指向不同的客体，如形式批评和类型批评指向设计物本身，心理批评指向设计师及其设计思想，社会批评和价值批评更加关注设计活动过程的整体等。

◀ 图6-1　格罗皮乌斯

3.设计批评实践活动

对设计的描述、阐释、分析、比较、研究、评价、论证、判断和批判等，都是设计批评的实践方式。通常，设计批评的实践方法有两种类型。一种是建立在理论思维的基础上，在研究设计现象中切近设计的本质、探寻设计的理论体系，能从历史、哲学的高度认识设计现象，这是设计的理论批评，得到的是设计批评的理论。另一种，则具有较强的实践性，是将艺术规律、美学观念、文化理想作为标准，具体地应用在对设计思想、设计物和设计活动的审视之中，是设计的应用批评，得到的是具体的评价和判断。

二、设计批评的对象

1.设计人物

对设计人物的批评，就是围绕人的社会与自然属性、思想观念、行为资源、行为方式、行为结果、价值意义等各方面的分析、判断、解释活动。在这里，"人"是批评的核心对象，我们通过不同侧面对设计人物进行全方位的批评认识，从而能够以设计的角度准确客观的架构设计人物的整体特征，并发现其背后的设计价值，用于指导现实的设计实践。1949年10月31日的时代周刊主题封面首次出现一名工业设计师的头像，并在评论专栏中，对这位设计师雷蒙德·罗维（见图6-2）的成长经历、设计成就、历史贡献进行了全面的批评介绍，使雷蒙德·罗维迅速成为全美设计界第一位家喻户晓的明星设计师。在此，来自媒介的批评显示了塑造价值典范、推广优秀人物、引导社会设计趋向的作用。

设计批评作为一种设计价值的二次创造活动，设计人物并非专指设计师一类，而是包括设计师在内的所有参与设计价值创造的主体，即设计师、生产者、服务者、购买者、使用者、管理者、教育者、批评者等。他们分属不同的行业、处于不同的社会阶层、对设计的认识角度与水平参差不齐，参与设计实践怀有各自不同的立场和出发点，具有独特的思维方式和行为习惯。在具体的批评活动中，有时他们可能是个人主体，有时可能是以国家、机构、组织、企业等集团主体身

◀ 图6-2　雷蒙德·罗维

份参与设计价值的创造。因此，这类批评客体在理论研究中，可以依据其批评的内容、方式、标准的差异，做更细、更复杂的类型研究。

以设计人物作为客体的设计批评，其批评内容可限定在与人相关的所有设计内容。

① 设计人物的社会与自然属性，包括：社会属性（家庭、婚姻、种族、国家、文化传统、社会身份、职业行业、教育背景、社会与设计经历等）、个人心理因素（内在品质、人格特征、心理病态、喜好等）、个人生理因素（身高、外形、生理缺陷等）。

② 设计人物的思想观念，包括：设计主张、形成过程和原因、思想价值与前途等。

③ 设计人物的行为资源，包括：材料、工具、环境、工艺、经济能力、知识储备、社会关系等。

④ 设计人物的行为方式，包括：设计、生产、运输、维修、消费、管理、教育、批评等。

⑤ 设计人物的行为结果，包括：设计作品水平、产品质量、产品流通效率、产品维护成本与寿命、消费指数与使用效率、设计政策导向能力、设计教育质量、批评导向能力等。

⑥ 设计人物的历史价值，包括：对设计价值创造链条的运行效率影响、对设计行业的长远影响、在设计史内的贡献等，尤其是一些业界知名设计师，往往在其作品画册、个人展览筹备过程中广泛接受来自不同领域的批评意见，尤其是邀请业内专家为其写序、评论文章等，都是设计批评的重要形式。

2.设计作品

设计是一种为了满足人的需要而进行的造物活动，即设计的过程是各种设计资源（思想、材料、工艺、经济等）有机组织、融合归一的物化过程。设计的所有价值，归根到底要通过设计作品来承载和表现，所以，设计作品是设计价值的物质载体。以设计作品为批评对象，某种程度上保障了设计批评的科学性、可测性和客观性，避免了一种纯粹的、形而上的理论推想或感性比较。它可以通过客观的销售数据、价格比较、物理测试等多样量化方式，进行科学的物理测量，达到理性、科学的批评结果，契合了设计作为一种"形而下"的造物活动的实践特质。

具体而言，此处所言设计作品包括了设计师进行设计价值创造活动的所有成果。概括而言，它的物质形式有五类，即文字、语言、声音、图像、实物。具体表现为：设计意图的语言或文字表述、手绘或电脑草图、平面或立体效果图、动画、实物模型、试验产品、销售产品、使用品、废品等。

根据专业分工的划分，设计作品又可分为工业与生活用品设计、环境艺术设计、视觉信息传达设计、服装首饰设计、建筑设计、动画设计、综合设计等。其中，在建筑设计、室内设计、环境规划、产品设计等领域对于效果图、展示动画、

设计模型的批评所带给设计结果的影响是非常普遍和显著的。例如，载入设计历史的罗西设计的皇宫旅馆和餐饮综合体草图，在设计完成之后，即遭到了来自建筑商的激烈批评，并在讨论之中对此设计草图进行了多次修改，最终整座建筑的设计形式已经大大改变（见图6-3）。另外，几乎所有的现代汽车开发流程都缺少不了通过展示设计效果图、设计模型获取生产部门、客户、消费者以及设计师自身的批评意见，以便进行设计改良，提高设计效率。但是，不管是根据物质表现形式进行分类，还是根据专业性质进行分类，作为批评客体的各个类型的设计之物都有着各自的特性与设计亮点或主题。批评者在进行具体设计批评时，面对不同的设计作品，

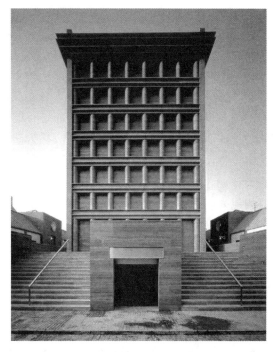

◁ 图6-3　罗西设计的皇宫旅馆

必须在充分认清客体的专业特征、设计主题与优势之后，再根据个人的设计价值取向，客观地做出设计评价。

从批评规律来讲，对于设计作品的批评均需要分析其两个基本属性，一个是显性的物质属性，即材料、色彩、结构、功能等属性；一个是隐性的文化属性，即艺术观念、思想情感、文化意义等，这两点是共同具有的。当批评者面对一件设计之物时，他的批评活动首先要对设计之物的显性物质属性进行分析和解释，然后透过物质层面，进一步理解和挖掘设计之物背后的隐性文化内涵，并做出具有前瞻性的批评见解。

从这个过程也可以了解到，设计批评对于设计作品的批评主要围绕三方面内容开展。

① 设计思想，即设计作品承载的设计意识、文化内涵。

② 设计的物化过程与特征，如设计作品的形态、材料、结构、装饰、工艺、科学、经济等方面的属性及其物化过程。

③ 设计产品的影响，即设计符号进入传播阶段后，所产生的市场效果、社会反响、历史意义等。只有通过这三方面内容的全面考察，批评者才能科学全面的掌握设计作品的设计特征，挖掘出该设计的全部价值与意义。

德国建筑师、理论家、教育家、社会活动家、"德意志制造联盟"的缔造者赫尔曼·穆特修斯在其所作的《英国住宅》一书中，一方面记录了自己在英国生活时的所见所闻，更重要的是，他在书中表现出强烈的批评意识，对"英国住宅设计"

进行了专业的分析与评价,为德国建筑的改革提供借鉴。而此书也确实成为影响20世纪德国建筑设计发展的重要著作,被载入史册。

3.设计行为

对设计行为的批评,又可理解为对"设计行为与过程"的批评,即针对与设计相关或在设计系统之内的人的活动而进行的批评。它既区别于以设计之人为研究对象的批评活动,也与以设计的物化成果为研究对象的批评活动不同。在设计批评系统中,将设计行为作为批评的基本客体之一,根本原因在于它不仅自身是设计师传播设计理念的重要实践形式,可以脱离设计作品的表达形式而具有独立表达设计价值的能力。此外,它也是决定设计产品最终产生的必要条件,是设计产品诞生的基础性活动。可以说,只有通过设计行为才能产生设计产品,而有的设计行为即使不产生设计产品,同样具有价值。研究设计行为,就是研究设计价值生成的条件、过程和方法,具有脱离设计师和设计产品的独立研究价值。因此,设计行为是必然要纳入设计批评的客体范围之内的。

正是依据这一理论,设计行为的类型可细分为以下内容:设计价值"创作与接受"的活动和现象(设计创意与制作活动,设计策划与管理活动,设计生产、营销与维护活动,设计消费与使用活动等),设计价值展示与传播的实践活动与现象(设计展会、比赛、新品发布会,设计广告、新闻、销售与使用说明等),设计价值研究与教育的实践活动与现象(研讨会、书籍、文章等文字撰写与发表,设计教育活动等),设计价值的批评实践活动与现象。

从历史唯物主义的视角出发,人的设计造物活动必然是一个不断推陈出新的动态实践活动,其范畴自然并非静止不变的,即设计行为批评内容会随着设计行业的发展变化而日新月异,是一种"动态文本"。例如,在现代设计出现之初,并没有计算机、电视,但是在现代社会,它们已经成为设计的重要服务对象和传播渠道。显而易见,设计有了电脑、电视这种多媒体的展示平台,大大提高了设计的价值创造效率。

除此之外,我们还应该认识到将设计行为作为批评客体来研究,主要目的绝非对事情本身的阐释,而在于对设计行为背后的设计价值挖掘与利用。设计行为归根到底是人之行为的表现,行为背后必有思想为指导,唯一差别是这种思想,一部分是有意识、有目的的设计观念的表现,有一些可能是无意识的、偶发性的思想在设计过程的流落。但对设计之事的批评研究而言,他们都是需要研究和解读的重要内容。设计批评就是以设计行为为线索,架构行事者思想之体系,完成对设计之思想根源的认识。其次,透过设计行为,我们可以了解它的参与主体、行事资源、行事方式、行事渠道与过程、行事结果与影响等,全面地掌握该事件或活动的来龙去脉。最后,就是对设计之事的历史价值做出客观公正的批评。例如,1932年菲利普·约翰逊所作的《国际风格》一书,就是针对包豪斯建筑风格演变成千篇一律的世界设计风格的尖锐批评,其考察了国际风格的源起、发展、人物、利弊等,大大

增进了人们对于现代设计的认识深度。

4. 设计思想

设计思想，又可称为设计意识、设计观念、设计理念、设计意志等。它是主体对于设计价值创造相关问题进行认识、思考、判断、解释等理性认识活动的结果。设计思想是进行设计实践的基础，没有设计思想的设计活动是不存在的。设计思想与设计实践的关系就好比灵魂与肉体的关系，肉体没有了灵魂，就成了行尸走肉，主体就会失去创造意识，所有的活动都是无目的的，行为本身也就不存在价值实现的问题。

由此，不管是设计实践活动的哪个环节，只要主体是进行具有价值实现的行为，设计思想都是先行者，设计思想是决定设计价值创作结果的基础因素。从设计目的论上讲，设计师进行设计实践的目的，除了在设计的物质价值方面对他者需求的满足外，最重要的就是通过设计实践使个人设计思想得到表达与传播，实现面向自我的精神价值创造，这是一种"向我"的价值创造活动。因此，设计思维活动在设计实践中是具有独立价值的创作活动，它同人、事、物、行一样是设计价值创作活动的价值载体，将设计思想作为设计批评的客体类型是符合设计价值创造的客观规律的。20世纪80年代在意大利曾出现过一个特殊的设计组织"孟菲斯设计集团"，它成立的初衷就是怀着对现代单一化的国际风格设计的反叛精神，以一种反国际化的、浪漫主义的、富有意大利民族装饰趣味的设计风格赢得了世界设计圈的关注。他们提出"设计没有确定性，只有可能性"的宣言、出版大量书籍、创作设计作品、策划展会，充分表达了个人的设计思想，同时宣判了现代主义设计观念的各种罪状，并为后现代设计观念的发展做出重要贡献。

事实上，设计思想与其他批评客体的价值实现方式确实有所不同。设计思想只有通过思想的传播与接收，才能实现自身的价值创造。而人类思想的传播方式是非常丰富的，像文字、语言、图像、实物、行为等一切人类实践形式，都可以看作是思想的表达。对于设计批评学而言，我们可以将这种复杂丰富的表现形式概括为两种类型。一是将设计思想融入人、事、物的价值创造活动中，以他们为载体进行传播，从而间接实现价值的创造活动。当批评者研究的是此类设计思想时，就必须首先透过对人、事、物的表层批评，进一步挖掘其背后的深层思想根源。从这个角度来说，对设计思想的批评属于深层的批评活动。二是设计思想也可以脱离人、事、物、行的承载，而通过语言、文字、图像等方式直接表达。如"设计为大众""少即多""住宅是居住的机器""形式服从功能""装饰是罪恶""为人的设计"等在设计历史上曾经引领一个时代的设计口号，无一不是一个时代最具智慧的设计思想的精炼概括，这就是一种直接传播的方式。

在格罗佩斯领导下的包豪斯学院（见图6-4），其成立之初就抱着通过设计教育的开展创立一种艺术、手工、机械三者结合的崭新设计模式，以符合设计发展在工业化时代的需求。其针对传统装饰设计观念，提出了"设计为大众""少即多"等

针锋相对的口号，更重要的是它通过设计教育的方式培养了一批引领世界设计的杰出人才，并在设计行业树立了一种基于工业社会需求的反装饰的现代设计理念与风格。那么，对这些以直接形式传播的设计思想进行批评，就需要以批评的意识和科学逻辑的设计思维与其展开平等的对话，通过设计批评的过程最终认识和丰富设计思想的内涵。以这个角度来说，最接近设计批评价值本质的就是设计思想，因为设计批评研究的终极目标是设计背后"人的创造性"，一切设计批评归根到底都要回归到思想的批评，人类设计批评的历史就是一部充满创造智慧的设计思想史。

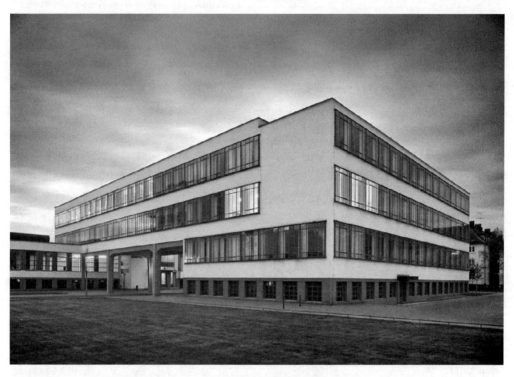

◀ 图 6-4　德绍包豪斯学院建筑

此外，设计批评是人类具有取向性的思维活动。换句话说，思维主体在思考设计相关问题时，不可能对设计的所有关联因素都持否定态度或肯定态度，他必须在对各种设计因素进行理性的分析基础上，从个人的认识立场出发，进行判断选择，提出对自己有益的设计因素，否定对自己不利的设计因素，并尽量在设计批评实践中予以准确表达。因此，不管是人与人之间，还是集团与集团之间，甚至是设计史上的不同历史时期，人们在面对"什么是好的设计"时都会出现不同的结论。从设计批评的角度来讲，正是这种设计思想的客观差异的存在，成为设计批评研究设计思想的价值所在，也是研究的核心内容。因此，将设计思想作为批评客体，就是研究其思维的独特性价值，掌握其价值创造活动的规律，从而架构一个认识设计思想的完整体系。基于此认识，可以将设计批评对于设计思想的关注概括为以下四个方面：设计思想的取向、设计思想的形成、设计思想的传播、设计思想的影响。

三、设计批评的主体：批评者

1. 设计改革者

设计批评从来都不是单独存在的，而是有着深厚的社会、文化、伦理的土壤。它既是个人思想和实践活动的结晶，同时也和社会的某种整体趋向有着紧密的关联。

在设计发展史早期，批评的"引线"的确是由少数几位"先知"人物点燃的。正是这些少数人引领了最初的设计改革运动，在社会化大生产的主流之外，建立起了某种设计发展的新方式、新方法，在设计和其他社会议题之间架设起桥梁，从而推动了设计的革新和社会的进步。这就使得设计被打上了乌托邦的烙印，成为一种真正具有凝聚力的事业。这一现象在19、20世纪的设计改革运动中比比皆是，不论是英国的艺术与手工艺运动，还是美国的类似运动以及后来的包豪斯，都具有这种倾向。

民意和社会固然重要，而个人的因素同样也不可忽视。少数灵魂人物顺应时代潮流，对设计发展所做出的评判、诊断、推动则尤为关键。可以说，设计的发展离不开改革家的深度参与，他们在现代设计发展的各个转折点上，总会不失时机地推动设计的变革。而这种变革，既是设计发展自身的规律所致，也与这些具有前瞻性眼光和执行力的人物有关。批评在最初，可能是他们个人化的行为，然而也逐渐为大众和社会所接纳。

以19世纪30年代开始的哥特复兴为例，这一风格运动实际上正是一场规模宏大的设计批评运动。而那些推动哥特复兴的重要人物，如奥古斯特·普金、欧文·琼斯、约翰·拉斯金、威廉·莫里斯等人，大都是通过复兴哥特风格的同时，针砭当时的设计，对维多利亚时代的产品、建筑、装饰进行批判式的思考。一个重要的批评方法是出版。具体而言，就是将当时的设计和作者心目中认可的古代案例并置在一起，通过图片的对照，显示出彼此的差异，而作者的好恶也就十分自然地呈现出来，以此来推动作者的观点表达，推动他们所期待的设计变革，这本身就是一种有力的批评方法。对于哥特风格的推崇，就像文艺复兴、新古典主义一样，其目的并不在于推崇古风，而更多地是为了以"旧瓶"装"新酒"，承载当下时代的设计思考，其中渗透着鲜明的批判色彩。

这一时期另一位重要的设计师、学者欧文·琼斯，也同样聪明地运用了对比手段，借此来呈现出装饰的新旧差异、西方与非西方世界的优劣。他在1856年，也就是大博览会结束4年之后发表了《装饰的法则》一书，一部印制精美的画册，来阐明他对于西方装饰艺术发展到维多利亚时代的看法，其中难掩批判的思考。这些早期的批评似乎已经在运用一种科学性的方法，但事实上，这种"科学的"对比方法却具有那个年代典型的特征，看似已经建立在一种"实证"基础之上，其实其中的主观色彩还是非常明显的。而在此之前，琼斯在和森佩尔的助手朱尔·古里亲密合

作，已经于1836年出版了《阿尔罕布拉宫的平面、立面、剖面与细部》，这份对于古代摩尔王宫的细致研究也相当清晰地表达了一种对于异域文明的赞赏，他们试图借此来挽救当时装饰和设计的衰颓之势，大量的图片配合了文字，足以表明琼斯对于装饰和设计的批判式态度。这种不动声色的对比方法，实际上是将外部世界的文明价值作为"药引"，矫治本土设计文明的一种手段。这种观念不仅出现在设计当中，在伏尔泰和歌德向西方人介绍中国儒家文明的时候，他们使用的也同样是这样一种语气。

当然，琼斯的这种批判性实际上是相当主观的，这是他的局限。如在《装饰的法则》一书的装帧方式中，"在论述西方内容的时候，该书的排版也显得苍白乏味；相比之下，有关东方和原始文化的版面则是五彩缤纷"。琼斯最为推崇的是阿拉伯建筑和手工艺中的装饰，在他看来，西方的装饰艺术自希腊以来，实际上是处于衰亡的过程之中。

像哥特式复兴这样声势浩大的历史运动，它的真正意义在于，复兴了由英法德等国有着漫长历史渊源的哥特式建筑，这既是对于当时历史风格的不满，同时也带有民族自觉的意味。因此，设计批评其实是以一种大张旗鼓的方式进行的，若干重要的设计师、建筑师纷纷投身于这些运动之中，推动了设计的全面改革和突破。在哥特复兴的重镇英国，建筑师、设计师的设计改革运动和他们的批评活动相互呼应，最终也相当有力地应和、推动了当时的基督教复兴。值得注意的是，哥特式复兴的初衷其实在于这些设计背后的宗教、文化、道德意义，这才是奥古斯特·普金等人真正关心的问题所在。

就具体的方式而言，在设计改革运动的推动之下，人们通过写作、出版、演讲、展览等各种不同的方式，共同促进了现代设计批评的诞生，在当时取得了一定效果。拉斯金、莫里斯等人的著作不只是在本土产生了巨大影响，而且还在欧洲大陆、美国大众当中产生了广泛的影响，在美国，正是从拉斯金的大批读者当中，诞生了美国本土最早的设计改革者，如古斯塔夫·斯蒂克利。而莫里斯公司的展品也通过展览等形式登陆美国，譬如在1876年费城举办的"独立一百周年纪念博览会"，从而产生了广泛的社会、文化影响。在美国的一些都市，如纽约、辛辛纳提和波士顿等城市开始兴起工艺教育，接着就像在英国一样，美国人也倍加关注设计与社会改革之间的关系。这就最终引发了美国本土的设计改革运动"工艺人运动"。通过如此广泛的、融合了实践与宣传的设计批评活动，才有力地推动了设计改革在西方各国的展开，进而推动了设计实践的深入发展。而西方社会的民主化、文明化程度由此也可见一斑，设计批评在此时似乎是以一种自下而上的方式展开的。

当然，也不完全是如此，自上而下的方式也是极为普遍的。以1851年的伦敦博览会作为起点，历届的博览以及20世纪更加自由、多元的各类展览、杂志出版、大众媒体的参与更是有力地推动了设计改革的进程。而在种种现象背后，也离不开各国政府的大力推动。一种国家意志也就十分自然地融入到设计批评当中。显然自19世纪中叶以来，政府就已经注意到设计逐渐清晰可辨的文化影响和经济价值，从而

给予设计发展极大的支持。至此，设计开始发挥出凝聚国家和民众的意义，巩固了民族认同。这种意义是普遍适用的，不管是对于芬兰、挪威，还是英国、美国、意大利，抑或是苏联，都同样意义重大。

2. 职业设计师

这里所说的职业设计师，是指那些诞生在20世纪20、30年代的，以设计作为谋生手段的专业人员，这是为了区别于以莫里斯和阿什比为代表的设计改革家，也区别于以格罗皮乌斯和纳吉为代表的设计教育家。他们职业身份的差异性，决定了他们对于设计的认识和批判是大相径庭的。

毫无疑问，对于职业设计师而言，他们以其实践的深度而最具有批评的资格。然而，"只缘身在此山中"，要想批评他们最熟悉的设计，用超脱于商业利益的眼光来评价设计，其实是相当不容易的。因此，批评对于大多数设计师而言，其实是比较陌生的一个概念。或者说，批评总体上是滞后于设计师职业的发展的。职业设计师诞生于20世纪20年代的美国，而这些职业设计师对于设计的批评成为一种现象，则到了20世纪60年代晚期。

众所周知，工业设计始于二战之后，在这一时期诞生了真正意义上的职业设计师，他们和企业的联系十分紧密，是以"同路人"的形象出现的。因此，设计与发达的商业实际上是一种共生的关系，企业所获得的商业回报的多寡，将直接影响设计师、广告商的收入，二者的利益是绑定在一起的。正是因为这个原因，所以在战后相当长的一段时间里，大多数职业设计师几乎很少针对设计发表他们真实的看法。这也就意味着，要让他们在自身利益与公共利益之间做出选择是相当困难的。

到了20世纪60、70年代，伴随着大众和一些社会批评家对于设计的思考的不断深入，那些在商业背景下的设计师也开始面临着越来越沉重的压力，他们开始被视作制造商的同谋者。在这种情况下，一些具有良知和思考力的设计师不得不对自身职业进行深入的反思。如在1964年，英国设计师、批评家肯·加兰德就曾经邀集400位设计师同行，在《卫报》共同签署了一篇"战斗檄文"，即设计宣言《重中之重》。这篇宣言将批评的矛头指向了消费文化和由它所引发的设计氛围。利用大众媒体，将设计由专业问题推向了大众。这也就使得越来越多的设计师和大众开始深入思考设计走向商业化所带来的严重问题。设计专业内的思考通过大众媒体得到了有效的传播，从而使得人们对于设计的关心在设计专业圈子内外自然地取得了沟通的平台。

从本质来看，职业设计师既然是设计的完成者、监督者，他们应该是最具有解释和探讨设计权力的人物。然而在现实当中，他们却往往很少能够就设计问题或他们自身的设计工作进行客观、公正的评估，这不仅是因为涉及他们自身的利益，同时也关乎他们对于设计本质认知和理解的进化。事实上，在职业设计师和设计改革者之间并没有泾渭分明的界限，特别是在一些设计氛围十分自由的国家，比如意大利，这种跨界的行为更是极为普遍，一些人游弋于职业设计和社会理想之间，身段

灵活，而且成果丰硕。

3. 大众

对于物质文化，大众身上总是体现出一种矛盾性。他们一方面对消费产品抱有浓厚的兴趣，是物质文明繁荣的受益者；而另一方面，则又对自身的消费行为进行不断地反思、叩问。到了20世纪60年代，这种反思随着民主运动、人权运动以及环境保护运动不断加强。随着大众呼声持续高涨，在经历了工业革命所带来的社会巨变，更多的人开始主动地介入到设计活动当中，通过对生产、消费、利用、服务等不同环节的主动调整，大大改变了设计原先的发展轨迹。

在启蒙运动民主、理性的氛围之下，设计批评自始至终都不缺少大众的参与。起先，他们可能是无意识的、被动的参与者，而随着近代社会生活的展开，人们也越来越深入地体会到自身权益和设计之间紧密的联系。于是，他们开始成为主动的、富有创意的参与者，甚至是主导者。而大众对于设计所发挥的主导影响，在二战之后也变得愈发引人注目，消费者的规模和他们的自觉都在无形之中推动着设计的发展，而这种动力的具体形式又是多样的。设计的价值和意义逐渐超越了功能和实用，而指向设计背后的道德和社会意义。

设计自身的价值和意义经历了这样的一种裂变，设计批评也随之变得更加平民化、社会化。如果说，最初的设计批评是由少数设计领袖人物思考和探索的结果，那么，进入20世纪之后，设计批评活动则是面向大众的，不论是对于炫耀式的产品风格的抵制，抑或是对于设计安全的需要，这些都表明，人们对设计的认识和思考，已经不再是少数人物的思想专利，设计批评将以一种更加鲜活、更加多元的方式呈现。在很多方面，人们都变得更加自由，少有拘束。甚至于那些非天然材料，也开始进入大众的视野。人们改变了过去唯自然材料马首是瞻的心态。他们也会更加青睐于塑料，这类材料缤纷的色彩和能够任意处理的物理、化学特性，使得它们不再因为价格低廉而遭到漠视。各类手工艺开始得到复苏，被人们更加自由、随意地处理，显示出它们的平民化特质。在20世纪60～70年代，青年亚文化最为炽烈的时期，这种热情就显得更加强烈。重要的不在于他们所使用的材料到底是什么，而在于人们是带着何种心态区别使用、改造它们的。

另一个值得注意的现象是，设计批评的意识在不断内化为人的意识的过程中，它也变得更加细致、具体、个性化，大众不同的需求也开始得到了更多、更加实际的考虑。在20世纪60～70年代之前，虽然制造商和设计师们也都声称是在为"人"服务，然而，这个"人"却是抽象、含混的。而以这个时间点作为分水岭，此后的历史则是体现出了更多的对于女性、对于弱势群体的关心。设计的思考和当时的社会运动遥相呼应，从而造成了这种现象。

正是在这种背景之下，设计的批评意识往往又是以各种灵活多样的形式呈现出来的，从而显示出快速发展的社会生活，尤其是大众传媒所带给人类生活、设计的丰富变化，折射出整个社会对于人类需求多样性的具体认知。在这当中，调查问卷

就是一个有趣的案例。这原本是服务于商业目标的一种研究行为,其目的在于研究大众心理。而现在则转向对大众的趣味、需求的调查和引导,它甚至可以成为一种主动的干预。如在20世纪70～80年代,西方女性主义高涨时期,这类调查问卷就针对女性的实际需要拟定了各类话题,探寻她们的实际需求。如询问她们对于城市中女性公厕的满意程度,或者是对于为婴儿哺乳的设施服务的满意程度。这些问题既是女性关心的议题,同时也有力地推动、干预了当时的城市规划和公共服务设施的设计。从本质上看,这类活动其实也正是一种有力的批评手段。

自20世纪60年代末以来,设计批评也在不断细化、具体化它和一系列的社会、生态议题开始产生的联系,这是西方社会进行自我反思的契机。它不得不重新思考两百多年来工业文明的得失,并对西方之外的世界报之以更多的关心。在经历了两个世纪的发展之后,现代设计在内涵和外延方面都大大超越了前工业时代的物质文明,今天日益复杂的环境、社会安全、全球化等诸多问题,最终促使大众进入到一个个更加尖锐和具体的问题当中。在此过程中,新的设计标准也将产生,许多原本不为人知,或者不受重视的道德议题开始显现出它们的意义和价值,设计批评也因此而呈现出更大的开放性。

第三节 设计批评的标准

一、设计批评的标准

1.价值标准

马克思主义哲学认为:"价值是揭示外部客观世界对于满足人的需要的意义关系的范畴,是指具有特定属性的客体对于主体需要的意义。所以,价值是一个关系概念,而非实体概念,它表示的是主体与客体的需求与满足的关系。"当主体思想认为客体应该满足自己的哪些需求,或者说客体应该具有哪些属性、功能或意义,这时客体与主体就形成了价值关系。而客体对主体需求的满足过程,就是价值的实现过程。

郑时龄在《建筑批评学》一书中讲:"批评开始于比较,这种比较借助于参照物或参照体系,也就是借助于在比较中表现为价值的价值对象性的等价物。价值决定着批评活动,有什么样的价值现象,就会有什么样的批评活动及其批评方式。"从设计批评的角度来说,设计批评的价值论就是研究主体认为设计应该满足自己的哪些需求,或者说设计应该具有哪些属性、功能或意义,而这些需求的提出正是批评标准的核心内容。价值的实现过程,也就是客体对主体需求的满足过程,相当于

劳动创造的实践过程。因此，价值是设计批评目的、方法及其创造性的根本问题。研究批评必然要研究价值，研究价值就是研究批评的基本标准是什么。从这个意义上说，基于设计批评价值论的类型研究，就是研究主体对设计的需求分类。

但是，设计批评中的价值标准及其类型并不是确定的，它是在批评实践中逐步形成，并不断变化的。首先，价值标准是理想性与实用性的结合，设计批评的价值标准即是对现实的主客体需求的反应。但由于批评同时具有面向社会民众的教育功能与面向未来的导向功能，所以，作为设计批评的价值标准一般来源于现实，又要高于现实，是面向未来的理想设计需求。其次，价值标准具有即时性，反应的是当时主体与客体的价值需求关系，不具有永恒性，是历史的、发展的。假如用文艺复兴时期的设计价值标准评价洛可可时期的设计好坏则难以适用。最后，价值标准的确定是双向的，不仅是设计主体在制定价值标准，设计批评实践本身反过来也会不断对标准进行修正与调整，改变主体对价值关系的认识。因此，价值标准的确定是一个互动的实践结果。

综合以上分析，依据1851年水晶宫博览会以来的现代设计批评历史发展，可将设计批评的价值标准总结为以下六种基本价值类型，即设计的使用价值、审美价值、经济价值、文化价值、科技价值、生态价值。在现实的批评实践中，这六种基本类型共同组成价值体系起到批评作用，但是某些批评主体或批评思想会对某一价值更推崇，而将其他价值类型作为次要标准看待，即在同一价值标准体系内部形成价值序列。因此，世界上没有哪一种设计批评是仅仅依据某单一价值类型就能做出理智的、有准确预见性的批评结论的。设计批评的价值标准类型系统是由多种价值类型按照不同主体的价值需求体系架构的动态开放系统。

2.规范标准

规范是指特定群体通过正式或非正式的方式所确立的惯例、原理和制度等实践原则。它的表现形式有国家法律政策、行政宣传理念、行业技术规范条例、科学理论原理，历史上形成的已有习俗、惯例、信仰、理念等。一般而言，大部分的规范都是从历史无数次的价值批评中总结的优秀标准的结晶。一个价值标准的出现，一开始只是适用于某些主体与客体的具体的价值关系判断，但当其他主体在进行同样判断实践时，发现了这种标准的可借鉴性，并在实践中予以实施，那么，推而广之，进而得到某些社会群体的集体认可并得到宣传，规范就在这一群体自然形成了。规范标准一旦形成，不仅可以在同代人群中横向的传播，而且可以在后代人群中得到不断传承，其效力可见一斑。从这个意义上说，在设计批评的历史中，很多设计组织的设计宣言、设计运动的初衷，其实就是将个人的具体价值判断标准向社会其他群体进行推广，以实现将个人价值标准转化为社会普遍认可的设计规范标准的目的。

其实，不管在哪个国家、哪个时期的哪种设计，将规范作为批评标准都是设计批评标准体系中必不可少的一项，这一点尤其适用于以设计的管理者、服务者、设

计师、专家等为主体的设计批评中。规范的构成有两个方面，一个是科学的工艺技术规范，没有工艺技术的规范，设计就会碰到很多技术障碍，走很多弯路，设计思想就无法有效地转化成物质现实，何谈设计价值的物质实现；另一个是社会的文化伦理规范，如果一个社会对设计不做出政治、经济、文化、生态、伦理等方面的规范，那么，暴力、情色、浪费等观念就无从约束，必然导致设计环境的混乱。如果是违背社会公德、破坏自然生态环境的，再易用、再漂亮的设计，其设计价值的社会消费实现，也将十分艰难，无法持久。因此，设计规范是设计批评标准体系中基础标准层面，它是设计得到生产实现，并得到社会群体理性接受的必要条件。

当然，并不是所有的设计规范都是符合实际，与时俱进的。显而易见，如果批评者采用的是不符合实际的规范则对于设计的发展就是一种阻碍，是应该修正的。所以，设计规范本身除了能够成为设计批评的标准之外，也往往成为设计批评的对象。在设计批评中，当规范标准作为标准被批评使用时，它代表的既是个人的价值取向，也是背后的集团设计价值取向，是两者的统一。当规范标准作为批评客体出现时，即成为两个集团利益的冲突，而非表面的单纯个人之间的取向相左。我们要意识到，对于设计行业发展而言，出现规范标准的冲突和批评并非一件坏事。社会是多元的，价值取向和个人趣味也是多样的，社会群体对于设计的认识和需求是变化的，当社会中出现了对规范标准的怀疑，说明社会中涌现出某种新的设计需求，代表了新的利益集团的形成及其话语权的增长。从历史上看，关于规范标准的批评冲突，往往成为设计创新、设计运动等设计革新运动的前兆，任何设计革新运动都是从怀疑和否定其他群体（尤其是主流群体）的规范标准开始的，是因设计发展而出现的矛盾。在设计史上，很多超前性的设计本身并不违背任何设计发展的规律，但在强大的社会规范的惯性导向下，它一开始往往是无法得到社会承认的，甚至受到不公的抑制。这个时候，就需要一种以正确的价值标准为支撑的、具有预见性的设计批评力量予以有力的回应，将设计规范与超前设计同时作为客体进行分析、比较、判断和选择，对设计的发展取向予以积极的引导。

综上所述，规范标准在设计批评标准形式中是普适性最广、约束力最强、相对稳定的一种。规范标准总是与一定的社会群体利益联系在一起，并依附于群体所具有的强大话语权利对设计提出各项要求，其影响范围也绝非局限于群体内部。它是对特定群体的利益维护，具有显著的集团性和垄断特质。对于设计的价值实现而言，设计对特定群体的规范标准的满足是必要条件，是设计实现的前提和基础。对于设计批评而言，规范标准是批评者进行批评的基本依据，理应学习、认识和应用。同时，将规范标准本身作为客体进行审视和批评研究，也是维护设计行业健康发展的重要工作。

二、设计批评的原则

1. 矛盾分析原则

设计作为一种社会现象,它是运动中的多层次、多方面的矛盾统一体。在开展设计批评时,要对设计中的诸多矛盾进行全面分析,认识其中的主要矛盾和次要矛盾,矛盾的主要方面以及矛盾之间的相互掩盖关系,分析矛盾发生变化的内部条件、外部条件,进而对矛盾发展转化的条件与时机做出判断。这是人们正确分析问题、有效解决问题的一种带有普遍性、根本性的方法。

设计现象是复杂的矛盾统一体,设计的发展受经济、政治、社会和消费者个体的审美水平、消费能力、生活经历等多种复杂因素的影响,某个问题的产生是多种原因相互作用的结果。批评只有由表及里、由浅入深,在对诸种现象、因素、原因进行分析的基础上,深入问题的核心和实质,才能言之有理,对设计的发展起到积极的推动作用。

在市场经济条件下,设计与经济、设计与市场有着十分紧密的联系,设计首先要满足市场和消费者的需要,市场中的利润优先、效益优先原则在很大程度上成为评判设计的重要标准,甚至设计物市场价格的高低也成为评价设计"好坏"的标准。因此,设计常常被当作经济问题来看待。以消费为表征的当代社会给设计批评的切入视角提供了多种可能。批评常常陷溺于市场化、艳俗化、流行化、娱乐化的表象,批评文本往往成为浅阅读、快感阅读和快餐阅读的消费社会符号,成为市场牟利的工具。设计批评的精神品质,在这种表面化现象的吸引和蒙蔽下,失去了探索事物本质的热情和动力,批评少了阳刚之气,多了孱弱之风,少了磅礴之气,多了萎靡之音。此种境况,在消解着批评的力度和深度,掩盖了事物的主要矛盾。

批评不仅仅需要抓住事物的主要矛盾和次要矛盾,而且还要分析矛盾之间的内在关系。把设计问题和民族问题、社会问题以及民生问题放在一起进行考虑,在各种复杂的关系中寻求解释问题、解决问题的思路。如我们经常提到设计要"以人为本",就需要弄清楚人的社会需求和生理需求的关系,即个体、集体、个体和集体之间的关系,否则就很难说清楚什么究竟是真正的"以人为本"。市场上推出的很多产品设计,为了满足人们对各种不同功能的需求,打着"以人为本"的旗号,集多种功能于一身。如有的手机具有音乐、视频播放、照相、摄像、导航、游戏、手电筒、语音拨号、太阳能充电、红外传输、手机电视等令人眼花缭乱的功能,但是实际上很多用户却很少用到其中一些功能,甚至根本不用。产品制造商追求多样化、避免同质化的设计和发展策略本来无可厚非,但当这种策略变成了花里胡哨、华而不实的游戏时,对整个产业乃至社会带来了负面效应,很难谈得上是"以人为本"。设计批评要对这些现象中的各种关系,进行全面客观地分析,从一般中发现规律,深入到问题的本质。因此,设计批评的开展,需要紧紧抓住事

物的主要矛盾和矛盾的主要方面，通过对矛盾之间各种关系的探讨，从中寻找出规律性、本质性、普遍性的问题和经验，才能真正实现对设计的科学判断和价值引领。

2.适宜性原则

从批评的类型来看，主要有专业批评、学院批评、媒体批评和公众批评。专业设计师的设计批评也称作专业批评，这种批评往往建立在设计师自身实践的基础上，有的批评文本还是设计师对自己作品的解读，这类批评具有一定的专业水准，在批评书写的风格上，往往富有激情，如俞孔坚、陈绍华等当代设计师，对某些设计现象的批评就比较激烈。学院批评主要是指学院体制内的批评文本，由于受职称评定和学术评价方式等因素的影响，这类批评往往遵循学术论文的书写规范，常常比较严谨，在一定程度上降低了阅读感。媒体批评指的是电视、流行读物等大众传媒的设计批评，这类批评与商业活动以及人们的消费生活结合得十分紧密，在话语的表达方式上不拘一格，往往具有诱惑消费的煽动性。社会公众以网络等各种方式围绕设计进行的批评，可称作公众批评，这类批评往往直言不讳、言简意赅，感性色彩比较浓厚。在具体的批评实践中，专业批评、学院批评、媒体批评和公众批评是互为联系、互为交叉、互为影响、互为转化的，并不是一成不变的程式。学院批评也有文采飞扬的随笔式批评，如张道一的设计批评，文笔随意散淡、通俗易懂却蕴含着深刻的哲理。网络上的公众批评，也不乏真知灼见，有些批评的深刻性、专业性并不在专业批评和学院批评之下。

虽然设计批评没有固定和完美的规范，但专业批评、学院批评、媒体批评和公众批评等设计批评类型，在特征划分上还是比较明显的。之所以有这些特征和类型，设计批评表达主体、接受主体的影响和制约，是一个重要原因。因此，设计批评的表达，要遵循适宜性原则，即批评的表达要适时、适人、适事和适度。

① 适时　设计具有时间的维度，具有历时性和共时性的特征。历时性是指设计的过程，设计师从设计方案的构思到调研论证再到方案的决定和实施，最终以具体的物态形式推向市场，是一个艰辛的创作过程，也是对设计方案不断调整、不断更新、不断纠正的过程。因此，设计批评要适时介入设计创作、设计生产、设计消费的过程，善于发现其中的问题，及时开展设计批评。对于一座存在问题的摩天大楼设计来讲，在大楼的设计阶段和工程初始阶段，批评的作用是十分明显的，在大楼已经竣工的情况下，再对其进行具体的批评，批评的效应和价值就会大打折扣。从一定意义上说，设计批评具有鲜明的当代性，批评必须要对当代进程中的若干问题作出某种应答，批评的话语虽然也可以指向过去、指向历史，但往往会归入设计史研究的范畴，从而降低了批评的当代性旨趣。共时性是指设计作为一种生活方式而言，设计是时光酿制的生活方式，设计师设计出什么，人们就生活在相应的生活方式里，适时的设计批评，是对人们生活方式的评价和引领。

② 适人　罗丹说过，对于我们的眼睛，不是缺少美而是缺少发现。审美直觉是

艺术欣赏的重要基础，但是，这种审美直觉不是与生俱来的，是一定知识、经历、素养的折射和反映，就如法国哲学家柏格森所说，直觉就是理智的体验。由于设计语言的多样、设计现象的芜杂和批评接受者知识结构的不同，不同的人对相同的设计有着不同甚至是相反的看法。所以，设计批评的开展，要有一定的针对性，针对不同的群体有不同的批评策略和批评方式，进而收到理想的批评效果。

③ 适事　设计作为人为事物，设计师在设计中的地位和作用不可抹杀，但在市场经济和工业化生产的条件下，设计行为越来越体现为集团的意志、市场的意志、商业的意志，设计从构思到实施，受到多种条件和因素的制约。把设计中出现的诸多问题，一味地推给设计师和某个特定的群体往往有失偏颇。批评应该更多地关注于具体的事，分析事物背后的种种关系。在当代设计批评若干重要事件中，一些批评成了人身攻击和学术骂街，降低了批评的品位和层次，流于肤浅而无益于问题的解决。

④ 适度　"度"是设计中一个非常重要的理论命题，能否把握好设计中各种各样的"度"，是设计师面临的一个重要课题。批评也要有"度"，就是批评要讲尺度、讲风度。讲尺度就是无论是批判还是赞美，都不能过分，过犹不及。过分的美誉常常会成为"捧杀"，过分的指摘常常会成为"棒杀"，都是对批评对象的伤害、对批评本体的伤害。讲风度就是批评要有理有据，不能感情用事、随波逐流、捕风捉影，批评不排斥感性但拒绝任性和盲目，要有风度和境界。

3. 民族性原则

美国文学批评家艾略特认为："当人们在进行批评时，必须服从一个外在的精神权威，这个所谓的外在权威就是古往今来所有的艺术品所组成的那个整体传统，人们只有以此为标准，在与它的比较和对照中，才能对艺术品做出正确的评价和判断。"艾略特所谈的"外在的精神权威"，指的是民族集体意识，是民族的传统文化。

民族性原则是设计批评的重要方法论，它的意义在于，设计作为生活方式，从根本上离不开本民族的生活环境和文化语境，具有民族性的审美感知方式决定着本民族的设计审美意识。只有置身于民族的视野中，设计批评才能对本民族的生活方式进行生动的阐释。在设计批评中，要正确运用而不能泛化和滥用民族化原则，要认识和处理好虚无主义、神秘主义、沙文主义等问题。

第四节　设计批评的方式

一、艺术批评

经典艺术批评分为日记式、形式主义式和背景主义式三类。艺术批评维度主要的研究方向是审美批评，这是最为传统、最为基本的批评方式，涵盖了形式批评、

文脉批评、审美批评和语义批评等分支，其批评维度又主要集中体现为形式批评。

用形式批评的方法对设计对象进行设计批评，往往结合形态学、图像学、类型学等学科知识。批评的首要出发点便是设计对象的外在形象。在这种批评阐释的方法中，形态学成为阐释的基础。

工业革命以前，装饰一直是作为设计的首要元素，它甚至决定了各种风格的诞生。欧文·琼斯曾经说过："装饰变革可以成为风格变革的先锋"，因而在传统的形式批评中，对装饰风格的评论成为批评的焦点。到了现代主义设计阶段，装饰的地位才遭到了质疑。"图案设计解放了，成为一门独立的艺术，并且变得越来越自命不凡"，这就预示着装饰和"功能性适合"的分道扬镳。在提倡这种分离的人中，最具要代表性的要数阿道夫·卢斯。卢斯在1908年发表了一篇题为《装饰与罪恶》的论文，这篇论文后来被压缩成一句口号：装饰就是罪恶。

无论对于装饰持什么样的态度，它对风格产生的巨大影响是不可忽略的。产品设计作为人类设计文明的一个部分，无疑从各个侧面映照着人类精神文化和物质文化的密切联系。设计美学所反映出来的审美价值是多元的整体，我们从不同的侧面出发可以获得设计批评的不同视角。艺术批评，从审美角度出发，作为一种专注于设计对象形式的批评，主张批评的过程中尽量不去涉及设计师和社会大众的评价，将形式作为批评的主体。产品设计的外观造型、比例体量、构成特征、设计语言、风格形式、设计表达手法等成为设计批评关注的焦点。

从艺术批评角度而言，其主要功能的造型形态和美感构成了产品最关键的个性。形式和风格既是产品设计文明的直接外在表现，也是艺术批评的最基本对象。艺术批评维度的评价有助于分析一件产品设计成为流行时尚的原因，并帮助我们清晰把握产品最基本的形态和最容易识别的特征。

二、科学批评

日本著名设计家和设计教育家大智浩和佐口七朗在《设计概论》中说："所有称为设计的东西与主观的纯艺术不同，它必须满足各种各样的条件。只有满足这些条件的造型才是设计。当然，产品设计也不是超出在这一范畴的设计。"所以，在科学的角度上说，设计的价值体现在多种方面，而形态所具备的功能性和科学性自然也成为设计所关注的重点。

赫伯特·西蒙在《人工科学》一书中明确论述：设计已是一种科学和学科。从科学的维度出发展开批评，首先表现为对产品设计价值的科学评价，即价值批评。设计批评在一定意义上是关于设计价值的选择与判断，而产品设计所具有的价值包括了功能价值、审美价值、伦理价值、文化价值、社会价值等诸多方面，即有终极价值和工具价值、物质和精神等的不同价值。产品作为一种物质的存在，在本质上是体现为设计价值的存在。基于科学的产品设计批评标准实质上也表现为一种设计的价值标准。

价值，是设计学中思考问题的根本出发点，也是当代文化最活跃的前沿领域。将价值评价作为指导未来产品设计的原则之一，体现出人类对于未来社会的价值构想和愿望。

当然，科学批评从科学的思维出发，还包括功能批评、环境批评、试验批评、经济批评等其他批评方式。由于人的需要是多层次的，其中包含着物质的和精神的不同层面，所以功能概念本身也是多层次的。我们可以将产品功能划分为实用的、认知的和审美的，这种划分反映出产品的功能与人的不同需要之间存在关联。

人机工程学通过实验研究用户与产品间的关系，使得人机交互更为有效和安全。利用人机工程学研究方法和相关理论与数据去评价设计获得了一种量化后的科学评价方式。另外，随着科学技术水平的提高，逐渐可以通过一些科学的实验手段和方法对物质功能、审美心理感受等进行量化的评价与分析，为新时代下的科学批评提供了更好的应用手段。

三、文化研究批评

文化研究批评涵盖了大众（消费）文化批评、社会学批评、用户反应批评、人类学批评、道德伦理批评等方式。

人类社会总是在不断地交流过程中进行发展。这种文化的延续和再生是通过设计物这个载体进行的。产品设计文明作为人类物质文明的重要组成部分，设计过程本身也体现为对文化的符号再现，在这个意义上，设计也是文化的设计。从文化学角度对设计和设计作品进行研究，可以揭示出设计对象的文化内涵和本质。

以文化作为批评的立足点，是将设计现象看成是一种文化现象，并把设计当成是人类文化的一部分。产品设计也正是在不断地实现人造物的创造中，推动设计文明的进步和对人类新文化的创造。

当前，消费类产品占据了产品市场的很大份额。它们不断的引入新的技术，并竭力创造消费文化，设计在这一过程中占据了重要作用。后工业社会的社会背景和消费文化特征决定了后工业社会的产品设计将为消费者服务，消费成为主导设计方向的重要因素，所以站在消费文化的视野上去思考批评尤其重要。

由于产品设计具有很强的社会性和时代性，作为一种社会性的实践活动，其本质上也是围绕整个社会服务，并影响着大众的日常生活。因此，设计思潮也往往是社会思潮的反映，正如我们对我国古代的文化解读常常参考流传至今的手工艺设计精品一样，产品设计也可以当作一种社会文献来阅读。

另外，每个人都不能脱离社会生存，人与人互动关系和交往形成了各种各样的社会行为。每个人都习惯了在各种社会规则中定义自己的角色，判断自己的行为，合理的融入社会的大环境中。设计师作为个体本身就是社会的一员，在这一点上也不例外。设计师有责任要为社会的进步和人类生活质量的提高努力。因而从社会学角度看，产品设计最终不仅实现了产品生产，还成为设计师与大众间联系的纽带，

设计体现出一种大众化、社会化的特征。设计师的精心创造，使产品中同时凝结了自己的设计才能以及对人类的关怀，并对整个社会产生作用。这种创造一方面实现了艺术创造的审美功能，体现出人类的精神文化价值，另一方面，产品设计所实现的物理功能为用户解决相应的问题，最终实现了产品的社会价值。产品设计与社会的关系使得设计批评在这种角度上体现成为一种社会学批评。

人类学研究为产品设计的文化研究批评提供了新的视野。文化人类学主要在"群体"的层次上研究其文化。我们并不像动物一样生活在一个感觉的世界中，而是生活在一个可以理解的有意义的世界中。正因为我们是存在于文化中的，才可以创造出彼此都可以理解的"符号"进行交流和创造。

通常说来，用户的经历都是群体性的，与他人相互分享痛苦和快乐的过程，使得孤独的个人心灵产生集体的归属感，产生心灵相通的群体心理结构。从群体的层面上研究人类的文化，可以发现个体间的差异上升到群体，就变成越来越多的相似性，为消费研究提供统计学上的重要数据。比如，意大利和英国人在民族文化习俗上的差异，导致两个民族的审美价值观的不同，进而设计的汽车风格也大相径庭。意大利人以浪漫、热情、机敏著称，因此以乔治亚罗为代表的汽车设计大师为意大利跑车创造激情流畅的造型风格；而英国人一贯注重绅士风度，因而宾利以其高雅的贵族风范成为英伦风格的典型代表。

站在群体角度去评价产品设计，重点在于看产品有没有通过广泛的文化人类学方法解决用户群的社会阶层在社会价值取向上的研究分析。好的产品设计应该在人类学的方法上对用户的行为和生活模型进行建构，发现隐藏在用户内心深处的文化心理结构，明晰用户的需求体系，从而获得巧妙解决问题的突破点。

四、设计理论批评

随着工业设计作为一门独立的学科，设计理论也得以逐步发展成熟，符号学、设计语义学、设计心理学等学科知识纷纷在产品设计方法中得以实现和应用。设计理论体系的完善促进了以这些理论为核心的设计批评的建立和发展。批评总是和创作分离不开，设计创作方法的提高为我们进行批评带来更宽广的视角和更多元的思考点。

符号学批评、现象学批评、精神分析批评、结构主义批评、意识形态批评、历史批评、女性主义批评等设计理论批评成为批评理论的有益补充。例如，"艺术即人类情感符号形式的创造"，基于符号学的产品设计批评，主要衡量产品在用户界面上有没有巧妙地通过符号的隐喻和应用，直观地传递便于用户理解的信息。

产品的形状、色彩、材料、质感、结构、音效等要素被视为一种"语言"，能提供用户理解的线索，说明自身的功能、操作方式以及其背后的文化、社会意义。美国设计师丽萨·克诺和图克尔·维美斯特设计了电话应答器，该设计将听筒和应答器设计成电话簿造型，并将录音、播放、复印信件的功能集成在一起。设计保留

了人们对传统电话的一些认知功能，并在内容上做了创新的改变。用翻页的方式来切换不同的功能，按键通过页的标准孔穿插而通用，简练、新颖、动感而层次丰富，在充分考虑到使用者心理的基础上通过对产品语意的巧妙设计给人传递出一种亲切熟悉的感觉。这样的设计符号因为使产品具有了象征意义和文化内涵，所以也体现一种人文关怀，成为"产品语意学"的经典范例。

通过认知心理学的研究，不仅要把认识过程统一起来，而且要把普通心理学各个领域统一起来，也就是要用认知观点研究和说明情绪、动机、个性等方面。用认知心理学指导并评价产品设计，科学地实现了利用认知观点去研究和说明设计中的情绪和动机，引导产品的形态和界面设计，有利于用户对信息的接收和理解，实现产品和用户间的和谐对话。

产品设计与时代背景总是密切相关，无论是造型风格、色彩、装饰，还是技术实现与功能表达，都会深深留下时代的烙印。因此，用历史批评方式去研究和评论产品设计，一方面可以从设计历史文明的角度出发对产品设计的风格、流派等历史性元素进行价值评价和判断，帮助我们理解产品所处的时代背景，还可以通过对设计品的分析，洞悉其所处时代的人们隐藏于内心深处的希望和向往，把握住产品设计的真正本质的内涵。当然，从历史的观点出发去展开设计批评，尤其注意在关注"文本的历史性"的同时还要关注"历史的文本性"。要把握现代主义设计的风格，对现代主义设计的弊端作出客观的分析，有必要了解现代主义设计形成和发展的基本历史。因为现代主义设计本身就是由历史决定，由历史生成的。

人是文化与历史的缔造者，按照哲学人类学或文化人类学的观点，离开了历史和传统，人类无法进步。忽视历史批评的方式实际上意味着对传统的反抗，意味着对传统的价值否定。同时，对人类设计文明历史的否定，也将会造成设计文明持续发展的危机。

思考题

① 简述设计批评的作用和功能。
② 简述批评意识间矛盾产生的根源。
③ 设计批评意识分类。

第七章 设计与文化

第一节 设计与文化概述

一、设计与文化的相同点和不同点

文化是人类在社会历史实践中创造的物质财富和精神财富的总和,而设计是作为人类通过物质形式达到精神享受的一种途径,和文化有着紧密的联系。从某种程度上说,设计是体现文化特性的一种形式,或者说是一种文化创造。设计和文化都来源于人类的生产、生活实践,都以人民大众为服务对象,并以生产和生活实践为基础,以人民大众的物质和精神需求为目标,不断发展和创新。但设计是文化的分支,是从属于文化的。设计以其实用、经济、美观而产生直观、直接的效果,文化则以其内容、形式、风格的多元化而产生隐性的、潜移默化的效果。

二、文化对设计的影响

1. 文化对设计风格有决定性的影响

文化作为设计内容的直接来源,在客观上,对设计风格的形成具有一定的限制

作用。不同的国家,由于历史、地理、人文文化不同,设计风格也各不相同,如英国的古典人文主义、美国的实用主义、法国的浪漫主义等。日本的现代设计之所以能够在短时间内发展到较高水平,其原因之一就是很多的日本设计师自觉地将日本文化传统融入到现代设计理念之中,形成独特的"日本风格"。另外,日本的哲学观念对日本的设计,也具有深远的影响。例如,在哲学观念中,日本人认为世界的发展是比较辩证的,宇宙中的一切都如同四季一样交替变化、周而复始、循环不已。因此,他们在设计上不追求永世不变的单一标准与风格,而是更加宽容,在观念上和设计上,更加具有弹性。这也使得日本的设计表现出了传统与现代、民族与国际、国内与国外并存的特征。

2. 文化对设计的审美有着重要影响

文化的差异往往会导致审美认识的不同。例如,有的人喜好具有"高雅""别致"格调的物品,实际上,这是受到传统老庄美学中的"恬静淡泊"美的影响。再如,日本对于自然、祖宗的尊敬和崇拜,导致日本人对于自然设计风格的高度喜爱,并且形成了干净、整洁的民族审美习惯;对于佛教禅宗的信仰,使日本人形成俭朴、单纯、自然的文化。他们在精神上,推崇退隐化、自我控制、自我修养、以小我为中心,从而形成日本设计独特的审美性和精神性(图7-1)。由此可见,民族文化及其传统审美观,对设计审美的影响是相当重要的。

◂ 图7-1　日本的包裹设计

3. 文化对设计的表现形式有重要影响

前文提到,喜好"高雅""别致"格调的物品,是受传统老庄美学影响,因此,设计师在处理这类格调的设计时,也必须遵循老庄"大象无形""大音希声"的表现之道,否则就不可能让受众感觉到相应的审美意象。如法国奢华的珠宝、时髦的

服装等，这些设计形式的产生是受到了法国浪漫与奢侈文化的影响；美国的设计，特别是商业海报设计中，视觉效果强烈的表现形式与美国设计文化的实用、直接是密不可分的；我国香港著名设计师靳埭强深受中国传统文化影响，他以水墨技法和笔、墨、纸、砚等传统元素为表现形式，设计了具有中国元素的海报。

所以，设计的表现形式深受文化的影响，有什么样的文化，就会产生什么样的设计表现形式。

三、设计对文化的影响

1.设计是文化交流的媒介

不同的国家、不同的民族，文化传统、风俗习惯不同，导致文化交流的过程不是一帆风顺的，在此时，设计能够充当"媒介"，保障沟通、促进交流。比如，有很多人到国外旅行，由于语言和文化的差异，导致直接沟通很困难。如果遇到什么不便之处，想要咨询他人可又得不到想要的信息，必然会造成麻烦。假设突然要上厕所，当费尽周折找到厕所时，却分不清男、女厕所，这肯定是件痛苦的事。而如果能迅速识别门上的标志，这个问题就迎刃而解了。此时，标志设计就成了沟通的媒介，它能够超越文化的限制，促进交流。收集国家和民族有关厕所的标志符号设计，从中我们可以发现，设计确实已经突破了语言、习俗的束缚，成为了文化交流的媒介。

2.设计是文化传承的载体

传统文化能够传承至今，不仅仅是靠文字资料的积累和口头语言的代代相传，设计也是文化传承的重要载体。在考察我国的传统图案时，一般都会提到原始社会的两件器皿：一个是青海省大通县孙家寨出土的"舞蹈纹彩陶盆"（如图7-2所示），另一个是西安半坡村出土的"人面鱼纹盆"。其中，"舞蹈纹彩陶盆"上的舞蹈纹样是以五人为一组，一共三组十五人。画中的人，手拉着手，脸朝左边，辫子朝右边，身体下方又有向右斜的饰物，体现出欢快热烈的气氛。这一纹样引起了包括考古学家、史学家、社会学家、文化学家在内的众多学者的重视。他们纷纷通过这一载体，去探寻未知的秘密。虽然是斗转星移、时光流逝，但盆上所绘的纹样却清晰地记录了当时原始人类的活动场景，

◁ 图7-2　舞蹈纹彩陶盆

成为今人研究、了解、认识古人的宝贵依据。此时，纹样就是一个"载体"，它承载着文化的信息。

3. 设计是对文化的再创造

当今的世界是一个交融、开放的世界，也是一个不断进步的世界。随着设计交流的加强以及设计融合的加深，新的文化和理念也在不断产生。比如北京奥运会通过系列优秀的设计作品，营造出了独特的"奥运文化"，给全世界留下了深刻的印象。现代奥林匹克创始人顾拜旦认为："只有把现代奥运会办成一个神圣的体育的祭坛，成为一个与多种文化形式合为一体的盛大的文化节日，才能发挥奥运会的广泛影响。"为了实现这一目标，他特别强调现代奥运会应该体现的两个境界："美"和"真言"。设计能对奥运文化中的"美"和"真言"予以扩展和再认识，并进行新的创造，从而不断丰富奥运文化。在北京奥运会中，通过奥运会标、奥运火炬、吉祥物、场馆、景观规划、开闭幕式、奥运会火炬传递、主题歌曲等的设计，形成了具有中国特色的奥运文化，使得奥运文化中"美"与"真言"的内涵，得到了进一步的拓展和丰富。从某种程度上讲，这就是设计在创造新的文化。

第二节 设计与艺术文化

20世纪初，欧洲大陆发起了一场具有革命性的艺术运动。这场运动中包含着丰富多样的"风格"和"主义"，它们共同的特点是以"机器美学"的观点来解读迅速变化的客观世界的精神实质。在这场艺术革命中，未来主义、表现主义、风格主义和构成主义等艺术运动，对现代设计的影响最为明显。

一、未来主义

未来主义，是发端于20世纪初期欧洲的现代艺术流派。最早产生于意大利，影响范围波及英、法，而后盛行于俄罗斯。1909年，意大利诗人、作家兼文艺评论家菲利浦·托马索·马里奈蒂在巴黎费加罗报上发表了《未来主义宣言》，标志着未来主义艺术思潮的正式诞生，并迅速由文学界蔓延渗透至美术、音乐、戏剧、电影、摄影等各个领域。在宣言中，马里奈蒂号召扫荡一切传统艺术，创建能与机器时代生活节奏相合拍的全新艺术形式。未来主义的代表人物，包括马里奈蒂、坎基乌罗以及画家塞维里尼、博乔尼等。

未来主义画家们改变了立体主义混乱分裂的表现形式，将绘画的表现重心转移到速度上。他们认为世界上的一切都应以动力为核心，力学、机械运动和高速度是

最值得赞美的。未来主义者声称："一辆疾驰汽车，要比色雷斯的胜利女神像美得多。"未来主义绘画极力表现的是"现代生活的漩涡——一种钢铁的、狂热的、骄傲的、疾驰的生活"。画家们努力在画布上阐释运动、速度和变化的过程，如在贾克莫·巴拉的绘画中，其将运动物体在空间行进过程中所留下的多个渐进轨迹，全部容纳在一个单独形体上，犹如一张底片多次拍摄的结果。

未来主义者，蔑视一切文化遗产，主张否定过去，毁灭传统艺术。马里奈蒂宣称："要捣毁博物馆，封闭图书馆，威尼斯要炸得粉碎，意大利的一切古迹都应该铲平。"《美术馆里的骚动》是意大利画家翁贝特·波丘尼的第一件未来主义绘画作品，这件作品采用俯视的角度，把美术馆里的混乱和无序充分展示在观众面前。运动和奔跑着的人们涌向大门，传达出骚动不安的气息，而放射状构图则进一步强化了这种感觉。光和色被打碎成一片小点，烘托着运动和杂乱的气氛。在这里，嘈杂和混乱的刺激正在暗示我们，美术馆所隐喻的古典艺术受到了现代工业文明的冲击。

未来主义艺术思潮对设计的影响主要表现在诗歌和宣传品的版式设计上。未来主义认为新时代的语言应该是不受传统限制的，要摒弃一切传统的绘画方式和表现手段，致力于通过表现运动和速度来展现工业社会的审美观念，反映工业时代的现代感。在版面编排上，未来主义主张推翻所有的传统编排方法，版面和版面的内容应该是无拘无束、自由自在的。文字在未来主义艺术家手中，不再是表达内容的工具，而成为视觉的元素，可以不受任何固有的原则限制，进行自由安排布局，利用字母的混乱编排所造成节奏韵律感，并不是字母代表和传达的内容意义。

未来主义作为一种艺术思潮从20世纪20年代开始逐渐衰落，但它对同时期欧洲其他艺术思潮产生了深刻影响，包括装饰艺术、漩涡主义画派、构成主义和超现实主义等，它所倡导的表现元素至今仍然是西方文化的重要组成部分。

二、表现主义

表现主义一词，最早见于德国艺术评论家威廉·沃林格1911年发表于《狂飙》杂志上的一篇文章中。1912年，在狂飙美术馆举行的"青骑士"画展上，再次被冠以这个名词。从此，表现主义便成为德国艺术中诸多偏于情感抒发倾向的艺术的名称。从广义上说，表现主义可用于所有强调以色彩及形式要素进行"自我表现"的画家；在狭义上，表现主义则特指20世纪初发生在德国的一场艺术运动，其中包括"桥社""青骑士派"和"新客观派"。

在艺术创作上，表现主义着重通过艺术作品表达内心的情感，而忽视对客观形式的摹写，往往表现为对现实夸张、变形和抽象化，以此来表达人们内心的苦闷、恐惧心理。在理论上，表现主义艺术家大都受康德哲学、柏格森的直觉主义和弗洛伊德精神分析学的影响，不满于社会现状，强调反传统，是20世纪初期西方社会

文化危机和精神危机在艺术上的反映。1893年，爱德华·蒙克创作了油画《呐喊》，这是他重要代表作品之一。在这幅画上，蒙克以极度夸张的笔法，描绘了一个变形的正在尖叫的人物形象，把人类极端的孤独和苦闷，以及那种在无垠宇宙面前的恐惧之情，表现得淋漓尽致。

1910年，桥社创始人施密特罗特卢夫创作了表现主义画作《戴单眼镜的自画像》，这幅作品充分体现了粗放简洁的绘画风格。画面上色彩浓重而明快，不同的颜色并置在一起，在强烈的对比中互相激荡、冲突，产生不和谐之感。画中粗糙的笔触，不仅反映出表现主义那种激越的情绪，而且显示出对于传统绘画程式化的有意否定。

表现主义对西方现代设计的影响是深刻的，尤其是在建筑设计领域。1919～1920年，德国建筑家艾利克·门德尔松设计了波茨坦市爱因斯坦天文台，被誉为表现主义建筑的典型代表。整个建筑采用了抽象的雕塑风格，梦幻的色彩，夸张变形的手法，利用现代流线造型，创造了一种将动态与功能融于一体的有机建筑风格。与他同时期的建筑家汉斯·珀尔齐格设计的柏林大剧院，也属于这种风格。

三、荷兰风格派

第一次世界大战期间，和欧洲其他国家相比，荷兰的政治和文化处于相对稳定发展状态。在极少外来影响的情况下，艺术家们开始探索荷兰本土的前卫艺术形式，并取得了卓越成就，形成了著名的风格派。风格派正式成立于1917年，其核心人物包括艺术家皮耶·蒙德利安、画家凡·杜斯堡和建筑师里特维尔德等人。

荷兰风格派绘画主张纯粹抽象，将客观事物外形简化到几何形状，色彩亦减至红黄蓝三原色及黑白灰三非色。1912年蒙德里安创作了《灰树》，画家在画面上关注的焦点是树枝与树枝、树枝与树干以及树与其他物象之间的造型关系，树的个体特征已被全然抹去，成为高度抽象化的图形，深色的枝干在中性的灰、绿色小碎面中显示了蓬勃的生命力。创作于1930年的《红、黄、蓝的构成》，是蒙德里安代表作之一。画面中单纯地使用三原色、垂直线和水平线进行表现，粗重的黑色线条控制着七个大小不同的矩形，形成非常简洁的结构。在平面上通过巧妙的分割与组合，使画面产生节奏感和动感，从而实现蒙德里安所宣称的几何抽象原则，"借由绘画的基本元素：直线和直角（水平与垂直）、三原色（红黄蓝）和三个非色素（白、灰、黑），这些有限的图案意义与抽象相互结合，象征构成自然的力量和自然本身"。

凡·杜斯堡是风格派的另一位核心人物。他是《风格》杂志的创刊人和主持者，同时也是该杂志重要的撰稿人。在杜斯堡看来，呆板和单调的垂线和水平线会使画面毫无生气可言，而充满活力的斜线则给画面带来生机和动势，他称这为"基本要素主义"。1928年，杜斯堡为斯特拉斯堡的奥比特咖啡馆所做的室内设计，可

以说是对其基本要素主义最具体的阐述。杜斯堡为其确定了主调，制作了墙面的低浮雕壁画装饰，那一条条对角线，使整个室内的视觉效果具有某种震撼人心的力量。他解释说，其构思"关键是要揭示绘画和建筑的同时性效果"。

风格派的艺术实践是多方面的，其美学思想渗入欧洲各国的绘画、雕塑、建筑、工艺、设计等诸多领域，尤其对现代建筑和工业设计产生了深远影响。1923年，风格派最有影响的设计家里特维尔德，设计了"施罗德住宅"，将视觉上各自独立的几何构件相互重叠、穿插，运用线与面的均衡及变化创造出丰富的建筑形象，在室内空间与陈设上更是体现出与外部相同的设计风格。里特维尔德运用抽象原理设计出风格派的经典家具"红蓝椅"，完美地体现了风格派的艺术理论，为现代主义工业产品形式探索了新道路。

风格派努力把设计、建筑、绘画、雕塑联合为一个统一的有机整体，促进艺术家、设计家与建筑家的合作关系，以一种浪漫的、理想主义的乌托邦精神，探索机械时代艺术与设计的内涵和形式，坚信艺术与设计具有改变个人生活及生活方式的力量，同样也具有改变人类未来的力量。

四、俄国构成主义

构成主义是俄国十月革命胜利前后产生的一种前卫艺术思潮，又称结构主义。1920年，苏联左翼艺术家加波和佩夫纳发表了《构成主义宣言》，"构成主义"一词第一次出现。《宣言》中指出，构成就是"把不同的部件装配起来的过程"。这一主张，得到了弗拉基米尔·塔特林和亚历山大·罗德琴科等艺术家的大力支持，他们自称"生产主义艺术家"，反对"纯"抽象艺术，旗帜鲜明地投入到生产美术的运动中去。

初期的构成主义，高举着反艺术的大旗，赞美工业文明，崇拜机械结构中的构成方式和现代工业材料。在绘画和雕塑等艺术创造中，以表现新材料特点的空间形式作为创作主题，以抽象的结构来探索材料的效能，并将产品、建筑与文化联系起来，这一时期的代表作品是塔特林设计的第三国际纪念碑。这座高400米的纪念碑，摒弃传统建筑形式，采用富有幻想性的现代雕塑形态，以巨大的尺度来表现无产阶级革命崇高的精神志向，至今仍是建筑史上最有名的未建成建筑之一，对现代设计运动产生了深远影响。塔特林是构成主义的重要代表，他较早致力于材料、空间与结构的研究，并重视设计与工程技术之间的密切联系，注重设计的实用功能。他认为设计师并非艺术家，应该是像工程师一样的人，将艺术与社会生产相结合比艺术本身的制作过程和艺术风格更为重要。

进入20世纪20年代后，在苏联社会化大生产的政策背景下，构成主义重新认识了雕塑形式和工业设计形式之间的联系，引发了一场如何将艺术与工业技术联系起来的讨论。构成主义者认为技术和艺术不可分割，在保持机械部件功能性之上，还要考虑使其具有美的表现方法和用途。同时，强调结构是设计的出发点，这一观

点也成为现代主义设计,尤其是建筑设计的起点。

构成主义在美学上宣传打破传统艺术审美,赋予艺术和设计更大的民主性而非精英化。这一运动的代表人物埃尔·李切斯基在论文集《俄罗斯——苏联建筑的复兴》中,阐明了构成主义建筑的精神宗旨:"新时代建筑的理想是社会性,即通过建筑显示苏维埃国家的全民特点,通过建筑的物质要素改善劳动人民的生活,通过建筑文化的精神要素,提高全民族的审美素质。"罗德琴科在为工人俱乐部进行内部家具设计时,充分诠释了这些观点,通过对结构的重新思考,运用严谨的欧几里得几何学形式的直角直线组合形式进行设计,利用开放式的骨架明显地减轻家具自身重量,使之更容易折叠起来。注重材料使用的经济性,家具全部由木材制造,造型简单,能够在遍及全苏联的低技术小工厂中生产,不需要昂贵的大规模机械化生产线。家具色彩简单,使用了白、红、灰、黑四个颜色,这种搭配似乎成为结构主义的标准色。

构成主义利用新技术与新材料探索工业时代的艺术语言,强调技术与艺术的统一,倡导抽象几何结构的理性表达方式,对西方现代艺术和设计产生了深远的影响。他们以结构为设计的出发点,强调现代设计的工业化形式特征,在工业产品、建筑及平面设计中做了大量探索与试验,对荷兰风格派和德国包豪斯学院产生了直接影响。1922年,德国包豪斯设计学院在杜塞尔多夫市举办了国际构成主义研讨大会。会后,包豪斯校长格罗皮乌斯便更改了1919年包豪斯《宣言》中强调手工艺的办学思路,走向新型的艺术和技术相结合的道路。

五、装饰艺术运动

20世纪初,伴随着现代科学技术的飞速发展,纷纭复杂的现代先锋艺术思潮的影响以及市场竞争的推动,使现代设计彻底摆脱了早期的技术、艺术和经济似是而非的模糊分离状态,以鲜明、完整的体系迅速成长为一门独立的边缘学科。1925年,巴黎举办装饰艺术展,一场国际性流行的设计风格运动——装饰艺术运动,在欧美各国蓬勃开展起来。

装饰艺术运动与现代主义设计运动几乎同期发生,同时于30年代后期逐渐沉寂,因而在各个方面都受到现代主义的明显影响。无论是在材料的运用上,还是设计主题的选择上,乃至于设计本身的特点上,二者之间都存在着很多内在关联。而两者的本质区别在于它们的产生动机和意识形态上,装饰艺术仍然是为权贵的设计,现代主义运动则强调设计为大众服务。

装饰艺术运动受到新兴的现代美术、俄国芭蕾舞的舞台艺术、汽车工业以及大众文化等多方面影响,形成了富丽新奇、具有现代感、设计形式多样化的风格特征。在色彩表现上,装饰艺术运动受俄罗斯芭蕾舞剧中的舞台设计和服装设计的影响,注重表现材料的质感与光泽,采用鲜艳的纯色、对比色和金属色等色彩方案,造成强烈、华美的视觉印象。在造型设计中,借鉴古埃及器物华贵装饰的特征,多

采用几何形状或用折线进行装饰，特别是其扇形发射状的太阳光线条，形成强烈炫目的视觉效果。

装饰艺术运动涉及的领域非常广泛，几乎包括了装饰艺术的各个领域，如家具、珠宝、绘画、图案、书籍装帧、玻璃和陶瓷等，并对工业设计产生了广泛的影响。

在法国，装饰艺术运动主要风行于服饰、首饰等设计领域，在平面设计和广告设计领域也达到很高水平。法国先驱建筑师格雷采用典型的装饰艺术风格，将富有东方情调的装饰材料，与结构清晰的现代主义钢管家具完美结合，体现豪华的装饰效果，设计出了时代经典作品。在美国，装饰艺术运动受到百老汇歌舞、爵士音乐、好莱坞电影等大众文化的影响，同时受到蓬勃发展的汽车工业和浓厚的商业氛围的影响，形成独具特色的美国装饰风格和追求形式表现的商业设计风格，并衍生出好莱坞风格，在建筑、室内、家具、装饰绘画等方面表现突出，如纽约的帝国大厦和克莱斯勒大厦的整体外观、室内、壁画、家具和餐具等。在英国，装饰艺术风格始于19世纪20年代末，新材料的使用、大众化是英国装饰艺术风格的显著特征，突出表现在大型公共场所的室内设计和大众化的平面设计上，如伦敦的克拉里奇饭店的房间、宴会厅、走廊和阳台，奥迪安电影连锁公司大量兴建的电影院等。

第三节　设计与商业文化

一、艺术设计的价值结构

艺术设计既是物质的也是精神的，既是实用的也是审美的。因而艺术设计的价值结构也是多层次的，既有实用价值，又有审美价值；既有经济价值，又有文化价值；既有持有价值，也有荣誉价值等。

实用价值是艺术设计的基本价值，也是经济价值的重要体现。价值理论认为："价值是一种需要的满足，即客体能够满足主体的一定需要。"艺术设计能够满足人的衣、食、住、行、用的需要。这种需要是人类的共同需要，是生活的基本需要（即实用需要）。

人们在实用需要得到满足以后，审美价值、精神价值的需要就逐渐上升。在物质文明高度发达的现代社会，精神价值变得越来越不可缺少，现代西方设计中所表现出来的强烈的人文精神就是明证。在普通人的生活中，艺术设计的精神价值、美感需求也许不像实用需求、生活需求那样急迫，但也不是可有可无的，而是不可缺

少的一种心理需求。在很多时候，艺术设计中实用价值与审美价值是能够统一起来的，这也体现出人类多方面、多层次的需要。

艺术设计的持有价值与荣誉价值往往是联系在一起的。人们往往把对某些有设计品位的物品的持有，看作是某种荣誉的象征。人们对某些物品的持有，是因为这些物品具有持有价值，持有价值中既有经济价值，也有文化价值。持有价值有时又大大偏离实用的需要，偏离传统经济学曾经信奉为基石的使用价值，持有需求可以说是"第二级需求"。如新加坡是一个纬度近于零的国家，夏天持续时间长，然而这里的貂皮女装却十分好销，有的女士甚至持有貂皮盛装十几件。持有而非使用，是购买的主要动机，持有可能带来一种愉悦，可能意味着安慰、关注、尊严、富有和成功等。设计不能引导这样畸形的持有欲望，而应该引导人们合理地消费。

实用价值与审美价值，经济价值与文化价值，持有价值与荣誉价值等，使艺术设计、生产、消费变得更理想、更完善、更合理，成为人的价值的真正体现。

二、艺术设计、生产与消费

1. 艺术设计、生产与消费的关系

马克思说："没有生产，就没有消费。但是，没有消费，也就没有生产。因为如果没有消费，生产就没有目的。"设计、生产与消费之间存在着同一性问题。马克思对生产与消费之间的同一性具体表述为以下三个方面。

① 直接的同一性：生产是消费，消费是生产。

② 每一方表现为对方的手段，以对方为媒介。这表现为它们的相互依存。生产为消费创造作为外在对象的材料；消费为生产创造作为内在对象、目标的需要。

③ 消费不仅是使产品成为产品的最后行动，而且也是使生产者成为生产者的最后行为。

艺术设计、生产与消费的关系也是如此。设计与生产是为人民的物质生活和精神生活服务的，生产本身不是目的，而是以满足人民日益增长的物质和精神需要为目的。

2. 消费方式与设计、生产的关系

设计与生产不能盲目进行，要瞄准市场，了解人们的消费方式。消费方式包括消费意识、消费能力、消费结构、消费习惯、消费水平等，其中消费意识又包括消费观、消费心理等内容，人的消费活动过程，受到人的消费心理和消费观的支配和引导。在不同的社会制度和不同的社会阶层中有不同的消费观，消费能力和消费水平也是因人而异。随着经济的发展和人民生活水平的不断提高，人们的消费能力和消费水平也在不断地提高。当前我国的消费结构已经发生了很大的变化：从温饱型向小康型消费结构转变，从限制型向疏导型消费结构转变，从计划型向市场型消费

结构转变，从单调向多样化消费结构转变。消费结构的这种变化，对设计、生产都会产生很大的影响，其中影响最直接的是消费心理。消费心理与消费行为是连在一起的。消费心理有实惠心理、价格心理、习俗心理、偏爱心理、从众心理、审美心理、求新心理等。

① 实惠心理是指消费者在选择消费用品时，一般先考虑用品的功能、质量，而把用品的外观放在次要地位。如着装首先注意合体、耐用，再注意式样。这类消费者一般不是年轻人，他们受到购买力的制约。

② 价格心理是指消费者在选择消费用品时，主要从价格的角度去考虑。一是注意廉价的用品，有时甚至为了廉价而购买不急需的用品。中国有句俗话：一分钱一分货。也就是说，人们在购买消费用品时，只顾贪图便宜，往往买回来的东西不适用、不美观，甚至有的是假冒伪劣产品。这样的消费心理不是很经济的。二是只图价格昂贵，认为价格越贵，就越能满足他的心理需求，如上千元的皮鞋，几百元一根的皮腰带等。这类消费者往往是一部分先富起来的人，富有起来后就想炫耀一下，否则他就觉得如锦衣夜行。

③ 习俗心理是由于民族、信仰、文化、传统的不同，而形成不同的消费习俗。不少消费者根据一定习俗来选择消费用品。

④ 偏爱心理是指消费者受到性格、修养、职业或环境的影响，对某些消费用品具有一种偏爱，有特殊的兴趣，并保持着稳定的和持续的爱好。

⑤ 从众心理是指随着社会影响和时代潮流而选择消费用品，以取得群体的一致性。

⑥ 审美心理是指消费者对消费用品的选择非常注重审美性，十分讲究用品的造型、色彩、装饰，有时考虑审美要求甚至超过对功能和质量的要求。

⑦ 求新心理是指追求消费用品的新颖，如新品种、新花色、新式样。这类消费者喜欢变化，适应潮流，以青年居多，他们喜欢在群体中突出自己、展示自己、表现自己。

以上这些消费心理有时是多种交织在一起，了解这些消费心理，对设计、制作、销售来说，具有重要的指导作用。

设计、生产不仅要满足消费，还要引导消费、创造消费。从某种观点来说，一种为满足消费者的需要而进行的设计，我们可称之为"满足型"；而为了适应消费者潜在的要求，有一定超前意识、具有创造性的设计，我们可称之为"引导型"（或未来型、创造型）。

从销售学的观点来看，企业获得利润的厚薄取决于满足消费者需要的程度。因此，企业决不能以短期盈利的多少来判断一个设计的成败，应该有长远的眼光，要以产品市场占有率和投资收益率来作为衡量一个产品设计的成败和企业利润高低的标准。如某种新设计的产品，它从形式和功能上都有所创新，是属于"引导型"的。但它在刚刚进入市场时，可能不为广大消费者所接受，当经过切合实际的包装设计和广告宣传，它就比较容易为消费者所接受。消费者接受它，就是因为它满足人们的潜在需求，这就是所谓设计引导消费、创造消费。设计史上这样的例子不胜

枚举。在20世纪20年代之前，家具生产主要是以木材为原料，自从布鲁耶用钢管、布料、玻璃、木材等材料制作钢管家具以后，钢管家具作为典型的现代工业产品立即引起社会和设计界的重视，自产生以来长盛不衰。钢管家具的设计和生产，引导和创造全球的消费浪潮，这在设计上是空前的。

三、艺术设计与市场经济

市场经济又称为商品经济。商品是用来交换而生产的劳动产品。马克思曾指出，商品具有使用价值和交换价值。作为商品，首先必须对人有用，能够满足人们的某种需要。商品的这种有用性，称作商品的使用价值，这是由商品的自然属性所决定的。除此以外，商品还具有同其他产品相交换的属性，即交换价值。商品的交换价值表现为一种使用价值同另一种使用价值相交换的数量上的比例关系，各种不同的商品之所以能够相交换，是建立在价值的基础上。价值是交换价值的基础，交换价值是价值的表现形式。商品的价值是商品的社会属性。因此，使用价值和价值是商品的两个基本因素和基本属性。

1. 艺术设计的商品属性

艺术设计具有商品属性，即具有使用价值和交换价值。任何设计都是为了满足人们的某种需要，因而才具有一定的使用价值。同其他商品一样，经过设计而生产出来的产品，具有与其他商品相互交换的属性，即具有交换价值。古代手工艺人、民间工艺匠人就经常用自己设计、自己制作的物品与其他物品相交换，以换取所需要的物品。艺术设计的商品属性既有一般商品的共性，又具有特殊的个性，即具有作为物质产品的一面，又具有作为精神产品的一面。在艺术设计的使用价值中，实用价值是主要的价值，其次才是审美价值，使用价值只有在消费过程中才能实现。

2. 艺术设计的价值的表现形式

艺术设计的交换价值是艺术设计的价值的表现形式。它是由材料、劳动、流通费用、高智能附加价值构成的。高附加值是一个经济学术语。如同一商品，名牌产品与普通产品的价格悬殊，包装好与坏，其价格相差也很大。奥运会的金牌，其价值不仅仅只是黄金的价值，还有世界第一的附加价值。名人的作品、名人用过的物品都能产生附加价值。著名设计师设计的物品自然价格很贵，这其中就含有高附加值。用公式表明即：附加价值=纯利润+税金+人工费用+利息+租赁金额+设备折旧费。

高附加值商品具有以下特征。

① 质量好，信誉高。

② 科技含量高。

③ 由新材料或特殊材料制作的。
④ 具有新功能，如会说话的闹钟、会发出声响的钥匙串等。
⑤ 具有特殊意义，如庆祝香港回归的各种纪念品等。
⑥ 少量生产，如名人字画及限量品等。
⑦ 具有很高的设计意义。
⑧ 具有鲜明的历史与文化特征，如中国瓷器、波斯地毯等。

提高产品附加值的方法很多，最直接、最有效的方法就是设计本身。

① 设计带来的经济的高速发展与腾飞，即设计参与的经济属于知识经济，知识经济与历史上的自然经济、农业经济、工业经济相比，具有很多优越性。设计在知识经济中的地位举足轻重，它更加关注人们的生活质量，创造更加宜人的生存环境。

② 设计能提高产品在市场上的竞争力。如日本产品、德国产品在国际市场上具有很强的竞争力，其重要原因就是他们的企业非常重视设计，产品从策划、创意、设计、生产、销售、反馈这样的一个系统过程，都不是随意为之，而是经过精心的设计。我国的很多产品，在设计上没有加大投入或重视不够，所以一到国际市场上就丧失了竞争力，有些产品只好贱卖，这样的事情是非常令人痛心的。

③ 设计能产生附加价值。同样是一件产品，优秀的设计必然产生较高的附加价值；反之则低。如壁挂、壁画、地毯、茶具、家具等物品都需要精心的设计，富有创意的设计与新技术、新材料的有机结合必然产生很高的经济附加值。

④ 设计能提高人们的生活品质。历史上和现实中的无数设计师，都致力于提高人们的生活质量，用他们辛勤的汗水和无穷的智慧，为人们创造出一种健康有趣、舒适宜人的生活方式。

总之，设计在引导消费，同时，消费又反过来促进设计的发展，使设计越来越深入人心，真正为推动经济发展做出贡献。

能够创造高附加价值的设计，需要做到以下几点。

① 在外观形态、色彩、装饰等方面，要新颖、别致，要有民族特色与时代感。
② 在结构、功能等方面，达到结构合理、功能上符合使用目的而且使用方便。
③ 质量上乘。有效地使用合适的材料与运用适当的技术，在生产和制作过程中精益求精，使产品的质量无可挑剔。
④ 在安全性方面，要充分考虑产品在使用过程中的安全可靠，避免事故的发生。
⑤ 宜人性。总体设计符合人机工程学的原理，在技术与艺术、生理与心理、物质与精神等方面达到和谐与统一。

长期以来，中国的产业发展主要致力于解决人们的生活必需品，几乎所有的物品都以大批量生产来满足广泛的需求，因此附加价值的问题一直没有得到应有的重视，加上计划经济体制的约束，产品不愁销路，所以，产品的设计几乎成为空谈。然而，在计划经济向市场经济的转轨过程中，在全球经济一体化的进程中，不重视

设计就意味着产品没有销路，就意味着产品在国际市场竞争中会处于劣势地位。在当今的信息时代，随着科学技术的日新月异、人类生活方式的多样化以及知识经济与感性时代的到来，国际竞争也将日趋激烈。商品的竞争就是设计的竞争。过去中国那种劳动密集型的企业只有向知识型、技术密集型转变，才会使自己的产品具有高附加值，才会有很强的竞争力。只有依靠设计，我们的产品才会在国际市场上占有一席之地。

第四节 设计与科技文化

一、设计与科技文化概述

科学技术在当代社会中扮演越来越重要的角色，科学技术化、技术科学化是现代科技的显著特征。艺术设计已成为科学技术与人类生活、经济发展的纽带。E·舒尔曼在所著的《科技文明与人类未来——在哲学深层的挑战》一书中指出："技术是人们借助工具，为人类目的给自然赋予形式的活力。"把技术赋予设计形式，科学与艺术设计的融合从形式上说依附技术作为纽带。科学研究是获得新知识过程，它具有革命性的力量，为人类文明提供不竭的动力，而艺术设计在科学技术物化的过程中充当新知识、新观念、新方法的载体。

21世纪的设计，将从有形的设计向无形的设计转变；从物的设计向非物的设计转变；从产品的设计向服务的设计转变；从实物产品的设计向虚拟产品的设计转变。

设计与科学技术、艺术之间存在复杂而又微妙的联系：设计从科学那里汲取知识来探求人类合理的生活方式，科学选择一定的技术手段来实现自身，设计从艺术那里获得美与价值、情感的表达。因此，在设计的概念下，科学、艺术、技术被结合在一起，只有这样才能产生伟大的"创造"。

设计是科学技术与艺术的产物，在人类社会的早期，科学技术与艺术是统一体。而现代工业社会中的设计，以及未来信息社会、电子技术时代的设计更需要科学技术为向导。设计作为科学的产物，其艺术实质上也趋于科学化。著名科学家李政道先生曾说过："科学和艺术是不可分割的，就像一枚硬币的两面。它们共同的基础是人类的创造力，它们追求的目标都是真理的普遍性。"

从工业社会的物质文明向后工业社会的非物质文明转变，是21世纪社会发展的总趋势，设计也将由物质设计向非物质设计进行转变，而推进这一转变的关键就是信息技术。近代的微电子技术的发展更是给艺术设计带来了巨大的变革，数码技

术、虚拟现实、互联网络等新的物质技术使人们可以快速、准确地传送大量的文字与图形数据。信息社会的生产方式主要特征是智能化、数字化生产与操作、虚拟设计制造等。

现代科学技术不仅改变了生产本身，也改变了人的存在方式，改变了人的意识，并使人们重新认识和发现包含在技术中的美，一种独特价值的美。信息设计是信息社会的必然产物，这门新兴的交叉科学主要研究网络设计、界面设计、虚拟现实设计、数字媒体设计、数字娱乐设计、数字化产品与环境设计、三维数字动画设计、数字化艺术表现设计等。

二、科技与设计的互相融合

科学技术与艺术设计之间一直存在着一种密不可分的关系，表现在两者的相辅相成的统一之中。艺术设计的形式、种类、风格只有借助于工程技术才能被感性地表现，技术是审美表现的必要条件，技术不仅是手段，更是服务于艺术的功能。

在手工业生产的时代，一切人工制品，不论是建筑桥梁还是生活用品，都可以看作是科学技术与艺术设计互为协作的结晶。在当时的技术条件下，任何技术的发挥都要依靠人的智慧，依靠双手使用工具的技巧，由于这一过程物化了人的个性，从而使手工制品获得了艺术表现力，这其中，技术和艺术、工程设计和艺术设计还没有明确的界限。由隋代匠师李春设计的赵州桥（如图7-3所示），又名安济桥，桥体全部用石料建成。桥全长64.4m，宽9.6m，是一座由拱券组成的单孔弧形大桥。赵州桥最大的贡献就是它"敞肩拱"的创举。在大拱两肩，砌了四个并列小孔，既增大流水通道、减轻桥身重量、节省石料，又增强了桥身稳定性。赵州桥结构的美观，古人说它"制造奇特，人不知其所以为"。

◁ 图7-3 李春设计的赵州桥

西方文艺复兴以来，自然科学从萌芽到壮大，日益显示其强大的力量，并向技术领域渗透。近代以来，技术与艺术形成了一种强烈的反差甚至对抗，导致具有悠久历史的手工业生产解体崩溃，一部分工匠艺人转向小市场的非主流的手工艺生产制作，而大批与生活有关的日常用品却失去了艺术的特征。现代工业发展的现实，迫切地要求从自身的规律出发去解决产品的工程技术与艺术设计之间的关系。莫里斯、拉斯金等人就提出了"美与技术结合"的原则，主张在产品设计中实现艺术与技术的统一。

设计不仅传递着人类的技术实践经验，而且塑造着人类的文化心理结构，规范着主体的活动方式，在艺术化的技术产品中凝聚着人的创造力与智慧，表现着人的理想和情趣。这其中所表现出的工程技术（真、合乎规律性）和艺术设计（善、合乎社会生活使用目的）在本质上是贯通的。

三、科技进步对设计的推动作用

设计师学习、接受新材料、新工具、新技术，使其努力创造出新的设计，跟上时代的要求，这成为设计师的惯例。格罗佩斯在1926年3月出版的《德绍宣传材料》上，就强调了材料技术对设计的重要性。他设计的德绍包豪斯校舍（1925～1926年）运用了当时多种新材料和新工艺：钢筋混凝土结构框架、玻璃幕墙、闭合的双层过街天桥、最新防水材料等。又如阿尔伯斯在主管家具设计时痴迷于材料的特点和性能研究，就纸板、金属网、金属板等材料进行了多种实验。另一位包豪斯大师马歇尔·布鲁尔，在1925年设计了世界上第一把应用新技术弯曲钢管制造的瓦西里椅，这种钢管椅子，造型轻巧优美，结构单纯简洁，具有优良的性能。马歇尔·布鲁尔也是第一个采用电镀镍来装饰金属的设计家。

1. 设计是科学技术的物化

科学技术是一种资源，而这种资源要物化成现实必须依赖设计。设计不仅是科学技术得到物化的载体，它本身就是技术的一个部分。世界各国为了增强在国际市场上竞争力，充分意识到设计是科学技术商品化的载体这一特性，将科技潜力转化为国家实力。德国最早意识到设计这一性质并有效加以利用，第一次世界大战后的德国，当时的魏玛政府讨论并通过了格罗佩斯关于创建包豪斯学院的建议，学院培养了大批优秀的设计师，他们把有限的经济、科学技术和管理力量充分转化为商品，有力地推动了德国经济的发展，第二次世界大战后其综合国力迅速赶超英、法，而成为欧洲第一强国。

2. 科技发展对设计的直接作用

新的设计方案出现，通常都是由于新型材料及相关技术的诞生而促成的。科学技术发展对设计起着巨大的推动作用，科技革命所带来的技法、材料、工具等新变

化，都对设计产生了直接影响。正是由于发明了弯木与塑木技术，在10世纪中叶才有了质量轻、造型雅，兼具实用性和美感的Thonet十四号椅子；正是因为钢筋与玻璃被作为建筑材料，才有了19世纪英国建筑奇观之一，也是工业革命时代的重要象征物——水晶宫；同样，也是由于钢筋混凝土技术的发明使得高层建筑成为可能；而计算机的出现更是给予设计全新的方法，开创了新的设计领域与课题。

从人类建筑设计的历程来看，设计的突破往往体现在材料技术上。19世纪以前一段较长历史时期，建筑都沿用了砖、瓦、木、石，因而建筑形态变迁较缓，在过去的100年间，许多高强度金属和可塑性的材料用于建筑设计，这些新材料的发明为设计突破想象空间，创造了可能和条件。平面设计也由二维向三维延伸、由静态向动态发展，依靠科技成果使平面设计突破了它固有的空间。近几年来随着电子信息技术的飞速发展，数字化设计、虚拟设计、智能设计、产品创新与设计管理等领域已经成为设计师关注的焦点。

3. 科技发展对设计的间接作用

科技作用于艺术设计领域的另一种方式是间接作用。科技的发展及其成果引起人们思想认识领域的重大变革，进而演化为影响社会各领域的人文主义思潮，从而对艺术设计领域产生深远的影响，从各设计流派的产生、发展和衰落我们不难认识到这一点。现代科学技术在宏观和微观两极领域里，发展扩宽了人类感知的空间。科技通过生产力渗透到人们生活的各个领域，艺术设计也相应地向更宽广的领域渗透，由美化生活向倡导一种新的生活方式转变。

在现代主义形成以前，由于工业的发展及其在社会各领域里产生的重大冲击和影响，间接地在艺术设计领域里形成了众多的设计风格和流派，如：工艺美术运动、新艺术运动、芝加哥学派等。第一次世界大战后，工业和科技发展到了一定水平，大众市场已发育健全，同时艺术上的变革改变了人们的审美趣味，为新的美学铺平了道路，在这种情况下，形成了意义深远的现代主义运动。20世纪60年代末，高科技的发展给社会带来各种危机，如精神危机、生存危机、环境污染等，一些设计家们陷入了极度的失望、空虚和迷茫之中，在这种情况下后现代主义出现了，美国建筑设计家文丘里是奠定后现代主义建筑设计基础的第一人，他提出"少就是乏味"的原则，向"少即多"的现代主义提出了挑战。

后现代主义是一种人文主义思潮，但它对艺术设计领域的影响是深远的。后现代主义对现代主义"形式追随功能"的口号提出了严峻的挑战，开创了一种无视一切模式和突破所有清规戒律的开放性思想，从而产生了许多新潮的设计。后现代主义设计师凭借直觉和好奇心去创造，设计变成了"玩"和"宣泄"。

现代设计包含科学要素和艺术要素，科学要素是有关现实的自然界和人类社会的客观规律，艺术要素则涉及外在自然环境和社会环境对于创作主体所具有的特殊价值。科学技术为现代设计提供了广阔的创作平台，技术因素在设计中的运用越来越明显，新的科技创新同样带来新的设计创新，可以毫不夸张地讲，现代科学技术

的发展是设计艺术发展的根本源泉,我们必须清醒地认识到设计与科学技术之间的密切联系,恰当地利用高科技可为设计艺术的发展不断提供前进的动力。

第五节 设计与生活方式

一、设计与生活方式的辩证统一

人类的造物活动始终是围绕其自身的生存需求进行的,即创造合理的生存的物化环境。正如美国著名学者赫伯特·西蒙所说:"我们今天生活着的世界与其说是自然的世界,还不如说是人类的或人为的世界。在我们周围,几乎每样东西都有人工技能的痕迹。"因此,设计是人类生活方式的物质化积淀。无论是原始社会人类为了生存而创造简单的工具,还是工业社会中被人为地创造消费需求以及当代生活对"非物质"社会及可持续发展的呼唤,都是在不断演变着生活方式中客观形成的设计要求和设计形态。生活方式构成了造物活动的基本行为背景,也构成了造物活动的基本行为结果,故不能孤立地看待设计这一造物行为,而要结合使用物的人的生活习惯去分析研究。另一方面,人类的生活方式是设计产生的条件和动因,同时设计也在不断地改变人类的生活方式。

二、设计的生活内涵

人类不仅仅要生存,还要享受和发展。如果仅仅为了生存,人类只需要一般的造物就够了,就不需要艺术设计活动了。为了享受和发展,就需要艺术设计,需要设计之美。设计之美不同于一般的艺术之美,其在生活中容易被人接受和感知,不像纯粹艺术那样,有一种居高临下之势,需要人的"膜拜"才能领略和欣赏。设计美就是生活的美,即设计在衣、食、住、行、用等方面的美。

1. 服饰(衣)

服饰之美应该成为美学研究的范畴。早在19世纪,德国哲学家费尔巴哈曾说:"难道裁缝不具有真正有美感吗?难道衣服不是同样也要在艺术的论坛前受到裁判吗?"服饰之美也按照"美的规律"来创造,是工艺美与艺术美的融合,既能表现人的外在美——人体美,又能显示人的内在美——风度美、气质美、心灵美等。

服饰之美的两大基本要素为款式和色彩。不论是款式,还是色彩,变化都非常之快。比如款式上曾流行喇叭裤,后来是小脚裤,再是直筒裤,再后来又是萝卜

裤；色彩上国际服装界每年都发布"流行色"。变化之快，令人目不暇接。尽管如此，我们还是能够寻找到服饰之美的法则：合体的款式与和谐的色彩。服装的款式要以合体为原则，款式要与人的脸型、体型相吻合，以"相反相成"为原则。如长脸型的人，应配圆弧形领，领口要浅，不宜太深，这样的领型对长脸型能起到调和的作用。反之如果选用长型领、尖型领，会显得长脸更长。服装的款式与人的体型的关系也是这样，如矮胖体型应穿竖线条、深颜色的服装，能产生高度感、苗条感；瘦长体型的应穿横线条、浅淡颜色的服装，能给人丰腴之美和健美感。总之，服装的款式就在于合体。有位服装设计师曾说："能烘托你的自然美，又能适当掩盖你的不足的服装，就是适合你的款式。"色彩的巧妙搭配与组合，是服饰美产生的机制之一，色彩之美要符合形式美的总体规律——变化与统一，色彩之美还要符合民族特性和时代需求等。

服装不仅要展示人的外在美，也要显示人的内在美，内在美与外在美都表明人是社会性的动物。国际上流行一个着装T·P·O原则，T（time）代表时间，包括季节、时令、时代等因素，即所谓流行性、时代感；P（place）代表场所，包括场合、场所、环境等因素；O（object）代表目的，包括目标、对象等因素。T·P·O原则反映了服饰美的社会性。例如穿泳装到超市，就不符合T·P·O原则；同样，在海滩上穿得衣冠楚楚也是令人非常难受的。

2.烹饪（食）

古人云："民以食为天。"孔子也说"食不厌精"。我国的烹饪之美就在于"色""香""味""形"四字，其中，"香""味"属于嗅觉、味觉，"色""形"属于视觉。我国烹饪在漫长的发展过程中，形成了许多独立的地方体系，如徽菜、川菜、粤菜、北方菜等。我国烹饪之美还表现在食器的精美，古代的青铜器皿、金银器、陶瓷器，杯、盏、碗、碟、筷、勺等都经过精心的设计，例如"钟鸣鼎食""葡萄美酒夜光杯""玉箸银盏"等。

3.建筑（住）

建筑之美首先体现为功能之美（适用美）。布鲁诺·赛维《现代建筑语言》中指出："按照功能进行设计的原则是建筑学现代语言的普遍原则。在所有其他的原则中，它起着提纲挈领的作用。"现代建筑功能美是在钢筋混凝土、玻璃幕墙、壳体结构技术等新材料、新技术的支持下获得的。如巴黎的蓬皮杜艺术中心，其建筑形态非常独特、新奇，充分展现了现代建筑的理念——功能至上。

建筑之美重在表现空间的美。诚如布鲁诺·赛维在《建筑空间论》中所言："空间是建筑的主角。""空间"概念在中国古代哲学中就是"无"。老子在他的著作中说："埏埴以为器，当其无，有器之用。凿户牖以为室，当其无，有室之用。有之以为利，无之以为用。""空间"是营造建筑氛围的重要手段，不同的空间会使人产生或凝重、或轻快、或崇高、或优美的建筑美感。

除了空间美，建筑实体形态的美也是建筑之美的组成部分。不同的建筑实体形态，会表现出不同的审美价值。中国的故宫，体现出严谨对称而庄严的古典美；赖特的流水别墅，展现出清新活泼而自然的和谐美；斗拱、飞檐代表了悠久的中国文化传统；玻璃幕墙代表了现代建筑的简洁与明快。

4. 交通工具（行）

交通工具的美，首先在于"用"，其次才是"美"。随着科学技术的不断发展，汽车的功能在不断完善，汽车的外观在不断变化。最早的汽车外形与四轮马车非常相像，1908年，美国亨利·福特设计了T型车，色彩几乎是黑色的，直到50年代末期，雪佛莱汽车才"彩色化"，更加符合人们的审美心理。由于"流线型"设计思潮的影响，快速、美观、舒适的汽车就出现了。今天，高新技术在汽车设计上的应用，使得现代汽车更加快速、安全、美观、符合环保要求。

5. 器物或产品（用）

器物、产品的美是生活美的重要内容，它要符合"适用、经济、美观"三个审美标准。

① 适用　器物、产品之美首先建立在适用的基础上。物品必须具有使用价值，能为人所用，使人感到方便、合适、舒畅。"适用"不仅仅是"有用"，而且要符合人机工程学原理，要"用起来舒适"。美国著名设计师雷蒙·罗维把"流线型"运用到电冰箱的外观设计上，把冰箱顶部设计成弧形，家庭主妇们纷纷抱怨，说这种冰箱的顶部连个鸡蛋都放不住，可谓中看不中用，违背了适用原则。

② 经济　所谓"经济"，不是廉价，而是以最小的物质消耗来获得最大的效益，尽可能地减少浪费，在产品设计的材料、人力、能源的消耗上严加控制。器物和产品的美必须以最少的能量消耗去获得较多的舒适感。

③ 美观　美观不仅仅是外观形式的美化，还有内在形式结构的合理化。产品的内在形式结构的合理化就是要符合功能美的要求，功能美是产品在市场畅销的根本保证。如日本产品的内在形式结构非常精巧、严密，经过精心的设计。产品的美观当然也离不开外观形式的美化。俗话说：丑货卖不掉。如我国的手表在出口时，价格很低，外商买去后，去掉外壳，重新换上一个他们设计的外壳，然后又以很高的价格打入中国市场。

三、绿色设计

1. 绿色设计概述

科学的进步与发展具有双面效应，一方面它给人类社会带来进步与文明，改善人的生活，促进社会的进步与发展，使人的物质财富得到极大地丰富；另一方面，科学技术也给人类社会带来了负面影响，由于人们在享受物质财富的同时，缺乏对

自然界的正确认识，急功近利，过度开采自然资源，浪费能源，污染环境，人与自然相互和谐、相互尊重的平衡被打破。人们不得不反思，如何才能让技术文明更好地为人类服务，而不是任意地无序地应用，对人类生存环境造成破坏。

20世纪60年代以后，人们开始把人口、自然资源、环境、社会发展作为一个有机系统看待，逐渐认识到人类的需求活动不能以破坏生态环境为代价。人类的造物活动要消除或最大限度地降低对自然的破坏、减少自然资源的浪费，就必须坚持可持续发展的战略措施。在促进经济发展社会进步的同时节约资源、保护环境，绿色设计就成为实现可持续发展的必然。

绿色设计源于生态保护与和平运动，它基于传统设计，在传统设计原有的设计目标，诸如实用性、可靠性、经济性、审美性等的基础上纳入环境因素、可持续发展因素，是对传统设计进行补充完善。产品绿色设计包括原材料的获取、功能设计、产品生产制造、商品流通、使用维护、产品回收六个阶段。专家学者认为通过设计和使用"绿色产品"可以改善环境，降低资源浪费，减少污染。

绿色设计是运用生态哲学原理，将物的设计纳入"人、物、环境、社会"大系统中，既要考虑人的需求，同时又要考虑生态环境的保护和可持续发展的原则，不仅要实现产品的功能价值、使用价值、经济价值、审美价值，而且要实现其社会价值、生态环境价值，促进人与自然的和谐发展。

2. 绿色设计原则

绿色设计就是在产品概念的形成、开发设计、生产制造、商品流通、使用、报废、回收处理等阶段的各个环节都做到对生态环境的保护以及将危害降到最低，即充分利用自然资源，减少对自然环境的破坏，降低污染、降低能耗，选用成材周期快、便于销毁处理、可回收处理再利用的材料，减少材料使用量，特别是稀有贵重材料和有毒有害材料。传统的产品设计往往只是注重企业的利益和生产效率，不考虑产品报废以及使用过程中对环境的污染问题，忽视整个产品生命周期对人类居住环境的负面效应，该过程是一个开环系统。而绿色设计则是将产品整个寿命周期延伸到使用、报废回收、再利用阶段，整个过程是一个闭环系统。

绿色设计的原则如下。

① 减少使用原则　要求用最少的原材料、能源投入，达到既定的设计目标。如最小化设计理念，即相同功能体积最小；标准化理念，即达到不同产品的标准件可以互换，相同功能的产品合而为一；多功能理念，即一机多用，将一些可以合并的产品功能合并在同一个产品上，节省空间、减少用料、降低能耗，如多功能打印机，它具有打印、复印、传真的功能。

② 再使用原则　考虑到产品的可重复使用性，即考虑延长产品的寿命周期。该寿命周期涵盖了产品的零配件与材料的使用效率。

③ 再循环处理　再循环处理，指物品（产品）在回收后可以重新变成可利用的资源，即物品所使用的材料便于回收处理或能自行降解而不对环境造成污染。

④ 获得新价值 利用回收的废弃物，进行焚烧获取热能，如刨花板、煤渣砖等产品，就是利用废弃的回收物进行再加工，使其具有了新的使用价值。

思考题

① 如何理解"设计是一种文化创造性活动"？
② 设计与科学技术是如何相互影响与相互推动的？
③ 设计对社会的影响是什么？

第八章 设计作品赏析

第一节 设计作品概述

一、艺术作品设计原则——多元化

1. 艺术设计多元化的内涵

设计作为一种开放性的艺术形式,其设计空间是相对开放的。因此,在多元文化发展的今天,艺术设计呈现出全面性的发展途径,其设计因素也形成了多元化的发展模式。对于现代艺术创作者而言,他们在艺术创作中可以充分发挥自己的想象能力,通过对多元艺术文化的分析及探究,设计出创新性的艺术内容。在这种艺术创作中,需要遵循现代化的艺术设计理念,紧跟多元时代发展的步伐,将社会需求作为核心前提,从而为艺术文化的传承以及艺术作品的创新提供良好支持,满足现代艺术多元传承的基本需求。

2. 艺术设计多元化的发展

在原始社会发展中,最初的设计理念开始萌生。随着人类社会的进步,人类所创作的物品艺术感逐渐增强,这些艺术的创新呈现在不同的领域之中。同时,在研

究中可以发现，古代的艺术设计存在着较为明显的民族特色，由于不同区域存在文化隔离，艺术设计的风格相对独立。伴随着社会的进步以及现代文化的交流，社会文化艺术性得到了创新，人们的思想也发生了一定的转变，艺术设计呈现出分类性以及细致化的发展模式。人们在设计中不仅需要考虑到创作的基本价值，而且也需要融入多元的文化内容，实现作品设计的个性化及实用性，从而为艺术作品的创新以及艺术形式的发展提供有效的支持。

3.艺术设计多元化的表现

① 艺术材质的多元化　在现代艺术作品设计中，材质多元化是较为显著的艺术形式，在现代艺术作品设计中，设计人员需要通过对材质因素的追求，进行新材料、新材质以及新艺术的分析，并充分满足多元艺术设计的核心理念。以往艺术设计主要是将纸质设计作为主体，内容相对单一，选择的设计范围相对较窄。在新时代的发展背景下，材质呈现出多样化的发展变化，从而满足了不同欣赏者对艺术价值的追求。

② 艺术色彩的多元化　通过对现代艺术设计理念的分析，可以发现，色彩作为现代艺术的核心，也是多元文化发展的基本表现。伴随着时代文化的发展，设计人员对作品设计也更加大胆，通过各种色彩对比、色彩碰撞，可以充分展现出艺术作品的鲜明活力，提高作品的观赏度。

③ 艺术造型的多元化　艺术设计是创作者灵魂及精神寄托的体现，在时代的发展下，其原有的精神意图以及承载物呈现出区别化的发展。通过对不同时代、不同地区以及不同表达形式的设计研究，可以发现人们对艺术设计中的审美存在着差异性的追求。因此，在作品设计中也就形成了不同形式的造型特点，通过这些差异性艺术造型的设计及表达，可以充分展现出艺术设计的多元化发展模式，从而为艺术的创新以及艺术文化价值的传承提供良好支持。

④ 艺术载体的多元化　在社会经济运行及创新发展的背景下，社会在发展中呈现出互联网的发展模式，在这种时代背景下，艺术作品的载体形式也较为多元。通过电影、电视、摄影等艺术形式的表达，可以充分展现出艺术文化的核心价值。人们在这种艺术环境中可以满足自身对大众审美需求的认知，并通过互联网、广播电视等媒体形式的展现，充分满足了载体形式多元化创新的需要。

二、设计作品赏析原则

（一）建筑设计作品

1.对象

建筑设计作品分析是一种反设计，它是与建筑设计过程互逆的一个过程，主要是运用一定的分析方法对已经建成的建筑物质形式系统进行的一种有目标的分析。

应该指出，这种分析不仅仅限于技术层面的操作性分析，它的一个突出特点是涉及价值观问题，但并不解决价值观问题。进行这种分析时，应该尽量客观地了解作品产生的时代背景、特定地区的文化特色，以及设计师本人的背景和言论等基础性的知识。在这个层面上，分析者个人的主观认识应该降到最小。当然，按照伽达默尔的哲学解释学的说法，绝对的客观性是达不到的，也没必要。因为基于个人的心智对某个历史性知识分析时，主观意识的参与建构是分析结果中必然的组成元素。法国建筑师迪朗批判性设计方法的提出，是现代建筑设计分析的源头。迪朗的理性方法，是对古典建筑教育体制中主流的设计方法的批判，这部分源于他的教育背景是工程技术类学院，使得他的设计方法更多体现出现代性的特征，他不仅仅关注古典建筑的比例和光影，而是更多地从建筑形式体系的构成角度，来尽可能地简化形式的构成系统，从而使建筑更符合工业技术的模数化要求和简单、快捷的设计效率。

建筑设计作品分析领域较大的转变是以设计领域内德国包豪斯学校的出现为标志的，特别是学校内几位美术教师，康定斯基、保罗·克利和伊顿的分析方法发挥了关键性作用。在这里，由于社会大环境已经发生了明显的转变，尤其是当时比较激进的德国，现代化的生产大量进行，新的技术、材料大量的使用，使得他们在教学中充分体现了这种时代精神。建筑设计作品分析此时也随着时代表现出新的内容。发展至20世纪50年代的美国，以1952年到1958年的德州大学奥斯汀学院中的一批年轻的教师们（德州骑警学派）对各种分析方法的试验为标志，确立了"分析"作为一种教学方法。在这样的一个历史脉络中，"建筑设计作品分析"作为建筑领域内的一个独立的分支被确立。德州骑警学派解散后，其中的教师分散到世界各地的建筑院校中，把分析作为一种方法带到各地，建筑设计分析也随之发展。主要的分析性的著作有《设计与分析》《世界建筑大师名作图析》《建筑：形式、空间和秩序》《建筑的设计策略——形式的分析方法》等。

设计过程中的分析对象主要来自两方面，首先是来自外界因素，如基本的业主需求分析；其次是设计师专业内的分析，是设计师根据自己的经验而虚拟出来的。这些经验的来源首先是来自长期建筑实践而总结出来的要处理的对象，另外也可以是来自建筑设计分析得来的设计要处理哪些问题。设计师在进行建筑的创作时，首先要明确该设计要解决什么样的问题，从宏观层面讲，可以是社会问题，从微观层面讲，也可以是建筑专业的技术性问题，这些问题是方方面面的。从设计的进程来看，大多数设计从设计任务书开始。这时过程中的分析已经展开，以城市内的建筑设计为例，这时设计师要展开对场地周边的建筑肌理、交通、密度、阳光、风、体量、人的活动等问题进行分析。这些分析是对场地问题的基本考量，同时进行的是对这些分析因子基于设计师的价值取向进行提取。这种对场地分析的分析视角和分析技术的使用主要取决于分析者对城市和环境的基本认识和价值取向。同样一块场地，没有经验的设计师可能发现不了任何值得分析的对象；而有经验的设计师，会对场地周边区域，甚至它在城市系统中的地位进行细致的分析，从而用得出指导设

计走向的分析结果。这里设计过程中的分析对象是复杂的价值承载体,它先验地存在于设计师的头脑中,同时随着实践不断增长和完善。

2. 目标

建筑设计作品分析是一种理解性的行为。这种理解是为了弥补分析者在认识建筑作品过程中理论和感受之间的鸿沟。理论和感受之间错综复杂的关联在通过细致的建筑设计作品分析之后可以获得一种真实的一致。它通过对已经建成的建筑物体进行分析,理解并且总结出设计师在设计该建筑的设计过程中如何处理建筑中的基本问题,即如何处理建筑与场地的结合、如何组织空间、如何运用几何的方法来生成图形,以及如何选择材料、处理材料的搭接这些建筑基本问题。最终的目标是用分析得出的知识来加深对相关理论的理解,并指导自身的设计实践。不管是初学设计的学生,还是有经验的设计师,进行建筑设计作品分析的最终目标就是了解自己感兴趣的作品之后,理解其可能的设计过程,设计师如何处理设计问题,在处理这些问题的时候运用了哪些手法和技术,继而将理解的成果运用在指导自身的设计实践中。这种运用可以是直接的,但大多数时候是间接的。这种间接性主要来自理论方面,即设计师在分析后建立起更深刻的关于设计的方法理论知识,从而指导设计实践。

建筑设计过程中的分析则是一种策略性行为。或者说是处理建筑设计中基本问题的一种策略。设计师根据来自外界和职业内部的条件虚拟出分析的对象之后,对这些对象进行分析,主要是从场地环境、功能空间、材料技术等方面搜寻对设计产生影响的因素、这些因素彼此间的关联性以及可能对设计产生的作用。其目标是不断的限定设计要解决的问题,并且给出已有的关于该问题的分析策略,从而为下一步做设计提供有力的、符合某种价值取向的设计策略。

3. 过程

建筑设计作品分析的过程首先是分析者根据自己对作品的感受而设问。这种感受是个复杂的感性对象,它可以是分析者第一眼看过作品后马上有的关于此建筑某个角度问题的设想,然后分析者是通过下面的操作过程来验证这种设想。某个建成的作品是设计师在经历了一个复杂的过程之后的成品,它是个高度综合的对象,所有与建筑相关的问题全部浓缩在这样一个成品之中。这时候,分析者进行分析时的第一步是选择分析的视角。视角的选择相当重要,因为对于一个高度综合的物体进行一种整体的解读是不可能的,一次分析只能选择一个视角进行。

这里分析者要警惕一种八股式的根据自身经验对每栋建筑进行相同视角的分析,如看见建筑物,就简单地分析其平面、立面、功能房间和体块。这样的分析对于提高自身设计认识和设计能力没有作用,必须建立一种适宜于每栋建筑个性的视角。然后是基于这个视角选择一定的分析技术来解剖建筑生成的原因。即为什么设计师会这样处理建筑,而不是用另外的手法;场地上或者什么特殊的因素导致了设

计师这样处理建筑的某个问题，以及有多少种因素在方案的生成中起了主要作用。这个验证的过程是设计分析的主体过程，通过这样的操作，分析者得出对此作品的理解性的诠释。

设计过程中的分析是随着设计的过程展开的，这个设计过程不是一个线形的过程。20世纪60年代之后的建筑系统和建筑设计所要面对的问题由于社会系统的复杂分化、各种新科学方法的产生而发生了深刻的变化。建筑设计的整个过程再也不像在对新的设计方法的探寻，主要的一个方面是探讨设计的过程。一般认为这个过程是一个分析→综合→评价的循环往复的过程，同时把这个设计的过程等同于设计的决策过程。设计过程开始于分析，就建筑分析系统来说，主要按照内部和外部两个范畴分类，内部是指建筑设计职业内部的分析元素，如基于建筑师视角的系统结构和对象类型的分类，另外一个重要的维度是结构的层级梯度关系以及与之相适配的不同的类型；外部是指来自业主等非职业内部因素的约束。在这个建筑分析系统下，设计师根据经验在设计开始之前已经设想出了设计要解决的问题，从而虚拟出分析的对象，这个对象也是分层次的，总的目标可能是设计师想要的方案的意向，而分层次的目标是要分别解决的问题。在这个"综合"的经验的指导下开始进行场地分析、数据搜集和分析。最终用分析结果得出指导方案走向的设计策略。也有可能分析出的结果证明开始虚拟的分析对象是错误的，可能会中途重新选择新的分析对象，这样循环往复的一个分析和设计过程，最终可以完满地解决建筑问题，而不是随着灵感随意的发展设计。

（二）服装设计作品

1.服装设计应具有良好的功能性

探讨服装设计中，功能可以划分为两个部分，观赏功能和使用功能。两者在服装中并不是独立存在的，更应该是相辅相成的，也可以说是服装设计中必须考虑的相关要素。一件优秀的服装设计作品，一定是保证了观赏性的前提下也保障了使用功能。对于服装的受众人群而言，服装设计并不是能够独自脱离社会群体所存在的，更多的仍然是需要尊重社会价值而存在的，并且在社会生活中，势必会受到周围生活的影响，很多时候也会受到社会政治环境以及对应的文化习俗等因素的影响。因此设计中，为了保证服装设计良好的功能性，包括良好的使用功能以及观赏功能，需要服装设计师不仅仅按照自身的主观意愿出发，需要准确的收集当时的市场信息，通过良好的外界沟通来保证服装设计符合社会主体潮流，并且可以符合大众审美要求，同样符合当代的合理价值观，而且在设计中更多的体现现代的先进技术。需要明确的是人们的审美要求的发展很大程度上便是伴随着时代进步而进步的。

2.服装设计应具有科学性

服装设计承载了美学特征，其属于现代的艺术种类，而探讨艺术发展的脚步

时，同样应该了解社会基本的时代的进步，也就是对应的科学的进步。唯物主义哲学思想认为物质基础决定上层建筑，对于美学而言同样如此，生产力决定了美学高度，并且通过现代科学理论的论证，同样对服装设计有所提升。例如，通过现代的科学眼光来看，可以更加合理的分析不同群体消费者的特点，把握消费者的心理动向，了解其心理结构。此类数据可以作为服装设计中的依据，并且切实提升自我。通过人类社会的不断进步，我们对人体自身所蕴含的科学特征也完成了总结，即人体工程学，而通过人体工程学对人类的总结，可以使服装设计作品更加合理。同时，伴随着科学技术的进步，将会诞生很多新材料、新工艺等，此类新材料或者新工艺可能够实现服装设计中的假想，即从外界帮助服装设计完成了提升。因此，现代服装设计需要具有自身的时尚性以及对应的现代感，需要充分了解服装设计与现代科学技术的相辅相成的关系，两者互相帮助、互相提升，体现服装设计中的科技原则。

3.服装设计应具有技术性

探讨服装设计中所具有的技术性时，主要包括的内容是材料处理以及加工工艺等。技术性同样是服装设计中的重要工作。如果作品设计水平良好的话，势必会拥有良好的技术水准，两者属于辩证关系。服装设计真正让自身具有良好的外界功能性，才能真正通过艺术表达，来展现美学特征。无论是加工工艺或者是材料处理，只有将这两方面的工作全部完成，才能真正地提升服装设计的美学性能，同样也可以帮助服装设计在现代得到有效的发展。

第二节 中国设计作品赏析

一、陶器

1.彩陶

彩陶诞生至今已有八千余年的历史，是中国原始社会中卓越的工艺创造，在造型设计方面，对后世影响深远。彩陶记载着我国原始社会时期文明初始的经济、社会、宗教、文化与艺术等方面的历史面貌，主要以仰韶文化和马家窑文化为代表。在器皿造型上，有模拟植物、动物、人物、器物造型等形式，最常见的品种多为符合日常功能需要的碗、钵、罐、盆、壶、豆、瓶、鼎等。

（1）仰韶文化彩陶

仰韶文化的彩陶包括半坡类型和庙底沟类型。

① 半坡类型彩陶　器物造型朴实厚重，以圆底盆、卷唇盆为代表。在品种上，除了常见的实用器具之外，也有造型别致灵巧的船形壶、小口尖底瓶等。在装饰上，花纹绘在陶器的口沿、器肩、上腹等醒目部位，或绘在敞口器物的内壁。彩绘纹饰除了宽带、三角等以直线为主的几何纹样之外，还有相当发达的动物图案，其中鱼形纹饰最具有代表性。半坡鱼纹分为单体鱼纹、复体鱼纹等形式。同时，半坡人面纹也独具特色。

② 庙底沟类型彩陶　在造型风格上轻盈挺秀，类型上以大口鼓腹小平底钵最为典型。纹饰多彩绘于器物外壁的上半部分，纹样上以弧线、圆点纹、花瓣纹等为主。

（2）马家窑文化彩陶

马家窑文化彩陶主要分布在甘肃、青海等地，划分为马家窑、半山、马厂三个类型。在器物造型上，马家窑类型彩陶以小口壶、罐类居多；半山型彩陶是彩陶工艺中最为精美的类型，品种多为壶类，造型饱满浑厚，比例恰当，曲线和直线形成鲜明的对比；马厂类型彩陶具有简练、刚劲的艺术风格，器皿上的浮雕和捏塑也很发达。

马家窑类型彩陶特别重视彩绘纹饰，装饰内容十分丰富，多布满器体。纹样以旋涡纹、波浪纹居多，具有构图繁密、回旋多变、流畅生动的特点。半山类型彩陶流行红黑相间的锯齿纹和旋涡纹，色调和谐热烈，风格富丽精巧。马厂型彩陶中常见的纹饰有蛙纹和四大圆圈纹，格调粗犷、庄重、豪放。

2.黑陶

黑陶是龙山文化中最重要的遗物，表现出黑、光、薄、钮的特征。黑，是指黑陶的色泽乌黑；光，是指其表面光滑闪亮；薄，黑陶器物的陶壁一般厚度为3mm，最薄不足1mm，薄如蛋壳，也被称为"蛋壳黑陶"；钮，是指器物上多附有牵绳或手执的鼻。黑陶造型丰富，以平底圈足和三足器为多，很多造型接近后来的青铜器样式，如豆、鼎、鬲等。黑陶的造型呈现简洁爽利的风格特点，不以装饰为主，而以造型的优美取胜，它和古代的玉器一样，已经达到相当高的艺术水平。

二、瓷器

1.青瓷与白瓷

魏晋南北朝时期，青瓷烧造的地域进一步扩大，并有少量的黑釉瓷和白瓷出现，同时，民族融合及佛教的传入，也促使陶瓷设计风格趋向多样化。由于瓷器性能优于陶器，成本相对较低，被广泛应用于日常生活、生产劳动和丧葬冥器等。

魏晋南北朝的瓷器在制作工艺方面，除轮制技术有所提高外，还采用了拍、印、雕、堆和模制等技法。在造型表现与装饰风格方面仍然保留着汉代的许多特

征，纹饰比较简单。在西晋早期主要以印花装饰为主，利用弦纹、方格纹、菱形纹、网纹等组成条带状纹样，装饰在器物的肩部、腹部；到了西晋后期，青釉瓷上出现了褐色点彩或彩绘的新工艺；东晋瓷器印花装饰减少，多为褐色斑点，主要装饰在器物的腹、口沿部位；南北朝时期，由于受佛教的影响，刻画莲花瓣纹开始流行起来。

在北朝后期，在北方出现了白釉瓷器，这说明制瓷技术发展达到一定高度，胎釉中的含铁量受到控制，克服了铁的呈色干扰，为后世彩瓷的繁荣奠定了基础。白瓷的成功烧造，是中国瓷器史上新的里程碑。

2. 彩瓷

元代陶瓷业有了很大的发展，青花瓷和釉里红是元瓷的主要特征。元政府在江西景德镇专门设立了"浮梁瓷局"，掌管制瓷事物，景德镇创造出青白釉和卵白釉等品种，中原的制瓷业逐渐向景德镇集中，景德镇开始成为全国制瓷中心。元代，外销瓷增加，磁窑的生产规模普遍扩大，大型器物增多，烧造技术渐趋成熟，并在制瓷工艺上有了新的突破。

首先，是制瓷原料的进步，烧成温度提高，器物变形减少，因而能烧成颇有气势的大型器物；其次，是青花、釉里红的烧成，使中国绘画技巧与制瓷工艺的结合更趋成熟。

青花瓷是一种以天然钴料为呈色剂，在白釉坯胎上，用毛笔描绘图案花纹，罩透明釉后，入窑一次高温烧成的釉下彩瓷。元代青花瓷器一般器型硕大，造型端庄雄浑，青花绘制使用进口钴料，呈色浓艳深沉，并有铁锈斑；纹饰题材丰富，主要有松梅竹莲、龙凤鹤鹿、人物花鸟以及历史典故等；布局繁密多层次，运用青花与刻花、印花、瓷塑、浅浮雕等多种技法相结合形式，呈现出一种浑厚而又雅致的神韵。

釉里红是指以铜红料在胎上绘画纹饰后，罩以透明釉，在高温还原焰气氛中烧成，使釉下呈现出红色花纹的瓷器。釉里红和青花同为釉下彩，但釉里红对烧制技术要求严格，烧成难度更大，产量颇低，传世与出土的元代釉里红器数量不多。釉里红龙纹盖罐，罐身刻划纹饰三组，腹部釉里红为地，衬出白龙，红色艳丽，极为难得。元代釉里红瓷器纹饰比较简单，题材相应较少。

在中国陶瓷发展史上，明代是一个十分重要的时期。在宋、元的基础上，明代瓷器的烧造技术全面发展，成就显著，其中以景德镇最为突出，当时景德镇的瓷器产品几乎占据了全国主要市场。明代瓷器生产以青花、五彩为主，其他产品如釉下彩、釉上彩、斗彩、单色釉等也都十分出色。

明初青花瓷一改元代多层构图、花纹繁缛的特点，更趋向于洗练清淡。永乐至宣德时工匠选用进口"苏麻离青"烧制青花瓷，胎釉精细、色调深沉、纹饰优美。成化至弘治、正德时，工匠选用国产的平等青料，淡雅秀美、温润宜人。嘉靖至万历的青花蓝中泛紫色，发色艳丽浓重，其青料为回青或回青与石子青混合使用，器

型多为大件。

永乐至宣德后，釉上彩瓷开始盛行，最具代表性的当属成化斗彩。斗彩是成化时期的杰作，以青花作为纹饰的轮廓线，再以艳丽的红、绿、黄、紫等诸色填在釉上，经低温二次烧成，其色彩丰富明艳、画风疏雅，揭开了彩瓷发展的新篇章。成化斗彩鸡缸杯是这一时期的典型代表作品，杯型轮廓线柔韧，直中隐曲，曲中显直，呈现出端庄婉丽、清雅隽秀的风韵。杯外壁饰子母鸡两群，间以湖石、月季与幽兰，呈现出浓郁的生活气息。

清代陶瓷的釉色品种增多，除了传统的青、白色釉外，又出现了红釉、黄釉、蓝釉等多种色彩；并出现古彩、粉彩、珐琅彩等彩绘瓷品种，达到了较高的设计水平。古彩、粉彩、珐琅彩均为釉上彩绘瓷，其制作需要首先在1300℃的高温下烧成白瓷，再于釉上绘画后，烘烤而成。古彩瓷起始于明代的五彩，鼎盛时期是清朝的康熙年间，又称为"硬彩"，笔力健劲，富有层次感，题材上以戏曲故事居多。粉彩的主要特征是色调柔和淡雅，笔力精细工整，故又称"软采"，装饰题材以花鸟为主，逸丽清秀，富有装饰性。珐琅彩瓷是清朝官窑中最为名贵的品种，又被称为"古月轩瓷"，多以白釉为地，装饰上极为精细，追求华美艳丽，题材有花鸟、山水等，具有轻、薄、坚、细的特点。

3. 唐三彩

唐代的陶瓷工艺，除了以青瓷、白瓷为主体的瓷器之外，还创造了古代陶瓷烧制工艺中的珍品——唐三彩。唐三彩，是一种低温釉陶器，釉彩有黄、绿、白、褐、蓝、黑等多种颜色，最常见的是黄、绿、白三色，所以人们习惯称之为"唐三彩"。因唐三彩最早、最多出土于洛阳，亦有"洛阳唐三彩"之称。常见的出土唐三彩陶器有三彩马、骆驼、仕女、乐伎俑、枕头等，尤其是三彩骆驼，背载丝绸或驮着乐队，仰首嘶鸣，那赤髯碧眼的骆俑，身穿窄袖衫，头戴翻檐帽，再现了中亚胡人的生活形象，使人联想起当年骆驼行走于丝绸之路上的景象。

从原料上来看，它的胎体是用白色黏土制成，在窑内经过1000～1100℃的素烧，将焙烧过的素胎经过冷却，用含铜、铁、钴等元素的金属氧化物作着色剂融于铅釉中，入窑釉烧，其烧成温度约800℃，由于铅釉的流动性强，在烧制的过程中釉料向四周扩散流淌，各色釉互相浸润交融，形成自然而又斑驳绚丽的色彩。

4. 紫砂陶

紫砂陶始于北宋，盛于明清，以其独特的材质、精湛的技艺、古朴的色泽和百态千姿的造型，在传统设计艺术中独树一帜。

紫砂陶的制作原料，是江苏宜兴独有的紫砂泥。色泽上有紫、黄、绿、红、黑等多种色彩，人称"五色土"。紫砂陶不挂釉，利用陶泥的本色，经一千多度的高温烧制，以显出质地美。紫砂陶主要是以造型取胜，所谓"方非一式，圆不一相"。紫砂陶品种繁多，紫砂壶尤以其独有的实用性与艺术鉴赏性相统一的特性而独树一

帜。紫砂壶就其造型来说，主要分为四大类：一是几何形体造型；二是仿自然形态造型；三是筋纹造型；四是仿古代器皿造型。在装饰上，利用雕刻、填泥、铺沙、纹泥、金银丝镶嵌、书法绘画等技法，使之更具文化韵味。

明代是紫砂陶创作的极盛时期，制壶名家辈出，壶式千姿百态、技术精湛。以时大彬所取得的成就最高，诗云"千奇万状信出手，宫中艳说大彬壶"。时大彬在传统紫砂壶形制和制壶技法上，不断加以改进、提炼，采用手工捏塑、泥条盘筑、泥片镶接、木模或泥模镶接等方法，所制茗壶，富于巧思，巧夺天工，常杂以金砂，使陶胎上呈现出星星白点，形成质朴古雅的艺术风格，世称"时壶""大彬壶"。

三、青铜器

商代青铜器造型表现丰富，使用范围非常广泛，从功能上大体可分为五类。有：食器，即用作蒸煮、盛放食物的器皿，如鼎、鬲、簋等；酒器，即喝酒的器皿，如爵、角、觥等；水器，即用作盛水的器皿，和现在的瓢的功能差不多，如罍、盘、壶等；乐器，到春秋时期，乐器在祭祀和典礼中更是不可缺少，如钟、铃、鼓等；兵器及工具等。

西周时期的青铜器的造型基本上延续了商代设计传统，由于周人禁酒，所以酒器大量减少，食器的品种增加。春秋战国时期的青铜设计和商周相比，有着明显的变化。商代是酒器的组合，是以祭祀用器为主，具有宗教性质的意义；周代则是食器的组合，是以礼器为主，具有人事的意义；进入春秋战国时期，青铜器的应用，则是一种钟鸣鼎食的组合，它已失去祭祀和礼器的特性，而向生活日用器物方面发展，增加了许多实用为主的用品。

在造型风格上，青铜器的风格表现随着时代风尚和社会审美理想的变化而不断有所改变。商代的青铜器整体造型上雄伟厚实、庄重肃穆、型制规范、器形丰富；风格上突出了狞厉、威慑之美，多使用饕餮纹、夔纹、云雷纹、龙纹等单独适合纹样，以对称格式呈现，既表现出庄严神秘之感，也适应了陶范法成型工艺，体现出设计与工艺之间的和谐统一。西周的青铜器在造型上更加规范，器型更加丰富；风格上趋于质朴洗练，富于韵律感和节奏美，多使用窃曲纹、环带纹、垂鳞纹等二方连续的带状纹样，形成连绵不断的秩序感。至春秋战国时期，周王的权威日益下降，各地诸侯开始自行铸造青铜器，所以青铜器的风格更具有地方性特点，在装饰题材上，出现了一些反映社会现实生活的题材，如宴乐、狩猎等，从风格上来看，春秋时期比较疏简，战国时期则趋于繁缛。

四、服饰

1.汉服

公元前206年西汉王朝建立，在"罢黜百家，独尊儒术"的思想指导下，汉朝

依据儒家学说建立起了等级分明的服饰制度，朴质生动的汉代服饰为后世中华服饰文化的发展奠定了坚实的基础，与之相适应的纺织业在此时也得到了空前的发展。

先秦时期的深衣，发展到汉代，演变成为曲裾袍。曲裾袍是汉代男女都可穿着的一种流行服装。它的特点是采用较低的交领，穿着时要露出里面所穿衣服的几层不同的领子，时称"三重衣"；此外，衣服的襟裾边另加纹饰，随曲裾盘旋缠裹在身上，形成流动的视觉效果；曲裾袍衣长曳地，行不露足，体现了中华文化中含蓄、儒雅的特征。在汉代中后期，形式更为简洁的直裾袍开始替代曲裾袍，成为新的时代流行。

汉代的服饰纹样题材多变，充满浓郁的神话气息。多以流动起伏的波弧线构成骨骼，强调动势和力量；动物、云气、山岳等主题分布其中，朴质生动；各种吉祥语加饰在纹样空隙之处，寄托着人们祈求长生不老、多子多孙的希望。

2. 隋唐服饰

隋初的服饰风格较为朴素，以袍衫和胡服为主要样式。自隋炀帝起，社会风气日趋奢靡，服饰风格变为华丽。唐代是中国封建时代经济、文化的鼎盛时期，在服饰上表现为雍容华贵之风，充满自信开放的大唐盛世精神。

唐代女性的礼服多以袒胸、低领、大袖为主，主要有襦、裙、衫、半臂、披帛等形式；由于受外来文化以及胡服的影响，在服装款式、色彩、图案等方面都呈现出前所未有的崭新局面。

隋代至初唐时期，女子流行半臂，即短袖衣服。襦是一种衣身狭窄、长仅及腰的短衣，外可搭配半臂，领口分为"交领"与"对襟"，袖口又分为"窄袖"与"宽袖"，在领口和袖口均饰有华丽的金彩纹绘、刺绣或绫锦；下配长裙，裙式大多高腰或束胸，款式贴臀，宽摆齐地，下摆多褶呈圆弧形，色彩艳丽，正所谓"红裙妒杀石榴花"。从整体效果看，襦裙服上衣短小而裙长曳地，使女子体态显得苗条和修长，是传统服装上衣下裳样式在唐代的继承、发展和完善。

唐朝还流行女子穿"胡服"，着锦绣帽、窄袖袍、条纹裤、软锦靴配饰等。上衣多为对襟、翻领、窄袖，袖口、领口、衣襟处多缘宽锦边。

唐代男子服饰，在延续传统的交领、对襟汉服的基础上，出现了新兴的款式。唐时以幞头、袍衫为尚，幞头又称袱头，是在汉魏幅巾基础上形成的一种首服。唐代以后，人们又在幞头里面增加了一个固定的饰物，名为"巾子"，巾子的形状各个时期有所不同。除巾子外，幞头的两脚也有许多变化，到了晚唐五代，已由原来的软脚改变成左右各一的硬脚。圆领衫、袍是在古代深衣的基础上发展而来的，是唐代男子主要的服装形式。它的前后身采用直裾，在领子、袖口、衣裾边缘部分都加贴边。圆领衫、袍的衣袖分窄袖和宽袖两种，窄袖的便于活动，宽袖的则可以表现出潇洒、华贵的风度。穿圆领袍衫，腰系革带，上戴幞头，下穿长靴，是唐代男子的流行服装样式。

唐代服饰图案，改变了以往那种以天赋神授的创作思想，用真实的花、草、

鱼、虫进行写生，设计趋向于表现自由、丰满、肥壮的艺术风格。最有代表性的图案是凌阳公样。张彦远《历代名画记》载："窦师纶，官益州大行台，兼检校修造。凡创瑞锦、宫绫、章彩奇丽，蜀人至今谓之'陵阳公样'"。这些章彩奇丽的纹样大都以团窠为主体，围以联珠纹，团窠中央饰以各种动植物纹样，显得新颖、秀丽。

3. 宋朝服饰

宋朝是一个在经济、科技和文化上高度繁荣发达的王朝。在文化思想上，程朱理学逐步居于统治地位，人们的美学观念也相应发生变化，一改盛唐的艳丽奢华，转变为简洁清瘦，朴素和理性成为宋朝服饰的主要特征。

宋朝男子服饰继承唐装遗制，分为官服与私服两大类，官服又分朝服和公服。朝服用于朝会及祭祀等重要场合，还有相应的冠冕；公服是官员的常服，式样是圆领大袖，腰间束以革带，头上戴幞头，脚上穿革履或丝麻织造的鞋子，这种服饰以用色区别等级，服用紫色和绯色（朱色）衣者，都要配挂金银装饰的鱼袋，以示职位高低。

宋代男子，除在朝的官服以外，常服也极具特色。常服又称"燕居服"（即居室中所穿的衣物），因此也叫"私服"。宋代官员与平民百姓的燕居服在形式上没有太大区别，只是在用色上有较为明显的规定和限制。庶民百姓只许穿白色衣服，所以又被称为"白丁"，后来又允许流外官、举人、庶人可穿黑色衣服。但在实际生活中，民间服色五彩斑斓，根本不受约束。

宋朝女子服饰仍以衫、襦、袄、背子、裙、袍、褂、深衣为主，以直领对襟的背子最具特色。宋代的背子是长袖、长衣身、腋下开衩，即衣服的前后片在腋下不缝合的服装样式。在服装造型上，款式宽松，色彩较为清淡，质朴。

宋代襦裙是日常生活中女子下裳的主要样式。宋代裙子有六幅、八幅、十二幅等多种形式，其共同特征是折裥很多，纹饰丰富多彩，有彩绘、染缬、销金刺绣等装饰技法。裙子的色彩以郁金香根染的黄色最为高贵，而色彩艳丽的石榴裙最负盛名。在裙子中间的飘带上常挂有一个玉制的圆环饰，被称为"玉环绶"，用来压住裙幅，在人体运动时裙子不会随风飘舞而失优雅庄重之仪。

4. 元代服饰

元代是中国历史上幅员最为广阔的一个时期，文化呈现一种多元融合的现象，促进了纺织技术水平及纹样风格的相互交融，在纺织生产的发展史上谱写了辉煌的篇章。

元代的男子服饰与前代有明显的不同，一般采用交领、窄袖样式，在腰间打成细褶，用红紫线将细褶横向缝纳固定，穿着时在腰间紧束，便于骑射，也称为"辫线袄"。此款服装在明代被称为"曳撒"，是出外骑乘时常穿的服装。

元代的蒙古贵族女子袍式宽松，袖身肥大，袖口收窄，衣长拖地，被称为"团衫"或"大衣"，色彩上以红、黄、绿、茶、胭脂红、鸡冠紫、泥金等为主，其采

用的面料多为织金锦、丝绒或毛织品等。蒙古族女子喜爱戴用桦树皮或竹子、铁丝作为骨架、外罩以红绢、金锦或毛毡包裹的头冠，高约70～100cm，其顶端扩大成平顶帽形，称为"故故冠"。

织金技术，是元代最为著名的纺织技术。织金锦，又称为"纳石失"，是采用金线织花的丝绸纺织品，图案斑斓多彩，富丽堂皇，具有强烈的装饰效果，尤为元朝君主和贵族所喜好，故而在当时的统治阶层中较为流行。织金锦的加工工艺大致分"片金"和"捻金"两种。片金锦的经线为丝，由金箔黏附在皮革细条上做纬，织成的织物花纹绚丽辉煌；捻金即把金箔薄片缠于线上捻成金线，用以织锦。元代丝织纹样设计大多承袭宋代，并吸收蒙古、西亚文化特征，图案纹样也较前代大为丰富。

棉织，是元代发展起来的一种新兴染织工艺，甚至代替了中国传统的麻织品。元代著名的棉纺织工艺家黄道婆对纺织技术的革新，推动了长江下游地区棉纺织业的发展。从此以后，棉织与丝织成为我国纺织业的两大支柱，棉织品物美价廉，对此后中国的传统服饰发展产生了巨大的影响。

5.明朝服饰

明朝建立之后，废弃了元朝服饰制度，恢复了唐朝法服与常服并行的衣冠制度。法服在形制上大体与唐朝相同，将进贤冠改成了梁冠，并增加了忠静冠、保和冠等冠式。明代官员服饰的特点主要体现在等级限制的严格。一般官吏戴乌纱帽，穿圆领袍。袍服除了唐代原有的品色规定外，还在胸背处缀有补子，并以其所绣图案的不同来表示官阶的不同，同时还运用质地不同的腰带来表示地位的高低。书生多穿直裰或襕衫，戴四方平定巾。平民则穿短衣，戴小帽或网巾。明朝女性衣裙样式与唐宋两朝风格相近，主要有袍衫、袄、霞帔、背子、裙子等，但内衣有小圆领，颈部加纽扣。衣身较长，缀有金玉坠子，外加云肩、比甲（大背心）等，流行鲜华绮丽之风。

明代建立之后，棉花种植已普遍推广开来，棉布取代了丝绸和麻布的地位，成为中国第一大纺织原料。同时，长江下游地区桑麻遍地，机声轧轧，蚕丝绸缎无论在产量和质量上均享有极高的声誉。明代的丝织，主要有四大产区，即江浙、四川、山西和闽广。明代锦缎，按照制作方法和设计特点的不同，大体上可分为三类。花纹较大的妆花，用不同色线织成，纹饰精美，色彩艳丽，主要有妆花缎、妆花罗、妆花纱、妆花绢、妆花绫、妆花绒、妆花改机等；在缎地上起本色花的库缎，利用经纬组织的不同变化而形成亮花和暗花；在缎地上利用金线或银线织就的织金银，色彩富丽堂皇。明锦的纹样延续了宋锦的特点，主要有团花、折枝、缠枝、几何形等。

随着纺织业的蓬勃发展，江南地区涌现出了一批纺织专业性的小城镇，使纺织生产趋于专业化，进一步促进了明代民间织绣技艺的飞速发展。明代嘉靖年间，上海露香园顾氏一家，几代人都擅长于刺绣，用丝线织绣字画、书法等艺术作品，气

韵生动，补称为"顾绣"或"露香园绣"。

在民间纺织业迅速发展的基础上，明代的官营织造业也得到了极大的发展。永乐时则设有苏、松、杭、嘉、湖等织染局，主要生产用于皇家冠服及赏赐、祭祀、官员诰敕等所需织染用品。

6.清代服饰

清朝是中国历朝纺织染色工艺最为发达的朝代，统治者以"勿忘祖制"为戒，制定了一套极为详尽的服饰规章制度，等级森严、界线分明。

清代男装一般有袍、褂、袄、衫、裤等，服装色彩比较丰富，除制度规定民间不准使用的黄色、秋香色之外，其他限制不多。长袍造型简练，立领直身，前后衣身有接缝，下摆有两开衩（古时称"缺裤"）、四开衩和无开衩几种类型，袖端呈马蹄形。长袍外面着马褂，其式为圆领，长不过膝，袖宽且短，有对襟、大襟、琵琶襟等样式。其中的黄马褂，常常用作赏赐勋贵、功臣之物。此外，清代衣服上的佩饰比较繁琐，一个金银牌上垂挂着数十件小东西，佩挂饰物在清代已经形成风尚。

清代女装早期呈现出汉、满族独立发展的态势。满族女装一般为长袍，汉族女装则保留明代款式，时兴小袖衣和长裙，至中期之后，则满汉互有效仿。满族女装在长袍外，加罩或短或长的坎肩，袖端、领缘、衣裾处镶有各式花绦或彩牙。乾隆以后，汉族女性衣服渐肥渐短，袖口日宽，再加云肩，花样翻新，层出不穷。到晚清时，女装已去裙着裤，衣上镶花边、滚牙子，一衣之贵大都花在这上面。清代后期，旗袍也为汉族中的贵妇所穿。

五、家具

（一）中国传统家具设计

中国家具的艺术成就，对东西方都产生过不同程度的影响，在世界家具体系中，它占有重要的地位。对历代家具的研究，会使我们从一个侧面了解当时的生产发展、生活习俗、思想情感以及审美情趣等，从而可以启迪当代家具设计师结合当今社会现实开发新产品。

1.秦汉时期的家具

秦汉时期的家具是艺术风格交融的时期，家具一部分沿袭了楚文化的风格，在装饰上还以云纹、龙、凤等虚幻题材为主。例如，在马王堆汉墓出土的流云飞动、变幻莫测的云纹漆案、飞龙漆几等中不难看出秦汉时期的人们充满浪漫激情、保留远古传统的艺术特点。

汉代人们推崇"当位以节，中正以通"，家具与陈设，大多讲究对称规矩，追求一种显赫家族权贵的艺术效果。透过依附于家具抽象直线造型和流云飞动的纹饰，折射出这一时期文化的多元化文化特点。秦汉时期的家具在选材、结构和功能

分类上已经趋于完善。在选材上已开始刻意选用易加工的优质木材为原料，所以部分家具都开始使用木胎。这时家具结构已分为构件和榫卯结构两大部分。秦汉的家具设计合理，功能分类更加细致，其实用性和目的性构成了对人的使用价值。

总之，秦汉时期的家具在先人家具的基础上融入了自己的创造理念，是中国家具史上颇具华彩的一个阶段，它在设计思想和制作手段上都首次提供了在混乱后融合并发展的思路。

2. 三国两晋南北朝时期的家具

这个时期的家具制作工艺总的说来处于一个新风格的孕育时期。从当时文化背景来看，一方面魏晋南北朝时期陷入长期分裂割据的状态达三百多年，战乱频繁，政权不断更迭，统治束缚相对减少，皇家钦定准绳消失。此时人们席地而坐的生活习惯仍然未改变，但西北少数民族进入中原后，带来了一些"高型"家具，出现垂足高坐的习俗。其中"胡床"的引入对中国传统的席地而坐是一次较大冲击。从此，传统的席地而坐不再是惟一的起居方式，但当时这些渐高家具和垂足坐习俗只流行于上层贵族和地位较高的僧侣之中。

此外，当时各种家具的装饰也受到外来文化的影响打破了过去的"羽化升仙、神兽云气"的传统内容，出现了以植物为中心的装饰风格，体现出浓厚的宗教色彩；也出现了反映佛教文化题材和反映当时宇宙的新题材。

3. 隋唐时期的家具

隋唐时期又是中国家具的一个繁盛时期。此时家具正经历着从席地而坐到垂足而坐的过渡阶段。从此，中国古代家具发展进入到了一个高型、低型家具并存的崭新时期。

隋唐时期家具工艺的发展，以唐代最为典型。唐代经济上升、国力富强，反映在思想上的自信和政策上的开放，特别是人的意识得到解放，使得唐代家具在工艺制作上和装饰意匠上追求清新自由的格调，从而摆脱了商、周、汉以来的古拙特色，取而代之是艳丽奢华、丰满端庄的格调。

唐代家具装饰纹样大量应用自然界的植物纹样，主要有牡丹花、卷草和各种禽鸟纹，组成了极富生活情趣的一幅幅画面。而且运用多种装饰手法，如镂雕、镶嵌、平涂金银、木刻画等，追求装饰华丽的效果，大大丰富了家具工艺的艺术表现力，使家具装饰呈现出千姿百态的艺术魅力。

唐代家具品种造型繁多，装饰风格艳丽奢华；它熔铸东南西北、糅合古今中外，创造了灿烂的盛唐家具工艺风格，不仅对中国家具工艺的发展产生了深远影响，而且在世界家具史上占有重要地位，放射出异彩光芒。

4. 明朝时期的家具

中国家具在明代进入空前鼎盛时期，这一时期的家具被誉为中国家具的典范，多少世纪以来一直受到人们赞誉，它那严谨科学的制作工艺和古雅简洁的艺术风格

给世人留下了深刻的印象。由于明代家具较多的代表了"明式"家具的典型特色，可以主要概括为以下四个特征。

① 明式家具结构科学、制作精良　明代家具继承中国古代建筑的木构架结构，其大多时候是不用钉子和胶黏剂的，主要运用榫卯结构。不同的部位运用不同形式的榫卯，既符合功能要求，又使之牢固，具有较高的科学性。明代家具雕刻技法精湛、繁简相宜，有直线、凸线、凹雕、浮雕、镂雕、圆雕等。其工艺精确严谨，既外观优美，又具有不易变形、坚固可靠等科学性。

② 明式家具用材讲究、古朴雅致　明式家具充分运用木材的天然色泽和纹理，不加任何修饰。家具选用的木材主要有紫檀木、花梨木、鸡翅木、铁力木、胡桃木、樟木等。这些木材具有质地坚硬细腻、强度高、色泽纹理美的共同特点。例如，色泽橙黄、明亮，木纹自然优美的黄花梨家具，深受明代文人墨客的青睐和推崇；而紫檀木色调深沉，色性偏冷，由于适宜精雕细琢的装饰工艺，所以较能迎合一些讲究排场、崇尚豪华、追求富丽的达官贵人们的宠爱。

③ 明式家具设计合理、含蓄圆润　明式家具几乎都是根据人体尺度，经过认真推敲而确定下来的。其按适合人的坐、卧、行走的高度和范围，设计了相适度的比例造型。杨耀先生曾对明式椅子做过认真测绘，发现其尺寸与现代椅子的国家标准非常相近，所以当人们使用这些家具时会感到舒适，特别是在家具关键部位的细微设计上更是讲究。陈增弼先生在对大量传世明式家具进行研究中发现，明式家具与人体接触的部位，注意做到含蓄、圆润，而不锋芒毕露。人体触及这些家具就会感到柔婉润滑。

④ 明式家具造型简洁、装饰相宜　明式家具以框架结构为主，造型多采用直线与曲线相结合的方式，集中了直线与曲线的优点。柔中带刚、虚中带实、造型洗练。为了克服以直线为主的家具的单调，常常会做比例随意的、曲线型的饰件，装饰在家具的适当部位。同时注重家具个别部位的雕饰工艺和家具构件的装饰性，如明代柜架夹角之间的替木牙子、托角牙子、云头牙子等；四周边框间的椭圆券口、方圆券口、海棠券口；腿与面之间的霸王帐、对角十字帐；边缘轮廓的装饰线脚等。其装饰题材多以动物、花卉、山水、人物为主。

从人类文明发展史来看，明式家具是中国传统文人、士族文化"物化"的一种表现形式，它比较突出地体现了中国传统文人文化的特点和内涵。因此，明式家具无论是在造型上、材料上、装饰上、工艺上都体现出传统文人文化特有的追求：自然而空灵，高雅而委婉，超逸而含蓄的韵味，透射出一股浓郁的书卷气。

5.清朝时期的家具

清代家具在清初到康熙中期，大体保持明代家具的风格，其形制仍有简练质朴的结构特征。但到了康熙中期以后至雍正、乾隆三代盛世期间，经济繁荣，社会奢靡之风使人们对家具风格爱好转向追求雍容华贵、繁复雕琢的风尚。

清代中叶以后，家具用材厚重、用料宽绰，体态凝重；装饰上讲求饱满，甚至采用多种材料并用、多种工艺结合的手法以炫耀其华丽富贵。充分发挥雕、嵌、描绘等手段，精雕细凿，家具制作技术到了炉火纯青的程度。同时吸收了外来文化的长处，出现了变肃穆为浮夸，化简素为雍容的家具格调。

清代晚期自道光以后，中国传统古典家具开始逐渐走向衰落，同时也受到外来文化影响，造型向中西结合转变。不过在广大的民间，仍以实惠、经济的家具为主。这部分民间家具现在幸存的较多，它们对于我们今日发展中国现代家具的本土化特色有很大的指导意义。因此，当代设计师应该注意把握这部分历史遗产。

（二）中国现代家具设计

1. 追逐世界脚步

包豪斯体系在80年代初经香港传入内地。由于长期以来，国内设计注重形式表象，对包豪斯的现代主义备感惊奇，尤其是对该体系中形式练习的"三大构成"课目更是崇尚有加，迅速拿来使用。因此，建立在大工业文明基础上的现代主义运动来到中国时，被剥离得只剩下一个形式空壳而加以广泛推行。此阶段中国的现代设计特征，表现在两个方面。

① 对外来形式的模仿和对抽象语言的运用。
② 突出人文精神，强调设计与生活的亲切感和审美情调。

设计观念随社会与市场日益丰富的需求而改变，出现了多项新设计门类，如服装设计、工业产品设计、广告设计等。在许多专业院校和设计系也都增加了一些新的设计专业，它标志着中国现代设计进入了一个比较完整的初级阶段。

2. 借鉴成功经验

当代设计虽然有着工业文明所构筑的共通性，但以人为本的设计思想却强调了人类文明差异性。设计应以社会文明为基础，服务于现实社会需求。换而言之，设计是具有双重性的：一方面是社会文化现象；另一方面是市场供需现象。

设计涉及社会、文化、科学、经济等各个方面，单靠模仿不能代替一个国家或一个民族文明的发展。当代设计应该植根于不同历史文明的深厚土壤之中，在这方面日本对于设计的发展经验值得借鉴。

近代日本致力于发展军事工业，虽然其工业化程度很高，但其设计状况却不能与之匹配，设计观念仍停留在传统的基础上。从20世纪60年代起，日本开始反省十余年工业发展和设计发展的方式，开始理智地分析设计中的文化、经济、民族性与市场性等诸多方面的问题。日本很好地学习和研究了西方现代设计中的优秀经验，与本国国情和传统相结合，形成了形式独特、功能完美，具有时尚风貌又有传统精神的设计风格。经过这样一个民族化的过程，到70年代日本已逐步成为世界上重要的设计大国之一。

3. 与世界同步发展

进入20世纪90年代以后，中国的工业科技水平有了很大的提高。但如何发展适合中国国情的现代工业设计，成为90年代的热门话题。设计界也开始认真地总结改革开放后中国现代设计的得失，探讨中国设计的发展方向。

中国进入现代设计的时间虽然很晚，从某种意义上讲也是好事，我们可以吸取其他国家的前车之鉴，减少了许多重复的探索，迅速形成具有本国文化特征的、民族的、现代的、与世界潮流同步的设计面貌。

在已经到来的知识经济时代，技术和知识的全球化进程加快，这种同步性是中国设计发展的历史机遇。计算机进入设计领域，改变了一成不变的设计操作方式，极大缩短了设计操作时间，为设计提供了丰富的视觉变化和无限的形式可能。

4. 国际化与本土化

长期以来，设计界热衷于国际化和本土化的争议，这是民族文化在现代文明的强烈碰撞下产生的反应。在不同层次、角度所引发对设计方向的论争犹如不同视点的视平线，永远延伸却永不相交，不可能找到一个标准答案。因为设计的动因一是文化，二是商机，仅仅在文化层面上讨论是不够的。市场是当代设计的最大驱动力，它是现实的、无定数的，而设计作为一种文化应该想方设法去占领市场。

对设计师而言，这种要求已超越了行业本身的技术层面，它要求设计师既要继承传统文化，又要具备对现实社会的综合分析能力和对未来的预见分析能力，通过感受、调查、分析来把握设计活动行进的方向。当代设计是一种设计观念和未来的文化，这种文化只有植根于支配人类精神生活的传统文化和支配人类物质生活的商业活动之中，并通过设计师的个人创造，才能真正建立起来。

第三节　外国设计作品赏析

一、雕塑设计作品

1.《涅菲尔娣蒂》胸像

古埃及第十八王朝时，法老阿孟霍特普四世是历史上最早实行宗教改革的一个国王。当时，国王不仅实行了大规模的改革，还竭力扶植文艺。他在新都埃尔——阿马尔那建立了自己的雕刻工场，让雕刻家们在创作上享有更多的自由，即使是塑造国王和王妃，也可以不必遵循以前那种定型的"正面律"，使作品显出生气，并具有强烈的世俗性。胸像《涅菲尔娣蒂》是这一时期留存下来的一尊极好的彩绘胸

像作品，出土于埃尔——阿马尔那。涅菲尔娣蒂是法老埃赫那顿的王妃，传说她聪明美丽，非常能干，在宗教改革运动中，是法老十分重要的助手。雕像以三角形造型，突出了她的高贵气度。高高的王冠以及富有性格的脸部表情，使这尊古代胸像一直被后世尊为埃及最美的雕塑杰作之一。此尊雕像是石灰岩质，上涂彩绘，属公元前1355年的作品。这件作品具备理想中的美丽，却又异常写实地显现出她高贵与俗世的情感，她抬高的头和下垂的眼皮有着帝王般的尊贵，皮肤经过化妆般的着色而产生光滑的感觉，并且隐约透出包在下面的柔软骨骼；不过从嘴角轻微的皱褶，可知其青春已经开始消逝（见图8-1）。

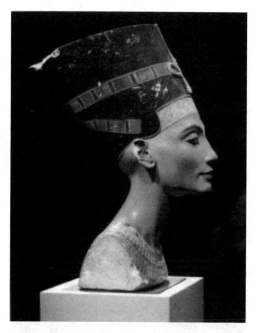

◀ 图8-1　涅菲尔娣蒂胸像

2.《掷铁饼者》

公元前449年～公元前334年，是希腊雕塑艺术的全盛时期，在艺术史上被称为"古典时期"，大量优秀的雕塑作品都出自这个时期。其中，古希腊著名雕塑家米伦的代表作《掷铁饼者》就是现存流传最广的艺术杰作之一。这个作品是古希腊雕塑艺术的里程碑，显示出希腊雕刻艺术已经完全成熟。雕塑赞美了人体的美和运动所饱含的生命力，表现作者高超的艺术技巧。《掷铁饼者》取材于希腊的现实生活中的体育竞技活动，刻画的是一名强健的男子在掷铁饼过程中最具有表现力的瞬间。雕塑选择铁饼摆回到最高点、即将抛出的一刹那，有着强烈的"引而不发"的吸引力。虽然是一件静止的雕塑，但艺术家把握住了从一种状态转换到另一种状态的关键环节，达到了使观众心理上获得"运动感"的效果，成为后世艺术创作的典范（见图8-2）。

3.《大卫》

意大利文艺复兴盛期，最著名的雕刻艺术家是米开朗琪罗，他在从事人像雕刻时，是从各个具有含意的角度去捕捉人体多样的姿势，这种创作观念对于后世的艺术家有相当深远的影响。他认为雕刻就是将雕像从石头这种物质牢狱中解放出来，将肉体视为灵魂之牢狱，也就是反映了所谓的新柏拉图主义思想，因此他的作品气势雄壮宏伟，充满生命力。在这件作品中，大卫是一个肌肉发达、体格匀称的青年壮士形象。他充满自信地站立着，英姿飒爽，左手抓住投石带，右手下垂，头向左侧转动着，面容英俊，炯炯有神的双眼凝视着远方，仿佛正在向地平线的远处搜索

着敌人，随时准备投入一场新的战斗。这位少年英雄怒目直视着前方，表情中充满了全神贯注的紧张情绪和坚强的意志，身体中积蓄的伟大力量似乎随时可以爆发出来。这尊雕像被认为是西方美术史上最值得夸耀的男性人体雕像之一。不仅如此，《大卫》还是文艺复兴人文主义思想的具体体现，它对人体的赞美，表示着人们已从黑暗的中世纪的桎梏中解脱出来，充分认识到了人在改造世界中的巨大力量。米开朗琪罗在雕刻过程中注入巨大的热情，塑造出来的不仅仅是一尊雕像，而是思想解放运动在艺术上得到表达的象征（见图8-3）。

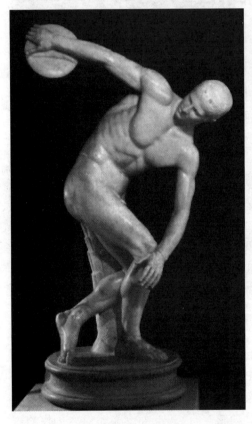

◁ 图8-2 掷铁饼者

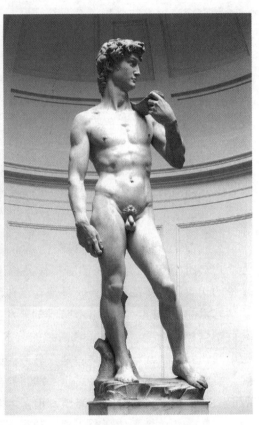

◁ 图8-3 大卫

4.《思想者》

《思想者》是法国著名雕塑家罗丹的代表作之一，是罗丹个人艺术的里程碑作品。《思想者》是被预订放在未完成的《地狱之门》的门顶上的。《思想者》后来被独立出来，并将尺寸放大了3倍。《思想者》塑造了一个强有力的劳动男子。这个巨人弯着腰，屈着膝，右手托着下颌，默视下面发生的悲剧。他那深沉的目光以及拳头触及嘴唇的姿态，表现出一种极度痛苦的心情。他的肌肉非常紧张，在全神贯注地思考，并沉浸在苦恼之中。他注视着下面所演的悲剧，他同情、爱惜人类，因而不能对那些犯罪的人下最后的判决，所以他怀着极其矛盾的心情，在那深刻的沉思

中体现了内心的苦闷。这种苦闷的内心情感，通过对面部表情和四肢肌肉起伏的艺术处理，生动地表现出来。如那突出的前额和眉弓，使双目凹陷，隐没在暗影之中，增强了苦闷沉思的表情，又如那紧紧收屈的小腿肌腱和痉挛般弯曲的脚趾，有力地传达了这种痛苦的情感。这种表面沉静而隐藏于内的力量更加令人深思（见图8-4）。

二、建筑设计作品

1. 巴黎圣母院

巴黎圣母院坐落于巴黎市中心塞纳马恩省河中的西岱岛上，始建于1163年，由巴黎大主教莫里斯·德·苏利决定兴建（见图8-5）。整座教堂到1345年才全部建成，历时一百八十多年。巴黎圣母院是一座典型的哥特式教堂，之所以闻名于世，主要因为它是欧洲建筑史上一个划时代的

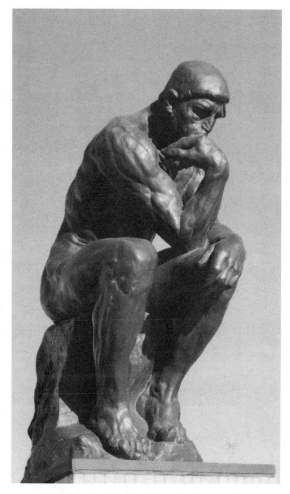

◀ 图8-4　思想者

标志。圣母院的正外立面风格独特，结构严谨，看上去十分雄伟庄严。它被壁柱纵向分隔为三大块；三条装饰带又将它横向划分为三部分，其中，最下面有三个内凹的门洞。门洞上方是所谓的国王廊，上面有分别代表以色列和犹太国历代国王的28尊雕塑。1793年，大革命中的巴黎人民将其误认为他们痛恨的法国国王的形象而将它们捣毁。但是后来，雕像又重新被复原并放回原位。国王廊两侧为两个巨大的石质中棂窗子，中间一个玫瑰花形的大圆窗，其直径约10m，于1220～1225年间建立。中央供奉着圣母圣婴，两边立着天使的塑像，两侧立的是亚当和夏娃的塑像。

教堂内部极为朴素，几乎没有什么装饰。大厅可容纳9000人，其中1500人可坐在讲台上。厅内的大管风琴也很有名，共有6000根音管，音色浑厚响亮，特别适合合奏圣歌和悲壮的乐曲。曾经有许多重大的典礼在这里举行，如宣读1945年第二次世界大战胜利的赞美诗，又如1970年法国总统戴高乐将军的葬礼等。

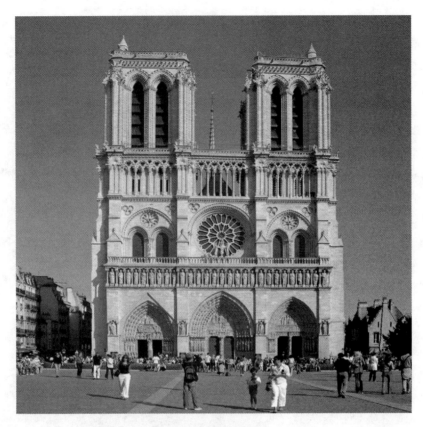

◀ 图 8-5　巴黎圣母院

2.光之教堂

　　光之教堂是日本最著名的建筑之一，是日本建筑大师安藤忠雄的成名代表作，因其在教堂一面墙上开了一个十字形的洞而营造了特殊的光影效果，使信徒们产生接近上帝的错觉而名垂青史。它获得了由罗马教皇颁发的20世纪最佳教堂奖。

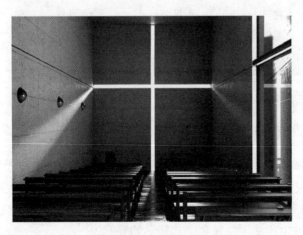

◀ 图 8-6　光之教堂

　　光之教堂的魅力不在于外部，而是在里面，在于光影交叠所带来的震撼力。然而朗香教堂带来的是宁静，光之教堂带来的却是强烈震动。坚实厚硬的清水混凝土的绝对围合，创造出一片黑暗空间，让进去的人瞬间感觉到与外界的隔绝，而阳光从墙体的水平垂直交错开口里泄进来，那便是著名的"光之十字"——神圣、清澈、纯净、震撼（见图8-6）。

3. 泰姬陵

泰姬陵全称为"泰吉·玛哈尔陵",又译作泰姬玛哈,是印度知名度最高的古迹之一,在今印度距新德里二百多公里外的北方邦的阿格拉城内,亚穆纳河右侧,是莫卧儿王朝第五代皇帝沙贾汗为了纪念他已故皇后阿姬曼·芭奴而建立的陵墓,被誉为"完美建筑"。它由殿堂、钟楼、尖塔、水池等构成,全部用纯白色大理石建筑而成,用玻璃、玛瑙镶嵌,绚丽夺目、美丽无比,有极高的艺术价值,是伊斯兰教建筑中的代表作。泰姬陵最引人注目的是用纯白大理石砌建而成的主体建筑,皇陵上下左右工整对称,中央圆顶高62m,令人叹为观止。四周有四座高约41m的尖塔,塔与塔之间是镶满35种不同类型半宝石的墓碑。陵园占地17公顷,为一略呈长形的圈子,四周以红沙石墙遮挡,入口大门也用红岩砌建,大约两层高,门顶的背面各有11个典型的白色圆锥形小塔。大门一直通往沙杰罕王和王妃的下葬室,室的中央则摆放了他们的石棺,庄严肃穆。泰姬陵的前面是一条清澄水道,水道两旁种有果树和柏树,分别象征生命和死亡(见图8-7)。

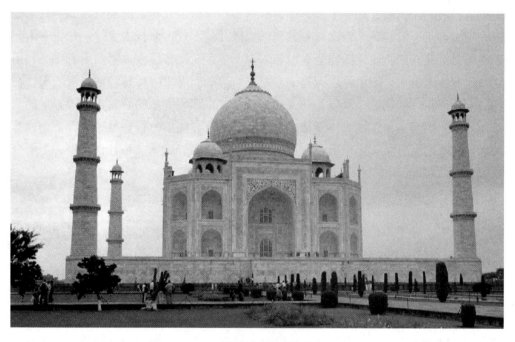

◁ 图8-7 泰姬陵

三、绘画设计作品

1. 波普艺术

20世纪产生于美国画坛上的抽象表现主义,标志着西方现代艺术中心从巴黎转移到了纽约。如果说这个画派其实是欧洲现代派绘画在美国的延续,那么此后在美

国所产生的种种绘画流派，则全然是美国人自己的创造。波普艺术，便是最早的一个具有美国特点的画派。波普艺术出现在20世纪50年代中后期，按照利希滕斯坦的说法，"把商业艺术的题材用于绘画就是波普艺术。"它取材通俗，视觉图像简单直接，并且排除了个性的流露。丙烯、搪瓷等材料在画面上造成平整光滑的肌理效果，让人想到杂志封面，带有高度类型化的气息。

在波普艺术家眼中，艺术就是生活，生活就是艺术。艺术创作可以直接以现实生活中的物品为题材，而生活中的物品也可以直接作为波普艺术作品。波普艺术之后的美国画坛上，显示出流派纷呈的气象。照相写实主义、光效应、硬边绘画等纷至沓来，让人眼花缭乱。光效应艺术流行于20世纪60年代，它通过线、形、色的特殊排列引起人们的视错觉，在静的画面上造出动的效果。照相写实主义主要流行于20世纪70年代，它根据照片绘制画面，形象逼真而细致。

在波普艺术中，最有影响和最具代表性的画家是安迪·沃霍尔。他是美国波普艺术运动的发起人和主要倡导者。1962年，他因展出汤罐和布利洛肥皂盒"雕塑"而出名。他的绘画图式几乎千篇一律。他把那些取自大众传媒的图像，如坎贝尔汤罐、可口可乐瓶子、美元钞票、蒙娜丽莎像以及玛丽莲·梦露头像等，作为基本元素在画上重复排立。他试图完全取消艺术创作中手工操作因素。他的所有作品都用丝网印刷技术制作，形象可以无数次地重复，给画面带来一种特有的呆板效果。在1967年所作的《玛丽莲·梦露》一画中，沃霍尔以那位不幸的好莱坞性感影星的头像作为画面的基本元素，一排排地重复排立，那色彩简单、整齐单调的一个个梦露头像，反映出现代商业化社会中人们无可奈何的空虚与迷惘，是其作品中一个最令人关注的话题。

2. 浮世绘

浮世绘，即日本的风俗画、版画。它是日本江户时代（1603～1867年间，也叫德川幕府时代）兴起的一种独特的民族艺术奇葩，是典型的花街柳巷艺术，主要描绘人们日常生活、风景和演剧。浮世绘常被认为专指彩色印刷的木版画（日语称为锦绘），但事实上也有手绘的作品。在世界艺术中，它呈现出特异的色调与风姿，历经三百余年，影响波及欧亚各地，19世纪欧洲从古典主义到印象主义诸流派大师也无不受到此种画风的启发。浮世绘的艺术风格让当时的欧洲社会刮起了和风热潮（日本主义），其对19世纪末兴起的新艺术运动也多有启迪。

浮世绘版画对世界美术史的作用，应该提到它对当时欧洲画坛的巨大影响。19世纪后半期，浮世绘被大量介绍到西方。当时西方的前卫画家，如马奈、惠斯勒、德加、莫奈、劳特累克、凡·高、高更、克里木特、毕加索、马蒂斯等人都从浮世绘中获得各种有意义的启迪，如无影平涂的色彩价值、取材日常生活的艺术态度、自由而机智的构图、对瞬息万变的自然的敏感把握等（见图8-8）。

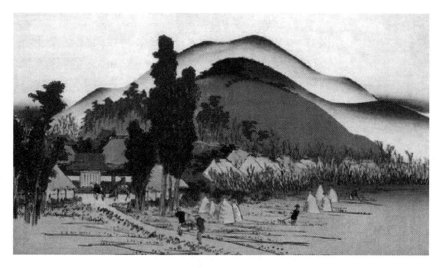

◁ 图8-8 浮世绘作品

四、家具设计作品

1. 伊姆斯衣架

伊姆斯是严肃的设计师,是美国现代产品设计的奠基人之一。这个衣架是伊姆斯当时受一个家具公司委托设计的,架子本身的构架是白色金属,突出了14个色彩各异的枫木小球作为挂衣物的支架,这些小球有9种不同的色彩,黄色、铬黄色、蓝色、绿色、红色、浅粉红色、粉红色、紫色和黑色(如图8-9所示)。现在这款产品依然是美国最大的经典家具公司赫尔曼·米勒的经典产品。

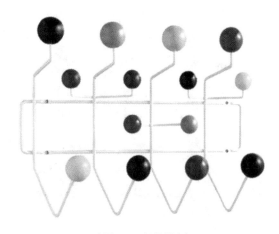

◁ 图8-9 伊姆斯衣架

2. 阿尔瓦·阿尔托"萨沃伊瓶"

阿尔托是世界现代建筑、现代设计的奠基人之一,北欧设计的代表人物,芬兰设计的先驱。阿尔托设计了一个像芬兰的湖一样不规则的玻璃瓶子。这个瓶子叫做"萨沃伊瓶"(如图8-10所示),阿尔托在1937年的赫尔辛基市中心设计过一个叫做"萨沃伊"餐馆,里面的家具、器皿、产品,包括室内装饰也都是他设计的,因而均叫做"萨沃伊"系列。

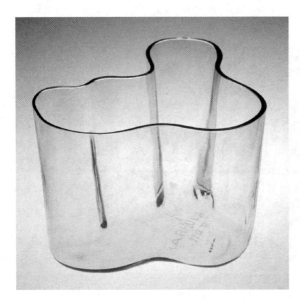

图 8-10 阿尔瓦·阿尔托 "萨沃伊瓶"

"萨沃伊"瓶是芬兰的象征形象，如果你在桌上摆个"萨沃伊"瓶，表明你不但喜欢设计，并且喜欢芬兰设计，喜欢阿尔托的设计。

3. 威尔顿·丁杰斯 "海军椅 111 号"

海军椅 111 号是埃美柯公司和可口可乐公司的合作，在研发的时候就提出一个新词，从原来"循环使用"改成"提高循环"，埃美柯公司把回收的塑料制成耐磨刮、坚固耐用的新塑料，再注塑制成椅子，并起名"海军椅 111 号"。现在埃美柯公司每年用数百万个回收的可口可乐瓶子做"111 号"椅子，形式经典、耐用轻便，可口可乐公司很多办公部门都用这款椅子，成为了品牌象征（如图 8-11 所示）。

4. 艾托尔·索扎斯 "卡尔顿书架"

意大利设计家艾托尔·索扎斯是后现代设计的代表大师，也是意大利激进设计运动最重要的代表人物。意大利的激进设计运动是在 1960 年代开始出现的，当时战后出生的青少年一代成为非常重要的消费群，而知识分子当中对于那种单纯考虑为上层服务的设计也感到不满和仇恨，因而，各种新的、具有反叛动机的激进设计运动在意大利蓬勃开展，成为当时

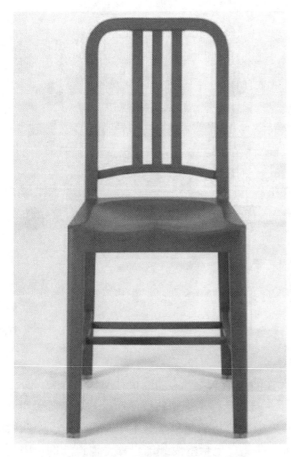

图 8-11 威尔顿·丁杰斯 "海军椅 111 号"

世界上非常具有时代特点的设计浪潮。有各种反潮流的设计，被笼统称为"反设计"。所谓"反设计"，主要是反对指在美国发展起来、影响世界的现代主义设计风格。艾托尔·索扎斯的设计作品卡尔顿书架如图8-12所示。

5. 保罗·汉宁森"PH Artichoke 吊灯"

保罗·汉宁森的灯具设计，公认是"反光机械"，他的设计特点集中在采用不同形状、不同质材的反光片环绕灯泡，他一直坚持这个观点，多少年来反复的探索和设计，因此可以看出他设计的灯具往往在构思上是一致的，但是在形式上却出现了千变万化的结果。PH Artichoke 吊灯（如图8-13所示），是一组很复杂的反光板围成一个松果形式的灯，这些反光板形成了漫反射、折射、直接照射三种不同的照明方式，并且灯影具有很优美的氛围，一团华贵的光圈。汉宁森不仅仅是丹麦现代设计之父，并且也是丹麦设计思想的核心人物，他是丹麦第一个接受德国等国家现代主义设计思想影响的人，在自己编辑的、相当有影响的

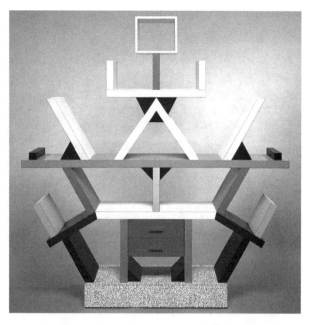

◁ 图 8-12 艾托尔·索扎斯"卡尔顿书架"

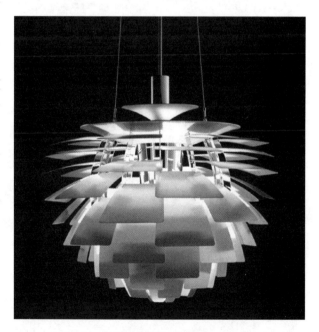

◁ 图 8-13 保罗·汉宁森"PH Artichoke 吊灯"

杂志《批评评论》上提出对丹麦现代设计的原则的主张：丹麦设计应该是为丹麦社会、经济、技术服务，为促进现代化的文化而服务的。他的主张具有明确的社会目的性，具有明确的经济目的性，从而打破了现代设计早期那种精英文化的躯壳，走向市民文化方向，"设计是为全民的，不是为少数权贵的"，这是丹麦设计，乃至整个斯堪的纳维亚设计最突出的意识形态要点。

6. 门迪尼"普鲁斯特椅子"

门迪尼设计的一把花哨的椅子"普鲁斯特椅子"成了后现代主义在意大利最极端的作品之一（如图8-14所示）。亚历山德罗·门迪尼1931年生于米兰，是意大利现代设计发展中起重要作用的设计师。他同时也从事艺术创作，从事产品和平面设计，为意大利的设计杂志《卡萨贝拉》《摩多》《多姆斯》撰稿和做一些设计。他在设计上最善于把各种不同的文化混合起来，把不同的表现方式混合起来，他设计的平面设计作品、家具、室内装饰、绘画、建筑都有这个特点。

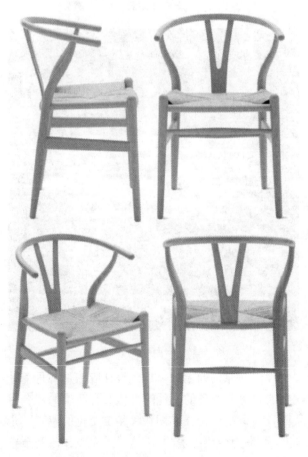

◁ 图8-14 门迪尼"普鲁斯特椅子"

7. 华格纳"维什邦椅子"

汉斯·华格纳是丹麦在二十世纪后半叶重要的国际设计大师，他是把丹麦设计推到国际高度的重要设计家，对丹麦设计有着举足轻重的影响作用。其设计的家具，包含了丰富的民族手工艺传统的特点，细腻而舒适，是丹麦设计的精品。1949年设计的"维什邦椅子"（如图8-15所示），设计灵感来源于中国的明代家具。清代圈椅扶手、椅背都有比较繁琐的雕刻装饰，而明代的则没有那么繁琐，仅仅是讲究线条的流畅。华格纳抓住了这个细节，从明圈椅中提炼，用很高强度的纸绳织造椅垫部分，在木框架中，坐垫好像一个"兜"

◁ 图8-15 华格纳"维什邦椅子"

一样,坐上去很舒服,有点陷在里面的松弛感,因而使得原本很硬的圈椅,变得很自在。这个椅子放在客厅可以有端庄的形式感,放在餐厅是很自在的餐椅,放在厨房也可以,这样的设计,最是受人欢迎的,因为在不同的功能空间都能够合适。

有人曾经问华格纳他们是怎么树立起丹麦设计风格来的,他说:"这个应该是一个逐步单纯化的过程,而对我来说,就是一个不断简单化的过程,四条腿、一个坐面、扶手和靠背之外的所有不相干的部分都尽量删除干净,就是我的设计了。"他说没有十全十美的椅子,十全十美是不断努力的目的,而不是结果。他认为椅子是没有背面的设计,应该使得从任何角度看都精彩好看才对。

8.迈克·格里夫斯"唱歌的水壶"

格里夫斯是后现代主义重要的建筑大师之一。他的作品其实不一定完全是对古典主义运用,因此,也没有太明显的嘲讽意味。这就使他的定位比较困难,他可以放在"戏谑的古典主义"范畴,也可以归纳入"现代传统主义"的范畴,因为他的大部分建筑,特别是后期的建筑作品,都是在现代主义的基础上加上部分装饰的符号,特别是少数历史的、古典主义的装饰符号结合而成的,很难说他完全符合于"戏谑的古典主义"的特征。20世纪80年代,他接受Allessi公司的邀请设计了"唱歌的水壶",这个水壶在壶嘴上设计了小鸟形状的哨子,当水开的时候,蒸汽喷出壶口,发出鸟鸣的声音,非常好听(如图8-16所示)。

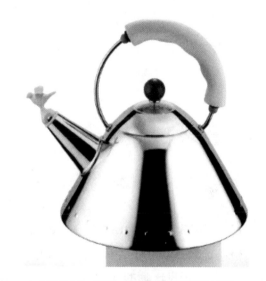

◀ 图8-16 迈克·格里夫斯"唱歌的水壶"

参考文献

REFERENCE

[1] 李嘉珂.浅谈设计师的社会责任［J］.大众文艺，2017，（18）：94.

[2] 郑坤.浅析设计师道德底线与奢侈包装的消费文化［J/OL］.北方文学（下旬），2017，（06）：188（2017-06-27）.

[3] 杨晓旗，黄虹主编.设计概论［M］.北京：北京理工大学出版社，2015.

[4] 杨彬.浅析设计师的社会责任［J］.大众文艺，2016，（06）：265.

[5] 杨晓斌.可持续设计与设计师的社会责任［J］.艺术与设计（理论），2009，2（10）：27-29.

[6] 杨先艺编著.设计概论［M］.北京：北京交通大学出版社，2010.

[7] 李刚.设计概论［M］.石家庄：河北美术出版社，2008.

[8] 刘涵著.设计概论［M］.南昌：江西美术出版社，2014.

[9] 李盛弘.人人都是设计师［J］.设计，2017，（16）：95.

[10] 张弘韬.设计师创意驱动力研究［D］.武汉：武汉理工大学，2014.

[11] 李龙生，费利君编著.设计概论［M］.合肥：安徽美术出版社，2012.

[12] 刘咏松，董荪主编.设计概论［M］.合肥：安徽美术出版社，2011.

[13] 卢世编著.设计概论［M］.南昌：江西美术出版社，2009.

[14] 谭景，康永平主编.设计概论［M］.天津：天津大学出版社，2010.

[15] 廖少华，陈彧主编.设计概论［M］.长沙：湖南大学出版社，2005.

[16] 张立.数字化艺术设计研究［D］.武汉：武汉理工大学，2002.

[17] 吴东翰.论艺术设计创作新思维［J］.艺术科技，（2017-07-05）．

[18] 朱和平主编.设计概论［M］.长沙：湖南大学出版社，2014.

[19] 李斐，张晓艳.理解・策略——建筑设计作品分析与建筑设计过程中的分析之比较［J］.建材与装饰，2013（26）：18-19.

[20] 胡卫国.浅谈艺术设计中思维的类型［J］.中国包装工业，2014，（22）：41+43.

[21] 刘基玫，邹其昌.实践、文化与意象——艺术设计核心问题研究［J］.南京艺术学院学报（美术与设计版），2009，（03）：163-166.

[22] 任坤.从审美心理角度看文化建筑的环境艺术设计［D］.武汉：华中科技大学，2008.

[23] 王震亚，李月恩编著.设计概论［M］.北京：国防工业出版社，2007.

[24] 李立芳，胡献雯主编.设计概论［M］.哈尔滨：哈尔滨工程大学出版社，2008.

[25] 李立芳主编.设计概论［M］.长沙：湖南美术出版社，2003.

[26] 林琳，沈书生.设计思维的概念内涵与培养策略［J］.现代远程教育研究，2016（6）：18-25.

[27] 王树良，张玉花编著.设计概论［M］.重庆：重庆大学出版社，2010.

[28] 丁朝虹，宋眉编著.设计概论［M］.沈阳：辽宁美术出版社，2017.

[29] 李晓莹，张艳霞编.艺术设计概论［M］.北京：北京理工大学出版社，2009.

[30] 张阳阳.论设计与文化之间的传承关系［J］.艺术科技，2017（10）：426-426.

[31] 刘妍慧.文化创意空间设计：艺术创作与旅游体验的"分享"与"互动"［D］.昆明：昆明理工大学，2015.

[32] 匡成铭.基于文商"互适"下的商业文化中心设计研究［D］.昆明：昆明理工大学，2014.

[33] 何永胜，刘超主编.艺术设计概论［M］.长沙：湖南人民出版社，2007.

[34] 刘金敏，马丽华.设计概论［M］.北京：清华大学出版社，2017.

[35] 蒲阳.现代建筑设计作品分析的源流与模式研究［D］.南京：南京艺术学院，2013.

[36] 卢世主，吴艳丽主编. 设计概论［M］. 南京：江苏凤凰美术出版社，2015.

[37] 王辉，郝祥云，林常君主编. 设计概论［M］. 成都：西南交通大学出版社，2015.

[38] 李超英. 新形势下艺术设计的表现特征［J］. 中国包装工业，2016，（02）：54.

[39] 牛珺. 环境艺术设计系统论［D］. 天津：天津大学，2009.

[40] 钱安明. 艺术设计思维方法研究［D］. 合肥：合肥工业大学，2007.

[41] 胡飞. 艺术设计符号的形式、意义及运用研究［D］. 武汉：武汉理工大学，2002.

[42] 周欣. 现代西方设计批评研究［D］. 苏州：苏州大学，2016.

[43] 彭圣芳. 设计批评：从历史形态到理论形态［J］. 美术学报，2014，（02）：76-81.

[44] 郑曙旸. 基于可持续发展国家战略的设计批评［J］. 装饰，2012，（01）：14-18.

[45] 董虹霞. 价值重估——设计批评的可能性［J］. 装饰，2012，（01）：36-39.

[46] 胡志刚，李娜，乔现玲. 面向工业设计的设计批评研究［J］. 包装工程，2011，32（24）：117-119+126.

[47] 刘永涛. 中国当代设计批评研究［D］. 武汉：武汉理工大学，2011.

[48] 刘震. 设计批评的类型研究［D］. 南京：南京艺术学院，2010.

[49] 曹淮. 后工业社会产品设计批评［D］. 北京：清华大学，2006.

[50] 徐伯初，陆冀宁主编. 仿生设计概论［M］. 成都：西南交通大学出版社，2016.

[51] 王洪亮编著. 媒体设计概论［M］. 北京：中国传媒大学出版社，2015.

[52] 袁维坤编. 艺术设计［M］. 长沙：湖南大学出版社，2012.

[53] 代金叶. 艺术设计［M］. 成都：电子科技大学出版社，2017.

[54] 高民. 艺术设计作品中的情节逻辑［J］. 艺术科技，2013（8）：249.

[55] 何灿群主编. 人体工学与艺术设计［M］. 长沙：湖南大学出版社，2007.

[56] 郭新生. 论艺术设计的思维模式及应用原则［J］. 中州学刊，2008（3）：233-235.

[57] 杨先艺编著. 艺术设计史［M］. 武汉：华中科技大学出版社，2006.

[58] 杨先艺主编. 艺术设计欣赏［M］. 北京：北京交通大学出版社，2011.

[59] 潘丽娜. 艺术设计思维方法研究［J］. 赤峰学院学报（自然版），2016，32（20）：42-43.

[60] 陈寿菊，黄云峰主编. 多媒体艺术与设计［M］. 重庆：重庆大学出版社，2007.

[61] 杨晓斌. 可持续设计与设计师的社会责任［J］. 艺术与设计：理论，2009（10）：27-29.

[62] 吴晓琪著. 环境艺术设计［M］. 杭州：浙江人民美术出版社，2012.

[63] 廖一希，何凤. 关于艺术设计思维方法的探讨［J］. 艺术科技，2015（11）.

[64] 王卓茹主编. 设计概论［M］. 北京：化学工业出版社，2009.

[65] 姜少飞，邵建辉，李吉泉. 设计历史功能重用与变异方法研究［J］. 计算机集成制造系统，2014，20（06）：1276-1290.

[66] 吴双. 浅谈环境设计的发展现状与就业前景［J/OL］. 中国培训，（2017-06-15）.

[67] 李小婧. 情感理念在视觉传达设计中的表现研究［D］. 广州：华南理工大学，2012.

[68] 何蕾. 视觉传达设计中的"视觉设计"与"信息设计"［J］. 艺术与设计（理论），2011，2（04）：31-33.

[69] 李煌. 从生活方式看视觉传达设计［D］. 北京：清华大学，2007.

[70] 苗广娜. 产品设计中式审美的文化倾向表现研究［J］. 包装工程，2015，36（12）：135-138+143.

[71] 张阳阳. 论设计与文化之间的传承关系［J/OL］. 艺术科技，（2017-11-30）.

[72] 张晓磊，关平. 从设计经验到设计思维［J/OL］. 艺术科技，（2017-11-29）.

[73] 叶振艳. 现代艺术设计的多元化发展探讨［J/OL］. 设计，2017，（13）：62-63（2017-08-22）.

[74] 李洁星. 数码艺术设计的审美价值探究［J/OL］. 艺术科技，（2017-07-06）.

[75] 姜小静. 浅析室内设计思维与研究方法［J/OL］. 艺术科技，（2017-07-05）.

[76] 林琳，沈书生. 设计思维的概念内涵与培养策略［J/OL］. 现代远程教育研究，1-8（2017-01-13）.

[77] 生活方式设计［J/OL］. 设计，2016，（24）：8（2016-12-13）.

[78] 孟村. 浅析平面设计的社会属性与艺术属性［J］. 美术大观，2016，（06）：110-111.

[79] 胡卫国. 浅谈艺术设计中思维的类型［J］. 中国包装工业，2014，（22）：41+43.

[80] 刘永涛. 设计批评的尴尬境遇与建构理路［J］. 安徽师范大学学报（人文

社会科学版），2014，42（04）：485-492.

[81] 杨先艺，张弘韬.浅析促成设计创意的五种思维类型及其关系[J].美术大观，2013，（08）：132.

[82] 李阳.浅析设计批评标准的发展历程[J].北方文学（下半月），2012，（10）：70.

[83] 李龙生，费利君.建构设计批评标准的理论视野[J].艺术与设计（理论），2012，2（03）：34-36.

[84] 杨正.产品设计的伦理性研究[D].南京：南京航空航天大学，2012.

[85] 乔琛.浅谈现代设计与经济的关系[J].黑龙江对外经贸，2011，（10）：75-76.

[86] 王培培.伦理、文化与科技的互动——生态伦理问题的制度设计研究[J].改革与开放，2010，（18）：198+113.

[87] 陈立勋.设计思维的类型与方法[J].深圳大学硕士论文学报（人文社会科学版），2010，27（03）：142-146.

[88] 蔡静，孙瑛，黎强.设计师的四层"境界"[J].建材与装修情报，2010，（04）：54-57.

[89] 李凡，王小青.论标志设计的审美特征[J].文艺生活（艺术中国），2010，（01）：124-125.

[90] 张泽佳，蒋桂兰.论设计师在当代社会中的职责[J].吉林工程技术师范学院学报，2009，25（05）：22-24.

[91] 杨艳石.设计批评标准多维性研究[J].科教文汇（上旬刊)，2009，（02）：258-259.

[92] 张江波，刘璐.文化对于设计师职业素质的影响[J].教育理论与实践，2008，28（S2）：88-89.

[93] 梁祝熹.浅谈设计师的社会职责[C].国家知识产权局外观设计审查部、中国机械工程学会工业设计分会，2008：2.

[94] 宋明亮，丛愈玲.设计批评的困境[J].艺术.生活，2008，（04）：39-40.

[95] 陈超华.多媒体数字艺术作品的运动形态设计[D].北京：北京印刷学院，2008.

[96] 岳俊杰.设计批评标准历史性的演进分析[J].决策探索（下半月），2007，（02）：78-80.

[97] 汤颖凡.设计思维的培养及方法[J].美术教育研究，2017（12）.

[98] 于园园. 探析青花瓷元素再设计——以现代服装设计为例 [J]. 艺术科技, 2017, 30（10）: 154.

[99] 孙伟, 李文婧, 冯裕良. 真、善、美理念下的设计探究 [J]. 黄山学院学报, 2017, 19（01）: 98-100.

[100] 曾莉. 新形势下艺术设计的表现特征 [J]. 大众文艺, 2016,（18）: 72.

[101] 李超英. 新形势下艺术设计的表现特征 [J/OL]. 中国包装工业, 2016,（02）: 54（2016-06-28）.

[102] 李冬锷. 论服装包装设计中的服装美学要素 [J/OL]. 中国包装工业, 2016,（04）: 137（2016-06-28）.

[103] 闫莉. 浅析艺术设计中的思维特点 [J]. 中国包装工业, 2015,（18）: 51.

[104] 胡卫国. 浅析艺术设计中的思维特点 [J]. 中国包装工业, 2014,（24）: 88+90.

[105] 彭圣芳. 设计批评：从历史形态到理论形态 [J]. 美术学报, 2014,（02）: 76-81.

[106] 赵乾雁. 艺术设计中创造性思维的特点及其培养 [J]. 群文天地, 2012,（20）: 97.

[107] 郭中超. 在艺术设计思维中突破常规思维方法探究 [J]. 美术向导, 2011,（06）: 84-85.

[108] 杨艳石. 设计教育中设计批评意识与能力培养问题之探讨 [D]. 南京：南京艺术学院, 2009.

[109] 吴昌松. 浅谈艺术设计中的创造性思维 [J]. 大众文艺（理论）, 2008,（05）: 48-49.